高等院校人文素质教育系列教材

公共艺术
（音乐篇）

邓兰　苏玲芬　主编

清华大学出版社
北京

内 容 简 介

本书从艺术素质教育出发,注重基本系统艺术理论的讲述以及相关艺术实例分析。本书共分 7 章,包括艺术导论、艺术教育概述、高等音乐艺术教育、音乐教育基本理论、高校音乐教育、音乐教育与形象思维、音乐教育功能。本书的内容选取,在满足教材基本要求的基础上,通过扩展阅读与推荐阅读以及大量案例的引用分析,为有潜力的学生留有深入学习的余地。

本书既可以作为普通高等院校和成人高等教育美术、设计、音乐、舞蹈、工艺美术等艺术类专业的理论教材,也可以作为各类自考人员和艺术设计人员的参考书。

图书在版编目(CIP)数据

公共艺术. 音乐篇/邓兰,苏玲芬主编. —北京:清华大学出版社,2023.9
高等院校人文素质教育系列教材
ISBN 978-7-302-63014-2

Ⅰ. ①公⋯ Ⅱ. ①邓⋯ ②苏⋯ Ⅲ. ①音乐—高等学校—教材 Ⅳ. ①J

中国国家版本馆 CIP 数据核字(2023)第 040570 号

责任编辑:魏 莹
装帧设计:李 坤
责任校对:吕丽娟
责任印制:宋 林
出版发行:清华大学出版社
 网 址:http://www.tup.com.cn, http://www.wqbook.com
 地 址:北京清华大学学研大厦 A 座 邮 编:100084
 社 总 机:010-83470000 邮 购:010-62786544
 投稿与读者服务:010-62776969, c-service@tup.tsinghua.edu.cn
 质量反馈:010-62772015, zhiliang@tup.tsinghua.edu.cn
 课件下载:http://www.tup.com.cn, 010-62791865
印 装 者:三河市少明印务有限公司
经 销:全国新华书店
开 本:185mm×260mm 印 张:13.5 字 数:325 千字
版 次:2023 年 9 月第 1 版 印 次:2023 年 9 月第 1 次印刷
定 价:49.00 元

产品编号:095978-01

前　　言

公共艺术与其他门类的艺术一样，是艺术的一种具体表现手段。通过这种手段表现艺术本体的问题。公共艺术创作重视与公众的互动。在当代艺术的背景下，艺术表现形式的多样性、科技的进步以及人类交流空间的变化，使得公共艺术的表现形式更加多样化。本书主要介绍音乐这种公共艺术形式。

本书深入贯彻党的二十大精神，基于其精神实质、精髓要义进行知识宣导，确保在学习过程中，促进学生德智体美劳全面发展，培养学生爱国情怀、社会责任感、创新精神和实践能力。

本书通过对公共艺术的分析研究，可以为普通高校学生提供概念和理论，培养学生的艺术能力和音乐素养，对学生未来发展起到促进作用。通过本书可以了解艺术发展的基本理论，了解音乐的起源和发展以及音乐教育的培养目的和方式。根据我国对素质教育和创新精神的培养要求，我们在本书中加入了音乐教育与形象思维、音乐教育功能等内容，以求丰富公共艺术和音乐艺术中的研究成果。

本书从艺术素质教育的要求出发，注重基本理论和最新实例的阐述，以及艺术概论理论体系的建立。针对不同学生的学习能力，本书结合目前新的教材内容编排发展趋势设定教学内容。

本书共 7 章，包括以下内容。

第 1 章为艺术导论。本章从艺术的本质出发，阐述了艺术的社会本质、认识本质和审美品质，并且据此进一步阐述了艺术的特征和艺术欣赏的相关内容。介绍了艺术的相关情况，使阅读本书的读者对公共艺术有一个初步的认识和了解。

第 2 章为艺术教育概述。从艺术教育的本质出发，结合艺术教育的实际情况，介绍了艺术教育的功能和作用，同时也剖析了艺术教育和审美教育的相关内容。

第 3 章为高等音乐艺术教育。本章首先分析了音乐艺术教育的地位和作用，分析了音乐教育学科的定位，融入了"德智体美劳"等核心价值。其次分析了我国高等音乐艺术教育面临的机遇和挑战。最后分析了高等艺术教育的发展趋势和展望。

第 4 章为音乐教育基本理论。根据前文的分析进一步诠释了美育的性质和特征，得出了音乐教育是音响、时间和表演的艺术的基本特征。运用多学科交叉融合的方法研究了音乐教育与心理学、音乐教育与音乐教育哲学、音乐教育与音乐美学、音乐教育与音乐社会学的相关内容。

第 5 章为高校音乐教育。本章首先简述了音乐的本质，追溯了音乐的起源和发展，分析了音乐的表现形式和特性。其次阐述了音乐教学的目标和原则，分析了高等师范院校音乐专业的相关问题。最后阐述了音乐教育的模式和方法，并且结合创新性原则，阐述了音

乐教学过程设计的内容。

第 6 章为音乐教育与形象思维。本章对音乐教育和形象思维进行综合阐述，介绍了声乐教学和器乐教学中存在的相关艺术表现方法和主要乐器，提出了在音乐教育中具体如何培养学生进行音乐创作的相关理论和方法，并阐述了音乐欣赏教学的相关内容。

第 7 章为音乐教育功能。本章从音乐教育的文化、多学科交叉融合的音乐教育和情感式教学的相关内容，进一步阐述音乐教育的功能和提高艺术认知过程的内容及意义。对教师提供情感式教学提出了相关建议。

本书由广东技术师范大学音乐学院的邓兰、苏玲芬担任主编。由于编者水平有限，书中难免有不足之处，希望广大同行和读者批评指正。

编　者

目　　录

第1章

艺术导论

艺术概论是一门研究艺术及艺术活动的基本性质与基本规律的学科。其基本内容包括：什么是艺术？艺术从哪儿来？艺术最终到哪里去？

就艺术的整体性来看，无论哪一门类的艺术，都拥有区别于其他社会学科的显著特点，自然就形成了关于艺术的相关范畴和体系。

艺术是人类文化的重要组成部分，也是人对现实的审美认识的最高形式。艺术的历史源远流长，甚至可以说，艺术是伴随着人类文明的产生而产生的，是自身民族意识形态的表现。所以从根本上讲，艺术是一个民族精神的结晶。换句话说，越具有世界性的艺术和作品，越具备民族特性。

1.1　艺术的本质

【扩展阅读】

电影《立春》(见图 1-1)描写了来自中国北方某个小城市的大龄音乐女教师王彩玲，长相、身材极为普通，却因为天生有一副唱歌剧的嗓子，在小城市中颇有名气，从而自视为艺术工作者，待人相当清高。不甘于像周围人一样过平庸世俗生活的她，为了追求艺术，一心想要扎根在北京。钢铁厂的炼钢工人周瑜迷上了在广播里献声的王彩玲，以拜师的名义对她展开追求，却间接令王彩玲爱上了一心想去北京念美术学院但屡考屡败的工友黄四宝，而黄四宝只当王彩玲是自己苦闷精神世界的知音。经历了美术学院考试失败和王彩玲的示爱后，黄四宝认为这段纯洁关系被王彩玲玷污而去了深圳，周瑜对王彩玲的再度追求也只得到了"只要仙桃一个，不要烂杏一筐"的回应。

图 1-1　电影《立春》剧照

在王彩玲以为自己再也无法从身边找到志同道合者时，自小迷恋芭蕾、被旁人视为异类的胡老师走进了她的生活，但胡老师以悲剧将自己与世俗生活作了了断，给追梦的王彩玲以进一步的打击，伤心之余，她从父母身上发现一直不愿意与之握手的世俗生活也有美的一面。

这时，自称身患癌症、去日无多的高贝贝找到王彩玲，想让王彩玲帮助她去北京参加青年歌手比赛，王彩玲犹豫一番，决定帮她圆梦，但高贝贝的故事竟然是杜撰的。王彩玲

走到人生的十字路口时，和以前她从不正眼相看的邻居成了朋友，而在结束了与她的短暂友谊后，王彩玲以自己的方式和世俗生活言和。

影片最终以向王彩玲致敬的方式让她优美的歌声呈现在宽大的演奏大厅中，是电影人物对于现实中理想的憧憬，在相貌丑陋和歌声美妙中形成了强烈的审美形态的对比关系，让我们得以在观察艺术对象和观照社会形态中理解艺术的本质。

从小人物王彩玲的身上我们可以看到一个生动、鲜活而极具社会气息的人物形象，作为审美对象，我们在欣赏这种小人物所拥有的大理想的同时，要将其置于整个社会形态乃至意识形态当中去理解，影片中"你在巴黎美术学院画画，我在巴黎歌剧院唱歌"的向往是中心人物王彩玲的毕生追求，这种向往让观者在艺术情感上产生共鸣，从而理解了艺术作品的意义。

通常人们在进行艺术作品的审美活动中会出现这样或者那样的困惑：艺术到底是什么？艺术作品究竟要表达什么？在我们将其置于社会形态中去研究艺术的本质以后，就可以解释这些疑问了。

1.1.1 艺术的社会本质

说到艺术的社会本质，就不得不从艺术作品的创造者开始，人作为社会的个体，是构成人类社会的基本要素，艺术不是主观意识的绝对化产物，因为人终究是社会的人。因此，艺术的发生和发展都离不开社会，社会性成为艺术本质的首要属性。

1. 艺术在社会中的地位

任何艺术作品创作中的人都离不开社会本身，因为离开社会就不会存在现实的人，也无法产生艺术。作为意识形态的艺术存在于社会生活中，对社会发展产生着影响，在一定的程度上作用于社会经济的发展，因此具有重要的社会地位。

1) 艺术在社会中的位置

艺术作为一种社会意识形态，是经济基础在上层建筑中的体现。其表现在：艺术首先不属于物质的社会关系，而属于思想的社会关系，是一种社会意识形态。从整个社会构造来看，艺术从属于意识形态，不属于社会的经济基础，而属于上层建筑，是建立在一定的经济基础之上的庞大的上层建筑的一个部门。马克思说："物质生活的生产方式制约着整个社会生活、政治生活和精神生活的过程。不是人们的意识决定人们的社会存在，相反，是人们的社会存在决定人们的意识。"这就是经济基础决定上层建筑的基本体现。而这种由经济基础决定的上层建筑(意识形态)也会伴随着社会的发展而发展，马克思又讲道："随着经济基础的变更，全部庞大的上层建筑也或慢或快地发生变革。在考察这些变革时，必须时刻把下面两者区分开来：一种是生产的经济条件方面所发生的物质的、可以用自然科学的精确性指明的变革；另一种是人们借以意识到这个冲突并力求把它克服的那些法律的、政治的、宗教的、艺术的或哲学的变革，简言之，意识形态的形式。"与此同时，恩格斯与马克思的观点遥相呼应，马克思发现了人类历史的发展规律，即历来为繁茂杂芜的意识形态所掩盖的简单事实：人们首先必须吃、喝、住、穿，然后才能从事政治、科学、艺术、宗教活动等。所以，直接的物质生活资料的生产，乃至一个民族或一个时代

的一定经济发展阶段，便构成基础。人们的国家制度、法的规定、艺术以至宗教观念，就是从这个基础上发展起来的。因此，我们可以得知，艺术是物质生产的社会反映，它可以反作用于经济基础，但终究是由经济基础所决定的。

2) 社会中的意识形态

既然艺术作为意识形态存在，我们就不得不面对这样一个问题：意识形态与社会的关系。几种不同的社会意识形态有着共同的属性：政治、法律、哲学、宗教、文学、艺术等多种形式的社会意识形态，都是对经济基础的反映，都取决于经济基础。它们反过来又对经济基础发生反应，即反作用于经济基础。各种形式的社会意识形态是相互影响、相互作用的。

在社会经济的发展过程中，由于文化与社会经济发展不平衡的属性，通常在社会生产力发展到一定程度的时候，会出现新的文艺思潮以便促进社会生产的发展，在此时意识形态的重要性便体现了出来。盛行于 14 世纪到 17 世纪的欧洲文艺复兴便是最好的实例，随着社会生产力的发展，当时处于萌芽阶段的早期资本主义思想涌动，使大批的文学家、艺术家、思想家诞生了，这种思潮直指教会长期对于民众的精神压迫，勇敢地对教会进行无情的批判。正是由于新兴资产阶级的意识形态的产生促进了早期文艺复兴运动的发展。

而意大利在文艺复兴时期能够成为中心有一定的社会原因，与其当时的社会发展有着很大的关系，西欧的中世纪是一个"特别黑暗时期"，基督教会用其严苛的教义束缚着当时文化、艺术、政治、宗教的发展，一切都应遵守《圣经》的约定。在当时的社会背景下，文化艺术发展氛围沉闷，加之欧洲暴发了黑死病，人们内心恐慌，在宗教无法安抚的情况下对宗教神学的权威产生了质疑。有关文艺复兴起始于意大利的观点有很多，但归根结底都与社会经济的发展密不可分，当时资本主义开始萌芽，新兴资产阶级的诞生使人们开始崇尚以个人的力量去改造世界的观点，这样的观点如同春风一般，迅速开始蔓延，从而形成了整个文艺复兴的人文思潮。在经济发展过程中，商品经济要求人的个体化、独立化，人们变得开始正视个人价值，肯定人，尊重人，许多文学家、艺术家、政治家开始凭借自己的政治思想和文艺取向去进行创新和改变，于是，这个时期出现了很多著名的文学家、艺术家等，如但丁、达•芬奇、米开朗琪罗等。

因此，意识形态与社会发展有着密切的关系，这种关系以作用和反作用的形态相互影响。当落后的思想观念不足以满足或跟随社会发展的脚步时，它终究将被淘汰或者以一种新的方式取得新的发展。

3) 特殊意识形态的艺术

艺术作为一种特殊的社会意识形态存在于社会中，解读作为特殊意识形态而能动于社会发展，就要理解各种意识形态的特殊性。意识形态的特殊性表现在以下几个方面。首先，意识形态不是与经济基础保持在一定的平衡发展状态，不会呈现为一种平行关系，而是在上层建筑中还分别处于不同的地位，各自以自己处的特殊地位和特殊存在方式与经济基础发生关系。其次，意识形态和经济基础彼此之间相互影响、相互作用的关系也是不一样的，在作用和影响的程度、方式上也存在着差异。这种差异性一方面体现在各种不同形式的社会意识形态与经济基础的不同距离，有的非常近，有的非常远；另一方面，有些是"更高的""悬浮于空中的""更远离物质经济基础的"特殊意识形态，包括宗教、哲学、艺术、文学等，而法律、政治、道德等意识形态则是与经济基础之间的"中间环

节"，它们能够直接反映经济基础并和经济基础关系非常密切。

通常看来，经济基础决定了艺术作为特殊意识形态的发展水平，但艺术也会以艺术思潮的方式反作用于经济基础，从而影响经济发展。艺术的发展必须依靠法律、政治和道德作为"中间环节"来与经济产生联系。例如，作为 20 世纪设计艺术中最有影响力的包豪斯艺术，通过艺术家的设计意识，使当时美术、设计、工业和建筑进行了有机的结合，使社会在规则和准则上认同艺术思维，从而既促进了现代工业设计、机械设计和建筑设计的发展，也影响了社会经济的发展。

2. 艺术与社会生活

艺术以幽微的方式存在于社会生活当中，我们通过对艺术在社会中的地位和与其他意识形态做比较发现，作为一种特殊的意识形态，艺术较法律、政治、道德等距离经济基础更远，由此我们需要将艺术与社会生活连接。

1) 艺术来源于社会生活

有一句话叫"艺术来源于生活而高于生活"，这首先说明生活中的事物是艺术产生的母版，是产生艺术的源泉。马克思曾经说过"人们的社会存在决定人们的社会意识"，在之前对于艺术的产生也有过"模仿说"的表述，从阿尔塔米拉山洞的受伤的野牛到拉斯科洞窟的岩画都说明了原始艺术的产生是对自然的描摹。从西方自古希腊时期到文艺复兴的"模仿现实"，再到后来法国印象派的"表现现实"；从隋末书画理论家姚最的"师造化"到清代石涛的"搜尽奇峰打草稿"的艺术主张，都认为艺术是现实的反映，承认了艺术来源于现实这个客观事实。即便到了近现代，随着抽象主义的诞生，在绘画中出现了抽象派、野兽派、超现实主义等，在电影中出现了未来风格、科幻风格题材的影片，看似离生活较为遥远，但实际上还是以现实为基础而进行的风格处理，也是遵循艺术源自生活这个客观规律的。抽象主义预言家沃尔格林说："移情冲动是以人与外在世界那种圆满的具有泛神论色彩的密切关联为条件的，而抽象冲动则是人由外在世界引起的巨大的内心不安的产物。"所以，抽象也好，超现实也好，只是在客观存在的事物上做出的抽象表现而已。历史唯物主义的出现，更好地解释了艺术与社会生活的关系问题。有关这个问题，毛泽东在《在延安文艺座谈会上的讲话》中说道："一切种类的文学艺术的源泉究竟是从何而来的呢？作为观念形态的文艺作品，都是一定的社会生活在人类头脑中的反映的产物……人民生活中本来存在着文学艺术原料的矿藏，这是自然形态的东西……它们是一切文学艺术取之不尽、用之不竭的唯一的源泉。这是唯一的源泉，因为只能有这样的源泉，此外不能有第二个源泉。"在这段话中，毛泽东肯定了一切文学艺术都是社会意识形态，说明了文学艺术的源泉是社会生活。

在现实的社会生活中，大量的社会题材成为艺术家表现艺术作品的基本内容，许多戏曲题材例如《刘海砍樵》《天仙配》《女驸马》等，都是创作者根据现实生活中所见所闻的故事改编而成的。包括很多音乐作品，例如现代著名的克罗地亚钢琴演奏家马克西姆所演奏的《克罗地亚狂想曲》《蜂鸟》《野蜂飞舞》等作品，都是对自然事物的描绘而形成的艺术作品。艺术家在自然生活的源泉中找寻创作的原动力，加上自己对原素材的高度提炼，进行能动的创作，才会创作出优秀的艺术作品。因此，艺术来源于社会生活，但不是对社会生活的绝对模仿，只有深入地投入自己的创作热情，才能够形成震撼人心的作品。

2) 艺术反映社会生活

艺术作为特殊的意识形态不仅是经济基础的反映，而且和中间环节及其他特殊社会意识形态(法律、政治、道德)之间存在着联系。这就是说，艺术反映全面的社会生活，是社会生活中各种领域、各种事物的全面反映。

作为一种特殊的意识形态，艺术无时无刻不在反映着人类社会生活的一切方面，这都体现在艺术的视野之内，都可以成为艺术的表现领域和描绘对象。这样艺术家的创作就有了充分选择的自由和无限广阔的天地。上至天文地理，下至花鸟鱼虫等，对于题材、表现对象、表现手法的选择并不能规定艺术的本质，任何选择都是从某个方面、以某种方式反映社会生活，具体的艺术创作在于创作者对反映社会生活的表现对象的选择。因此，在艺术更为广泛地表现社会生活的具体实践中，在题材内容上并无完全限制；在艺术表现的手法上也没有特定的规程；在艺术表现和材料表达上没有止境，一直处于探索状态；艺术观念的表现也在不断地发展中。

至此，我们进一步认识到：首先，艺术是一种思想关系，一种社会意识形态，思想关系是反映物质关系的，意识形态是反映经济基础的。其次，作为特殊的社会意识形态，艺术不同于"中间环节"。另外，各种特殊社会意识形态在反映全面的社会生活这一点上有共性，但是有着本质的区别。

总的来说，艺术既可以反映经济基础，又可以反映政治、法律、道德等"中间环节"，而且还可以反映宗教和哲学等其他更高的特殊意识形态，是社会生活的全面反映。而艺术家只有通过对现实社会的不断揣摩、体会，才能在思考中创作出优秀的、生动的艺术作品来。

3. 艺术与社会生产

马克思主义关于艺术是"社会意识形态"的理论与关于艺术是"生产形态"即"艺术生产"的理论，是其独特的美学思想中一个问题的两个方面，这两个方面是相互联系的一个整体，是不可分割的。

1) 艺术的社会生产形态

艺术是一种生产形态："艺术生产"是马克思主义美学中的一个重要概念，它是与整个马克思主义理论体系联系在一起的。马克思把"艺术"与"生产"联系起来，从人的社会本质是生产实践活动的观点出发，把艺术看成一种生产形态，看成人的一种生产实践活动，这在美学史上是一个重大的创举。

2) 艺术的精神生产形态

马克思关于"艺术生产"的概念有两个层次的含义：一是艺术活动的生产实践性质。二是艺术活动是作为与"物质生产"相对应而存在的"精神生产"的一种"特殊的方式"。概括地说，马克思首先把人类的社会生活分为物质生活和精神生活两个部分，把社会关系分为物质关系和思想关系两个部分，认为精神生活或思想关系只是物质生活或物质关系的上层建筑，而艺术就是上层建筑的一个部门，是一种特殊的社会意识形态。同时又从生产实践角度指出，人类为了满足物质生活和精神生活的需要所进行的生产，分为物质生产和精神生产两大类，而艺术生产只是作为精神生产的一个部门，是一种特殊的生产形态，它一方面以物质生产为基础，有着一般生产的普遍性，另一方面又具有自身的独立性

和不同于一般物质生产的特殊性。

"艺术生产"和一般物质生产的本质区别如下。

(1) 从人的需要和生产的目的性来看，这两种生产是不同的。物质生产的产品直接用于人们物质生活的过程中，满足人们的物质需要或实用需要，本身并不存在或发生什么"意义"的问题。而艺术这种"艺术生产"的产品即艺术作品，则包含而且发生了社会意义，是社会生活在艺术家头脑中审美反映的产物。它与人的意识的关系是直接的，而与物质现实的关系是间接的。

(2) 从产品的消费来看，"艺术生产"明显不同于一般的物质生产。艺术这种"艺术生产"的精神产品有自己的特殊属性，主要是审美属性。前者提供的是生产资料，而后者提供的则是人的精神上的消费、情感上的享受。

(3) 我们再从生产的过程与结果来看"艺术生产"作为精神生产的特殊性。"艺术生产"所物化或者对象化的内容是与物质生产完全不同的，有其自身的特殊规律。艺术创作的全过程是创作主体运用一定的物质形式传达创作者对社会生活的审美认识与审美感受的行为，它所物化或对象化的是创作者对现实世界独特的审美掌握，包括创作者的思想感情、个性特征和对生活的体验。

3) 艺术生产的实质与意义

(1) 艺术是人类认识世界、改造世界、创作世界与创作自身的一种生产实践活动，具有一般生产活动的普遍性。但是作为"艺术生产"，它把人类一般生产活动的这些特点表现得更为突出、更为鲜明，它不仅造成自然物的一种形态的改变，而且在改造自然物形态的过程中实现自己意识到的认识目的和审美目的。

(2) 艺术生产所表现的，是主体要反映的社会生活和对生活的审美认识及审美理想。

(3) 艺术作为"艺术生产"，是一种自由的精神生产和审美创造，审美是它的本质特征。

(4) 在审美创作过程中，艺术把人的活动和客观世界高度统一起来，它一方面将主体对客观世界的审美认识和审美体验物化或对象化到作品中，另一方面又为人类提供精神消费产品，通过影响人的精神最终影响客观世界。

在资本主义条件下，劳动被异化了，艺术劳动也被异化了，这种"艺术生产"异化表现在：第一，"艺术生产"已经不是为了精神消费，不是为了满足人们的精神需求和审美享受，而是为了生产而生产，为了利润而生产，为了满足积累个人财富的需要而生产；第二，资本主义的商品价值规律左右和支配了"艺术生产"，艺术品的价值也以其赚取利润的多少作为评判的标准，审美价值和商品价值相对立，艺术品变成了商品；第三，从事自由自觉的精神创作的艺术家成了像工人一样受雇的劳动者，高尚的精神劳动成了受资本主义经济规律支配的制作特殊商品的生产。

而在我国社会主义条件下，艺术作为艺术生产，应该作为真正的精神生产实现其本质，以满足人们的精神需要为目的。艺术家不是雇佣劳动者，而是真正自由的审美创作者。艺术品作为一种特殊的精神产品，也可以像商品一样进行流通，有某种意义的交换价值，但它在本质上是审美的。因此，社会主义时代的艺术家可以而且应该自由自觉地进行"艺术生产"，在艺术上精益求精，力戒粗制滥造，认真严肃地考虑自己作品的社会效益，力求把最好的精神食粮贡献给人民。

【扩展阅读】

石涛与"搜尽奇峰打草稿"

石涛(1641—约1707),俗姓朱,名若极,广西桂林人。明藩靖江王朱守谦后裔,朱亨嘉之子。小字阿长,号大涤子、小乘客、清湘遗人、瞎尊者、零丁老人、苦瓜和尚等。其擅花卉、蔬果、兰竹,兼工人物,尤善山水。其画力主"搜尽奇峰打草稿",一反当时仿古之风,构图新奇,笔墨雄健纵恣,淋漓酣畅,于气势豪放中寓静穆之气,面目独具。其书法工分隶,并擅诗文。

石涛是明清时期最富有创造性的杰出画家,在绘画艺术上有独特的贡献,成为有清一代大画师,与弘仁、髡残、朱耷合称"清初四僧"。摹古派的领袖人物王原祁评曰:"海内丹青家不能尽识,而大江以南,当推石涛为第一。"

石涛是明代皇族,刚满3岁时即遭国破家亡之痛,削发为僧,改名石涛,法名原济,一作元济。他因逃避兵祸,四处流浪,得以遍游名山大川,饱览"五老""三叠"之胜。他从事作画写生,领悟到大自然一切生动之态。至康熙朝,他的画已名扬四海。但他又不甘寂寞,从远离尘嚣的安徽敬亭山来到繁华的大都市南京,康熙南巡时,他曾两次在扬州接驾,并奉献《海晏河清图》,晚年与上层人物交往比较密切。

石涛在绘画艺术上成就极为杰出,由于他饱览名山大川,"搜尽奇峰打草稿",形成自己苍郁恣肆的独特风格。石涛善用墨法,枯湿浓淡兼施并用,尤其喜欢用湿笔,通过水墨的渗化和笔墨的融合,表现出山川的氤氲气象和深厚之态。有时用墨很浓重,墨气淋漓,空间感强。在技巧上他运笔灵活,或细笔勾勒,很少皴擦;或粗线勾斫,皴点并用。有时运笔酣畅流利,有时又多方拙之笔,方圆结合,秀拙相生。

石涛作画构图新奇,无论是黄山云烟,江南水墨,还是悬崖峭壁,枯树寒鸦,或平远、深远、高远之景,都力求布局新奇,意境翻新。他尤其善用"截取法"以特写之景传达深邃之境。他还讲求气势,笔情恣肆,淋漓洒脱,不拘小处瑕疵,作品具有一种豪放郁勃的气势,以奔放之势见胜。

外师造化,中得心源

张璪,一作藻,字文通,汉族,唐吴郡(今江苏苏州)人。其官至检校祠部员外郎,后坐事贬衡、忠两州司马。建中三年(782),其作画于长安,技法受王维水墨画影响,人谓"南宗摩诘传张璪",创破墨法,工松石。朱景玄谓其画松:"尝以手握双管,一时齐下,一为生枝,一为枯枝。气傲烟霞,势凌风雨,槎丫之形,鳞皴之状,随意纵横,应手间出。生枝则润含春泽,枯枝则惨同秋色。"又评其山水:"高低秀丽,咫尺重深,石尖欲落,泉喷如吼。其近也,若逼人而寒;其远也,若极天之尽。"当时有毕宏(庶子)亦以写松石擅名于代,一见璪画惊异之,因问其所受。璪答曰:"外师造化,中得心源。"毕宏于是搁笔。此说对中国画论有深远影响。

"外师造化,中得心源"是唐代画家张璪所提出的艺术创作理论,是中国美学史上"师造化"理论的代表性言论,"造化"即大自然,"心源"即作者内心的感悟。"外师造化,中得心源"也就是说艺术创作来源于对大自然的师法,但是自然的美并不能够自动地成为艺术的美,对于这个转化过程,艺术家内心的情思和构设是不可或缺的。

"外师造化"明确现实是艺术的根源，强调艺术家应该师法自然，是在坚持艺术与现实关系的唯物论基础上，带有朴素唯物主义的色彩。从本质上讲，它不是再现模仿，而是更重视主体的抒情与表现，是主体与客体、再现与表现的高度统一。

1.1.2　艺术的认识本质

1. 艺术以特有的方式掌握世界

艺术是由人类创造的，人类在以其特有的对世界的能动方式改变着世界，通过对世界的认知，在艺术创造的过程中，更加深刻地认识社会、认识自然、认识历史和认识人生。早在先秦时期，孔子就说过："诗，可以兴，可以观，可以群，可以怨。迩之事父，远之事君。多识于鸟兽草木之名。"这句话说明作为艺术形式的诗歌具有两方面的内容：一是可以认识社会，认识历史；二是可以认识自然，增长见识。

1)　艺术是对世界的一种认识

从根源上看，一切文学艺术都不是超然于现实而与社会生活隔绝的，都是客观现实世界的反映，是人对于现实的社会生活的一种认识的表现，艺术这种精神现象是对客观现实世界或社会生活的一种特殊的反映形式，因为任何精神现象都只能在客观的物质现象的基础上产生，而不可能以另外的精神现象(例如灵感、幻想、情态等)为最终根源，艺术作为一种精神生产活动，只能以客观世界为基础，从现实的社会出发，在获得了对生活的独特的审美认识后，才能进行创作和表现。历史上和现代的各种否认艺术是对客观世界或对生活的一种认识的说法，都缺乏认识上的科学依据，因此，从根本上说都是不正确的。

2)　艺术以特有的方式"掌握"世界

马克思提出了四种"掌握世界"的方式，即理论的方式(哲学科学)、艺术的方式、宗教的方式、实践-精神的方式。

(1)　艺术与宗教的区别

宗教只需要空虚的幻想，不要求真实地反映现实世界，而艺术则要求真实地认识世界和反映社会生活，真实性是艺术的生命，一切优秀的艺术作品都有一定的真实性。

至于形象性，宗教和艺术虽然有相似之处，但是从本质上说，真正的宗教形象不同于艺术形象，只是宗教观念的外化，是普遍观念的符号。

(2)　艺术与哲学的区别

哲学主要是作用于人们的理智，而艺术在作用于人们的理智的同时还强烈地作用于人们的情态，给人以审美寓意。

2. 艺术用形象反映世界

哲学、社会科学总是以抽象的、概念的形式来反映客观世界，文学、艺术则是以具体的、生动感人的艺术形象来反映社会生活和表现艺术家的思想情感。各个具体艺术门类，它们所塑造的艺术形象可以具有各自不同的特点，例如雕塑、绘画、电影、戏剧等门类的艺术形象，欣赏者可以通过感官直接感受到，而音乐、文学等门类的艺术形象，欣赏者则必须通过音响、语言等媒介才能间接地感受到。但无论怎样，任何艺术都不能没有形象。

1)　形象性是艺术的基本特征

一切文学艺术作品都有一定的形象性，可以说，形象性是文学艺术区别于其他社会意识形态的基本特征。别林斯基说：哲学家用假设论证法说话，诗人则用形象和图画说话，然而他们说的是同一件事。马克思的《资本论》与巴尔扎克的《人间喜剧》都是 19 世纪欧洲资本主义社会生活在作者头脑中反映的产物，但它们在反映社会生活的方式上却截然不同，前者是通过对大量事实材料的科学概括，直接以抽象概念、理论体系的形式表现出来，后者则是通过塑造一系列典型环境中的典型人物形象，反映出 19 世纪法国社会的真实图卷。

2)　艺术形象是感性与理性的统一

任何艺术形象都离不开内容，也离不开形式，必然是二者的有机统一。在艺术欣赏过程中，首先直接作用于欣赏者感官的是艺术形式，但艺术形式之所以能感动人、影响人，是由于这种形式生动鲜明地体现出深刻的思想内容。

在中外艺术史上，更是有许多这方面的奇闻逸事，充分显示出艺术形象必须是内容与形式的辩证统一，才能真正感染人和打动人。20 世纪 30 年代，鲁迅先生在上海中华艺术大学讲演时，曾经将两幅画进行对比。其中，一幅是 19 世纪法国画家米勒的代表作《拾穗者》(见图 1-2)，另一幅则是当时上海英美烟草公司的商业广告画月份牌《时装美女》。虽然这些时装美女画得很细，在色彩和线条上费了些功夫，但是这些画只是一个广告，不能算作艺术品。而米勒的《拾穗者》整个色调是柔和的，构图是平稳的，没有任何刺激视觉的色彩和动态，图中三个弯腰拾穗的农妇正在紧张地劳动，整个画面朴实、自然，但鲁迅先生却认为这幅画很美。优秀的艺术作品，必然具有深刻的思想内涵和完美的艺术形式，正是这二者的有机统一，才使艺术具有令人惊叹的感人魅力。

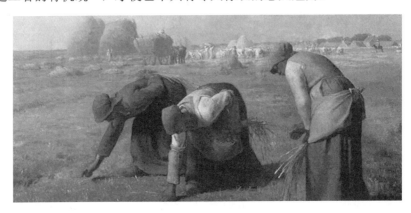

图 1-2　米勒《拾穗者》

19 世纪末叶，当法国文学会为纪念大文豪巴尔扎克，委托法国著名雕塑家罗丹为巴尔扎克创作雕像时，罗丹抱着崇敬的心情，决心以雕像来再现大文学家的英姿。为此，罗丹不但阅读了许多相关资料，亲自到巴尔扎克的故乡走访，而且还找到几个外貌酷似大文豪的模特儿，甚至专程找到当年为巴尔扎克制衣的老裁缝，从那里找到巴尔扎克准确的身材尺寸作为参考。经过这样艰苦的努力，几年间易稿竟达 40 多次，罗丹终于找到了创作的灵感，选择了巴尔扎克习惯在深夜写作时穿着睡袍漫步构思来作为雕像的外形轮廓。

3) 艺术形象是主观与客观的统一

任何艺术作品的形象都是具体的、感性的，也都体现着一定的思想感情，都是客观因素与主观因素的有机统一。对于不同的艺术门类，艺术形象这种客观因素与主观因素的统一，具有各自不同的特点。

对于雕塑、绘画等造型艺术来说，往往是在再现生活形象中渗透了艺术家的思想情感，这种主客观的统一，常常表现为主观因素消融在客观形象之中。

而另一些艺术门类，则更善于直接表现艺术家的思想情感，间接和曲折地反映社会生活，这些艺术门类中主客观的统一，则表现为客观因素消融在主观因素之中。

4) 艺术形象是个性与共性的统一

纵观中外艺术宝库中浩如烟海的文艺作品，凡是成功的艺术形象，无不具有鲜明而独特的个性，同时又具有丰富而广泛的社会概括性。正因为集个性与共性的高度统一于一身，才使这些艺术形象具有不朽的艺术生命力。中外文艺理论对这个问题也早有许多精辟的论述。艺术形象必须具有鲜明、独特的个性特征，与此同时，艺术形象又必须具有普遍性和概括性。这是由于世界上的万事万物都是个性和共性的统一体，共性存在于千差万别的个性之中，个性总是共性的不同方式的表现。一切事物都是在带有偶然性的个别现象中，体现出带有必然性的共同本质和规律来。因此，许多艺术家在总结创造艺术形象的经验时，总是把能否从生活中捕捉到这种既具有独特个性特征，同时又具有普遍意义的事物，当作具有成败意义的关键。

艺术形象的这种个性与共性的统一，最集中地体现为艺术典型。所谓艺术典型，就是作家、艺术家运用典型化的方法，创造出具有栩栩如生的鲜明个性并体现出带有普遍意义的典型形象。例如，鲁迅先生塑造的阿Q(见图1-3)这个人物形象，就是中国文学宝库中一个不可多得的艺术典型。

图1-3 《阿Q正传》剧照

艺术形象与艺术典型既有联系，又有区别。从根本上讲，二者都是个性与共性的有机统一，具有共同的性质。但是，艺术典型比起艺术形象来，又具有更强烈的个性与更广泛的共性。也就是说，艺术典型更加独特，也更加普遍，它是艺术形象的凝练与升华。典型性是在真实性的基础上对艺术形象提出的更高要求，客观存在是对整个形象的要求，也是对形象中的人物、环境、情节、细节、情感等因素的要求。所以，只有那些优秀的作家、

艺术家，才能在自己的作品中创造出具有不朽生命力的典型形象来，这些典型形象必定具有个性鲜明的艺术独创性，往往又都非常深刻地揭示出社会生活的本质和意义。

【扩展阅读】

《安娜·卡列尼娜》是俄国作家列夫·托尔斯泰创作的长篇小说，也是其代表作品。作品讲述了贵族妇女安娜为了追求爱情，在卡列宁的虚伪、渥伦斯基的冷漠和自私面前撞得头破血流，最终落得卧轨自杀、陈尸车站的下场。庄园主列文反对土地私有制，抵制资本主义制度，同情贫苦农民，却又无法摆脱贵族习气而陷入无法解脱的矛盾之中。矛盾的时期、矛盾的制度、矛盾的人物、矛盾的心理，使全书在矛盾的旋涡中颠簸。这部小说是新旧交替时期紧张惶恐的俄国社会的写照。

安娜的哥哥奥布朗斯基公爵已经有五个孩子，仍然和法国家庭女教师恋爱，因此和妻子多丽闹翻，安娜从彼得堡乘车到莫斯科去为哥嫂调解，在车站认识了青年军官渥伦斯基。渥伦斯基毕业于贵族军官学校，后涉足莫斯科社交界，以其翩翩风度得到了多丽的妹妹基蒂的垂青，但他只与她调情，并无意与她结婚。

而深爱着基蒂的康斯坦丁·列文也从乡下来到莫斯科，他打算向基蒂求婚。但早倾心于渥伦斯基的基蒂却拒绝了他的求婚，她正想象着与渥伦斯基将来的幸福生活。渥伦斯基是一个身体强壮的男子，有着一副和蔼、漂亮而又异常沉静和果断的面孔，年轻英俊又风流倜傥，帅气逼人。他的容貌和风采，令许多贵族小姐倾心。

在他看到安娜的一刹那，即刻被安娜所俘虏，他在薛杰巴斯大林基公爵家的舞会上，向安娜大献殷勤。而基蒂精心打扮想象着渥伦斯基要正式向她求婚，但在渥伦斯基眼里，安娜是那样的出众："她那穿着简朴的黑衣裳的姿态是迷人的，她那戴着手镯的圆圆的手臂是迷人的，她那生气勃勃的、美丽的脸蛋是迷人可亲的，在舞会上……"基蒂发现渥伦斯基和安娜异常的亲热，这使她感到很苦闷。安娜不愿意看到基蒂痛苦，劝慰了兄嫂一番，便回彼得堡去了。随后渥伦斯基也来到彼得堡，开始热烈地追求安娜，他参加一切能见到安娜的舞会和宴会，从而引起上流社会的流言蜚语。起初，安娜还一直压抑着自己的情感，不久渥伦斯基的热情唤醒了安娜沉睡已久的爱情。

安娜的丈夫亚历山大·卡列宁其貌不扬，但在官场中却是一个地位显赫的人物，是一个"完全醉心于功名"的人物。他根本不懂什么是倾心相爱的情感，他认为：他和安娜的结合是神的意志。他责备妻子行为有失检点，让她注意社会性的舆论，明白结婚的宗教意义，以及对儿女的责任。他并不在乎妻子和别人相好，而是别人注意到才使他不安。

有一天，安娜与丈夫卡列宁一起去看一场盛大的赛马会，在比赛过程中渥伦斯基从马上摔了下来，安娜情不自禁地大声惊叫，卡列宁认为安娜有失检点，迫使她提前退场。安娜无法忍受丈夫的虚伪与自私，说出了自己的心声："我爱他……我憎恶你……"

由于卡列宁令人吃惊的宽厚，渥伦斯基感到自己是那么的卑劣、渺小。安娜的爱情和自己的前途又是那么的渺茫，绝望、羞耻、负罪感使他举起了手枪自杀，但没有死。死而复生的渥伦斯基和安娜爱情更加炽热，渥伦斯基带着安娜离开了彼得堡，他们到国外旅行去了。

在奥勃朗斯基家的宴会上，列文与基蒂彼此消除了隔阂，互相爱慕。不久他们结婚了，婚后他们回到列文的农庄，基蒂亲自掌管家务，列文撰写农业改革的论文，他们的生

活很幸福美满。

旅行了三个月，虽然安娜感到无比的幸福，但是却以自己的名誉和儿子为代价。归国后，她没有回家，而是住在旅馆里。由于思念儿子，在儿子谢辽沙生日那天，偷偷去看他，天真无邪的谢辽沙不放妈妈走，他含着泪说："再没有比你更好的人了。"他们返回彼得堡，遭到冷遇，旧日的亲戚朋友拒绝与安娜往来，使她感到屈辱和痛苦。渥伦斯基被重新踏入社交界的欲望和舆论的压力所压倒，与安娜分居，尽量避免与她单独见面，这使安娜感到很难过，她责问道："我们还相爱不相爱？我们用不着顾虑别人。"在一次晚会上，安娜受到卡尔塔索夫夫人的公开羞辱，回来后渥伦斯基却抱怨她，不该不听劝告去参加晚会。于是他们搬到渥伦斯基的田庄上居住。渥伦斯基让安娜和卡列宁正式离婚，但她又担心儿子将来会看不起她。三个月过去了，离婚仍无消息。

渥伦斯基对安娜越来越冷淡了，他常常上俱乐部去，把安娜一个人扔在家里，安娜要求渥伦斯基说明：假如他不再爱她，也请他老实说出来，渥伦斯基大为恼火。一次，渥伦斯基到他母亲那儿处理事务，安娜问他的母亲是否要为他说情，他让安娜不要诽谤他尊敬的母亲，安娜认识到渥伦斯基的虚伪，因为他并不爱他的母亲。

大吵之后，渥伦斯基愤然离去，安娜觉得一切都完了，她准备自己坐火车去找他。她想象着他正和他母亲及他喜欢的小姐谈心，她回想起这段生活，明白了自己是一个被侮辱、被抛弃的人，她跑到车站，在候车室里接到了渥伦斯基的来信，说他 10 点钟才能回来，她决心不让渥伦斯基折磨她了，起了一种绝望而决心报复的心态，最后安娜身着一袭黑天鹅绒长裙，在火车站的铁轨前，让呼啸而过的火车结束了自己无望的爱情和生命，这段为道德和世间所不容的婚外情最后的结果由安娜独自承担，留下了无限感伤。

卡列宁参加了安娜的葬礼，并把安娜生的女儿带走了。渥伦斯基受到良心的谴责，他自愿参军去塞尔维亚和土耳其作战，但愿求得一死。

该小说通过女主人公安娜追求爱情的悲剧，和列文在农村面临危机而进行的改革与探索这两条线索，描绘了俄国从莫斯科到外省乡村广阔而丰富多彩的图景，先后描写了 150 多个人物，是一部社会百科全书式的作品。

芭蕾舞剧《红色娘子军》

现代芭蕾舞剧《红色娘子军》(见图 1-4)是中国芭蕾史上的一座里程碑，它从中国人的审美观出发，以中国革命历史作为创作的依托，将西方芭蕾的技巧与中国民族舞蹈的表现手法相结合，创造出了民族芭蕾的世纪精品，并成就了中西文化在芭蕾艺术领域完美融合的世界奇迹。《红色娘子军》问世 50 多年来，一直深受中国观众的爱戴，并成了伴随几代人共同成长的历史记忆。

国共内战时期，海南岛农家姑娘吴琼花，由于家中贫穷，被恶霸地主南霸天强抢为奴。她几次想逃出地主的樊笼，结果还是被抓了回去，投进阴森的水牢。有一天，南霸天家来了一位华侨巨商，吴琼花又被作为礼品转到了那位巨商手中。巨商在把她带走的路途中，把她放了。吴琼花回头看着这位年轻英俊的巨商，感到吃惊和迷惘。她冒着风雨，越过树丛，一路急速奔跑，来到革命根据地，找到了中国工农红军，参加了琼崖独立师里一支完全由劳动妇女组成的战斗连队——红色娘子军。她见到党代表洪常青，这时她才明白，放走她的那位华侨巨商就是党代表洪常青乔装打扮的。吴琼花与地主南霸天有不共戴

天之仇，她要复仇。在一次侦察任务中，吴琼花见到南霸天，两眼冒出怒火，她不顾侦察纪律，擅自开枪射击南霸天，结果暴露了目标，使南霸天逃脱。洪常青对她的错误进行了批评教育，使她提高了觉悟。后来，南霸天勾结国民党军队进犯根据地，洪常青完成了阻击敌人的任务后，为了掩护战友撤退，负重伤被俘，英勇就义。不久，红军解放了椰林寨，击毙了南霸天。在战斗过程中，吴琼花因为表现英勇，加入了中国共产党，并接任娘子军连的党代表职务。

图1-4　《红色娘子军》舞台剧照

现代芭蕾舞剧《红色娘子军》的创意，源自周恩来的一次谈话。1963年，北京舞蹈学校实验芭蕾舞团(中央芭蕾舞团的前身)演出了芭蕾舞剧《巴黎圣母院》，周恩来在演出过程中对编导蒋祖慧等人说："你们可以一边学习排演外国的古典芭蕾舞剧，一边创作一些革命题材的剧目……为了适应这种外来的艺术形式，可以先编一个外国革命题材的芭蕾舞剧，比如反映巴黎公社、十月革命的故事。"

中国的芭蕾，从1954年北京舞蹈学校建校以来就一直受到周恩来的关怀，先后聘请了六位著名的苏联芭蕾舞专家，成功地演出了欧洲经典舞剧《无益的谨慎》《天鹅湖》《海盗》《吉赛尔》。每一部舞剧的演出，周恩来都不止一次地亲临剧场观看，给予热情的肯定和鼓励。正是依据周恩来"对外来艺术首先学到手、学到家"的指示，北京舞蹈学校用了近十年的时间，学习和继承欧洲古典芭蕾舞的优秀传统，培养出中国自己的芭蕾舞人才，包括演员、教员、编导、作曲家、舞台美术家以及舞台技术人员。所以，周恩来认为当时的芭蕾舞团已经具备了自己独立创作的条件，提出了明确的要求，事后还委托文化部副部长林默涵落实这件事。

根据周恩来的设想，林默涵在1963年年底邀请了北京舞蹈学校、中央音乐学院、中国舞蹈家协会的有关同志，一起讨论舞剧的选题。参加会议的有陈锦清、赵讽、胡果刚、游慧海、李承祥、王锡贤等人。林默涵在会上首先传达了周恩来的意见，并提出了自己的设想："我们不熟悉外国的生活，不如大胆一些，创作一个本国现代题材的剧目。"他提议改编电影《达吉和她的父亲》。在讨论过程中，几位编导共同提出了改编电影《红色娘

子军》，认为这部作品故事感人，人物鲜明，娘子军连的连歌家喻户晓，适合发挥芭蕾舞以女性舞蹈为主的艺术特点，并当场讲述了舞剧的初步构思。与会者一致赞同，由林默涵当场拍板，决定将《红色娘子军》改编为芭蕾舞剧。事后组成了创作班子，由吴祖强、杜鸣心、戴洪威、施万春、王燕樵作曲，李承祥、蒋祖慧、王锡贤编导，马运洪负责舞台美术设计。大家满怀激情地投身到第一部中国题材的大型芭蕾舞剧的创作中去。

对于创作人员来说，首要的是生活。1964年2月，他们组成了赴海南岛深入生活的创作班子，由李承祥任组长，吴祖强、刘庆棠任副组长，成员有王锡贤、蒋祖慧、马运洪、白淑湘、钟润良、王国华、李莉盈。途经广州时，与电影原作者梁信讨论了关于剧本改编的问题，梁信热情表示支持，还主动写了一个舞剧大纲供他们参考。他们到达海南岛后得到海南省军区的大力支持，主动与各地联系并提供了车辆，使剧组的环岛活动得以顺利展开。

剧组访问了当年的老革命根据地，当时的老赤卫队队长讲述了海南人民英勇斗争的事迹，带着剧组去看当年开万人大会的红场，访问经常掩护红军的革命老妈妈，使大家受到深刻的教育。在琼海县，大家见到了当年的娘子军战士，听她们讲述当年海南妇女的悲惨生活：她们像牛马一样被买卖、做童养媳、给地主当丫头，不但承担了最沉重的劳动，而且常常挨打受折磨，生命随时都会失去。海南妇女受压迫很重，所以反抗性也特别强。当年众多妇女逃出牢笼，找红军要求当女兵，在贴布告的当天就有400多名妇女跑来报名，她们的共同特点是：勇敢、乐观、觉悟高、能吃苦，对压迫者有刻骨的仇恨。

现代芭蕾舞剧《红色娘子军》的成功，在很大程度上应该归功于电影原作、梁信的剧本、谢晋的导演艺术、黄准的娘子军连连歌，以及祝希娟、王心刚、陈强等表演艺术家所塑造的鲜明的人物形象，为芭蕾舞剧的创作奠定了基础。当然，芭蕾舞与电影终究是两种不同的艺术形式，有着截然不同的艺术规律。从银幕形象到芭蕾舞形象的转换能否获得成功，主要从两方面加以审视：第一，要体现原著的精髓，包括思想主题、时代特征、风格样式、人物形象等方面；第二，要充分发挥芭蕾舞艺术的独特魅力，使观众在形象转换的观赏过程中获得有别于荧幕的美感享受。舞剧台本完成以后，很快进入音乐和舞蹈的创作排练，舞剧的音乐形象是从音乐开始的，经过作曲家们的深思熟虑，使主题音乐伴随着情节的发展和人物的动作，逐渐进入了高潮，给舞剧编导和演员提供了丰富的灵感与想象的空间。

芭蕾舞民族化是编导在编舞时的主导思想。为了在芭蕾舞台上塑造出中国风格、中国气魄的人物形象，编导在编舞上坚持从生活出发、从内容出发、从人物出发；在肢体语言上努力将西方芭蕾舞与中国民族、民间舞蹈加以融合，与军队的生活和军事动作加以融合，在此基础上去创造符合剧中人物性格的新的舞蹈语言。

1964年9月26日，《红色娘子军》在天桥剧场正式公演，请周恩来观看，他在演出结束后上台慰问演员，高兴地说："我的思想比你们保守了，我原来想，芭蕾舞要马上表现中国的现代生活恐怕有困难，需要过渡一下，先演外国革命题材的剧目，没想到你们的演出这样成功。过两天，一位外国元首来访问，就由你们演出招待。"芭蕾舞团在成功完成招待柬埔寨国王西哈努克的演出后，于10月8日为中央领导同志组织了专场演出，毛泽东、刘少奇、朱德、周恩来等中央领导前来观看。毛泽东在观看演出的过程中说了几句话："方向是对头的，革命是成功的，艺术上也是好的。"演出结束后，他走上舞台与全

体演出人员合影留念，给了大家极大的鼓舞。10 月份，《红色娘子军》到广交会演出，同时应邀到深圳为港澳同胞和海外人士演出，受到普遍好评。在广州演出期间，广州市工会组织了工人座谈会，会上大家发言踊跃：

"过去看《天鹅湖》，不懂它什么意思，这次看《红色娘子军》看懂了，合工农兵的口味，很激动，被吸引住了。""芭蕾这种形式虽然是'进口货'，但是把它变成了中国的，很成功，舞蹈民族化做得好。"当时正在广州演出的古巴芭蕾舞团的演员看完演出，都激动地跑上台，与我们的演员拥抱在一起。在后来的座谈会上，古巴著名芭蕾舞蹈家阿丽西娅·阿隆索抑制不住内心的激动，连连称赞："在芭蕾历史上第一次出现了拿着刀枪的足尖舞，很精彩，你们太了不起了！"40 多年来，据不完全统计，中央芭蕾舞团演出《红色娘子军》已经超过 2000 场。20 世纪 60 年代末，加上全国各省市歌舞团的演出，累计演出场次超过 3000 场，这在芭蕾舞史上也算是一个难得的纪录了。

1.1.3　艺术的审美本质

艺术美是指存在于艺术作品中的美，是艺术家按照一定的审美目标、审美实践要求和审美理想的指引，根据美的规律所创造的一种综合美。

1. 艺术与美的关系

1)　艺术反映现实美

现实美的主要方面是社会生活的美，现实生活中社会事物的美一般称为社会美。在人们日常经验中，经常感受和认识社会事物作为审美对象具有某种审美性质，使我们能对之做出审美评价或体验。但是，美在社会生活领域内的存在却一向被资产阶级美学所轻视或抹杀，他们很少谈及社会生活中的美的问题。与此相反，我们认为，美是社会实践的产物，社会美是这种产物最为直接的存在形式。人类的社会生活是多方面的、复杂的、丰富的，其中最为基本的是生产劳动、阶级斗争和科学实验，与之相关的是人的思想品质和情操等，这些方面当然是既彼此制约但又相互促进的。社会生活中的现实美就主要表现在社会生活的这些领域中，集中表现在作为一定的时代、阶级的主体的社会先进力量、先进人物的身上，美在他们的性格和行为中得到了突出的体现。这也正是它在进步艺术创作的领域中经常占有重要或主导地位的原因。

2)　艺术创造艺术美

艺术美是指各种艺术作品所显现的美。艺术美作为美的一种形态，是艺术家创造性劳动的产物。艺术家的创作活动作为一种精神生产活动，从本质上说，也是人的本质力量的定向化活动。因此，艺术美也就是人的本质力量在艺术作品中通过艺术形象的感性显现。

经过艺术创造实践，把现实生活中的自然美加以概括和提炼，集中地表现在艺术作品中的美就是艺术美。在美学史上，美学家的哲学观点不同，对艺术美的认识也不相同。黑格尔从客观唯心主义出发，认为艺术美是历史在高级发展阶段上的美，是美的高级形式。他主张艺术美高于自然美，宣称艺术美是真正的美，它是由心灵产生的再生的美，心灵和它的产品比自然和它的现象高多少，艺术美也就比自然美高多少。车尔尼雪夫斯基则从形而上学唯物主义出发来批判黑格尔，主张自然美高于艺术美，认为"客观现实中的美是彻

底的美"，"艺术创作低于现实中的美的事物"，"艺术只是生活的苍白而不准确的反映"。马克思主义美学认为，艺术美是美学研究的主要对象，艺术离不开形象，因而艺术美主要是艺术形象的美，它同艺术形象一样也是源于现实生活，同现实生活中的形象一样具有生动性和丰富性等特征，但它又跟艺术形象一样不同于现实生活，它是艺术创造的人类审美活动的结晶，是现实生活的典型概括，因此现实生活中的美更集中、更典型。

3）艺术是审美对象

审美对象说的其实就是"审美客体"，是指能使人产生审美愉快的事物和对象。它在客观上与人构成一定的审美关系。

在汉语语境中，严格讲，客体属于认识论范畴，对象的使用范围则要广泛得多。在现代西方哲学中，客体是指独立于意识之外的某种自在之物，对象则是指在意识活动中与意识行为相对的意识相关项，审美客体主要属于认识论哲学范畴，它与审美主体一起构成美学领域中的认识论模式。现代西方美学之所以选择使用审美对象而避免使用审美客体，主要在于力图打破美学理论中的认识论模式，在存在论和价值论等理论视野中探究各种审美现象。

2. 艺术的审美本质

1）人与现实的审美关系

艺术的形式千千万万，但并不是说任何有生命的事物都能对艺术产生审美活动，对艺术的价值进行判断。

首先，动物不具有审美活动，因而就无所谓欣赏艺术。但是有些人却从中提出了疑义，认为动物具有审美活动。例如，达尔文就持动物具有审美活动的观点，他通过对飞禽走兽的观察，证明说："如果我们看到一只雄鸟在雌鸟面前尽心竭力地炫耀它的漂亮羽毛或华丽色彩，同时没有这种装饰的其他鸟类却不进行这样的炫耀，那就不可能怀疑雌鸟对其雄性配偶的美是赞赏的。因为各地的妇女都是用鸟类的羽毛来打扮自己，所以这等装饰品的美是毋庸置疑的。"显然这种观点是不正确的，达尔文观察到的鸟兽虫鱼的所谓的审美活动，不过是它们为繁衍后代而进行求偶的性感活动。雄性鸟类向自己的雌性伙伴展示自己的羽毛和歌喉，与雌性鸟类施放某种气味一样，都是基于求偶的性感活动。所以，动物是没有审美活动的。

其次，只有人类才具有审美活动，才会对艺术价值进行肯定。动物不仅感受不到人类及其社会生活的美，也感受不到自然界其他事物的美，既不会欣赏风景，也不会欣赏对人来说比它更美的其他动物。它们对同类动物的取舍仅限于本能，所以，动物只为生命必需的光线所激动。审美活动是人的一种社会属性，所以人更容易为遥远的星辰的无关紧要的光线所激动，只有人才有纯粹的、理智的、大公无私的快乐和热情。

由上我们知道，在艺术价值的判断上，动物对艺术无法进行判断，所以动物的审美活动是不存在的。只有人类才能依据审美活动对艺术价值进行判断，进行取舍。

2）美及美的本质与美感的本质

美是一种客观的社会现象，它是人类在能动地改造客观世界的实践中，将人的本质力量对象化的结果，是在对象中以感性形象表现出来的对人的本质力量的肯定和确证。美的本质是美学研究的一个根本理论问题。何谓美？何谓美的本质？从哲学上讲，先要承认物

质是客观存在的，才能从客观物质的属性中去发现美的根源；再是从精神中寻找美的根源，即人对于外在的物质形态的感受。马克思主义哲学主张在人对客观世界的实践和改造中去寻找美的根源。

美作为人类可以反映事物的一种属性，本质上是一种关系属性，是一种非物质性的客观存在。这种存在，与人类意念正方向指向有关。人类既是美形成条件的两种客观存在中的一方，又可以作为审美的主体。美在主体之外，不是主客观的统一。将美界定为关系属性，可最终揭开美的本质和审美现象的谜底。分析意念正方向指向和美的构成关系，可以阐释美和美的观念的形成及其变化与异同。

3) 艺术是艺术家审美观念的表现形式

审美观念就是人们在生活体验中按照自己对美的本质的认识和理想，对外界事物进行分析、判断和对照，最后形成了自己关于美的看法和态度。

3. 情感与艺术

1) 艺术的一般审美特征

艺术作为一种特殊的社会意识形态和特殊的精神生产形态，以其审美特征区别于宗教、哲学等其他的意识形态，即它是以审美的方式掌握世界、反映和认识社会，并以审美的手段生产产品，创造精神成果。可以说，审美是一种艺术门类(例如文学、美术、音乐、舞蹈、戏剧、摄影、电影等)区别于其他的社会事物(例如政治、宗教、法律、道德等)的共同特征。艺术的一般审美特征主要有实践性与主体性、合目的性与合规律性、形象性、形式美与形式感、创造性、情感性等。

2) 审美本质与艺术情感

什么是情感？心理学把情感定义为"人对客观现实的一种特殊反映形式，是人对于客观事物是否符合人的需要而产生的态度的体验"。情感是从人对事物的态度中产生的体验，是人对事物的价值特性所产生的主观反映。情感与人的社会性需要紧密联系。

情感是艺术创作的生命线，艺术之所以离不开形象，从一定的意义来讲，是由艺术的情感特征决定的。艺术作为一种特殊的精神生产，它的存在和发展，源于人的感情的丰富性。因为人在与外界现实的相互作用中，总会凭借自身发展着的天性，不断地产生感性体验，并以此为基础，渴求着实现精神超越，永无穷尽地追求新的自由境界。

俄国作家列夫·托尔斯泰在其美学著作《艺术论》中说："人们用语言互相传达思想，而人们用艺术互相传达感情。"一个人在现实中或想象中体验到痛苦和快乐，把这种感情在画布上或大理石上表现出来，并使其他人为这些感情所感染，这就是艺术。艺术产品与人的审美需要之间也形成了互为因果的联系，这种联系是以人的审美感情为内在动力的。所以，我们说艺术是人类情感表达的重要方式，艺术活动是一个处处充满感情色彩的世界。

唐代诗人白居易的长篇乐府诗之一《琵琶行》中"座中泣下谁最多？江州司马青衫湿"，是艺术的感染召唤了情感；四面楚歌，让项羽兵败如山倒，是思乡之情动摇了军心；徐志摩的抒情诗《再别康桥》，是把他对母校的深情融进了别离时的形象和想象中。

艺术作品中的形象是艺术家为了将自己内在的情感幻象传达给别人而创造的，它必须饱含感情，从而给人以精神感染力。先感动自己，再感动别人。音乐作品之所以感人，是因为旋律、节奏等音乐语言因素，还有隐藏其中的纯真情感。而绘画作品之所以感动人，却并不单纯在于画面中的色彩、线条，更在于它们组成的关系所透露出来的某种情感。

凡·高的作品特别能够打动人，在于凡·高的作品饱含着艺术家的艺术激情。他的每幅作品都饱含对太阳的热爱和对生命的渴望。他的画多表现出强烈而刺激的视觉效果和感情色调，笔触互相追逐，像急流中的浪花一样，具有紧张的运动和旋律。他画的《向日葵》(见图 1-5)总像是在激烈地挣扎，拼命地向外扩张，又像是一团烈火在熊熊燃烧。画面上所表现的物象已经成了他的主观个性与激情的象征。

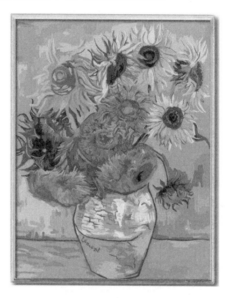

图 1-6　凡·高《向日葵》

艺术活动的感情色彩首先表现在有成就的艺术家必然是感情极为丰富的人。科学家虽然也十分需要情感的推动和富于想象力，但是最终还得以冷静的头脑去分析、判断各种事物，不能感情用事地得出科学的结论。艺术家虽然也必须有理智，但是更多的是要用充满情趣的心灵去感受各种事物，进而创造出充满情趣的艺术形象。

正是由于艺术家总有着比一般人更为深刻的感情体验，内心敏感充满热情，才无比珍视自己所创造的作品的精神价值。用自己的心灵创造成果去打动人心，从而获得感情的回报，这正是一切出色的艺术家献身艺术的原因。

1.2　艺术的特征

【扩展阅读】

电影《暖春》介绍

20 世纪 80 年代末，在一个偏远贫穷的小山村里，一个无家可归的孤儿小花从外村跑到了芍药村，村民们都不想自家的肥水外流。年迈的宝柱爹看不下去，顶着儿子、儿媳的

压力收留了苦命的小花。

小花是个聪明懂事的孩子，爷俩儿相依为命，土坯屋里有了笑声，过门多年不生娃的儿媳香草十分妒忌，想把小花送人。在香草娘的安排下，一次又一次骗走单纯的小花，但最终都没能如愿。宝柱爹忍受不了香草的脸色，带着小花另起了炉灶。从此七岁的小花每天给爷爷做饭，在干活儿之余，小花还偷偷地学认字。

小花非但不记恨叔叔和婶娘对自己的伤害，还一次次用真诚和稚嫩的心去接近他们。

她的宽容和善良撞击着宝柱和香草的良心，他们终于流下了忏悔的眼泪……宝柱爹和小花被请回了正屋，他们看着桌上丰盛的饭菜，哽咽着难以下咽，小花含泪扑进香草的怀里，叫了生平中的第一声"娘……"。这是故事片《暖春》的影片梗概，这部故事片 2002 年拍摄，2003 年上映。影片入市采取了"农村包围城市"的策略。这部投资仅 200 万元的小制作影片，因为催泪效果极强，内地票房十分卖座，尚未在一线大城市公映时就已经进账 1200 万元票房，不仅收回成本，还赢利 1000 万元，这在当时的票房相当可观。该片先从山西省内开始放映，一个月内票房收入 150 万元。影片后又在石家庄、邯郸、沧州等地放映，观者如潮，把同期热映的进口大片也抛在后面。影片在新疆放映，仍是热度不减，在乌鲁木齐市创下 60 万元票房的纪录，还赢得了当地媒体"3 天哭出 10 万元"的报道。

影片《暖春》(见图 1-6)送给观众的是痛彻心扉的故事，塑造了主人公小花这个形象，以情动人，虽然夸大了村民、叔叔婶婶对小花的刻薄，人与人之间的冷漠情节，但是一个简单的故事却暗示了一个很深刻的道理，导演在影片的叙事过程中通片采用温馨、细腻和朴实的创作手法，使影片在优美流畅的画面中真实地叙述着一份感动，提高了艺术审美性。从故事到画面无须任何"化妆"，因为真实，所以观众得到的感动和震撼也是真实的。故事中小花的真善美与丑恶的人间冷暖形成强烈对比，导演无须刻意的煽情，观众会难以自制地流下眼泪。作品体现了审美性、真实性、典型性，使观众产生了情感共鸣。可见，任何艺术的特征都是艺术本质的外在表现，研究艺术的特征就是为了更好地深入探究艺术的本质。

图 1-6 电影《暖春》剧照

作为一种特殊的社会化意识形态，艺术具备了多方面的特征，掌握艺术的特性，对于更好地驾驭艺术是必不可少的部分。虚构性、形象性、审美性、情感性是艺术几个主要的基本特征。这几个特征有机地结合在一起，难以分解，下面分别论述这些特征。

1.2.1　艺术的虚构性

艺术的虚构性是艺术的重要特征之一。所谓虚构性，是指艺术所反映的社会生活内容不是历史、现实存在的，而是想象的、虚拟的。艺术的真实性不同于客观事物的真实性，它是经过想象、虚构而成的生活现实，而不是直接的已经发生或正在发生的现实。即使是历史题材的文学作品，例如《三国演义》《武则天》等，其人物、事件也不等同于历史上的人物和事件。

通过艺术的虚构性使原本琐碎的现实元素更加集中、完善、突出、鲜明，使塑造出来的艺术形象更典型、更真实，更能深刻地反映生活的某些本质或规律。

1. 建立在真实基础上的艺术虚构性

艺术的真实本质上是反映客观事物的真实性，艺术不仅仅是对真实的艺术模仿，还要突破自然的真实，结合想象，通过其他艺术手段塑造出虚构的艺术真实。

艺术的虚构性是通往艺术真实的必经之路。世界上没有绝对的真实，任何真实都是相对的。艺术的虚构性是建立在丰富的真实生活素材基础之上的，需要具备深入的生活体验、大量的素材积累。艺术的虚构性需要有广博的学识修养，不是凭空杜撰或者闭门造车的编造。艺术在捕捉人类生活中的极为珍贵的片刻以后，加以想象、联想，成为人们所喜爱的艺术真实。正如尼采所说，"甚至在撒谎这一点上，艺术也是非常合乎目的的"。

1）　艺术虚构性中的联想和象征

艺术的虚构性是根据实际生活进行的再创造，通过丰富的联想、象征将许多零散素材凝练成完整的艺术形象，塑造出比实际更逼真的艺术。我国四大名著之一的《西游记》就是以联想为基础，运用夸张等方法，在坚持艺术真实的基础上大胆地进行艺术虚构，《西游记》是将丰富的联想融会贯通在师徒取经路上的九九八十一难中，妖魔鬼怪、神仙佛祖均源于生活的联想，这是一部采用艺术虚构的作品典范。

虚构性中的象征是舞蹈的主要表演手法。首先，用人体的动作、姿态形成"舞蹈台词"作为人物交流的方式，这些刻画性格的台词，本身就是一种虚构象征。这种虚构象征是以生活为基础的，能概括而凝练地反映生活的本质，因此得到观众的承认和赞赏。在蒙古族舞蹈中，动作虚拟的是牛羊的姿态，展现出他们身体的强壮。豪放的舞姿、豪迈的肢体语言体现了蒙古族人民宽广的胸怀和坦荡的性格。戏曲艺术中的骑马、划船、坐轿、扬鞭等，都是以虚拟和象征的手法表现的，例如用一根马鞭、一支船桨来作为象征性的示意，但是这种虚构假设性的动作却被观众承认和接受。在环境的表现上，既无山的模型，又无河的布景，但是抬腿示意爬山，却又使人们联想到这是在山顶。古典芭蕾《天鹅湖》(见图 1-7)的基本动作(元素)，就像字母一样，编导运用这些字母写出不同天鹅的情绪以及角色在剧情发展中的地位和作用，通过联想和象征把这些元素按特定的结构手法加以编排、组合、组成形象化的舞蹈语言来表达剧情，创造出各种富有艺术魅力的天鹅形象。可见，艺术的虚构性所创造的艺术联想、象征来源于真实生活，是一种更高的真实。

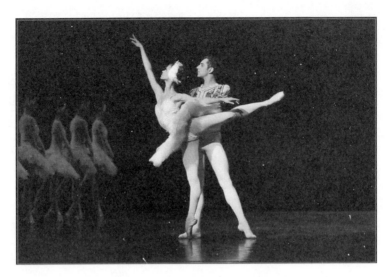

图 1-7　舞台剧《天鹅湖》剧照

2)　艺术虚构性中的想象

在《想象心理学》一书中，萨特明确指出："艺术作品是一种非现实。"他认为，想象性意识不同于一般意识，它的意象对象不是现存的而是假设的，是一种非存在的对象，即虚构对象。如果说意识常常是从既定境况出发，针对既定境况做出抉择，不得不受到既定境况掣肘，那么想象则因为其非现实性，因为其对象是虚构的、自足的，也就摆脱了特定境况的束缚，获得彻底解放。想象是最富于创造性的虚构活动，也是最为自由的活动。

虚构与想象在艺术中的主要作用体现在以下三个方面。

第一，想象和虚构是艺术概括的基本手段。艺术创作要有丰富的生活经验，但是也不能原封不动地照搬自己的生活经验来创作艺术形象，必须借助于想象和虚构，因为可以将现实生活中观察到的各种现象和细节，创造性地组合在一起，构成独特的艺术世界。鲁迅先生说过："创作则可以缀合、抒写，只要逼真，不必实有其事也。"

第二，想象和虚构可以补充艺术家生活经验的不足。不管一个艺术家的阅历、生活经验有多么的丰富，总会有不足的地方，很多事情是不可能都亲身经历和亲自感受的。比如，对死亡的感觉和恐惧，艺术家通过收集资料，虚构和想象则可以真实地表现。也可以通过虚构和想象预想未来，穿越轮回等。例如，刘勰在《文心雕龙·神思》中说道："文之思也，其神远矣。故寂然凝虑，思接千载；悄焉动容，视通万里。"

第三，想象和虚构可以设身处地地塑造人物性格。要想精细逼真地刻画一个艺术形象，就要设身处地地想象艺术形象的言行、情感、心理。通过想象，具体地体验各种环境，体验艺术形象的性格特征。例如，在音乐剧《猫》(见图 1-8)的舞台上，扮演詹尼安点点的演员已经不是现实生活中的自己，也不是一只真的老甘比猫，她以自己所有的情感和能力，以及整个身体和动作姿态，当作猫这个形象的想象，完全展示一种非现实的虚构艺术世界。

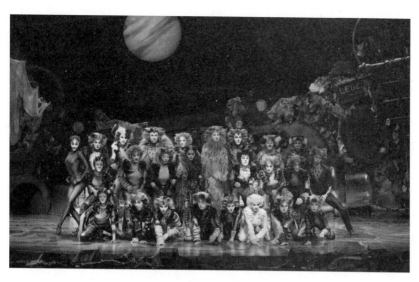

图 1-8　音乐剧《猫》剧照

　　"非现实"就是我们所说的艺术的虚构性。想象在艺术虚构性中占据重要的位置，艺术的虚构性由想象性意识所构成和把握。艺术家们在创作中都努力营造这种非现实对象。

　　艺术的想象和虚构，并不是说艺术是不真实的。艺术虽然是虚构、想象出来的，但是它是真实的，只不过这种真实不同于客观现实的存在，我们通常称之为"艺术的真实"，从而与"生活的真实"进行区别。艺术的真实来源于生活的真实，它高于生活，是对生活的真实的集中、概括和提炼。所以，艺术虚构不是生活表象的真实，而是生活本质的真实。

2. 合情合理的艺术虚构性

　　首先，艺术的虚构性是按照美的规律，达到美的目的，进行合情合理的表达，即使有的时候有违事理逻辑，却也符合情感逻辑。

　　《牡丹亭》是明代剧作家汤显祖的代表作，也是他一生最得意之作，他曾言"吾一生四梦，得意处唯在《牡丹》"。作品通过杜丽娘和柳梦梅生死离合的爱情故事，洋溢着追求个人幸福、呼唤个性解放、反对封建制度的浪漫主义理想。其间女主角杜丽娘身死又还魂印证佛家三生说，遵循事理或情感逻辑，虚构合情合理。汤显祖在《牡丹亭》中倾注了自己毕生的思想感情，完美地诠释了他的"至情说"。正如人们对于杜丽娘的死而复生，认为是爱情在特定时空发展中情到深处的必然结果，并没有违背事理，艺术的虚构性依据情节发展做到了合乎情理。

　　其次，艺术家丰富的生活阅历，对生活本质的深刻认识，高品质艺术修养和世界观、人生观的不同，产生的敏锐的艺术感受力和超强的艺术表现力，使艺术的虚构性合情合理。汤显祖把浪漫主义手法引入《牡丹亭》这样的传奇创作之中，艺术构思离奇跌宕，充满幻想色彩，从"情"的理想高度观察生活和表现人物，虚构性合情合理，一些唱词直至今日，例如"情不知所起，一往而深，生者可以死，死可以生。生而不可与死，死而不可复生者，皆非情之至也"等，仍然脍炙人口，具有极高的艺术水准。

3. 引起共鸣的艺术虚构性

塞万提斯谈艺术的虚构性时说："虚构越接近真实就越妙，情节越逼真，越有可能性，就越能使读者喜欢。虚构的作品必须和读者的理解相适合，因此写作时应该把不可能的写得仿佛可能，把丰功伟绩写成确实是人力所能及，这样就会使读者感到惊奇，心弦随着故事的变化而驰骋，感到激动，同时也感到无限的喜悦……"这种激动、喜悦就是艺术虚构性引起的共鸣，欣赏者通过想象和联想等多种心理活动功能去虚构、丰富、补充和完善。

完整的艺术活动是由艺术创作和艺术接受共同组成的，按照接受美学的观点，艺术虚构性在艺术接受以前是一个有待实现的"召唤结构"，需要被感知、理解、完善，然后产生共鸣。引起共鸣的艺术虚构将审美主体与审美客体紧密联系在一起，使审美主体在接受艺术家所营造的艺术氛围中感同身受。例如，宋代马远的《寒江独钓图》，在空旷的江面上，一叶扁舟，一蓑翁独钓。几笔勾勒出水波，大面积留白衬托孤舟独钓，虚实相生，更显寒江景的空旷寂寥，观者很容易产生共鸣，融入万径绝人迹的意境，体味艺术家的性格品质和人生感悟。齐白石画一抹远山，勾几笔近水，寥寥几只蝌蚪，就让我们听取蛙声一片，产生共鸣。

艺术虚构性是艺术的特征之一，没有艺术的虚构性就不可能在现实的基础上构思艺术的真实、艺术美、艺术接受，因此艺术的虚构性在艺术产生、形成、表现、接受等各个阶段始终处于重要地位，不可缺少。

1.2.2　艺术的形象性

艺术通过形象来表现艺术家对生活的感受、理解和评价，反映丰富多彩的社会生活，这是对形象性的理解。形象性是艺术最重要的特征，它将艺术和其他意识形态区别开来，通过形象、情感，以审美的方式反映生活，没有艺术形象也就不存在艺术。我们把艺术反映生活的这种特性简称为形象性特征。

"形象"一词，在日常生活中使用较为广泛，一般是指人和客观事物的形体外貌。艺术形象是艺术理论中的专用术语，即艺术形象的简称。它与日常生活中形象的概念既有区别又有联系。艺术形象来自生活形象，它是艺术家以生活形象作为创作的原料，经过加工改造、重新组合后的全新的形象。生活形象是真实存在的，艺术形象是将其反映到艺术家头脑中然后产生的，带着创作者的思想情感，渗透着他们的审美评价和个性色彩，因此艺术形象属于一种观念形态，可以说是人创造的，也可以说是精神产品。从这点来看，所谓的艺术形象，是指艺术家根据客观现实中的各种生活形象及社会现象，加以选择、提炼、概括和加工，甚至是虚构而创造的，是具有一定的审美意义和艺术感染力的形象。

1. 艺术的形象性是艺术反映社会生活的特殊手段

艺术与科学都来源于生活，都以表达和反映生活为目的。但是反映生活的形式和过程却大不相同。

社会科学以抽象的方式反映生活，艺术以如下方式形象地反映生活。

1）　艺术的形象性是主观与客观的统一

艺术欣赏者对形象的感受不同，可以将其大致分为两种情况：一种是客观的形象；另

一种是内心或头脑中的主观形象。

直观其形的客观形象表现具体而又有较大的确定性。例如，国际摄影名家优素福·卡什拍摄的《温斯顿·丘吉尔》(见图 1-9)。1941 年 1 月 27 日，刚刚开完会的丘吉尔想要拍摄几张表现坚毅刚强的照片。然而，抽着雪茄的丘吉尔显得过于轻松，与卡什所设想的领袖神韵不符，于是卡什走上前去，把雪茄从这位领袖的嘴里拿开，丘吉尔吃了一惊，被卡什的举动激怒了。就在他怒视卡什的一刹那，卡什按下了快门。这张照片广为流传，成为丘吉尔照片中最著名的一张。照片中，人物的每根头发、每个毛孔和皮肤上的皱纹都清晰可见，丘吉尔眉头紧锁，显得不屈不挠，象征着当时整个英国正在抵抗纳粹德国的凶猛进攻。他注重人物的外形，但更注重人物的心理和精神风貌。再如，雕塑、书法、园林、建筑等不同品类的作品，可以通过这些可见可触、具体生动的直观形象，客观、形象、成功地再现社会生活的原貌。

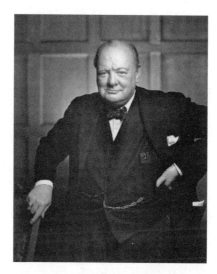

图 1-9　优素福·卡什拍摄的《温斯顿·丘吉尔》

借助想象在头脑中呈现的主观形象。这类形象主要出现在文学艺术和音乐艺术中。例如，朱自清的《荷塘月色》中的描写：“荷塘的四面，远远近近，高高低低都是树，而杨柳最多。这些树将一片荷塘重重围住；……树色一例是阴阴的，乍看像一团烟雾；……树梢上隐隐约约的是一带远山，只有些大意罢了。树缝里也漏着一两点路灯光，没精打采的，是渴睡人的眼。这时候最热闹的，要数树上的蝉声与水里的蛙声；……”以人的语言文字为媒介来塑造形象，作品中描绘的景物、环境、场面、音响等形象活跃于读者的想象空间中，看不见、摸不着、听不到，无法直观感受和把握，但是读者可以依据自身的生活经验和文化修养，积极地联想和想象，同样可以将如见其景、如闻其声的效果形象地呈现在内心之中。

无论是卡什的《温斯顿·丘吉尔》还是朱自清的《荷塘月色》，这些艺术作品展现给观者的形象，不管是直接的还是间接的，都是主观和客观地统一存在于艺术中，真实地反映社会生活。

2)　艺术的形象性是内容与形式的统一

内容与形式是艺术作品的构成部分，二者的关系是辩证统一的。在艺术的形象性中，

内容是体现艺术家思想、理想和情感的部分；形式是内容外在方面的感性表现，艺术形象没有内容，形式也就无存在的价值。正如油画作品《荷拉斯兄弟之誓》，主题是古典英雄主义，内容表现庄严坚贞，整个画面将三组人物平行放置在三个拱门背景上，凸显悲壮的场景。在人物形象塑造上，以古代雕塑为范本，构图严谨。在形式上用古典法则来表现实际生活中的物象，达到肃穆严峻的美感。重视素描的结构表现了塑造一种崇高庄重的心灵感受，表现一种雄伟、激动人心的美。

艺术的形象性是内容与形式的高度统一的产物，任何艺术形象都离不开内容，也离不开形式。二者必然是有机的统一。艺术没有了形式感，就是空虚的、毫无意义的，但是仅有形式而没有深刻思想内容的作品也不能成为艺术。艺术的形象性是艺术形式通过感官直接作用于艺术欣赏者的，源于社会而又高于社会现实生活的存在。例如，广告牌上的时装女郎和艺术作品《蒙娜丽莎》(见图 1-10)；同样是女性，同样是美，前者虽然美但是没有更深层次的内涵，仅是广告的一种形式表达；后者运用绘画的形式将社会历史内涵等内容统一在作品中，形象性更鲜明，更能打动广大观众。

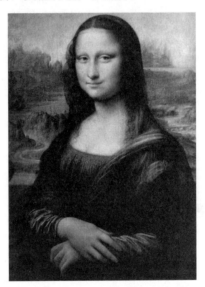

图 1-10　《蒙娜丽莎》

3)　艺术的形象性是个性与共性的统一

任何一件经典的艺术作品，都是艺术的形象化个性的体现，但是，形象化个性的表现又离不开社会生活中普遍存在性的基础。正是因为个性与共性的高度统一，才使艺术作品的形象性富有创造力和生命力。世界的丰富多彩反映在艺术形象性中，会呈现出多样的美和灵感，并且以不同的方式和手段表达出来，成就艺术形象性的个性化。例如，创作一首关于大海的乐曲，尽管作曲家面对的都是同一个创作对象，但是他们所表现的曲调、风格会有各自的特点，呈现出不同的曲风。世界上的万物都是有联系的，各类事物在其本质上还会表现出一定的共性，作曲家的大海势必有宽阔的胸襟、汹涌的波涛等情感共性。在偶然性中把握必然性因素，在必然性因素中抓住偶然性特征，成为创作形象性艺术作品的必然要求。

2. 艺术的形象性以典型形象为最高表现

别林斯基在他的文艺批评著作中很重视对典型问题的研究。他说："在真正有才能的作家笔下，每一个人物都是典型，对于读者，每一个典型都是一个熟识的陌生人。"艺术中的形象，不能是一般化的形象，必须是典型形象。"典型"一词原本具有标准化、规范化、最具有代表性的含义。我们有时把艺术作品中的形象称为"典型形象"，这是指艺术家在创作过程中，通过理性对自然原型进行加工和改造，重新创作出的具有鲜明特点、个性，能反映客观存在和内在情感的、体现审美艺术样式的形象。

1) 艺术的形象性中的典型形象的特点

生活中找不到外貌与个性完全相同的人，这是因为社会生活中的每一个人都具有不同的个性特征、生活环境、生理条件。作为社会生活的反映，艺术中的形象要比生活中的形象更具有鲜明突出的个性。凡是优秀的艺术作品，都在塑造典型的艺术形象，使艺术作品具备了永久的生命力。

(1) 鲜明的个性化是艺术形象典型化的基础。艺术的特殊本质就是创作典型，典型是艺术创作的基本原则之一。不表现个性，就谈不上典型，也就缺乏艺术感染力。加强艺术形象性表现的个性化是文艺反映现实生活的必然要求。例如，在评论拉萨尔的《济金根》时，马克思和恩格斯都批评了拉萨尔在人物的性格描写方面没有什么突出的东西。拉萨尔描写的是 16 世纪的人物，但他在作品中却没有表现出 16 世纪的人所独有的典型性格特征，所以马克思批评说："还有其他时代比 16 世纪有更加突出的性格吗？"又如，海明威的《老人与海》中圣地亚哥的硬汉形象；巴尔扎克的《高老头》里野心勃勃的拉斯蒂涅，由于过分溺爱而毁了女儿也毁了自己的高老头。艺术家就是采用典型化手法，千方百计地塑造一个又一个个性鲜明的艺术典型。这也是由艺术形象性中典型化的特殊规律所决定的。

艺术创作的典型化基本规律就是通过个别反映一般。共性是不能单独存在的，它只有与个性相结合，通过个性才能表现出来，成为典型。例如，文学作品只有通过描写出生活中的个别艺术形象，才能生动而深刻地展示出社会的本质。

(2) 体现共性、社会生活本质规律，具有广泛美学价值是艺术形象典型化的基本要求。仅仅具有鲜明的个性的形象并不是典型形象。典型形象要充分体现一定的社会生活本质和规律，要具有社会意义和时代意义。艺术作品中的人物应该有自己的阶级地位，带有一定的阶级性。例如，《红楼梦》中的刘姥姥(见图 1-11)是书中出场次数没几回的一个人物，她的一举一动、一言一行，显示了她的活泼、幽默、机智。刘姥姥象征一种田园生活，一种自给自足的平民世界，具有时代意义和社会意义。刘姥姥见证了贾府兴衰荣辱的全过程。一进荣国府，刘姥姥小心谨慎，打通关系，与赫赫有名的金陵大户建立关系；二进荣国府，刘姥姥左右逢源；三进荣国府，刘姥姥挺身而出，侠肝义胆。随着三进荣国府，刘姥姥的阶级地位在慢慢地发生着改变。可见，阶级性的表现是复杂的，不同阶级之间的意识形态会相互影响，阶级地位也会相互转化，符合社会生活的规律。又如，壮族歌谣文化故事中的刘三姐，在特定的历史社会环境中，好唱歌、擅长唱歌的民族文化心理，就是文化形象的产物。刘三姐其人、其事、其歌，全然就是歌化的社会生活的反映和歌唱神圣化的艺术典型。可见，典型的共性并不是简单化的，更应该包含广泛深刻的社会含义。

图 1-11 　《红楼梦》剧照

2) 怎样进行艺术的形象性中的典型化

进行艺术形象性的典型化有其基本的原则和方法，但是在实际创作过程中这些需要根据具体情况灵活地运用。

(1) 塑造艺术典型的基础与源泉是客观现实。艺术家必须深入生活广泛地收集和挖掘创作题材，到最丰富的生活中观察、体验，构成主题。生活是艺术创作的源泉，要深入生活去挖掘创作题材，构成题材，塑造典型形象。脍炙人口的歌曲《在那遥远的地方》是著名音乐家王洛宾所创，他是一位民间音乐家，一生都生活在人民之中，熟悉他们的生活、思想及情感的表达方式。在与人民的共同生活中，他不断汲取营养，丰富、充实了自己，积蓄着创作的灵感。在这充满人间真情、散发着生活泥土芳香的伊甸园中耕耘收获，一首首风格新颖、优美欢乐的歌曲就从这里诞生。画家罗中立之所以能创作出《父亲》这样的作品，与他长期在四川大巴山生活和工作有关。这些都说明要创造成功的艺术典型形象，缺乏深厚的生活底子是不行的。正所谓"搜尽奇峰打草稿"，没有见过奇峰或者见得不多，也就不能画出真正的奇峰。

(2) 要善于使用概括、提炼、取舍、虚构、想象、夸张甚至幻想等典型化手段。深入生活是重要的，但是对生活形象进行再创造，再组织、加工，提炼出比一般生活形象更具有高度概括、更强烈的感受力，才能实现典型化。一个艺术形象的塑造原型不是唯一的，可能是从诸多相似性生活原型的特征中抽取、提炼的。鲁迅先生曾经说过："所写的事迹，大抵有一点见过或听到过的缘由，但绝不全用这事实，只采取一端加以改造，或生发出去，到足以几乎完全发表我的意志为止。人物的模特儿也一样，没有专用过一个人，往往嘴在浙江，脸在北京，衣服在山西，是一个拼凑起来的角色。"著名画家齐白石也讲过："作画妙在似与不似之间，太似为媚俗，不似为欺世。"所有这些论述都说明了一个道理：艺术形象性中的典型化，不能将生活原封不动地照搬到作品中，必须进行加工制作。概括、提炼、取舍、虚构、想象以至夸大是艺术加工的重要手法。

(3) 要在对比中突出鲜明的个性特征。艺术形象的典型性离不开个性化，应用对比手法，注重内心世界的刻画，"以形写神"，外形的刻画一定要与内心精神世界的刻画结合起来。鲁迅先生的《一件小事》中，面对老女人兜着车把倒下去的情节，知识分子和人力

车夫的态度完全不同。车夫体现了对别人的深切关怀和勇于承担责任的高尚品质，而知识分子怪车夫停下来多事，怕耽误自己的路程，是一个毫不关心别人、遇事只为自己着想的形象。在这种强烈的对比中，车夫和知识分子不同的典型性得到展现。

（4）要精确细致地刻画细节。艺术是形象思维，对现象本质的概括和认识，需要建立在对具体感性的特征和细节的选择上，现象的本质也是通过具体的感性特征和细节表现的。一个有经验的艺术家，为了加强艺术形象的典型性，要善于从生活中提炼能够揭示共性与个性的细节。正如"这个人打扮与众姑娘不同，彩绣辉煌，恍若神妃仙子：头上戴着金丝八宝攒珠髻，绾着朝阳五凤挂珠钗；项上戴着赤金盘螭璎珞圈；裙边系着豆绿宫绦，双衡比目玫瑰佩……一双丹凤三角眼，两弯柳叶吊梢眉，身量苗条，体格风骚，粉面含春威不露，丹唇未启笑先闻"，《红楼梦》用极浓的笔调描写了王熙凤的出场。先写她爽朗的笑声与不受约束的语言，后才写她满身锦绣，珠光宝气，"一双丹凤三角眼，两弯柳叶吊梢眉""粉面含春威不露，丹唇未启笑先闻""恍若神妃仙子"，既强调了王熙凤在贾府的地位，又刻画了一个笑里藏刀、极有计谋的凤姐典型形象。

（5）靠具体的、形象的事实来塑造典型性。离开具体事实，再漂亮的言辞也无用。没有典型性格就没有典型行动、没有细节，而典型性格只有在典型行动的具体过程中才能表现出来。

（6）艺术形象性的典型化离不开审美特征和情感特征。艺术特性的典型形象必须更加集中地表现审美特征和情感特征，必须表现出崇高的审美情趣和审美理想，并给受众以美的享受和教育。

艺术典型通常指小说、戏剧、电影、美术、叙事性文学、舞剧等作品中的人物形象。当然那些不是直接描绘人物形象的作品，也是有典型塑造的。这些作品中的形象需要将艺术家的思想情感融合，产生意境，受众感同身受，情绪受到感染。例如名家陈爱莲的古典舞《春江花月夜》(见图 1-12)，虽然有作为舞蹈主角的少女，但是她却不是典型形象，因为抒情作品的目的不是在于塑造人物形象，而是通过优美的舞姿抒发情感，创造意境，这些意境是富有典型性的。

图 1-12 古典舞《春江花月夜》剧照

1.2.3 艺术的审美性

我们欣赏画作，因为它能为我们带来视觉上的愉悦；我们聆听乐曲，因为它能为我们带来听觉上的美的享受；我们赞赏电影，因为它能给我们带来美的视听盛宴。艺术审美性特征，是艺术区别于其他意识形态及社会实践活动的根本标志。艺术作为一种特殊的精神生产，它始终以审美的方式来实现自身。所谓审美性，是指艺术作品具有的美学品质和审美价值。艺术美作为客观存在的现实美的反映形态，是艺术家创造性劳动的产物。

1. 艺术审美性的内在属性与外在表现

1) 审美是艺术的核心

莱辛曾经说："美是造型艺术的最高法律。……凡是为造型艺术所能追求的其他东西，如果和美不相容，就必须让路给美；如果和美相容，也至少必须服从美。"各种意识形态都有自己的核心，政治的核心是权，宗教的核心是神，科学的核心是真，而艺术的核心是美。美是艺术作品的灵魂，审美是贯穿整个艺术的核心问题。

艺术通过形象向"受众"说话，形象性凭借艺术美占据人们的内心，凭借艺术的审美性在作品与受众之间建立起一个交融的系统，艺术通过审美中介，使作者、作品、欣赏者的世界联系起来。在艺术生产领域，任何精神世界的创造要想最终达到艺术高度，都必须具备审美性，使人们对其产生发自内心的欣赏。在原始人打磨的工具上，我们发现了光滑对称的形式美感；在洞窟壁画上，我们发现了狩猎、祭祀的美；在古希腊帕特农神庙下，我们感受到了雄伟崇高之美；通过欣赏北宋李成和范宽的山水画，我们感受到了北方雄浑壮阔的自然之美。总之，艺术的审美性总是紧随着艺术作品左右，是艺术的一个显著特征。

如果现实对象很美，就可以忠实地再现其美。如果表现的对象不太美，就应该发挥艺术家的主观能动性，充分运用各种艺术加工的方法，使对象变美。现实生活中的美是艺术家审美认识和创作美的根源，在艺术欣赏中，艺术作品的美又变成了欣赏者美感的根源。

2) 艺术是内容美和形式美的和谐统一

艺术的审美性通常划分为内容美与形式美两个方面。审美性作为艺术的根本特征，既强调艺术的内容美，又十分注重艺术的形式美，力求内容美与形式美的高度和谐统一。

在艺术里，对于客观物象的描绘，总是与对形式美感的讲究有机地结合在一起，共同服从于艺术家内在的情感抒发。强调艺术的形式美首先在于它生动鲜明地体现出作品的内容美，它不可能脱离艺术的内容美而独立存在。艺术形式在一定的程度上可以改变内容的性质，调整内容的情调，增添艺术的审美色彩。但是艺术的内容对形式起主导作用，二者是相互渗透、相互影响的。一个好的艺术作品总能将形式美与内容美高度有机地结合，达到内容与形式的美的统一。

2016 年上映的中国动画电影《大鱼海棠》(见图 1-13)，无论是美轮美奂的中国画风，还是蕴含中国古典哲理的剧情台词；无论是精美动听的音乐，还是张弛有度的故事节奏，都是该作品的形式美，都是为了更好地反映其内容美，是形式美和内容美的高度统一，呈现出一部充满中国神秘感和浪漫色彩的优秀作品。值得注意的是，不能将内容美和形式美混同于艺术的内在属性与外在表现。艺术审美的内在属性，西方化的观点中经典的如柏拉

图的"美是理念"，东方化的观点认为"美是自然"，古典的观念认为"美是和谐"，等等，而艺术审美的外在表现，又会让我们想到丰富多彩的艺术形象、样式和艺术风格、形态。

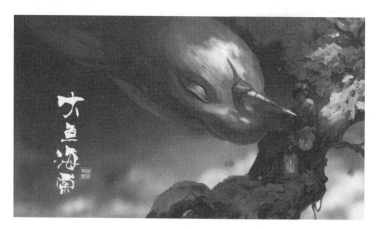

图 1-13 电影《大鱼海棠》剧照

3) 艺术反映现实美，艺术创造艺术美

人们在欣赏自然美、社会美之外，还要特别欣赏艺术美。艺术美是来自现实中的美，是人类审美理想的凝聚，要比生活中实际存在的事物的形象更具有审美性。例如，古典舞蹈《扇舞丹青》(见图 1-14)，借用一把延长手臂表现力的折扇，演绎中华民族书法艺术的神韵之美，动态地展现了"纸上的舞蹈"，作品中表演者似沸腾狂草、像描绘丹青的一招一式的精彩表演，塑造出一种典雅、端庄的中国传统舞蹈文化体态形象，既有无限的自然美，又有超越的艺术美，营造出一种更高的审美意境。

图 1-14 古典舞《扇舞丹青》剧照

艺术美是人对现实审美认识的集中体现，是艺术家根据美的现实而创作出来的第二现实的美。艺术美高于现实美，还缘于艺术家通过创造性劳动，把现实生活中的真、善、美凝聚到艺术作品之中。艺术中的真已经升华，经过去伪存真、去粗取精的加工和改造，是

本质的真，艺术将这种真转化为美。艺术通过艺术家的精心创作，使艺术家的人生态度和道德评价渗透到作品中，用艺术形象感动人，艺术化善为美，形成真善美的高度统一，形成艺术美。

艺术美源于人的内心，也就有其自觉性，因此也必将是完美的，而现实的自然美没有心灵的感触，只是自发生成的表现，好比说彩虹虽然美，但只是片刻的存在，只有艺术家通过艺术创作才能成为永恒的美。

2. 艺术的审美性与人类审美意识的关系

艺术的审美性是人类审美意识的集中体现。艺术的审美性并不是与生俱来的，它是人类社会长期发展的历史产物。艺术作为人类精神文化的一种特殊形态，实质上是人类物质生活的理想化状态，也是审美意识的物态化表现。

1) 艺术审美意识受集体审美意识的影响

每个人对美的接受体验，都是来自自身的审美意识，这种审美在很大的程度上源于集体审美意识的潜移默化。

首先，这种潜移默化的审美是不带有任何功利性、实用性的审美态度。例如，一枚破碎的贝壳，有人看到它的经济价值，有人看到它的科研价值，有人看到它的食用价值，而艺术家从它的伤痕和斑驳的躯壳看到它沧桑的历史和顽强不息的生命力值得去赞美。但是，从今天的艺术范围来看，大多数艺术门类必须创造出由物质承载的形象，而这些物质载体可能其存在本身就包含着实用的目的。例如，建筑艺术如果没有空间作用，那么其存在势必没有意义，所以，艺术虽然在精神上的追求超过功利，但是实际上纯形式的或者完全非功利的艺术是很少见的。

其次，这种潜移默化表现在不同的文化背景下，美的概念也会有不同的感受。正如唐代以胖为美，现代以骨感为美；清代写实性西洋油画刚传入中国时被排斥，而到如今得到普遍的喜爱和欣赏，正是因为今天对西方文化的吸收和接纳直接导致了对其艺术的认同。

2) 艺术审美意识随着人类审美意识的发展而发展

由于艺术审美与人类审美意识密切相关，所以随着审美意识的丰富发展，艺术家对艺术、对审美不断提出创造性的理性思考，推动了艺术美的丰富和审美视野的扩展。例如，旧石器时代就已经有原始壁画，制造的工具中也表现出原始的审美意识，以粗犷、原始、实用贴近生活。新石器时代，原始人审美意识逐步发展，产生表现审美意识的愿望，于是原始歌舞、绘画、彩陶艺术等产生，审美观念开始呈现一定的独立性，出现一些细腻的纯艺术品。又如，20 世纪初的大音乐家斯特拉文斯基的伟大作品《春之祭》，虽然观众在剧场内群斗，大骂现代音乐，但是这部作品很快成为被效仿的对象，并且作品奠定了现代音乐舞剧的基本形式，推动了现代音乐剧的发展。艺术美总是在艺术家丰富的创造力下产生，其前瞻性有时不被人们所理解，但是随着社会审美意识的进步，人们逐渐能够理解作者的作品和其审美意识的时候，必将闪耀光芒。

3) 艺术是真、善、美的结晶

艺术家通过创造性的劳动，将现实生活中的真、善、美凝聚到艺术作品中。真实的事物才是美的，并通过艺术形象体现出来，这是化美为真。艺术中的善，也不是一味地道德说教，而是将人生态度和道德评价渗透到艺术作品中，体现为生动感人的艺术形象，这是化美为善。例如，《清明上河图》长卷取材于生活的真实，描绘了北宋都城汴京的各阶层

人物的生活，画卷不仅在美术上占有重要地位，同时也为其他学科的研究提供了宝贵资料，具有艺术和历史价值。画卷突破了宫廷画表现内容的桎梏，影响到了后续绘画的发展，画卷体现了美、真，却没有说教，而是通过化真为美，化美为善，体现出真、善、美的统一。

3. 艺术的审美性与丑的关系

美与丑是对立统一的，艺术并不是只能表现生活中美的事物，排斥丑的事物。艺术家的审美评价既可以体现在对美的事物的描述中，也可以体现在对丑的事物的描述中。审美不能仅仅局限于美感，还应该包括丑。只不过是通过丑的事物，直接揭露丑的本质，给予批判否定，就是间接肯定美。

在文学、影视、戏剧作品中，将现实丑转化为艺术美的例子很多，例如我国由单联全编剧执导、张少华主演的都市生活电视剧《我的丑娘》，讲述了进城打工的儿子英俊潇洒，而其母为拉扯他长大守寡一生。母亲很丑，所以长得像父亲的儿子从小就怕人知道他有一个丑娘。作品中具有伟大的母爱的丑娘和不孝的英俊儿子形象，一个是形象丑陋、一个是行为丑陋，已经不是原来现实生活中的丑的人和丑的行为，而是渗透了创作主体的认识、情感和评价等主观精神因素，从而塑造了典型形象。从审美角度来看，这些典型形象和正面的艺术形象一样，可以激发人的审美情感，这部作品是呼唤天下儿女孝敬父母，呼唤建立和谐社会的正剧。

现实中丑的方面总会让人感到不愉快，但当我们运用艺术的手段进行加工润色之后，就成为艺术作品中不可或缺的重要组成部分。但是需要注意的是，并不是说丑的东西只要艺术加工或者提炼就会成为美的事物，而是经过艺术能动加工，现实世界中的丑已经具备了审美的意义，虽然其丑的本质没有发生改变，但是却具有了审美价值的艺术形象。

通过对丑的无情揭露和鞭挞，"美的存在"从反面得到肯定和歌颂，这样，艺术的审美性更加丰富。

【扩展阅读】

《春之祭》

《春之祭》是美籍俄裔音乐家斯特拉文斯基的芭蕾舞剧，是他的第三部芭蕾音乐作品，被英国古典音乐杂志 *Classical CD Magazine* 评选为对西方音乐历史影响最大的 50 部作品之首。《春之祭》原本是作为一部交响曲来构思的，后来季亚吉列夫说服了斯特拉文斯基，把它写成了一部芭蕾舞剧。该剧于 1913 年在法国香榭丽舍大街巴黎剧院首演时，曾经引起了一场大骚动，遭到了口哨、嘘声、议论声，甚至恶意凌辱的侵袭。而在音乐家和乐师们中间，引起的震动则比一场地震还要剧烈。

《春之祭》描写的是春天来临的时候，人们祭祀苍天时的情景。西方人在春天的时候要祭祀的是太阳神阿波罗，但是他们祭祀的方法是让一个少女在祭坛上跳舞至死。这是一种很原始的方式。这支曲子首演是在巴黎，　演完就很受争议，有的人很支持和称赞，有的人就持异议，最后争来争去甚至拳脚相加，所以它在音乐史上属于争议比较大的作品。

《春之祭》曲目分为两部分：第一部分，大地的崇拜；第二部分，献祭。

斯特拉文斯基 1962 年在他的《呈示部与发展部》中指出："《春之祭》除了我自己的努力之外，更应该感谢德彪西，其中最好的音乐(前奏曲)和最差的部分(第二部分两支独

奏小号第一次进入和《被选中者的赞美》的音乐)都有他的功劳。"

2013 年 5 月 9 日晚，由著名旅德华人编导王新鹏为中央芭蕾舞团创作的《春之祭》(见图 1-15)在国家大剧院歌剧院隆重首演，以此纪念斯特拉文斯基《春之祭》首演 100 周年，同场首演的还有编导费波的新作《波莱罗》，以及世界著名编导大师莫里斯·贝嘉的代表作《火鸟》。将这三部根据音乐史上极具分量的音乐名作编排的芭蕾作品同台演出，并由交响乐团现场演奏，是对中央芭蕾舞团综合实力的一次全方位考验和巨大的挑战，更是 2013 年中央芭蕾舞团创作并上演的一台"重头戏"。

图 1-15　王新鹏为中央芭蕾舞团创作的《春之祭》剧照

1.2.4　艺术的情感性

所谓情感性，是指艺术是情感的结晶，它能以情动人，产生强烈的审美效应。在艺术创作和艺术欣赏中，始终伴随的重要心理因素就是情感。情感是指人的一种非常复杂的主观心理活动，它来源于人类的本能，在外界事物刺激下引发的人的一种主观能动活动。自然本身并没有情感可言，但是描述自然的艺术作品却可以寄托艺术家的思想感情，例如唐代诗人杜甫的《春望》就有"感时花溅泪，恨别鸟惊心"的情感寄托。

究竟什么是艺术的情感性？艺术的情感性是艺术工作者在艺术实践中，对所表现的客观事物的态度和爱憎感情，还包括喜怒哀乐的情绪表现。情感包括感情和情绪两个方面，是感情和情绪的有机综合体。情感性是艺术的又一个特征。

1. 艺术的情感性首先表现在艺术创作活动中

1)　情感是艺术创作的原动力

在整个艺术创作过程中，情感是艺术创作的原动力。人们在现实生活中总会经历各种情感体验，特别是敏感的艺术家。艺术活动的开始，首先是由情感触发的，在实际的艺术创作过程中，引起艺术家创作冲动的情感得到升华、提炼和表达。在这个过程中，最初的情感得到扩展，甚至引发新的情感，进而物化为艺术形象。

艺术首先要在情感上打动人心，然后才能引起理性的思考。正如古代音乐理论著作

《乐记》认为由于人心"感于物而动，故形于声"，于是产生了音乐。又如《毛诗序》所言，诗歌、音乐、舞蹈等艺术都源自情感，"情动于中而行于言，言之不足，故嗟叹之，嗟叹之不足，故咏歌之，咏歌之不足，不知手之舞之，足之蹈之也"。

艺术家所描绘的事物，必定是由于那些事物深刻地触动了他们的情感，引起了他们的审美感悟，对于事物的忠实描述，同时也是他们自身审美情感的表现。舞蹈借助人体姿态，通过动作表现情绪、情感和思想内容。文学总是把描绘的错综复杂的情感表现作为重要的内容。汤显祖是我国古代杰出的剧作家，同时又是戏曲美学的巨擘，无论其剧作还是曲论，都奇峰特出，树帜词坛。他的美学理论又因为基于亲身的艺术实践而切中肯綮，他的"唯情论"艺术观，将"情"提到了本体论的哲学高度，认为情是"性乎天机"的存在，是人的本质特征，是艺术创作的动力，也是戏曲艺术的生命。

艺术作品所反映出的情感内容，不仅体现在音乐、舞蹈、书法、诗歌种类表现性明显的艺术中，也体现在那些追求"真实再现"的电影、绘画和小说作品之中，成为艺术表现的重要内容。例如，画家以其独有的人生感悟和艺术情感表达，大胆创新，探索艺术创作之路。著名印象派画家莫奈将自己毕生的经历与情感倾注到艺术创作之中，用一生的时间去赞美自然，宣泄情感。可以说，莫奈给我们带来了丰富的色彩感官体验，人们惊叹于他晚年画作《睡莲》中紫色的亮丽，然而创作《睡莲》时，他已经有了严重的眼疾，手术过后留下了紫视症的病根，加上为家人操劳，担心战场上的儿子的安危，无助、忧郁、急躁的内心情感表现为画作上色调的深沉。很显然油画需要有感而发并情景交融。莫奈希望从自然中寻找依托，宣泄情感，这也给他的作品增添了无限的艺术魅力和精神内涵。艺术与情感正是莫奈艺术人生的原动力。

2)　情感性表现在艺术创作中的特征

首先，艺术中的情感是一种追求和向往。优秀的艺术家总是通过自己的艺术创作寻求精神的超越。1801 年，贝多芬创作了《月光曲》，当时他的耳聋疾患日渐严重，失恋的创痛尚未平复，在痛苦的心境中，写出了这首钢琴奏鸣曲，坎坷的际遇给贝多芬的不是叹息和屈从，而是搏击与斗争，作品第三乐章最终以旋律优美、音调清丽、充满了对信念的憧憬和希望而结尾，升华了整部作品的情感。法国作家雨果在自己还是一个少年的时候，曾经目睹了一个死囚被反动法庭处死的惨痛情景，他由此下定决心，一定要用笔揭露资产阶级法律制度的黑暗与残酷，就是在这种愤恨之情的支持下，十年之后，他写出了《死囚末日记》，之后又陆续写出了《巴黎圣母院》《悲惨世界》等著名小说。

其次，艺术中的情感是人类普遍情感的统一，不是纯粹个人私欲和情绪的发泄。优秀的艺术作品不是毫无节制地宣泄创作者自己的个人情感，而是再现人类普遍存在的个人情感和信念。艺术是情感的表现，一个舞蹈表现的是一种概念，是标示感情、情绪和其他主观经验产生和发展的概念，是再现我们内心生活的统一性、个别性和复杂性的概念。

荣格提到个体无意识和集体无意识的问题，个体意识不是纯个人的，人类世代相传的心理经验处于不断积累和创造之中，积淀在每个人的意识深处，成为集体的、普遍的、历史的无意识。艺术也应该表现人类的精神和心灵，作为一个人，可以有一定的心情、意志和个人的目的。可是作为一个艺术家，他是一个更高意义上的人——一个具有人类无意识心理生活并使之具体化的人。

最后，艺术中的情感表现依托于形象的创造，而不是抽象的概念，必须融于具体的艺

术形象。例如，表达愁绪，一句"非常愁"并不能诠释这种情感，而应该将这种情感投射到物象中："问君能有几多愁？恰似一江春水向东流"。又如，"一夜青丝变白发"等将"愁"表达得情景交融。

2. 艺术家的情感

艺术要求以情感人，艺术家自己首先必须有情感，正如古罗马诗人贺拉修斯所说："你自己先要笑，才能引起别人脸上的笑，同样，你自己得哭，才能在别人的脸上引起哭的反应。你让我哭，首先你自己得感觉悲痛。"艺术家应该比一般人更加充满感情，对待生活有更加强烈、鲜明的爱憎情感，并且在整个创作过程中把自己的情感倾注到塑造的形象上去，创作出有血有肉、生动感人的艺术典型来。

情感性虽然是人类的本能，但是世界上没有无缘无故的爱和恨，艺术家的情感不是天生就具备的。情感的产生和发展有一定的自身规律。

1) 艺术家的情感是客观的现实生活和自然现象对艺术家主体作用后而产生的

在情感来源和情感产生的问题上，我们的先人已经做出了唯物主义的解释。人的情感是客观外界作用于人的内心世界的结果。古人所谓"人心之动，物使之然"（《乐记》），"人禀七情，应物斯感"（《文心雕龙》)等，说的就是艺术家的主观情感来源于客观的现实生活和自然现象。

如果客观现实和自然现象对主体有利，且主体需要，就会在情感和情绪上表现为喜欢和热爱，反之则会厌恶和憎恨。往往只有无害有利的事物才能引起人们的美感。判断有害还是有利，要从人的本质社会关系综合考虑，要从所属的阶级立场和人民大众角度考虑，反映其情感，因此艺术家的情感具有社会性和阶级性的特点。作为无产阶级的艺术家，情感表达必定是反映广大人民群众的情绪和心声。艺术家要了解他们的生活，体察他们的情感，与他们共命运，艺术家的情感要符合大众的情感，这样的情感才是有意义的、有价值的。

2) 艺术家的情感是发展变化的

艺术家通过不断的学习，紧随时代发展的步伐，使自己的情感不落后。时代的不断更替，科学的不断进步，审美情趣的不断改变，使艺术家的情感不再是一成不变的。我国南宋诗人陆游具有多方面的文学才能，作品存世有 9300 余首，大致可以分为三个时期：46岁入蜀以前，偏于文字形式；64 岁罢官东归，是其诗歌创作的成熟期，也是诗风大变的时期，由早年专以"藻绘"变为追求宏肆奔放的风格，充满战斗气息及爱国激情；晚年隐居故乡山阴后，诗风趋向质朴而沉实，表现出一种清旷淡远的田园风味，并不时流露着苍凉的人生感慨之情。

艺术家自身的经历、经验也使艺术的情感发生变化。在中国书画史上著名的"扬州八怪"中，李方膺被称为"笑傲轻王侯派"。当一个人处于少壮时期，往往是血气方刚，容易不经意地表现出轻狂之举，尤其是当学业和仕途都一帆风顺的时候，更是忘乎所以，甚至口出狂言，李方膺自恃"笑傲轻王侯"就是他出入仕途的得意之句。结果会怎样呢？只能是处处碰壁，狼狈不堪，搞得心灰意冷，为此付出了沉重的代价。当然，遇到挫折有时会变成好事，逆境出英才，"不经一番风霜苦，哪得梅花扑鼻香"，李方膺所画的梅花之所以具有坚硬与倔强的情感气概，就是得益于此。

3) 艺术家的情感受一定的生理条件制约

和其他心理过程一样，情绪和情感也是脑的机能。在情感活动中所发生的机体变化和

外部表现，是与神经系统的多种水平的机能联系着的。如果一个人的神经生理条件受到损害或者迟钝就会影响情绪和情感的表现。

4) 艺术家的情感也要受个人因素的影响

情感也要受艺术家个人的思想方法、知识文化水平、生活阅历、工作经验、个性、健康等因素的影响和制约。由于思想方法、文化水平、生活阅历、个性、健康等因素的不同，对同一事物也会产生不同的认识和不同的情感，这种实例在现实中有很多。同样的一片海，诗人看到了浪漫，流露出爱的情感；画家看到了海的辽阔，笔下流露美的情怀；作家看到了海的波涛汹涌……即便同是作曲家对于海的情感也会由于个人因素不同，诸如关于大海的音乐作品就有《大海》《听海》《孤单爱情海》《海的誓言》《那片海》等不同风格、不同情感的流露。

3. 情感是艺术接受共鸣的基础

情感活动在艺术创作和欣赏中占有重要的地位。情感不仅促使艺术家进行创作，同时情感还持续于整个艺术接受过程中。欣赏艺术作品，例如文学作品，读者全身心沉浸在艺术的美的境界之中，感情为之激动，情思为之牵动；有时会哭有时会笑，有时悲愤有时叹气，沉浸在艺术营造的境界之中。一切艺术都是抒情的，都必须表现一种心灵上的感触，而当审美接受者的情感与艺术作品中传达的情感融合一致时，就引起共鸣，实现艺术作品的审美效应。

艺术作品的动人之处，往往是积蓄着充沛感情的地方，这种感情自然是作者身心投入的艺术流露，也正是大众共鸣的地方。

音乐对于人的情感影响既直接又迅速，是其他艺术门类所无法企及的，中国古代《乐论》中就有"入人也深，化人也速""移风易俗，莫善于乐"，道出了音乐对于人的情绪、情感、情操有着十分直接和迅速的影响，也就是情感共鸣。例如，《莉莉·玛莲》写于 1915 年，创作者当时是一名被德军征召到俄国前线的汉堡教师。这首歌原本标题为《路灯下的女孩》，但后来以《莉莉·玛莲》而著名。此歌曲在第二次世界大战中被交战国双方所喜爱，甚至出现了战壕里轴心国和同盟国的士兵同时哼唱此歌战斗的场景。这首歌的内容却唤起了士兵们的厌战情绪，唤起了战争带走的一切美好回忆。很快，这首德语歌曲冲破了同盟国和轴心国的界线，传遍了整个战场。从突尼斯的沙漠到阿登的森林，每到晚上 9 点 55 分，战壕中双方的士兵，都会把收音机调到贝尔格莱德电台，去倾听那首哀伤缠绵的《莉莉·玛莲》。不久，盖世太保以扰乱军心及间谍嫌疑为由取缔了电台，女歌手及相关人员也被赶进了集中营。但是《莉莉·玛莲》并没有就此消失，反而越唱越响，纳粹德国也走向了命中注定的灭亡。

情感产生共鸣，艺术作品要动人以情，而情贵在真切。关于这个问题，古今中外有不少艺术家和思想家都再三强调过。正如《庄子·渔父》所说："强哭者虽悲不哀，强怒者虽严不威，强亲者虽笑不和。真悲无声而哀，真怒未发而威，真亲未笑而和。真在内者，神动于外，是所以贵真也。"正如由杨朔所著的《三千里江山》，是最早反映中国铁路工人参加抗美援朝的一部中篇小说。作品表现了中国人民和中国人民志愿军的国际主义与爱国主义精神，语言生动平易，有较浓厚的民族特色，被认为是新中国成立初期小说创作的重要收获。《三千里江山》是在战火中写成的，当时朝鲜战场上飞雪迷漫，烽火遍地，工程兵的任务极其艰巨。敌人在战场上打不赢，就疯狂地轰炸铁路、桥梁，妄图截断志愿军的武器弹药、物资给养的供应。战士们一把炒面一口雪，冒着枪林弹雨抢修运输线。有许

多战士献出了宝贵的生命。杨朔和战士们生活在一起，战斗在一起，经历了许多感人至深的事，结识了许多最可爱的人，情真意切，艺术作品打动了人，情感产生的共鸣。

情感产生共鸣，并不是任何情感的宣泄都可以。苏珊·朗格曾经风趣地说过，一个号啕大哭的儿童所释放出来的情感要比一个音乐家释放出来的个人情感多得多，然而，没有一个人想要去音乐厅听一个类似于孩子的哭声。所以，能够产生共鸣的情感，决不能像人们日常生活中的发泄，而是能够激发人去审美感悟的情感。

1.3　音乐艺术的欣赏

音乐欣赏是欣赏者对音乐作品的审美活动，是对音乐作品的思想情感的感受、体验、理解、评价等交流活动，也是产生音乐功能效应的活动。音乐评论与音乐研究的活动是依据一定的社会认识标准对音乐创作、音乐表演进行审美评价和对音乐实践的理论研究与总结。欣赏者对音乐实践活动的评价与研究将促进音乐实践活动的发展。

1.3.1　音乐欣赏的意义

音乐艺术主要是以情动人的，它是通过音调的起伏、节奏的张弛、力度的强弱等塑造音乐形象，表达音乐感情，并通过各种不同的形式、不同的形象使人们产生不同的情趣，从而起到不同的功效。

审美不是抽象的，它总是有着具体的社会内容，审美的标准是由一定的时代、一定的民族、一定的社会阶层的审美趣味决定的。所以，人们总是依据一定的社会标准，也就是一定的审美观点来感受、鉴别、评价事物的美与丑、善与恶。审美教育是提高民族文化素质的重要途径之一。审美教育中的音乐欣赏的普及，对人才的培养有着深远意义。

1.3.2　怎样欣赏音乐

欣赏音乐主要是欣赏者与音乐作品情感交流的一种认识过程。它是依据每个人的生活经历、文化素养、认识能力、情趣、思想意识的不同而对音乐欣赏的需求和欣赏的水平有所不同。因此，对音乐感受的深度和效果也相应地产生差异。

音乐是声音的艺术，它是随着时间的运动展示形象的。因此，注意听辨音乐的变化和效果是欣赏音乐的感性基础，也是进一步体验、理解音乐的前提。如果对作品没有比较真切的、较为完整的印象，就无法体会作品所表达的思想感情。音乐随时间而消逝，要理解作品就要求听者有一定的记忆能力。所以在倾听音乐的过程中，要努力锻炼音乐的听辨能力和记忆能力。在多听不同历史时期的、不同风格的、不同民族的、不同类别的作品的基础上，欣赏者储存很多作品的片段或段落，甚至作品的全部，这对积累欣赏音乐的经验和了解新作品都会提供有利的条件。

1. 听音乐的旋律

旋律是按照一定的高低、长短与强弱关系组成的声音的线条，它是塑造音乐形象最重要的手段。欣赏音乐时要把旋律作为连续不断的线索，引导欣赏者自始至终欣赏完一首乐

曲，不但要紧紧捕捉它，还要记住它。旋律是我们进入音乐作品的向导，丢掉了它，就抓不住作品的主旨。通过长期细心地倾听音乐的旋律，曲调感受能力和水平就会提高。这对于理解音乐的情感内容是很重要的，因为音乐的内容主要运用旋律来表现，并引起欣赏者的情感反应。

2. 听音乐的节奏特点

节奏是乐曲结构的基本要素，音乐音响运动的轻重缓急，表现着作者的情感。音乐的性质、风格与生活的联系，在很大的程度上是通过音乐作品的节奏特点来表现的。节奏常能结合旋律而表现一定的情绪。旋律与节奏是血与肉的关系。所以，欣赏时捕捉住节奏，就会帮助我们捕捉住旋律，特别对音乐作品主题的节奏特点，对理解整个音乐作品都是很有帮助的。

3. 听音乐的音色

音色是指音乐中声音的音质，即不同乐器以及不同人声、乐器组合音响上的特色。音色的变化与对比，可以丰富、加强音乐的表现力。因为音乐必然以某种特有的音色存在，音色是一种很吸引欣赏者的音乐要素。要熟悉各种乐器的音色，就要多听、多比较。因为作曲家在创作时，选用什么声部、乐器，运用怎样的配器手法，就好似画家在绘画时用色彩一样，都是为表达作品内容服务的。

4. 听音乐的和声效果

和声即同时发出的音响，可以作为旋律的背景。和声的变化可以加强音乐的功力，也制约着音乐的性格，它在一定的程度上表示了作品的广度、深度和力度。听音乐的和声音响好似感觉到光、色、景、情的变化和安静、庄严、激动、压抑等的情绪交替。和声音响的强弱，稳定与不稳定，协和与不协和，和声节奏的张弛、明暗等能表现、渲染音乐思想情感的矛盾和冲突的戏剧性效果。常常听音乐作品的和声效果，不但可以理解音乐作品的思想内容，而且可以提高对音乐作品的审美水平。

1.3.3 欣赏音乐的常识

1. 要了解作者及作品的时代背景

音乐作品是反映现实生活的，它常常富有强烈的时代气息。因此，作曲家在反映当代人们的思想感情、风俗面貌及对生活的理解与追求时，在作品表现手段上，也要受到时代的制约。由于作曲家的生活环境、素养、经历和艺术趣味的不同，所以表现出各不相同的创作个性。

2. 要了解音乐艺术的民族性

无论什么艺术都有它的民族性和民族特点。音乐来源于民族民间音乐，有着自己的民族特征。有的作品概括地体现了民族音乐语言的某些特点，有的作品与具体的民族民间音调保持着密切的联系。

3. 要了解音乐的表演形式

音乐作品一般由民族乐队、西洋管弦乐队和铜管乐队演奏。而音乐的表演形式分为以

下几种。

1) 独唱

由一个人演唱的形式叫独唱。

独唱分为男声独唱(男高音、男中音、男低音)、女声独唱(女高音、女中音、女低音)和童声独唱。

2) 重唱

重唱是两个声部以上的演唱形式。

重唱分为男声重唱(二重唱、三重唱、四重唱)、女声重唱(二重唱、三重唱、四重唱)、混声重唱(男女声二重唱、四重唱)和童声二重唱。

3) 齐唱

齐唱是单声部歌曲演唱形式,人数不限,共同演唱同一个曲调。

齐唱分为男声齐唱、女声齐唱、混声齐唱和童声齐唱。

4) 对唱

对唱为相互应答的演唱形式。既可以由两个人或三个人对唱,也可以分组对唱。

5) 轮唱

轮唱是指由许多人按不同声部划分成几个组,按先后顺序有规则地轮流演唱同一个曲调的歌曲。

6) 合唱

合唱是多声部歌曲演唱形式之一。

合唱分为女声合唱、男声合唱、混声合唱、童声合唱和无伴奏合唱。

7) 器乐

器乐是指完全使用乐器演奏而不用人声或者人声处于附属地位的音乐。

器乐的表演形式分为独奏、重奏和齐奏等。

总之,欣赏音乐要由浅入深,通过多种渠道,例如从不同的历史时期、不同的艺术流派、不同的作曲家、不同的体裁、不同民族的优秀作品去欣赏。对作品的题材、体裁、表演形式、调式、调性、节奏特点、节拍、曲式结构、主题和主题的发展、速度、力度的变化等进行分析,更重要的是多听、多想、多分析,就可以逐步加深对作品的理解。

1.3.4　中外名歌赏析

1. 中国名歌欣赏

1) 《黄河大合唱》

《黄河大合唱》是由光未然作词、冼星海作曲,创作于 1939 年 3 月,作品共有八个乐章,每个乐章都有它独自的形象特征,在每章开头均有配乐朗诵。

第一乐章《黄河船夫曲》(混声合唱)。它吸收了民间劳动歌曲的领、合呼应的演唱形式,采用了船夫号子的音调素材,以那磅礴的气势,充满战斗力量的粗犷音调,把我们带到战斗的黄河岸边。

第二乐章《黄河颂》(男声独唱)。歌曲是用颂的方法写的,带着奔放的热情,高歌赞颂黄河之伟大、坚强,歌声悲壮。歌曲分为三段:第一段唱黄河的雄姿;第二段赞中国五千年文化;第三段颂民族精神的发扬。

第三乐章《黄河之水天上来》(三弦伴奏的配乐诗朗诵)。《黄河之水天上来》痛诉了民族灾难，歌颂了时代的英雄。

第四乐章《黄水谣》(女声二部合唱)。这是一首女声二部合唱，它的音调里有我们比较熟悉的民间歌谣风格的音乐素材，曲调单纯，声声如诉。歌曲共分为三段，第一段抒情而深切；第二段则是悲痛的呻吟，随着旋律的逐步发展，情绪又推向悲愤；第三段回复第一段中的部分音调，情绪更为凄凉，诉说了日本侵略者给中华民族带来的深重灾难。

第五乐章《河边对口曲》(男声二重唱及混声合唱)。《河边对口曲》表现了两个家乡都被暴敌占领，被迫背井离乡的老百姓在黄河边相遇，互诉衷情，终于一同踏上了战斗的道路。

第六乐章《黄河怨》(女声独唱)。歌曲表现了一个遭受敌人蹂躏的妇女，在失去了丈夫和孩子后满怀仇恨地投入黄河怒涛，对敌人的残暴兽行发出强烈的控诉。

第七乐章《保卫黄河》(二部至四部轮唱)。《保卫黄河》是一个集中、精练、活跃、勇健、充满战斗激情的曲调，它运用轮唱的手法，由二部到三部再到四部，造成接踵而来之势，鲜明、生动地表现了黄河儿女端起了土枪洋枪，挥动着大刀长矛，在祖国辽阔的大地上摆开了人民战争的战场与侵略者展开了英勇不屈的斗争。在三部、四部轮唱时，穿插"龙格龙"的衬字，十分形象、生动、鲜明地表现了不可阻挡的群众抗日洪流。

第八乐章《怒吼吧，黄河》(混声合唱)。最后乐章《怒吼吧，黄河》是整个大合唱主题思想的集中概括。歌曲运用主调与复调的混合写法，以铿锵有力的主调，发出了强大无比的战斗号召——怒吼吧，黄河。最后部分出现了《黄河颂》中赞颂的音调，继而又以排山倒海之势，雷霆万钧之力，掀起了怒吼的巨浪，把音乐推进到尾声，发出五次同音重复的"战斗警报！"并且一遍比一遍加快、加强，达到一个战鼓轰鸣、号声震天的高潮。

2) 《吐鲁番的葡萄熟了》

《吐鲁番的葡萄熟了》(瞿琮作词，施光南谱曲)创作于 1978 年，是一首具有新疆风格的女中音独唱曲。它构思新颖，情趣高雅，歌词以暗喻的手法，把姑娘对在远方边哨参军的亲人的怀念融合在对祖国、对生活的热爱中。全曲采用二段式结构，始终贯穿着新疆民族歌舞中手鼓的典型节奏，那委婉低回的旋律，好似姑娘在轻声叙述心底的话语，娓娓动听，充分表达了姑娘蕴藏心底的思念和情意。

3) 《我爱你，中国》

《我爱你，中国》(瞿琮作词，郑秋枫作曲)创作于 1980 年，是影片《海外赤子》中的一首插曲。歌曲采用三段式结构写成，通过对祖国美丽山河的细腻描绘，充分表现了海外儿女炽热的爱国之心。开始部分是一个带有引子性质的乐段，节奏自由，气息宽广，旋律宽广舒展、优美深情，把人们引入百灵鸟俯瞰祖国大地而引吭高歌的艺术境界。中间部分是全曲的核心，节奏较平稳，旋律委婉亲切，深情的内在，使《我爱你，中国》的主题思想逐层铺展，不断深化。最后部分的旋律富于动力，经过两个衬词"啊"的赞叹抒发，引向歌曲的最高潮。最后一句在高音区结束，谱写出海外儿女一腔炽热的爱国主义情感。这是一首思想性、艺术性较高的女声独唱歌曲。

4) 《满江红》

《满江红》(岳飞词，古曲)全曲由两大段组成，称为上下部分。下部分的旋律与上部分的旋律大致一样，只是第一句略有变化，歌曲音调淳厚，节奏稳健，感情昂扬而壮烈。这

首歌曲的词作者岳飞是南宋初期的爱国名将，后遭投降派秦桧诬陷而被杀害。歌词里描述他回忆过去转战南北的艰苦岁月，想到而今都是"三十功名尘与土"，"靖康耻，犹未雪"，发出了"臣子恨，何时灭"的感叹，并表达了坚持"收复山河"的壮志和决心。

5)　《在希望的田野上》

《在希望的田野上》(陈晓光作词，施光南作曲)(见图 1-16)是一首歌唱家乡、歌唱生活、充满理想、憧憬未来的优秀歌曲。它的旋律优美、浓郁，并且具有多彩的民族风格，巧妙地采用了"熔南北民间音乐为一炉"的风格。

图 1-16　《在希望的田野上》简谱

第一句的五度音程及随后的运腔都有着梆子腔的特色，接下来又在主题的基础上以广东音乐那种婉约秀丽的风格加以变化，展现祖国的宽广田野，然而"一片冬麦，(那个)一片高粱"一下子拉开了旋律的节奏，这里八度大跳体现了典型的北方民歌那种粗犷豪迈的气质。

2. 外国名歌欣赏

1)　《魔王》

叙事歌曲《魔王》由歌德作词，舒伯特作曲。它叙述了一个悲剧性的故事：在一个狂风骤雨的深夜里，父亲紧抱着生命垂危的孩子，策马飞奔赶路回家，在穿过森林的时候树精魔王出现了。魔王先是哄骗，后是威胁，最后夺去了孩子的生命。

作曲者在音乐里采用了四个各具特色的曲调来表现叙述者、父亲、孩子和魔王的形象。整首曲调分为三部分。第一部分是叙述者的开场白。第二部分是父亲、孩子和魔王的对话，在低声部音区，以沉着的声调刻画父亲的形象。孩子的声部在高音区，以宣叙的音调表现出孩子的惊恐。魔王的旋律也在高音区，但他以甜蜜和诱人的抒情性的音调出现。孩子的惊呼用小二度上行，三次逐步移高，刻画了孩子恐惧增加的形象。第三部分是叙述者的结束语，最后一句用宣叙调唱出了"怀里的孩子已经死去！"

2)　《跳蚤之歌》

《跳蚤之歌》借用德国歌德原诗，由俄国的穆索尔斯基作曲。在这首歌词里，歌德以畜养跳蚤来讽刺皇帝的昏庸腐朽，以跳蚤比作宰相来嘲笑当朝官宦的庸碌无能。歌词分为三段："①从前有一个国王，他养了一只大跳蚤。国王待它很周到，比亲人还要好。他吩

咐皇家裁缝：'你听我说，脓包！给这位高贵的朋友做一件大官袍！'②跳蚤穿上新官袍！它浑身金晃晃，宫廷内外上下钻，神气得得意扬扬。国王封它当宰相，又给它挂勋章。跳蚤的亲友都赶到，一个个沾了光。③那皇后、妃嫔、宫娥，还有文武官僚，被咬得浑身痛痒，人人都受不了。但没有人敢碰它，更不敢将它打。要是它敢咬我们，就一下子捏死它！"

俄国作曲家穆索尔斯基创作的这首讽刺歌曲里，将叙述和嘲笑、模拟与讥讽融汇、组合成一体。歌曲由三个部分组成，第一部分(见图1-17)是以叙述为主的接近朗诵调。

图 1-17　《跳蚤之歌》片段一

第二部分(见图 1-18)曲调的色彩顿时强烈起来，描写跳蚤穿上锦衣官袍，挂着勋章，耀武扬威，不可一世，把皇后、妃嫔、宫娥及文武官僚"咬得浑身痛痒"。但随之而来的笑声，揭穿了这不过是一场狐假虎威、装腔作势的闹剧。歌曲的最后一部分把前两段的曲调综合起来，以明朗威武的气势，唱出了只有人民才不畏强权，敢于把跳蚤捏死的坚定意志。最后是以胜利者的畅怀大笑作为结束，形象的刻画更加细致，对当时的沙皇统治给予了尖刻的讽刺。

图 1-18　《跳蚤之歌》片段二

3)　《国际歌》

《国际歌》由法国的欧仁·鲍狄埃作词，皮埃尔·狄盖特作曲。《国际歌》是全世界无产阶级的一首战歌。法国著名无产阶级诗人欧仁·鲍狄埃在 1871 年 5 月满怀悲愤，写出了这首不朽的战斗诗篇。1888 年 6 月，著名工人作曲家皮埃尔·狄盖特为这首诗谱了曲。同年 7 月底，在里尔市的一次工人集会上由市工人合唱团首次演唱了这首歌曲，不久就传遍了整个法国北部工业区。

《国际歌》在 20 世纪 20 年代已经开始在我国传唱。1920 年分别由瞿秋白、萧三译为中文。

《国际歌》以主题、副歌的形式组成。主歌富于号召性，旋律庄严有力。副歌的旋律壮阔、激越，两句音调相似。末句推向全曲高潮，点明歌曲的主题思想：共产主义的理想一定要在全世界实现。

4) 《马赛曲》

《马赛曲》由鲁热·德·利尔作曲，宫愚译配。《马赛曲》是诗人兼作曲家鲁热·德·利尔在 1792 年写的一首歌。1789 年 7 月 14 日，法国人民攻占了象征封建王朝统治的巴士底狱，成立了资产阶级的法兰西共和国。但是 1792 年 4 月，普鲁士和奥地利两个封建帝国组织了联军对法国人民进行武装干涉。在大敌压境的紧急关头，位于战争前沿的边境小城斯特拉斯堡市的市长底特利希满怀爱国热情，号召人们为军队写战歌。当时正在军队中服役的工兵中尉鲁热·德·利尔，在强烈的爱国热情的激荡下当天夜晚写下了一曲雄壮的《莱茵军团战歌》。在第二天的晚会上，底特利希市长亲自指挥演唱了这支战歌，雄壮激昂的歌声给了人们巨大的鼓舞和力量。

同年夏天，马赛市的救国义勇军就高唱着这支战歌开进巴黎。从此这首歌很快便在全法国流传开了，并正式称为《马赛曲》。

《马赛曲》是一首雄健的进行曲，它以昂扬向上的军号音调为主题加以展开，四度上行的强有力和充满动力的附点节奏，整个曲调以分节歌形式写成，分为主歌和副歌两部分。主歌："前进前进，祖国的儿郎，光荣的时刻已来临；专制暴政压迫着我们，我们祖国鲜血遍地。"副歌："公民们武装起来！公民们投入战斗，前进，前进。万众一心，把敌人消灭净！"

1.3.5 中外名曲赏析

1. 中国名曲欣赏

1) 《牧童短笛》

《牧童短笛》(贺绿汀作曲)创作于 1934 年，是一首短小精悍、驰名中外、富有独创性和民族风格的钢琴曲。著名俄国作曲家、钢琴家亚历山大·齐尔品来我国征集具有中国风格的钢琴作品时，《牧童短笛》荣获头等奖。

这首钢琴曲鲜明的标题已经为我们欣赏这支乐曲营造了一个幻想的情境，仿佛两个牧童倒骑在牛背上，手拿竹笛，在田野里纵情对歌，构成一个优美抒情的画面。

《牧童短笛》的结构严谨，全曲分为 ABA 三个乐段。

第一乐段(见图 1-19)为微调式，拍子、速度徐缓，旋律宁静悠扬。复调的写法，使乐声此起彼伏，连绵不断，描写牧童随着牛的缓慢步子，吹奏着短笛，悠扬而流畅的笛声，在旷野里回荡。

牧童短笛
Buffalo Boy's Flute

图 1-19　《牧童短笛》简谱一

第二乐段(见图 1-20)采用主调写法,右手高音部是活泼的、流畅的旋律,左手低音部是跳跃、节奏型的伴奏,构成了一段快速、热烈、舞蹈性的音乐。与前段形成鲜明的对比,不仅调性上自 C 调转为 G 调,并在节拍上改变为 $\frac{2}{4}$ 拍,使音乐表现更为活跃,表现牧童热烈奔放的情绪。

图 1-20　《牧童短笛》简谱二

第三乐段变化,再现了第一乐段,情绪转换是多么自如,速度加快了,曲调稍加装饰,与曲首遥相呼应,生动有趣。高声部与低声部两支旋律交融对流,复调的进行是非常精致的。最后乐声渐弱,结束在响亮的高音区,给人以诗意未尽的深刻印象。

2)　《梁山伯与祝英台》

小提琴协奏曲《梁山伯与祝英台》(何占豪、陈钢作曲)这部作品写于 1958 年,它以浙江的越剧唱腔为素材,按照剧情构思布局,综合采用交响乐与中国民间戏曲音乐的表现手法,深入而细腻地描绘了梁山伯与祝英台相爱、抗婚、化蝶的情感与意境。

《梁山伯与祝英台》结构如图 1-21 所示。

图 1-21 《梁山伯与祝英台》结构图

（1）呈示部。呈示部的引子在轻柔的弦乐震音背景上，第一长笛吹出了秀丽的华彩乐段，接着双簧管以越剧过门为素材，奏出优美的抒情旋律，描绘出春光明媚、鸟语花香的画面，如图 1-22 所示。

图 1-22 《梁山伯与祝英台》谱例

接着小提琴独奏拉出了极为美丽动人的呈示部主部的主题，竖琴以流水般的琶音轻柔地衬托着，单簧管、双簧管和长笛则在句尾轻轻地加以应和。

这抒情的、歌唱性的旋律音调取材于越剧的唱腔，柔美深情，感情真挚，很好地刻画了梁山伯与祝英台之间纯真的友谊和深厚的感情。

在音色浑厚的 G 弦上重复一次后，大提琴潇洒的音调与小提琴独奏形成对答，以表现梁山伯与祝英台于草桥亭畔偶然相逢，互诉平生，十分投机，继而折柳为香，双双结拜的情景。

在小提琴独奏的自由华彩的连接乐段后，乐曲进入副部。

这段热情洋溢的旋律与主部的爱情主题产生了鲜明的对比，经过反复时的加花变奏，更显得活泼生动。这个主题回旋出现了三次，巧妙地描绘了梁山伯与祝英台同窗三载，在读书之余欢乐嬉戏的情景。

第二插部更轻快活泼，小提琴独奏模仿古筝，竖琴与弦乐模仿琵琶，作者巧妙地吸取了中国民族乐器的演奏技巧。

接着呈示部的结束部，是一个描写祝英台与梁山伯十八相送惜别依依场面的慢板段落。

先由小提琴独奏拉出了一段由主部的主题发展而来的深情的旋律，音乐委婉地起伏

着，像是在惋惜，又像是在叹息……这里，作者巧妙地加进了两个用休止符隔开的小句读，使音乐形成顿挫，细腻地描绘出祝英台面对前来送行的梁山伯时感慨万分，欲言又止，一步三回头的情景。

(2) 展开部。突然，音乐转为低沉阴暗、阴森可怕的大锣与定音鼓，惊惶不安的小提琴与大提琴，音乐表现出一种不祥的气氛，预示着梁山伯与祝英台的悲剧。这种不祥的音调不断地反复着，节奏越来越紧，速度也加快了，最后出现了象征扼杀梁山伯与祝英台纯真爱情的封建势力的反面主题，由铜管乐器严厉、凶暴地奏出。

随后，小提琴独奏用戏曲散板的节奏，叙述了祝英台的悲痛、惊惶和心肝欲碎的情景。紧接着乐队用了强烈的全奏，衬托小提琴独奏强烈的切分和弦奏出的副部变化来的反抗音调。

接着是楼台会，缠绵悱恻的音调，如泣如诉的旋律先在小提琴独奏上出现，大量的小三度装饰滑音和慢速的半音滑音，使旋律呈现一种泣诉的感觉。紧接着作者又巧妙地把这个旋律移到独奏大提琴上，而小提琴独奏则同时奏出呼应的复调旋律，犹如梁山伯与祝英台互诉衷肠，心肺俱碎。

下一段音乐急转直下，弦乐的快速切分节奏，激昂而果断，独奏的散板与乐队齐奏的快板交替出现，深刻地表现了祝英台在坟前对封建礼教血泪控诉的情景。最后锣钱齐鸣，祝英台纵身投坟，乐曲达到高潮。

(3) 再现部。一开始又出现了长笛动人的吹奏，竖琴以充满幻想色彩的琶琶音应和着，仿佛把人们带进一个幻想的神仙般的美丽境界之中。

2. 外国名曲欣赏

交响童话《彼得与狼》的作者是苏联作曲家普罗科菲耶夫(1891—1953)。他毕业于圣彼得堡音乐学院。

普罗科菲耶夫不但因为其作品在世界上赢得了崇高的声望，而且他的钢琴演奏在强力度的运用和演奏风格上独树一帜，成为20世纪以来钢琴演奏发展中的十大流派之一。

《彼得与狼》的总谱前言写了这样一段话："这部童话中的每个出场人物都用自己的乐器来描绘：小鸟用长笛，鸭子用双簧管，猫用黑管低音区断奏，老爷爷用大管，狼用三支圆号奏和弦，彼得用弦乐四重奏，猎人的射击用定音鼓与大鼓。同时要求乐队中这些乐器演奏自己的主导动机。因此可以让孩子们听演奏时，不需要任何其他条件就可以学会分辨整个乐队中的一系列乐器的本领。"还有作者亲自撰写的朗诵词，既生动明确，又巧妙地与音乐结合在一起，能帮你探路问津，引你入胜的。

主人彼得是用弦乐四重奏的形式，演奏着明快活泼和高于进行曲风格的曲调，给人以异常清新的感觉，用来描绘彼得的聪明、可爱和勇敢。

音乐一开始，朗诵词就把我们领进了童话天地："亲爱的小朋友们，我来给你讲一个少先队员彼得和大灰狼的故事，在这个故事里面的每一个人物都用一种乐器来代表，这些人物都是谁呢？我来向你们介绍一下。"小鸟、鸭子、大黑猫、老爷爷、大灰狼、少先队员彼得、故事里头还有猎人放枪的声音。好，现在我就要开始讲故事了。

有一天早晨，少先队员彼得打开大门，他看见门外面一大片绿油油的草地，就走出来。

树枝上有一只小鸟，它是彼得的朋友，它快乐地唱着："早晨的天气多么好啊！四周围多么安静啊！"

有一只鸭子在草地上一摇一摆地走着，它很高兴，因为彼得出来的时候忘了把大门关上，它就趁此机会溜出来了，想到池塘里去，痛痛快快地洗一个澡。

小鸟看见了鸭子，就从树上飞下来，到鸭子的身边，抖了抖自己的翅膀，它说："哟，这是什么鸟哇？连飞都不会！"鸭子说："哼！你算是什么鸟呀！连游泳都不会。"说完了这句话就扑通钻到水里去了。

鸭子和小鸟一个在池塘里，一个在草地上，就吱吱哇哇地吵个不停。

这个时候，彼得突然看见，有一只大黑猫在草地上轻轻地走着。

大黑猫心里想："唉！小鸟这会儿正忙着吵嘴呢！我一点儿也不费力，就能把它逮着了。"它就悄悄地朝小鸟的背后走过来。

"当心！"彼得对小鸟大叫一声，小鸟一下子就飞到树上去了。

鸭子在池塘里朝着大黑猫生气地叫着。大黑猫在树底下犹豫了，它想："到底我要不要爬上去呢！就怕我爬上树，小鸟它一下又飞了。"老爷爷来了，他很生气，因为彼得不听话，自己一个人就走到大门外面去了。老爷爷嘟囔着说："要是从树林里出来了一只狼，你说该怎么办呢？"彼得一点儿也不在乎老爷爷的话，像他这样的少先队员还会怕狼吗？

可是老爷爷拉住了彼得的手，把他带进院子里去了，并且把大门给锁上了。

彼得和老爷爷走了之后，树林里就真的出来一只又大又狼的大灰狼。

大黑猫很快就爬到树上去了。

鸭子可慌了，一面叫一面就往岸上跑。

鸭子拼命地跑，拼命地跑，可是它怎么也跑不快，狼已经追上它了。

狼逮住了鸭子，"嗷"的一声一口就吞下去了！

现在情况是这样的，大黑猫蹲在树上。

小鸟也在树上。

可是大灰狼在树底下，来来回回地绕着圈，两只凶狠的眼睛就盯着大黑猫和小鸟。

但这些事情发生的时候，彼得正站在大门后面，他一点儿也不害怕，他把一切都看得清清楚楚的。

他很快地跑回屋里头，找着了一根粗绳子，然后拿着这根粗绳子爬到墙头上去了，刚好那棵树就在墙边，并且有一根树枝伸在墙头上。

彼得抓住了那根树枝。

他很快地就爬上了树。

彼得对小鸟说："你飞下去到大灰狼的头上打圈儿，小心别让它咬着你。"小鸟的翅膀差不多就碰到了大灰狼的头。大灰狼气得这边捕一下，那边捕一下。

看！小鸟就这样把狼逗得可够呛了，大灰狼气死了。它总想逮着小鸟，可小鸟又聪明又伶俐，大灰狼拿它一点儿办法也没有。

这时候彼得在树上已经把绳子的一头打了一个活疙瘩，轻轻地往下放。

绳子套住了狼的尾巴，彼得就使劲儿拉。大灰狼发现自己的尾巴被拴住了，就像发了疯似的又跳又蹦，拼命想挣开它。

可是彼得早已把绳子的那一头牢牢地绑在树上了。大灰狼越跳，尾巴上的绳子也就收得越紧。

就在这个时候，树林里来了一群猎人。

他们正跟着大灰狼的脚印走过来，一边走一边开枪。

可是彼得在树上对猎人喊着："别开枪！别开枪！小鸟和我已经把狼逮着了，你们快来帮助我们把它送到动物园去吧！"

请大家看吧！请大家看看这个胜利的队伍吧！

走在最前面的是彼得。

后面是猎人们，牵着那只大灰狼。

队伍的末了是老爷爷和大黑猫。老爷爷一面走一面摇头说："嗯！要是彼得没有把狼逮着，那可怎么办哪！"小鸟在他们的头上快乐地飞着，它说："瞧！你们瞧我和彼得两个多勇敢哪！你们瞧我们逮着个什么呀！"小朋友们，你们要是仔细地听，还可以听见鸭子在狼的肚子里叫，因为刚才狼太慌张啦，它是把鸭子整个地吞下去的。

案例与课后思考

【案例】

《莉莉·玛莲》

中文歌词

在军营之前
在大门之前
有着一盏灯
至今依然点着
我们要在那里再见一面
就站在那座灯下
正如从前，莉莉·玛莲
正如从前，莉莉·玛莲
我们两人的身影
看来像是合而为一
那是情侣一般的身影
被人看见也无所谓
所有的人看到也是一样
只要我们在那灯下相会
正如从前，莉莉·玛莲
正如从前，莉莉·玛莲
哨兵已经开始呼喊
晚点名号也已吹起

迟了的话是要关三天的禁闭

我必须立即归来

只好在此道别

但心中仍然盼望与你同行

与你一起，莉莉·玛莲

与你一起，莉莉·玛莲

我能认得你的脚步声

你的步伐有着独特的风格

夜晚变得令人燃烧不耐

我忘记了是如此的遥远

我将遇到如此悲伤的事

此刻你会跟谁在那座灯下

与你一起，莉莉·玛莲

与你一起，莉莉·玛莲

不论在这个安静的房间里

或在地球上的任何一片土地

我都渴望梦见你那令人迷恋的双唇

你在夜雾之中旋转飞舞

我伫立在那座灯下

正如从前，莉莉·玛莲

正如从前，莉莉·玛莲

　　歌词由汉斯·莱普(1893—1983)写于 1915 年，他当时是一名被德军征召到俄国前线的汉堡教师。组合了他女朋友与另一名女性朋友的名称，即莉莉与玛莲，诗意地组合了莉莉·玛莲这一个人名。这首诗后来以《一个年轻的士兵值班之歌》的名字出版。在作者为这首诗加上音乐前，诺伯特·舒尔策早已于 1938 年为它谱曲。此外，还有同名的德国电影，如图 1-23 所示。

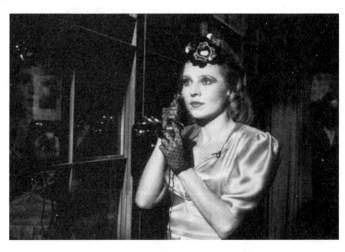

图 1-23　电影《莉莉·玛莲》剧照

此歌曲在第二次世界大战中被交战国双方所喜爱，甚至出现了战壕里轴心国和同盟国的士兵同时哼唱此歌的场景。

和这首歌联系在一起的是两位演唱过它的著名女性：拉莉·安德森和玛琳·黛德丽。

拉莉·安德森(1905—1972)是这首歌的原唱，最初录制的版本并不走红。到了1941年，德国占领地贝尔格莱德，一家德国电台开始向所有德军士兵广播拉莉·安德森唱的《莉莉·玛莲》。这首歌的内容却唤起了士兵们的厌战情绪，唤起了战争带走的一切美好回忆。很快，这首德语歌曲冲破了同盟国和轴心国的界线，传遍了整个战场。从突尼斯的沙漠到阿登的森林，每到晚上9点55分，战壕中双方的士兵都会把收音机调到贝尔格莱德电台，去倾听那首哀伤缠绵的《莉莉·玛莲》。不久，盖世太保以扰乱军心及间谍嫌疑为由取缔了电台，女歌手及相关人员也被赶进了集中营。但是《莉莉·玛莲》并没有就此消失，反而越唱越响，纳粹德国也走向了命中注定的灭亡。

玛琳·黛德丽(1901—1992)是德国著名影星和歌手。她大胆的中性扮相，穿裤装，抽香烟，歌声低沉、性感而冷酷，风靡了第二次世界大战前的柏林。纳粹上台后，她毅然离开祖国，加入美国国籍，坚决反战。而观众最爱的还是她唱的《莉莉·玛莲》，不论是英文版还是德文版。这既是控诉战争、控诉法西斯的有力武器，也是一份再也无法释怀的乡愁。1937年希特勒开出优厚条件邀请她回国，遭到拒绝。她从此与德国划清界限，一生中再也不曾踏上故乡的土地。1992年，她在巴黎去世。最终，她的尸骨重回柏林，德国人还用她的名字命名了柏林的一个广场。

思考题

1. 虚构与想象在艺术中的主要作用体现在下面三个方面(　　)。
 A. 想象和虚构是艺术概括的基本手段
 B. 想象和虚构是矛盾的
 C. 想象和虚构可以补充艺术家生活经验的不足
 D. 想象和虚构可以设身处地地塑造人物性格

2. 艺术欣赏者对形象的感受不同，可将其大致分为两种情况：(　　)。
 A. 一种是客观的形象
 B. 一种是内心或头脑中的主观形象
 C. 一种是虚构形象
 D. 一种是真实的形象

3. 表现在艺术中的情感具有哪些特征呢？(　　)
 A. 在整个艺术创作过程中，情感是艺术创作的一种原动力
 B. 艺术中的情感是一种追求和向往
 C. 艺术中的情感是人类普遍情感的统一
 D. 艺术中的情感表现依托于形象的创造，而不是抽象的概念，必须融于具体的艺术形象

4. 完整的艺术活动由艺术创作和艺术接受共同组成，按照接受美学，的观点，在艺术接受以前是一个有待实现的"召唤结构"，需要被感知、理解、完善了然后产生共鸣。引起共鸣的艺术虚构将_____紧密联系在一起，使审美主体在接受艺术家所营造的

艺术氛围中感同身受。

5. 深入生活是重要的，但是对生活形象进行再创造、再组织、加工，提炼出比一般生活形象更具有高度概括、更强烈的感受力，才能_____。

6. 艺术要求以情感人，艺术家自己首先必须有情感，正如古罗马诗人所说："你自己先要笑，才能引起别人脸上的笑的。同样，你自己得哭，才能在别人的脸上引起哭的反应。你让我哭，首先你自己得感觉悲痛。"

第 2 章

艺术教育概述

近年来，普通学校的艺术教育日渐受到重视，特别是工作在教育第一线的教师作出了巨大的努力。在困难的条件下，不少教师进行了各层次的研究工作，这更是十分难得的现象。

先贤荀子言："声乐之入人也深，其化人也速。"音乐是一种心灵层次的交流，通过节奏、旋律等音乐语言的运用来表现美、传递美。著名美学大师宗白华先生就在《美学散步》中重点强调：作为文化的重要载体，音乐的境界本身就是高尚的，而且具有多样化的特征。

在现如今的素质教育体系中，音乐教育是不可或缺的。音乐教育可以有效地增强学生的个人素质，有助于提升学生的审美体验，有益于陶冶学生的情操，从而使学生树立正确的情感观、价值观。

2.1 艺术教育的作用

艺术作为文化形态中的特殊构造，其在自身的呈现中具有主体性、形象性、审美性等特点。

2.1.1 主体性

艺术的一个基本特征是主体性。马克思主义的观点认为，艺术是一种特殊的社会意识形态，艺术生产作为一种特殊的精神生产，决定了艺术必然具有主体性的特征。作为主体的艺术家，是艺术作品的创造者和主宰者。艺术创作若能形象地反映社会生活，就和创作主体与接受主体发生了紧密联系，主体性就贯穿了艺术活动的整个过程，包括艺术家、艺术作品和作为接受者的观众。

1. 艺术创作具有主体性

王宏建教授指出："美术是人创造的，在整个美术创造活动中，人——创作主体的作用是第一重要的。作为创作主体的美术家，其思想情感、个性品格、审美修养等，直接影响到美术作品的价值高下与成功失败。"他充分强调了作为艺术创作主体的人的重要地位及作用。

艺术创作过程是一种特殊的创造性的精神生产的过程，是艺术家在艺术实践中能动地认识和创造性地反映世界的过程，是艺术家作为创作主体直接创造了艺术作品。艺术家在观察生活和社会实践中获得创作动机与创作灵感，许多艺术作品就是艺术家生活实践直接和间接的反映。毛泽东在《在延安文艺座谈会上的讲话》中指出："作为观念形态的文艺作品，都是一定的社会生活在人类头脑中的反映的产物。"他进一步强调了艺术家作为艺术作品的创造者的主体作用。俄国画家列宾(1844—1930)在 19 世纪 80 年代初创作了批判现实主义油画杰作《伏尔加河上的纤夫》(见图 2-1)。在宽广的伏尔加河上，一群拉着重载货船的纤夫在河岸上艰难地行进着，正值夏日的中午，闷热笼罩着大地，一条陈旧的缆绳把纤夫们连接在一起，他们哼着低沉的号子，默默地向前缓行。狭长的画幅展现了这群纤夫的队伍，阳光酷烈，沙滩炽热，纤夫拉着货船，步履沉重地向前行进。这是画家亲眼看见的情景，并成为其挥之不去的记忆，所以列宾决定把这个苦役般的劳动景象画出来。27 岁的列

宾，用了三年的时间，利用暑假去伏尔加河考察民情和写生，画了很多真实纤夫的形象和素材，终于创作完成这幅世界名作，一幅真正反映现实社会本质的、不朽的艺术作品。

图 2-1　油画杰作《伏尔加河上的纤夫》

没有艺术家，就没有艺术作品的诞生。每一件优秀的艺术作品，总是凝聚着艺术家独特的审美体验和审美情感，带有艺术家强烈的情感色彩与艺术追求，具有强烈的主体性特征。正是艺术家列宾深入体验社会生活并积累社会经验，以其无比高昂的创作热情和卓越的表现技巧，以极大的艺术感染力深深地打动了千千万万欣赏者的心灵，把俄国现实主义绘画艺术推向了高峰。

2. 艺术作品具有主体性

艺术生产的产品和物质生产的产品二者之间本质的区别是艺术作品具有更加鲜明的主体性与创造性特点，如同达·芬奇的《蒙娜丽莎》、凡·高的《向日葵》和徐悲鸿的《奔马》一样，凝聚着艺术家对生活的深入观察和深刻理解，渗透着艺术家独特的审美体验和审美情感，体现出艺术家鲜明的艺术风格和美学追求。一部优秀的艺术作品，应该是独一无二、不可重复的，具有艺术作品独立的主体性。

意大利文艺复兴时期的天才画家达·芬奇的传世名画《蒙娜丽莎》中主人公的微笑一直是个谜，同样神秘的还有此画的绘制手法和过程。过去数十年中，科学家和历史学家一直在研究具有 500 年历史的《蒙娜丽莎》，试图解开这幅名画及"蒙娜丽莎"神秘微笑背后的秘密。"从技术角度讲，《蒙娜丽莎》对所有理解都提出了挑战，达·芬奇如何绘制成这幅光线与阴影完美结合的作品一直都是个谜。达·芬奇本人创造了'晕涂法'，用于描述其所称为'没有线条和边界，就像烟雾一般'的绘画技术。尽管达·芬奇在其他许多作品和发明上都有不可思议的注释，但却从来未真正解释过他取得'晕涂法'效果的方法，这种效果使《蒙娜丽莎》这幅画几乎具有三维效果。这幅脸上透露着神秘笑容的女人的画像，数个世纪以来一直是艺术爱好者和专家研究的对象。"艺术接受者对艺术作品的鉴赏、批评乃至收藏，使作品实现第二次创造和价值的转换，是构成整个艺术活动的一个重要环节，既是艺术家创作作品的终点，又是艺术家艺术作品被再创造，内在价值获得最终实现的起点。通过艺术接受者，艺术的整个活动紧密地和社会活动相联系。

艺术欣赏要以客观存在的艺术作品为前提，没有艺术作品作为审美客体或欣赏对象，自然不可能有艺术欣赏活动。艺术为人类开辟了一块自由的土地，使人类获得一种心灵解

放的体验即自由的体验，也使人类诗意的生存得以实现。"有一千个读者，就有一千个哈姆雷特"，人们对艺术品的解读有无数的可能。艺术激发了人们对无限深广的情感世界的发现和探索的热情。由于每个接受者的鉴赏经验、文化背景有着差异，所以接受者自觉性的水平千差万别。

接受者总在艺术形象中寻找自己的影子，并与之发生心理共鸣。艺术接受者通过对艺术作品的理解，可能发现自己的潜在力量，也会因此而获得一种情感的宣泄和情感能量的发散。它能积极地转化为人的自主意识，强化人的主体力量。接受主体总是要根据自己的生活经验、兴趣爱好、思想情感与审美理想，对作品中的艺术形象进行加工改造，进行再创造和再评价，从而完善和丰富了艺术作品的审美价值。

艺术具有巨大的包容力量，艺术接受者从中得到一种情感的补偿，使他们在有缺陷的世界中找到一种理想归属，在黑暗王国中找到一线光明。艺术欣赏的过程，实际上又是欣赏者不断地自我发现、自我学习，从而得到精神升华的过程。

读者和观众在艺术形象中找到自己，并与之发生心理对位效应，发现人自身有一个无比丰富的世界，这就是人的情感世界。这种体验，就是情感的复归。欣赏主体又总是按照自己的审美理想和审美感受能力来改造和加工作品中的艺术形象，艺术鉴赏的本质就是一种审美的再创造。

2.1.2 形象性

"形象"指一切能让人看得见的事物的外貌或形体姿态，它是客观事物本身原有的外部感性形式。艺术形象是艺术反映社会生活的特殊方式，是通过艺术家与接受者的相互交融，并由艺术家创造出来的艺术成果。

1. 艺术形象

艺术形象是艺术家审美创造的产物，它具有审美的属性，既是具体可感的，又是概括的。艺术形象不是生活的简单复制品，是艺术家对社会生活进行艺术概括的结果，是主观与客观的统一，是再现与表现的统一。

艺术形象就是艺术创造者通过对客观世界的观察、感悟，并内化之后产生的内心视像和精神意象，通过一定的物质媒介传达出来，并使接受者能感知到的具体感性存在。

古希腊菲狄亚斯的《雅典娜女神像》、米隆的《掷铁饼者》，意大利文艺复兴时期达·芬奇的《最后的晚餐》、米开朗琪罗的《大卫》，都是艺术家创造出来的，使人通过直觉即能领悟的感性存在的艺术形象。理查德·克莱德曼的钢琴曲《水边的阿狄丽娜》、中国传统琵琶曲《十面埋伏》则是使人通过听觉意象领悟的感性存在的艺术形象。

2. 艺术典型

艺术典型问题，是明确了艺术的视觉形象性和视觉真实性之后，需要进一步研究的一个问题。那么，什么是艺术典型呢？在艺术作品中，艺术典型就是高度真实和高度概括的视觉形象。它是艺术形象所表达的内容和形式、显性与隐性的高度统一，并凝聚和充满了艺术家真挚的感情和独特的审美方式，甚至是独特的表达方式。

艺术典型一方面以非常鲜明生动的形象和特殊性充分、集中地表现出社会生活的本质

和普遍性，另一方面又凝聚着创作主体突出的个性、真挚的情感和独特的审美创造。艺术典型必须是有血有肉、生动感人的，能真实反映丰富的社会生活，揭示各种社会关系的本质并代表了时代进步和历史发展的趋势。

在艺术典型问题上，集中地表现出艺术的各种性质和主要特征，通过对它的研究，可以更深入地把握艺术的本质和特征。在历史上，特别是在德国古典美学家和俄国现实主义美学家的著作里，典型问题一直是与艺术本质问题联系在一起的。别林斯基说过："典型性是创造的基本法则之一，没有它，就没有创造。"亚里士多德说："诗所描述的事带有普遍性，历史则叙述个别的事。所谓'有普遍性的事'，指某一种人，按照可然律或必然律，会说的话，会行的事，诗要首先追求这个目的。"狄德罗说："要显出这类人物的最普遍最突出的特点，这不是恰恰某一个人的画像，也没有什么人能从这里面认出自己来。"巴尔扎克则认为"典型是类的样本"。达·芬奇也主张"从许多美丽的容貌中选取最优秀的部分"进行肖像画创作。

艺术作品中的艺术典型是来自社会生活的。在中外艺术史上，杰出的艺术家大都创造出具有永久魅力的艺术典型。艺术典型的创造是优秀艺术作品的标志，也是艺术家杰出艺术才能的表现。任何模仿前人和他人艺术风格的艺术家，都不可能创造出艺术典型，艺术典型是不可重复的。法国安格尔的《泉》、德拉克洛瓦的《自由引导人民》、米勒的《拾穗者》、罗丹的《思想者》、凡·高的自画像、齐白石的《虾》、徐悲鸿的《马》、郑板桥的《竹》等，都是艺术典型。

北宋范宽的著名山水画《溪山行旅图》更是艺术典型的一个很好的例证。这幅气势磅礴的作品所反映的并不是某一座具体的山，而是高度概括出中国北方山峰峻拔浑厚、雄伟壮观的共性和普遍性，通过极富个性的艺术表现，创造的一个成功的艺术典型。它集崇高壮美于一山，给欣赏者极大的艺术享受。对于这些艺术典型，我们还可以通过一些作品得到不同感受，例如阿炳的二胡音乐《二泉映月》透露出凄婉、悲切的情调；凡·高的油画《向日葵》透出命运激烈的挣扎；米勒的系列农村题材作品，表现了农民劳动者的辛劳和坚强。艺术家饱含感情地将自己内在的情感与幻象传达给别人，使创造的艺术作品给人以精神感染力。

2.1.3 审美性

1. 艺术的审美性是人类审美意识的集中体现

只有那些能够给人以精神上的愉悦和快感，具有审美价值或审美性的人类创造物才能称为艺术品。审美意识的产生和发展，离不开人类的社会实践。

艺术随着时代的变化而变化，呈现鲜明的时代特征。原始时代人类文化尚处于初级水平，生产力低下，社会精神中充满了鬼神愚昧观念，描绘和歌唱都是写实性的表达。例如，张择端的《清明上河图》以长卷的形式描绘了北宋经济政治中心纷繁的社会生活，是文明时代艺术以较高的智慧、复杂的构思和细致的表达闻名的代表之一。

2. 艺术的审美性是真、善、美的结合

(1) 艺术美高于现实美。艺术家的创造性劳动把现实中的真、善、美凝聚到艺术作品

中，艺术中的"真"不等于生活真实，艺术创作的原则是艺术真实：来源于社会生活，提炼概括，反映生活本质，将其净化、升华、美化，更集中体现主观思想和客观生活的统一。源于生活高于生活，既可以是真人真事，也可以再创作，不照搬，不排斥想象虚构，真谛在于艺术形象与社会生活的内在规律吻合，取决于艺术家是否有进步思想、丰富阅历和娴熟的技巧。主观、诗意、假设、内蕴的真实，不像生活真实与生活本身统一，也不同于科学真实能验证还原，而是经过提炼和加工，使生活真实升华为艺术真实，化真为美，通过艺术形象体现。"善"也不等于道德说教，是艺术家人生态度和道德评价渗透到艺术作品中，化善为美。

(2) 生活中"丑"的东西经过创造性劳动，通过审美特征将丑在艺术作品中体现，变成艺术"美"，事物本身"丑"的性质没有变，但是作为艺术形象已经具有审美意义。

(3) 以丑衬美：塑造艺术丑角的目的在于突出美，丑角极丑，美的形象更美。例如，《雷雨》中鲁大海的美与周朴园的丑，《杜十娘怒沉百宝箱》中杜十娘的美与李甲的丑。

伟大的法国浪漫主义作家雨果在其《〈克伦威尔〉序言》中就提出了著名的"美丑对照原则"，即法国浪漫主义的理论宣言。他指出："丑就在美的旁边，畸形靠近着优美，粗俗藏在崇高的背后，恶与善并存，黑暗与光明相共。"他认为有了美丑的对照，美才更能给人以震颤心灵的力量。《巴黎圣母院》(见图 2-2)就是运用这个原则的典范作品，通过环境对比、情节与人物对比来达到以丑衬美的目的。

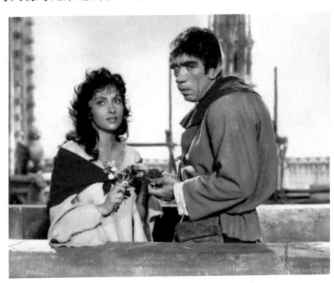

图 2-2　电影《巴黎圣母院》剧照

(4) 化丑为美：艺术美不仅真实反映生活美，也真实反映生活丑，同样寄寓作家的美学评价思想。通过典型化，将丑很美地表现出来，关键在于作家以先进的审美理想去观察丑、否定丑，在作品中形成对丑的审判，丑就作为一种被审判，被否定的对象而具有美学价值。例如，《装在套子里的人》中的别里科夫和《变色龙》中的奥楚蔑洛夫。

真实反映丑，包含对丑的憎恶、批判、鞭挞，从而使生活丑在艺术创造中转化为艺术美，以特有的艺术魅力撞击人们的心灵，激发人们的情感，使光明、美好的事物更动人。

3. 艺术的审美性是内容美和形式美的统一

内容美与形式美有机统一，随着艺术实践的发展，形式美的法则也在不断地变化，从内容出发选择最恰当的形式加强美的艺术表现力，使艺术形式美日益丰富。

艺术里的形式是内容的载体，是内容的表现，内容是主体，是决定因素。二者相互渗透、相互影响。艺术形式在一定的程度上还可以改变内容的性质，调整内容的情调，增添艺术的审美色彩，使内容已有的性质、情调产生偏离、转化。但是就艺术的总体而言，内容仍然居于主导地位，相比起来，内容对形式的影响总要超过形式对内容的影响。

一个好的艺术作品总能将形式美与内容美高度有机地结合起来，达到内容与形式的统一。影视作品精美的场景、悠扬动听的音乐、张弛有度的节奏、设计独特的道具等都属于该作品的形式，都是为了更好地反映其内容。

2.2 艺术与审美教育

2.2.1 审美教育的内涵

"审美教育"这个词语是由 18 世纪的德国诗人、美学家席勒在他的《审美教育书简》中首先提出并开始使用的。他在给丹麦亲王的"审美教育书简"中，在分析资本主义社会所造成的人格分裂和人身自由的失落时，力图寻找一条既能使人获得自由，又能避免革命流血的救世新路，他认为这就是审美教育之路。他说："若要把感性的人变成理性的，唯一的路径是使他成为审美的人。""只有美才使全世界人都快乐""只有审美的趣味才能促使社会和谐，因为它会在个体身上奠定和谐"。

他甚至认为，人从不自由到自由，只有"通过审美自由这个中间状态"才能达到。席勒看到审美教育对人的全面和谐发展的积极作用，对世界、对社会的重大意义，这是他对美学的重要贡献。因此，他的《审美教育书简》被称为"第一部美育的宣言书"，他也被誉为"美育之父"。但他试图避开社会的政治和经济革命，想通过审美教育来解决资本主义社会的各种矛盾，达到人的个性和谐发展，实现社会的自由，这显然是脱离实际的空想主义，其指导思想无疑带有唯心成分。另外，他对人的分析还没有摆脱"人性论"的局限。审美教育自席勒之后，越来越受到人们的重视，并成了一门独立的学科，他的研究进一步推动了美学的研究和探索。

2.2.2 审美教育的特点

1. 审美教育是形象性的教育

审美教育的这个特点是由美的基本属性所决定的。任何一种类型的美，无论是自然美、社会美还是艺术美，都是以具体可感的形象的方式表现出来的，离开了具体的形象，美就失去了它存在的根基，也就无从谈美。在审美教育过程中，人们就是通过具体可感的形象去吸引人、感动人和启迪教育人，并以这种独特的方式发挥其社会效能，不像德育、智育那样，靠概念、推理、判断才能达到其传授知识和说理的目的。虽然在审美教育过程

中也有理智的分析、判断和思考，但都是通过人们感知客观具体的美来进行的，正如车尔尼雪夫斯基说的那样，形象在美的领域中占据着统治地位。任何抽象的说教、概念的演绎，都无法唤起人的审美感受，达不到审美教育的目的。

2. 审美教育是陶冶情感的教育

审美教育不仅具有形象的肯定或否定，还具有审美态度和审美评价，而且在心理上产生感受，在情感上受到熏陶，而情感的性质是本能的，但它的力量，能引人到超本能的境界。情感的作用固然是神圣的，但它的本质不能说都是善的，都是美的，它也有很丑的方面。情感教育的目的就是尽量发挥情感善的、美的方面，淘汰恶的、丑的方面。这就是说，在审美过程中，不仅要通过审美活动使受教育者的情感得到陶冶，使健康的、善的、美的方面得到升华，成为高尚的精神力量，从而达到净化人的灵魂的目的，同时也使不健康的、丑的、坏的方面受到荡涤和清除。

因此，有人说审美教育是情感教育，准确地说应该是陶冶情感的教育。在苏联的奥斯特洛夫斯基故居博物馆收藏了这样一封信，信中写道："我本是一个小偷，1937 年我偷了一个手提箱，里面有一本《钢铁是怎样炼成的》，我无意中翻读了第一页，就此不由自主地读完全书，我感到自己是多么可耻。……我发誓，从此以后活得光明磊落，要诚实地工作和生活。我没有食言，我已经成为地下铁道的一个工作人员。"信封上写的是"寄给把我变成人的人"。这个原是小偷的人，之所以能"不由自主地一口气读完了它"，说明他被小说中的人物情节强烈地感动和吸引，并掀起了感情的波澜，他在善与恶、美与丑的强烈对照下，感到自己的可耻，并痛下决心做一个诚实的、光明磊落的人，于是他好的情感得到升华，坏的情感受到荡涤，灵魂得到"净化"。可见，审美教育中情感教育的实质是陶冶情感的教育。

3. 审美教育是自由性的教育

席勒曾经指出，审美教育是"通过自由去给予自由"，而且把它上升到"审美国度的法律"的高度。黑格尔也说："审美带有令人解放的性质。"他们的说法不同，但实质一样，都说明审美教育是一种自觉和自由的教育。这个具有自由性的审美态度，保持其自由性的心境，只有这样才能进行审美活动，并达到审美教育的目的。如果相反，就会破坏审美心境，就无法进行审美活动，也就谈不上审美效应。因此，无论从审美活动中情感的特点，还是从审美活动本身应该具备的条件讲，审美教育都应该是一种自由性的教育。比如，到泰山顶上观沧海，登上金顶看日出，这自然是人人向往的审美活动，既有趣也很有意义。不过，真要达到此目的，既要花钱，也很辛苦，如果不是出自个人的心甘情愿，而是强迫，纵使上去了，恐怕也没心情去"观"和"看"了。

案例与课后思考

【案例】

《离骚》是战国的楚国诗人屈原创作的文学作品。"离骚"，东汉王逸释为："离，别也；骚，愁也。"《离骚》以理想与现实的冲突为主线，以花草禽鸟的比兴和瑰奇迷幻

的"求女"神境作为象征，借助于自传性回忆中的情感激荡和复沓纷至、倏生倏灭的幻境交替展开全诗。

全文大致可以分为前后两部分，即自"帝高阳之苗裔兮"，至"岂余心之可惩"，为前一部分；从"女媭之婵媛兮"，至"吾将从彭咸之所居"，为后一部分。

前一部分描写屈原对以往生活经历的回顾，叙述其出身于与楚王同姓的贵族家庭及其生辰名字；描写他自幼就努力自修美德、锻炼才能，并决心报效楚国的愿望，以及他激励引导楚王"及前王之踵武"，使楚国富强的理想，和辅助楚王进行政治改革的斗争。然而，由于屈原的政治理想和改革的实践触犯了腐朽的贵族集团的既得利益，因此招致了他们的重重迫害和打击，诽谤和诬蔑漫天而来，而楚王也听信谗言，疏远和放逐了屈原。就在此时，屈原为实现理想而精心培养的人才也纷纷变质，使其处境极为孤立。在此情况下，屈原看到自己的理想无法实现，"民生之多艰"，而祖国陷入"路幽昧以险隘"的岌岌可危的境地，使爱国爱民的屈原陷入极度的痛苦之中。屈原满怀愤怒地揭露了楚王反复无常、不辨忠奸、昏庸无能的作为。同时还揭露了腐朽的贵族集团贪婪嫉妒、苟且偷安、背法妄行、结党营私，把祖国引向危亡的罪恶，表现了屈原不向反动势力屈服的斗争精神。

后一部分主要描写屈原对未来道路和真理的探索与追求。女媭劝他接受历史的教训，不要"博謇好修"，而要明哲保身。但是屈原通过向重华陈词，分析了古往今来的史实，否定了女媭的建议。于是，屈原开始了"路漫漫其修远兮，吾将上下而求索"的追求理想的历程。屈原上叩"天阍"，却遭到冷遇。屈原下求宓妃、有娀之佚女和有虞之二姚，以便上通天帝，然而均落空，这象征性地说明了争取楚王已经毫无希望了。于是，屈原去找神巫灵氛占卜，灵氛劝他去国远游，他犹豫不决，又去找巫咸问策，巫咸则劝其暂留楚国待明君而行。在矛盾的建议中，屈原分析了国内政情，觉得不能久留于黑暗无望的楚国，决定离楚远行。但是，远行的想法又与屈原爱国的衷情发生矛盾，所以在他升天远行时，忽然看到了楚国大地，"仆夫悲余马怀兮，蜷局顾而不行"，形象地否定了离楚的道路，最后屈原决心"从彭咸之所居"，用死来殉其"美政"的理想。

全诗的主题思想，即通过诗人为崇高理想而奋斗终生的描写，强烈地抒发了他遭谗言被害的苦闷和矛盾的心情，表现了他为国献身的精神，与国家同休戚、共存亡的深挚的爱国主义和同情人民的感情，表现了诗人勇于追求真理和光明，坚持正义和理想的不屈不挠的斗争精神，同时也深刻地揭露了以楚君为首的楚国贵族集团腐朽黑暗的本质，抨击他们颠倒是非、结党营私、谗害贤能、邪恶误国的罪行。

思考题

1. 阅读上面的资料，从艺术的审美教育功能出发，试分析《离骚》的社会教育意义。

2. 在不同文化、不同历史背景下，人们对艺术作品的态度也不尽相同。1905 年，在巴黎秋季沙龙展览上，弗拉芒克、马蒂斯等画家的艺术作品受到了前所未有的嘲笑和讥讽，被当时的评论家说成是"粗鲁的、如同置身于野兽中"，对此你有何看法？对比以上事例请列举适当的例子加以类比说明。

第 3 章

高等音乐艺术教育

艺术作为审美教育的最有效的途径，承担着开启人的感知力、想象力、理解力、创造力等责任，使人自内而外发展得更为全面。

3.1 高等音乐艺术教育的地位与作用

音乐在高校艺术教育中占据着非常重要的地位，是艺术教育中不可缺少的一个环节。音乐教育的开展不仅能够培养学生的综合素质、提高学生的音乐技能，还能够促进学生高尚人格的发展，从而使得学生发展成优秀的人才。因此，在高校艺术教育中必须重视音乐的作用。

3.1.1 音乐教育学科的定位及基本范畴

1. 音乐教育学的概念

从我国悠久的历史来看，音乐教育古代就有。但是，音乐教育在我国成为专门的学科则始于 20 世纪初期。从本质上来看，音乐教育学是专门研究音乐教育理论和音乐实践的学科，也可以认为是音乐学下面的一个子学科。从教育学的角度来说，音乐教育学也隶属于教育学下面的一个学科类别。因此，从这个意义上说，音乐教育学是音乐学和教育学的交叉学科。也可以说音乐教育是教育和音乐这两个范畴里必不可少的部分。音乐教育是教育领域里的艺术教育、审美教育，是素质教育不可或缺的部分。在音乐领域里，音乐的传授者和学习者是音乐教育的前提，是音乐文化继承和发展的重要保障。

2. 音乐教育的范畴

从教育的目标来看，音乐教育可以分为学校音乐教育和社会音乐教育两大类。

学校音乐教育可以分为三大类：第一类为幼儿园、中小学到高等院校，是以培养人的一般音乐素养、传承音乐文化和丰富音乐文化生活为目的的音乐教育，属于普通的音乐教育；第二类是师范院校和普通大学里的音乐教育专业，这一类教育主要是以培养音乐师资为目标的音乐教育；第三类是专业的艺术院校和音乐院校，是以培养演奏、演唱、音乐创作、音乐研究等专业音乐人才为目标的音乐教育。

社会音乐教育比较简单，如少年宫、老年大学、群众艺术馆等，当前盛行的课外音乐教育机构开办的各种音乐教育班也属于社会音乐教育范畴。当然，随着社会的发展，社会音乐教育的范畴也越来越大，例如社区音乐活动、音乐胎教、音乐医学等新生的音乐教育，这些都属于社会音乐教育。

如果按音乐教育与相关学科的关系来分类，其研究领域更为广泛，例如音乐教育心理学、音乐教育哲学、音乐教育美学、音乐教育人类学等许多交叉学科。无论音乐教育的内涵和外延怎么改变，音乐教育的根本目的都是使音乐教育实践能够良好地进行。而良好的音乐教育必须有实施教育的教师、有学习目的的学生，再一个就是必须有音乐。这是音乐教育活动中不可或缺的三个要素，缺少其中任何一个要素，音乐教育都不能存在。

3.1.2　音乐教育的功能与意义

音乐对人的发展起着深刻而全面的作用，它在全面发展的教育中有着重要的地位和作用。音乐教育的最终目标是审美教育。

1. 音乐教育的功能

1)　陶冶情操

任何艺术都是表现人类情感的，而音乐作为最具有情感的艺术，在培养人的高尚情操及审美趣味方面自然起着其他艺术所不可替代的作用。当我们接触一部音乐作品时，感受着作曲家的灵魂，或许我们不知道引发作曲家产生这种情感的原因，但能直接感受到他的情感。德国作曲家瓦格纳说："音乐不是表现个人在某种状态下的激情，而是表现激情本身。"高尚的音乐会使人在困难面前增添勇气，在痛苦当中变得坚强。哲学家柏拉图说："节奏与乐调有最强烈的力量深入心灵最深处。如果教育的方式适合，它们就会用美来浸润心灵，使它因此美化，如果没有这种适合的教育，心灵也就因此丑化。"

没有任何艺术形式能像音乐一样激发人无穷的想象力，而想象力正是一切创造力的基础。每当爱因斯坦研究问题遇到困难时，他就把自己关起来演奏音乐，他常在音乐中重新获得灵感。正是音乐使他的情感从理性的桎梏中释放出来，他的思路从逻辑的束缚中解放出来，重新获得创造力。列宁说："如果一个人完全没有用自己的想象力来给刚在他手里形成的作品勾画出完美的图景，那我就真不能设想，有什么刺激力量会驱使人们在艺术、科学和实际生活方面从事广泛和艰苦的工作，并把它坚持到底。"音乐可以陶冶人的情操，保持和发展人的想象力，激发人们对生活的热爱及对美好未来的不懈追求。

2)　与德育相互渗透

音乐教育的德育功能是不言而喻的。任何思想品德教育如果没有情感基础，就只能成为空洞的说教。而音乐教育可以为德育培育良好的情感基础。音乐在实现其思想教育的作用时，并不靠强制的方式，它依靠的是优美动听的音乐本身，潜移默化地产生作用。我国古代思想家荀子在《乐论》中说："声乐之入人也深，其化人也速，故先王谨为之文。""乐者，圣人之所乐也，而可以善民心。其感人深，其移风易俗，故先王导之以礼乐而民和睦。"他正是看到了音乐的教育功能以及以乐感人的教育方式。优秀的音乐作品能使人形成良好的思想品质，国内外许多学者把音乐活动当成培养社会道德规范的早期教育行为来研究，并在教育中给予非常重要的地位。

3)　与智育相辅相成

音乐教育能促进智育的发展，不仅为音乐教育工作者所重视，还逐渐形成了社会的共识。正确的音乐教育对儿童智力的发育确实有着积极的促进作用。

智力是人认识客观规律、改造客观事物的能力。从智力的结构角度来看，智力包括感知、观察、记忆、想象、创造等形象思维和逻辑思维的能力。智力的物质基础是人的大脑。科学研究表明，音乐活动不仅依赖于大脑皮质的分析机制，还依赖于那些主观感受与动机的皮质结构，而这些结构对人智力的发展起着至关重要的作用。许多成功的科学家与音乐都有不解之缘：爱因斯坦拉小提琴；普朗克擅长演奏钢琴；玻尔兹曼有很高的音乐欣

赏能力；诺贝尔奖获得者普利高津和一般进化论的创始人、美国系统哲学家拉兹洛，早年都是钢琴家。

4) 与体育相得益彰

优美的音乐可以促进人的身心健康发展，还可以医治人的疾病。在人类的音乐发展史中，音乐始终是与人体运动分不开的。古人说的"诗、乐、舞"三位一体正是指这种状态。音乐表达人类的情感，而情感也可以说是人的生命体运动的一种状态。大多数关于音乐进化的描述都把音乐与原始舞蹈密切联系起来。许多作曲家都强调音乐与身体或手势语言之间的密切关系。他们认为，从某种程度上来说，音乐本身最好被看成一种延伸的手势，一种由身体所执行的运动或方向，例如指挥家的手势、柯达伊音乐教学法中的柯尔文手势等。

与体育的根本目的一样，音乐发源于人内在的情感运动，体育表现为人外在的身体运动。音乐发展人健康的情感能力，体育锻炼人强健的体魄。它们从不同侧面促进人的身心健康发展。

2. 音乐教育的意义

音乐教育的实践证明，有意义的音乐活动将成为人们在追求自我发展与自我完善过程中不可或缺的人生体验。音乐的意义就存在于音乐自身，它的作用在于感染人、鼓舞人和教育人。学校音乐教育的意义也正是在这个过程中使人的发展得到完美的实现。具体表现在以下三个方面的要求。

1) 素质教育的要求

学校音乐教育的意义不仅在于让学生掌握音乐知识，提高音乐欣赏能力，更是促进身心和谐发展的重要手段，它是素质教育的必然要求。

2) 人的全面发展的要求

我国的教育方针明确要求，学校教育的目的在于保证学生德、智、体、美、劳全面发展的。音乐教育在促进学生全面发展的过程中具有十分重要的理论意义和现实意义。

3) 文化传承的要求

学校音乐教育的目的不仅在于向学生传授音乐知识和形成音乐技能，而且在于通过学校音乐教育这种方式将人类优秀的音乐文化遗产传承下去，并使之不断地发扬光大，这也是人类社会发展与进步的必然要求。

学校美育是培养受教育者感受美、鉴赏美、评价美、创造美的能力的教育。它是以美感为基础的认识活动，是对艺术、自然、精神美的感受、鉴赏、评价、创造的过程。美育是一种情感教育，在活动过程中体现愉悦性，使人赏心悦目。在潜移默化中，使人的审美趣味从低级引向高级，以便实现人的全面发展、提高国民的素质。美育也是一种人格教育，在塑造人的心灵、养成健全人格过程中具有特殊的作用。

学校音乐教育具有教育的基本属性，学校教育是对受教育者施以有目的、有计划、有系统的影响，使受教育者在德育、智育、体育、美育、劳育各方面得到充分、自由、全面的发展，培养成为"四有"(有理想、有道德、有文化、有纪律)新人。音乐教育必须遵循审美教育的特点和规律，通过音乐美的形式和内容，感染受教育者，培养他们高尚的道德情操和文明习惯，促进他们智力和身体等方面的全面发展。

3. 音乐教育的本质

学校音乐教育的本质是通过音乐审美教育实现素质教育。美育是我国全面发展教育方针的重要组成部分。美育、德育、智育、体育、劳育相辅相成，相互促进。音乐教育是实施美育的重要内容与途径。音乐教育是以音乐为媒介，以审美为核心，促进人的全面发展，培养高尚、完美人格的教育。也就是说，音乐教育的本质就是通过音乐实现人的全面发展。

3.1.3　音乐教育的基本特征

音乐教育是通过音乐艺术形象对学生进行审美教育，具有情感性、形象性和愉悦性等基本特征，这些特征是由音乐审美教育属性决定的。音乐凭借声波振动而存在，是在时间中展现并通过人类的听觉器官而引起各种情绪反应和情感体验的艺术门类。音乐是声音的艺术、时间的艺术、听觉的艺术、情感的艺术。音乐具有抽象性、流动性和情感性等基本特征。在音乐的各种基本特征中，情感性是最为重要的特征。

1. 音乐教育的情感性

情感是人对客观现实作出的是否符合自己需要的一种心理反应。音乐教育的功能通过情绪感染和感情共鸣的方式来实现。情感的体验、表达、交流在音乐教育中占有特别重要的地位。音乐教育教学的情感性体现在音乐教学中坚持"以情感人、以情动人"的原则。情感的体验、感染贯穿音乐教学的全过程。成功的音乐教学必定是充满丰富情感的表达与交流，而缺乏情感和美感的音乐教学有悖音乐教育的基本特征，肯定是失败的教学。音乐教学必须使用具有强烈艺术感染力的音乐作品，必须采用生动活泼的教学方法，激发学生的情感，启发学生学习音乐的强烈愿望。

2. 音乐教育的形象性

形象是艺术反映现实生活的一种特殊手段。音乐艺术形象是依赖听觉来感知的一种特殊艺术形式。音乐艺术通过联想、想象等心理活动，构成有思想感情、有审美价值的教育内容。音乐艺术形象有助于提高学生对音乐的感受、欣赏、表现和创作能力。音乐教育教学的形象性体现在从感性入手选择教材，在教学过程中注意启发联想和想象，在教学方法上通过听觉、视觉和运动觉的通感作用，使音乐教学生动、形象，易于学生感知和理解音乐。

3. 音乐教育的愉悦性

音乐给人以美的愉悦和享受。音乐审美活动就是音乐美感体验的过程。喜爱音乐并在音乐中获得快乐是人的天性。音乐教育必须体现"寓教于乐"的原则。音乐教学体现"快乐式"学习的特征，这一点与其他学科相比更为突出。音乐教学必须选用最具有艺术魅力的精品作为教材，必须采用最能调动学生审美情趣的教学方法，缺少美感和快乐的音乐教学，其效果是不会理想的。

3.2 高等艺术教育的发展机遇及面临的挑战

历史的车轮已悄然驶进了 21 世纪，我们已经能够感受到新世纪中社会进步所带来的生机与活力。我们有理由相信，在新世纪里，人类将创造出前所未有的、高度发达的物质财富和精神文明。绝大多数人已经不再满足于吃饱穿暖的基本生存需求，而是追求更高的生活质量。与此同时，音乐作为人类精神文明中的一种绚烂的文化形式在丰富人的精神生活、提高人的生存质量方面起到了不可估量的作用。如果没有音乐，世界将会怎样？结果难以想象——人类需要音乐！非常幸运的是，我们在这样一个太平盛世(至少在我国是如此)，享受音乐、学习音乐早已不再是少数人的特殊权利了。普通学校的音乐教育、蓬勃发展的音乐社会活动和音乐传媒活动都在为传承音乐文化，普及、宣传和推广音乐做着各种努力，这无疑会促使人们更好地认识、理解和感受音乐。无论是对于个体的健康成长，还是对于整个社会的繁荣发展来说，让更多的人更好地学习、了解音乐将成为时代的一种需要。

3.2.1 高等艺术教育的发展机遇

作为民族艺术文化传承的重要媒介，高等艺术教育发挥着特殊的功能，不仅为传承和发展民族艺术文化提供高质量的艺术人才，同时在促进人的全面自由发展、推动社会文化进步以及提升国家文化软实力等方面具有重要作用。北京大学、清华大学、复旦大学等重点大学在 20 世纪 80 年代就率先设立了文学艺术系或教研室，开展音乐等艺术教育。

随着经济社会的快速发展以及全面建成小康社会的提速，文化建设的跟进显得日益紧迫。为此国家在宏观层面做出了一系列重要的决策，例如推进和深化文化体制改革，推进公共文化服务体系建设以便满足人民群众日益增长的文化需要，推进文化产业以便增强我国文化软实力，等等。随着艺术学学科门类获得独立，高等艺术教育步入了重要机遇期。

1. 高等艺术教育资源的灵活度与合理性不断提高

高等艺术教育长期依附于文学门类，在争取国家教育资源投入的过程中，不可避免地受到文学门类其他学科的挤压。例如，国家精品课程建设自 2003 年开始，至 2010 年年底，已经入选本科层次国家精品课程 2542 门，其中文学入选 236 门，艺术类入选 64 门，仅占总数的 3%。这个数量与我国高等艺术教育实际在校人数的比例是不相适应的。它一方面反映了艺术学科的薄弱，另一方面也反映了现行评价体系的不合理，用文学门类评价标准框定艺术学科的教育教学质量难以推动艺术学科的健康发展。艺术学建制独立后，艺术门类在申请国家教育资源投入中，能够制定一套符合艺术教育规律及人才培养特征的评价标准。可以根据不同类型院校的学科优势、区域优势或跨学科学术资源等优势，合理投入和分配艺术教育资源，进而构建层次多样、特色鲜明的高等艺术教育体系，满足社会对不同层次、不同类型艺术人才的需求。

2. 高等艺术教育的学科更加自主

从《普通高等学校本科专业目录(2012 年)》及其相关政策能够看出，国家在专业设置上赋予大学更大的自主权，鼓励大学寻求特色发展的道路，在此背景下艺术学科由传统向现代化转型适逢其时。艺术学升格既为构建更加严密的高等艺术教育层次结构和科类结构，增强高等艺术教育结构布局的合理性及应变能力，以便适应社会变迁带来的艺术形态和艺术业态的新变化提供了制度保障，同时也推动了高等艺术教育的专业结构调整要注重发挥各类院校的能动作用，积极应对社会需求，改变人才培养模式，改善基础学科建设环境，保证各类院校结合自身学科优势，办出特色。

3. 艺术学学科建制更加全面

高等艺术教育学术体系创设的平台艺术学科种类多样，各种类都有独立的理论体系，并伴有鲜明的个性。同时，各艺术种类也有共性。作为人类最特殊的文化活动，艺术创新是其灵魂，没有创新艺术就没有价值。艺术想要保持旺盛的生命力，将艺术的创造性渗透到社会文化的各个层面，就必须具有开放性。维持各艺术种类的单边发展模式显然不符合当代艺术发展的规律。高等艺术教育肩负培养精英艺术人才的重任，搭建交流的平台，促进各艺术种类的协作发展，以及凝聚艺术的精神力量，培育各类艺术人才的创造意识及能力，是高等艺术教育不可推卸的责任。基于这个需要，建立起全面的高等艺术教育学术研究体系显得尤为重要。这个体系应该顺应社会发展的实际需要，正确解读当代高等艺术教育发展面临的主要问题，剖析问题的社会根源及其规律，探寻合理有效的解决途径。

4. 艺术学下级学科发展空间不断拓展

我国的高等艺术教育长期依附于文学门类，学科发展受到了很多限制。许多拥有著名艺术家的艺术院校，受评估标准的限制，难以获批原一级学科艺术学下属的二级学科博士点，制约着高端学术人才的培养。一些从事艺术本体研究的学者，只能在其他学科领域继续研究工作，而不得不把本专业置于从属地位。

艺术学科独立后，艺术的各个门类获得了更大的发展空间，除了各门类基础理论体系的研究层次得到延伸之外，一些应用性很强的跨学科研究能够在艺术学科主导下深入开展。这对引导艺术专业的学者运用社会学、教育学等跨学科的方法分析和解决高等艺术教育实践的问题有着积极的意义。

3.2.2　高等艺术教育面临的挑战

为了让更多的人能更好地理解音乐，我们也在这里提出一个关于"提高音乐素质"的构想。当然，"提高音乐素质"并非"无源之水"，这种学术勇气一方面来自感受到我国已经立足于社会化和全球化的大背景下，音乐教育事业蓬勃发展，但教育的结果又出现种种问题，要使人们提高对音乐的认识与理解，实现提高音乐素质的目的应该成为我们这个时代的必然趋势。我们应该先构想一种关于提高音乐素质的理论来指导这项"提高音乐素质"活动。美国著名的音乐教育家贝内特·雷默教授在其论著《音乐教育的哲学》中阐述了他的"提高音乐素质"理念，这使我们深受感动与鼓舞，同时这种理念也成了我们决定

探讨此问题的原始动力。但是贝内特·雷默教授直接论述提高音乐素质的文字并不多，而且又是从美国音乐教育的实际出发的，他所阐述的观点未必都适用于我国的音乐教育事业。如何探索出一条适合我国的提高音乐素质之路，我们认为有必要进行尝试。

提出提高音乐素质，是否有些耸人听闻呢？也许有人会如此认为。有人会问，我们在中小学甚至大学都接受过音乐教育了，我们还是音盲吗？我们还需要提高音乐素质吗？提出提高音乐素质，是不是在哗众取宠啊？这也是个问题吗？那么，我们也想问一问：通过接受中小学音乐教育甚至大学音乐教育，我们就定然提高音乐素质了吗？提高音乐素质就不应该成为我们音乐教育工作者，特别是音乐教育目标的制定者所思考的问题吗？提出让提高音乐素质成为我们音乐教育的基本目标就让音乐教育降格了吗？又有多少人想过这些问题呢？没有人想过的问题就不是问题了吗？问题就不存在了吗？我们认为，往往在人们看来不是问题的问题，可能就是大问题。想当然地认为我们不需要提高音乐素质，那是根本就没有把这个问题放在心上。迄今为止，人们几乎还无法界定到底什么算是音盲，到底怎样才算是提高音乐素质。没人回答，并不意味着不需要回答。为此，我们愿意冒被人误解甚至被人嗤之以鼻的风险，来对提高音乐素质这个将有可能成为敏感问题的问题进行研讨。

音乐历来就是受众范围极广的一门艺术。从它的起源开始就与人类的日常生活及思想情感息息相关。而到了当代社会，音乐更是以各种丰富多彩的形式渗透到人世间的每一个角落。喜爱音乐，学习音乐，研究音乐，感受音乐成了我们这个时代巨大的精神财富。可是，在我们的身边，经常会有些朋友发出这样的感慨：虽然我喜欢音乐，可是我不懂音乐，我连简谱都看不懂，更不要说蝌蚪似的五线谱了，看来我是一个十足的"音盲"了。事实果真如此吗？其实这是一种片面的理解，这种理解多少是受到了"文盲"一词的影响。"文盲"是指不识字的人，那么"音盲"必定是指不识谱的人，这种"逻辑推理"看似正确，实际上却是片面的，它忽略了音乐作为一种表情艺术与文字之间有着本质的区别。那么，到底如何理解提高音乐素质呢？

如果说扫盲是指通过文化学习，摆脱文盲的状态，那么，套用这个解释，我们可以得到提高音乐素质的解释——通过音乐学习，摆脱音盲的状态。对此，贝内特·雷默有着精辟而独到的见解：提高音乐素质可以定义为运用编码技能达到了足够高的水准，可以在很大的程度上用这些技能辅助作曲和表演。这可以被认为是提高音乐素质在狭义上的理解。而广义上的提高音乐素质意味着受教育者能够乐于分享音乐所提供的内容，即使是用记谱作为有表现力的事件编码的一种方式的艺术，这也是标记认识技能的一个不同种类的收获。如果一个人对音乐艺术了解很多，包括它的历史、它的技法、它的成果，由此可以这样理解，人们是通过享受音乐教育权利这个过程来实现提高音乐素质的。

就目前来看，从理论层面进行提高音乐素质研究的成果并不多见。已经发表的直接与本研究内容相关的成果则非常少。虽然贝内特·雷默在《音乐教育的哲学》一书中已经涉及这个问题，但他是从美国音乐教育的实际情况出发的，而且他也并未进行系统研究，直接论述"提高音乐素质"的文字也不过 1000 多字。在国内，至今尚无人系统地研究这个课题，人们对"提高音乐素质"的理解莫衷一是，甚至从根本上忽视了这个具有很强理论价值和实践意义的问题。改革开放以来，音乐教育的理论研究逐渐有了一些深度和广度，学术界已经从各个方面对音乐教育的种种问题进行了深入的探讨，例如音乐的课程、教

材、教法等，但鲜有人从"扫盲"的角度来分析。当然也有个别关于提高音乐素质的论文散见于近年来的期刊中，比如喻娟的《识谱等于音乐脱盲吗》。我们也曾经在学习贝内特·雷默的《音乐教育的哲学》译本之后，撰写书评《哲学，音乐教育的理论基石》，文中浅尝辄止地提到过类似的问题。很显然，这些研究成果只是"蜻蜓点水"式的稍做探讨，理论研究还没有形成系统，没有进行深入探讨。可见，对于"提高音乐素质"这个理论的探索，在学术上尚处于"白手起家"的阶段。

机遇往往伴随着挑战。结合高等艺术教育的发展现状，其所面临的挑战主要有以下几个方面。

1. 培养体系之间的矛盾十分尖锐

文化建设的快速发展使高等艺术教育与社会需求的矛盾凸显。一方面，人们不断增长的文化需求更趋于多元化，原来的高等艺术教育培养模式已满足不了社会和文化建设急需的艺术人才需求；另一方面，伴随着我国经济体制、政治体制、文化体制的一系列重大变革，当代高等艺术教育的功能发生了翻天覆地的变化，固有的艺术理论已经远远不能适应社会环境变迁所带来的各种变化。随着艺术在社会系统中的影响力增强，这种矛盾更加突出，新问题不断涌现。高等教育系统内部也在酝酿着制度改革，我国正逐步减少政府宏观调控，加强政府、社会及用人单位对专业质量的监督和评价，根据学校的社会声誉、毕业生就业状况、用人单位反馈意见等促进高校专业结构调整的管理机制的形成。可以预见，在优胜劣汰的规则下，生存危机将成为各类艺术院校寻求特色发展的动力和挑战，而内外部环境留给各类学校的时间是异常紧迫的。

2. 教育资源分配不合理，难以发挥各自优势形成特色

我国艺术院校大致可以分为四种类型：专业艺术院校、师范院校、综合性大学以及高等艺术职业学院。从现状来看，专业艺术院校由于历史悠久，学科基础雄厚，教育资源比较集中，基本上扮演着"多精多能"的角色。它不仅在传统的专业人才培养方面尽显优势，在许多新兴的专业领域也是独领风骚。但是专业艺术院校毕竟数量有限，并且受地域的限制，难以满足各地方对新兴专业艺术人才的需求。这种做大做全的办学定位，分散了教学资源的优势，对传统的精英艺术人才培养也是一种阻碍。而地方性的师范院校、综合性大学以及高等艺术职业学院模仿专业院校办学模式，争办表演、抢搞创作，凸显出各类艺术院校办学定位模糊的问题，导致教育资源的重复投入，既浪费了资源，也给就业市场造成了压力。

3. 多数开办艺术专业的院校基础薄弱，专业结构调整难度大

对于大多数艺术院校来说，破除同质化的愿望是十分强烈的，而专业结构调整正是破冰的必由之路。但由于我国高等艺术教育师资基础比较薄弱，整体的学历水平偏低，高等艺术教育仓促间扩张不仅没有带来教育资源的扩充，相反为了应对教学量的猛增，各类艺术院校大量引进同类型人才，造成师资结构严重失衡。从当前我国高等教育的宏观政策来看，国家正在逐步减少对专业结构调整的微观指导，市场逐渐成为专业结构调整的风向标。因此，高等艺术教育专业结构的调整需要各类院校根据自身学科发展特色，依据社会的需要主动选择合适的路径。这对跨学科理论建设薄弱的各类艺术院校来说，是有难度

的。尤其是那些师资结构不合理的院校，探索特色发展的道路更加艰辛。

4. 学术环境不够开放，高端人才培养受到限制

在我国，专业艺术院校作为艺术学科教育、研究、创作的领头羊，基本垄断了艺术教育的学术资源。从当前我国艺术学科研究生教育的情况看，其学科设置和教学模式仍然停留在以绘画、雕塑、音乐、戏剧和舞蹈为核心的"美的艺术"的概念体系上。而真正与现实社会需求密切相关的、与其他学科结合衍生的新的艺术专业和跨学科、交叉学科的研究，则明显暴露出数量和能力方面的不足。这说明，艺术学科的研究固守精通一门的优势，而不注意增加哲学修养，不提升自己的人文科学思维修养，不努力汲取自然科学、社会科学的新鲜思维营养是不行的。单科性质的专业艺术院校，其跨学科的资源有限，而师范院校和综合性大学则具有天然的跨学科或交叉学科研究的土壤，理应在其中发挥应有的作用。但现实是，师范院校和综合性大学在学术研究的方向及方法上，基本沿袭了专业艺术院校的模式，从而浪费了自身略有优势的多元教育资源，在高端人才的培养方面形成了单一结构的趋势。

3.3 高等艺术教育的展望

当代的社会建设和文化建设，需要高等艺术教育走出"象牙塔"，更多地承担起服务社会的责任。那么，高等艺术教育的发展就要时刻关注社会的实际需求是什么，深入思考如何协调艺术学科长远的建设蓝图与现实需求之间的矛盾。

3.3.1 建立优势互补的高等艺术教育体系

我国专业艺术院校经过近百年的发展，具有悠久的历史，这是其他类型艺术院校无法逾越的资源优势。其他类型的艺术院校与专业艺术院校争办传统艺术专业，必然引起恶性竞争。专业艺术院校应该积蓄力量发挥其资源优势，在精英艺术人才培养及精品创作等领域积极探索成功之路，避免被大众化的模式蚕食宝贵的教育资源。而其他各类艺术院校必须尽快定位，明确发展的方向，坚持特色发展之路。各类艺术院校的定位需要遵循两个基本原则：在学校内部，应该深入挖掘教育资源优势，了解自身的劣势，客观分析自身的发展潜力，避免层次定位的跃进。对外部环境，各类院校应该深入分析所在区域的同类学校的优势、劣势，加强区域内合作与沟通，探寻互补式的协调发展道路，避免教育资源的重复投入，给就业带来恶性竞争的隐患。

3.3.2 制定切实可行的质量标准

各类艺术院校经过了合理的定位之后，培养目标及发展方向的巨大差异就会显露出来。这时，根据不同的人才培养目标制定适当的质量标准十分关键。传统的专业艺术教育具有教学的"非理性化"感悟、传授方式"非语言化"、教学成果"非文本化"、教学评价"非量化"的特殊性。基于此，专业的艺术教育在本科阶段要形成显著的教学成果、直

接造就艺术家的可能性不大。那么，本科阶段对培养未来潜在的艺术家专业基础积累的奠基作用，就将成为专业艺术院校制定质量标准的一个标尺。而更高层次的研究生阶段则要不断地提高培养目标的质量标准，力争培养出真正能够代表民族艺术水平的艺术家，创作出艺术的精品力作。

我国非专业的艺术院校，既具有专业艺术教育的某些特征，又有普通高等教育的一些共性，完全按照专业艺术院校的模式制定标准或照搬普通高等教育的量化评价标准，显然都不合适。对非专业艺术院校既要考虑其艺术教育的特性，也要兼顾社会需求的实际问题，其质量标准的制定应该保证艺术个性与高等教育共性的融合。

3.3.3　加强高等艺术教育的学术研究工作

我国高等教育的学术研究很深入，成就斐然。但对高等艺术教育特别是学科体系完善、质量标准设计以及具体的结构、层次管理方面的研究十分薄弱，这是造成我们高等艺术教育结构异化、转型困难的一个重要因素。加强对高等艺术教育应用性研究的支持力度，在高等艺术教育结构急需转型的时期是十分必要的。加强跨学科及交叉学科的合作艺术学科需要更有开放性和包容性，在保持个性的基础上，积极汲取其他学科的经验及成果。升格前，艺术学科与社会学、教育学、经济学、政治学等相关学科的不对等，阻碍了艺术学科的跨学科研究的开展。这对规划高等艺术教育结构以及实现高等艺术教育功能影响巨大。因此，艺术学界的研究者比较排斥采用社会学或教育学的应用性的研究办法进行高等艺术教育的研究。当代艺术深受社会经济、政治、教育、文化等发展的影响，当代高等艺术教育的功能更是复杂多样，不深入现实社会生活中，便很难确定高等艺术教育结构调整的方向。高等艺术教育的研究成果必须更加务实。艺术学独立后，高等艺术教育研究有了更多的自主性，但能否以开放的文化心态定位艺术学与其他学科的关系，决定了高等艺术教育发展的效率，现实困境呼唤理论研究的突破。优化艺术教育专业结构，制定长期发展规划。我国高等艺术教育的结构布局缺乏合理有效的规划，遗留问题很多。重要的是，大多数开办了艺术专业的普通院校基础不牢，转型十分困难。从我国宏观政策的调整看，高等艺术教育的专业结构调整是大势所趋，以市场竞争、淘汰的方式改善或优化专业结构正逐步推行。这些政策的实施，对目前我国的高等艺术教育体系来说，难度很大。高等艺术院校需要依靠理论创新，探寻特色发展道路，避免同质化的矛盾继续加剧加深。

案例与课后思考

【案例】

《正气歌》

《正气歌》是南宋诗人文天祥在狱中写的一首五言古诗。诗的开头即点出浩然正气存乎天地之间，至时穷之际，必然会显示出来。随后连用十二个典故，都是历史上有名的人物，他们的所作所为显示出凛然正气的力量。接下来八句说明浩然正气贯日月，立天地，为三纲之命，道义之根。最后联系到自己的命运，虽然兵败被俘，处在极其恶劣的牢狱之

中，但是由于自己一身正气，各种邪气和疾病都不能侵犯自己，因此能够坦然面对自己的命运。全诗感情深沉、气壮山河、直抒胸臆、毫无雕饰，充分体现了作者崇高的民族气节和强烈的爱国主义精神。

全文如下：

余囚北庭，坐一土室。室广八尺，深可四寻。单扉低小，白间短窄，污下而幽暗。当此夏日，诸气萃然：雨潦四集，浮动床几，时则为水气；涂泥半朝，蒸沤历澜，时则为土气；乍晴暴热，风道四塞，时则为日气；檐阴薪爨，助长炎虐，时则为火气；仓腐寄顿，陈陈逼人，时则为米气；骈肩杂遝，腥臊汗垢，时则为人气；或圊溷、或毁尸、或腐鼠，恶气杂出，时则为秽气。叠是数气，当之者鲜不为厉。而予以屏弱，俯仰其间，于兹二年矣，幸而无恙，是殆有养致然尔。然亦安知所养何哉？孟子曰："吾善养吾浩然之气。"彼气有七，吾气有一，以一敌七，吾何患焉！况浩然者，乃天地之正气也，作正气歌一首。

天地有正气，杂然赋流形。下则为河岳，上则为日星。于人曰浩然，沛乎塞苍冥。
皇路当清夷，含和吐明庭。时穷节乃见，一一垂丹青。在齐太史简，在晋董狐笔。
在秦张良椎，在汉苏武节。为严将军头，为嵇侍中血。为张睢阳齿，为颜常山舌。
或为辽东帽，清操厉冰雪。或为出师表，鬼神泣壮烈。或为渡江楫，慷慨吞胡羯。
或为击贼笏，逆竖头破裂。是气所磅礴，凛烈万古存。当其贯日月，生死安足论。
地维赖以立，天柱赖以尊。三纲实系命，道义为之根。嗟予遘阳九，隶也实不力。
楚囚缨其冠，传车送穷北。鼎镬甘如饴，求之不可得。阴房阗鬼火，春院閟天黑。
牛骥同一皂，鸡栖凤凰食。一朝蒙雾露，分作沟中瘠。如此再寒暑，百疠自辟易。
哀哉沮洳场，为我安乐国。岂有他缪巧，阴阳不能贼。顾此耿耿存，仰视浮云白。
悠悠我心悲，苍天曷有极。哲人日已远，典刑在夙昔，风檐展书读，古道照颜色。

思考题

1. 艺术的功能的特点主要包括()。
 A. 娱乐性　　　B. 形象性　　　C. 主体性　　　D. 审美性
2. 哲学命题"白马不是马，白马是白马"用艺术形象性的理解来看，"白马"是()。
 A. 艺术形象　　B. 艺术典型　　C. 艺术特征　　D. 艺术主体
3. 艺术的主要功能有()。
 A. 审美功能　　B. 教育功能　　C. 认知功能　　D. 娱乐功能
4. 如果你作为高等艺术教育工作者，那么你会对高等音乐教育提出什么样的建议与对策？你感觉现在的音乐艺术教育是否存在其他不同的困境？

第 4 章

音乐教育基本理论

从内涵上来说,音乐教育学是一个非常宽泛的概念。从地域上来说,音乐教育学可以分为国外的音乐教育研究和国内的音乐教育研究。单从国内划分音乐教育学,又可以将音乐教育学分为大陆音乐教育研究和港、澳、台音乐教育研究。随着社会的发展,各种新思想、新事物对音乐教育产生了极大的影响。人们对音乐教育规律和音乐教育学科的认识并不清晰。因此,梳理研究音乐教育学科的定位和范畴,分析音乐教育的功能和意义是非常重要的。

4.1　音乐教育的定义与性质

我国学校教育的根本任务是坚持为社会主义建设服务,培养德、智、体、美、劳全面发展,有理想、有道德、有文化、有纪律的一代新人,提高全民素质。美育是全面发展教育中的有机构成内容,而音乐教育作为实施美育的一项主要内容和手段,是美育中不可缺少的重要组成部分,因此,音乐教育首先具有与美育共同的性质和特征。

4.1.1　美育的性质与特征

"美育"一词是由外国传入中国的。一般认为,德国诗人、哲学家、美学家席勒较早地提出了"美育"(Asthetische Erziehung)的概念。王国维、蔡元培等人于 20 世纪初分别从英文(Aesthetic Education) 和德文移译作"美育"(或"美感教育""审美教育"),将其连同西方美育理论一起引入中国。

1. 美育的性质

关于美育的性质,基本可以归纳为两个层次:第一个层次是培养人的正确高尚的审美观点,提高人的审美与审美创造能力;第二个层次是通过审美教育,塑造完美的人格。

2. 美育的特征

美育与其他教育不同,它有自己的特点。

1)　美育是诱发的,不是强制的

黑格尔说"审美带有令人解放的性质",为什么带有令人解放的性质?因为这种教育是自由、愉快、生动、活泼的,它易于启迪人们的心灵,引起精神上的升华。美育丝毫不能强制。人们可以被迫去思考、去行动,但却不能被迫去爱、去恨,因为强迫引起的必然是对强迫者的反感。对美的爱要靠美自身的魅力去唤起,而美的事物本身又恰恰具有这种诱人的特性。

2)　美育寓于具体形象、具体情感之中

形象性与情感性是美的一个根本特性,离开这两者也就没有美可言了。车尔尼雪夫斯基说:"形象在美的领域中占着统治地位。"因此,美育必须诉诸具体的、鲜明的形象,才能使人们受到感染,使心灵受到震动。

3)　美育寓于娱乐、欣赏之中,而非乏味说教中

"寓教于乐"是美育的一个重要特点。早在我国古代,孔子就提出了"兴观群怨"的

原则，阐述了诗的感染与教育相结合的作用。在西方，贺拉斯在他的《诗艺》中指出，诗人的作品应该"寓教于乐"，既劝谕读者，又使他喜爱，才能符合众望。这就是说，美育是通过对美的认识、理解而起作用的。人在美的观念满足中感到愉快，得到精神的享受，同时也在美的感染中受到教育。

4)　美育是主动创造的，而非被动灌输的

美育的创造性，首先取决于美的本质。美与创造密不可分，美来自自由创造，没有创造就无所谓美。其次，美育的创造性还取决于美感的创造性。美感的过程不是单纯消极的接受过程，而是一个能动的再创造过程。从这个意义上讲，任何审美教育，都具有创造性。

音乐教育是以音乐艺术的独特形式来实现美育的。它不仅具备以上所述的美育的全部共同特征，而且又有自身的特点。

4.1.2　音乐教育的特征

1. 音乐是音响的艺术

音乐与其他艺术的不同之处，首先在于音乐是以音响的形式来引起人的情感共鸣，达到其审美的作用。

在《音乐教育与教学法》一书中给音乐下的定义是：音乐是通过人声和乐器的演唱、演奏，用特殊的表现手段(旋律、节奏、和声等)组织起来的音(主要是乐音，还有噪音等)，来构成诉诸人们听觉的音响形象，表达人们的思想感情，反映社会生活的艺术。音乐以声音为物质材料，是人们从自然界中选择概括出来的，以乐音为主，自成体系的声音。音乐通过旋律起伏、和声的张弛、音色的变化，直接表达人的情感。它对人的情感作用，是其他艺术形式所无法比拟的。罗马尼亚音乐家艾涅斯库说过："音乐是表达内心感受的各种微妙变化的唯一方法，如果用散文或诗歌来表达贝多芬的某个慢板乐章的内容，那么你很快就会觉得文字在这里是不够用的，音乐的优点正在于此。"那么，为什么音乐最擅长表现人的情感呢？奥秘全在于音乐作为音响的艺术，可以直接利用张弛变化的音响形式与生命运动产生的同构效应(格式塔心理学派的主要观点，认为审美经验主要是由造成表现力的基础与表现对象在结构上类似所引起的，由异质同构引起审美这个现象，即同构效应)表达人的瞬息万变的情感状态。

音乐作为音响的艺术，对这一点我们每一位音乐教师都要有足够的认识。在音乐课堂上，对学生而言，一个是音乐教师，另一个是优秀的音乐作品。要千方百计地搞好音乐音响，创造优美的音乐环境、带给学生真正优美的音乐。对教师而言，不仅要求具有一定的演唱、演奏技巧，同时还要求能够准确、生动、富有艺术感染力地再现和创造音乐作品的艺术魅力。这是上好音乐课的关键因素之一。试想，如果没有基本的音响条件，教师本身又缺乏较高的演唱、演奏水平，教室里从未有过动听的音乐，学生又怎么会对音乐产生强烈的爱好呢？

2. 音乐是时间的艺术

音乐作为时间的艺术，是音乐的第二个特征。绘画作品在时间中凝固不变，而音乐则

在时间中变化起伏，在时间中整个作品按一定的构思出现各个部分，直到最后才提供整个形象。音响动态的时间艺术是音乐作品的独特本质和感受基础，而这种时间艺术又以节奏形式体现出来，由人的节奏感觉去加以把握的。对音乐作品不同节奏层次的把握能力，体现了欣赏者理解作品的不同程度。广义的节奏概念包含音乐的所有要素，例如旋律的起伏、和声的张弛、调式转换、和声发展、动机发展、曲式的结构等。而对作品的完整把握是很重要的，例如只有完整听完贝多芬第九交响曲，才能尽情、深刻地体会贝多芬百折不挠地追求人类光明幸福、平等博爱的理想和胸怀。作为时间艺术的音乐，由于音响材料层出不穷，转瞬即逝，还要求欣赏者具有较好的音乐记忆能力。

我们在教学过程中，要深刻理解音乐作为时间的艺术，就应该认识到生命节律，也就是人的节奏感，是人把握音乐时间的基本方式，而在其中听觉记忆又起着重要作用，因此千方百计培养学生的节奏感，发展学生的听觉记忆能力，通过各种方法使之以律动的形式参与到音乐中去，这是保证音乐教学成功的另一个关键因素。

3. 音乐是表演艺术

音乐实践包括创作、表演、欣赏三个要素，缺一不可。作曲家把乐思写成乐谱，只是对音乐形式的初步设计，纸面上的音乐符号还不是活生生的音响形象。只有表演者按照乐谱去进行表演，即演唱、演奏，才能对欣赏者产生影响。除了作品本身的质量以外，表演也在相当程度上体现和决定着音乐艺术的价值，这种价值直接与表演者的技巧、修养水平相关。优秀的表演让人百听不厌，例如世界著名男高音歌唱家帕瓦罗蒂的演唱，具有极其纯净明亮的音质和热情奔放的浪漫主义风采，赢得了世界各国人民的喜爱，人们对他的喜爱程度甚至超过了他演唱的作品本身。我们在教学实践中还应该看到，作为表演艺术，音乐具有情感性与形象性相结合的特征，引导学生感受音乐，努力和同学们一起共同创造一种能唤起同学们音乐热情的环境氛围。一般来说，学习音乐的人都有愉悦自己和感动别人的欲望，因此，可以通过一切手段给大家以表现的机会，使情感得到刺激，使兴趣得到进一步激发，并在此基础上发展其音乐的演唱、演奏技能，同时努力提高自身的演唱、演奏水平，把美好的音乐传递给众多的孩子。

音乐作为表演艺术是音乐教学成功的第三个关键因素。然而，在我们的中小学音乐课堂上，教师通常强调基础知识的学习和技能的掌握，教学方法单一，课堂气氛严肃。在这种情况下，学生的兴趣很难培养起来，甚至使仅有的些许兴趣也逐渐消失。这说明教师对音乐教育自身的特点显然认识不够。

音乐还有其他一些特征，例如其表现情感形象是十分具体的(由于它自身的音响形式与情感的同构效应)。应该看到，音乐在表现外部景观时是十分模糊的，它不能具体地刻画一个景物，只能象征性地暗喻。这一点需要我们特别注意。

4.2 音乐教育与心理学

从学科构建的层面看，音乐教育心理学是一门交叉学科，主要涵盖"音乐教育"和"心理学"两个学科领域。如何处理这两个学科领域的内在有机联系，是决定"音乐教育心理学"作为独立学科形成和发展的关键，否则它将成为"音乐教育"和"音乐心理学"

简单知识体系和逻辑架构的机械嫁接。

从目前有关"音乐教育心理学"领域的心理意识来看，主要存在三种情况：侧重于心理功能和作用的音乐教育心理学意识、侧重于学生发展的音乐教育心理学意识和侧重于音乐学习的音乐教育心理学意识。

4.2.1　心理学概述

"心理学"一词已经有数千年的历史，它来自希腊语词根 psyce 和 logos，前者的意思是"心灵"，后者的意思是"知识"或"研究"。心理学可以追溯到古代的哲学思想，哲学和宗教很早就讨论过身与心的关系，以及人的认识是怎样产生的问题，例如古希腊哲学家柏拉图、亚里士多德等，中国古代思想家荀子、王充等都有不少关于心灵的论述。

1. 心理学的研究对象

心理学是研究人的心理现象发生、发展规律的科学。心理学研究的对象是人的心理现象。人的心理现象对于每个人来说，都是非常熟悉的，只要在清醒状态，随时都有心理活动发生。一个人在不同的时间和空间里，总会触到不同的物体，嗅到不同的气味，看到不同的颜色，听到不同的声音，尝到不同的滋味；也会回忆起激动心弦的往事，想象着光辉灿烂的未来；还会发现、思考和解决这样或那样的问题；在生活实践过程中对人、对事总有自己的态度，或者喜欢和高兴，或者讨厌和痛恨；在工作、学习和劳动中，总是表现出积极或消极，有无信心和决心，同时也表现出这样或那样的气质和性格，这种或那种兴趣和能力。所有这些，都是在我们生活实践中经常发生的心理现象。心理活动极为复杂，表现形式多种多样。为了研究方便起见，心理学通常把心理现象分成两大类：心理过程和个性心理。

1) 心理过程

心理过程是指以不同形式对客观事物做出动态反应的那些心理现象。心理过程可以分为认识过程、情感过程和意志过程。

(1) 认识过程。

感觉和知觉、记忆、思维、想象等(一般都伴随着注意)都是人们对客观事物认识方面的心理活动。

(2) 情感过程。

满意或厌恶、喜爱或憎恨、热情或冷漠等都是人们在认识过程中产生的各种主观感受和体验，属于情感方面的心理活动。

(3) 意志过程。

人们根据对客观事物的认识，自觉地确定目的，制订计划、采取措施、力求达到目标等心理活动，属于意志过程。

由于认识、情感、意志三方面的心理活动都有其发生、发展和终止的过程，所以统称为心理过程。三种心理活动是同一心理过程的不同方面，是互相影响、互相制约的。

古语曰："知之深，爱之切"，表明情感是在认识基础上产生的。同样地，强烈的爱，坚强的意志，有助于准确、迅速地感知和认识事物，这是情感和意志对认识过程的影响。

2)　个性心理

个性心理是指表现在一个人身上的比较稳定的心理特征的综合，即个性倾向性和个性心理特征上的差异性的综合。

(1)　个性倾向性。

个性倾向性是指个人的意识倾向，也就是人对现实的稳定态度。它主要包括需要、动机、兴趣、理想、信念和世界观等方面，它是人进行活动的基本动力。

(2)　个性心理特征。

人们在能力、气质、性格等方面表现的差异，心理学上统称为个性心理特征。

个性倾向性和个性心理特征有机、综合地体现在一个具体的人身上，也就形成了一个人完整的个性心理。

对心理现象两个方面的划分只是为了研究的需要，在现实生活中两者是密切相关的。一方面，个性心理是通过各种心理过程形成和发展的；另一方面，已经形成的个性心理对人的心理过程又具有影响和制约作用，并使心理过程带有个性的色彩，例如能力和性格都能直接影响一个人认识事物的效率和深度。因此，要分析人的心理现象，必须对心理过程和个性心理分别进行剖析，而要了解一个人的心理全貌，则必须把心理过程和个性心理结合起来考察。

人的心理现象是复杂多样的，但从简单的感知到复杂的思维，从心理过程到个性心理，它的发生和发展，形成和培养，都依从于一定的条件，遵循着一定的规律，并且可以加以认识和研究。心理学就是研究人的心理现象及其规律的一门科学。

2. 为什么要研究心理学

研究心理学，揭示人的心理活动的规律，目的在于控制、调节和预测人的心理和行为。这在理论上和实践上都有重大的意义。

1)　理论意义

(1)　心理学研究通过揭示心理现象与客观世界的关系，为辩证唯物主义哲学提供了科学依据，有助于人们具体而深入地领会哲学的基本原理，自觉地树立科学的世界观。

(2)　心理学提供的科学事实，有助于人们破除迷信，纠正偏见，抵制和克服各种唯心主义思想的影响。

(3)　心理学作为一门介于自然科学与社会科学之间的交叉学科，涉及与其他多种学科的关系，因此心理学研究的问题也为研究自然科学和社会科学提供了必需的心理科学依据。

2)　实践意义

(1)　心理学的知识可以帮助人们自我观察、自我反省、自我分析，认识自己在心理品质上的特点(优点和缺点)及产生的原因，推动和促进自我教育、自我提高和改善心理素质。

(2)　人的任何实践活动都是在心理活动的调节下进行的，而心理学以提供人的心理活动规律的知识为各个实践领域服务。因此，心理学涉及面很大，应用范围很广。

3. 怎样研究心理学

音乐教学还要加入学生的心理成长课程。根据我国应试教育的特点，在我们的生活中

也出现了许多实例，有很多孩子在初中和高中的时候，由于学习压力过大，心情是十分压抑的，他们没有机会去好好放松一下自己，那么研究心理学将是重要的一环。

1) 心理学研究的基本原则

(1) 客观性原则。即从客观实际出发考察心理现象，不做主观猜测，不做轻率臆断。

(2) 系统性原则。即以系统的、整体的、联系的观点分析人的心理现象和活动，以及心理现象与各种形成因素之间的相互作用。

(3) 发展的原则。即以发展的观点研究人的心理现象，分析不同年龄阶段心理现象发生和发展的规律。

2) 心理学研究的主要方法

(1) 观察法。即在日常生活条件下，主试者有目的、有计划地从被试者的行动、语言、表情等方面去收集材料，并分析、研究、理解被试者的心理的方法。

(2) 实验法。即有目的地严格控制或创设一定的条件来引起某种心理现象，从而进行研究的方法。

(3) 调查法。这是研究者根据事先拟定的调查提纲或者言简意赅的问题，直接访问被试者或有关人员，将访问的结果进行统计处理或文字总结，进行心理分析的方法。

除了上述三种主要的方法以外，心理学研究还经常采用经验总结法、个案法、活动产品分析法等。

由于人的心理极度复杂，通常研究人的心理并不是单独使用某一种方法，而是根据所研究的具体心理活动的特点和研究任务的需要，结合几种方法，以便互为补充，臻于完善。

4.2.2 音乐教育与心理学

1. 音乐教育的性质与作用

音乐教育的本体隶属于艺术教育，不仅它的内容体现着一种独特的美，而且在健全的国民教育机制中，它还肩负着审美教育的职能。从这种意义上来说，音乐教育最基本的性质就是审美性，它是通过音乐进行的一种审美教育。

审美教育即美感教育，简称美育。它是以正确的审美观，培养和提高学生对自然美、社会美和艺术美的感受、鉴赏和表现、创造能力的教育活动，也是培养全面发展一代新人所必不可少的组成部分。音乐在实施美育中有着特殊的重要功能。它通过多种题材的音乐作品，以歌唱、器乐、欣赏等方式，增进学生对音乐美的感受、理解、鉴赏和表现、创造能力。由于音乐教育能通过听觉影响人的情感，从而直接作用于人的心灵，在音乐美感的愉悦和享受过程中，使情感得以升华，心灵得以净化，产生一种潜移默化的精神力量，所以音乐教育作为学校教育的重要组成部分，具有其他学科所不可替代的特殊作用。

2. 音乐教育与心理学的关系

教育是根据一定社会的要求和受教育者身心发展的需要，有目的、有计划、有组织地对受教育者施加影响的社会实践活动。人所进行的一切社会实践，都离不开心理活动。要对受教育者进行教育，就需要掌握受教育者心理发展的过程，针对受教育者的心理活动特

点，采取适合一定学科结构的教学形式和方法，从而使教学实践达到预期的目的。音乐教育同样需要遵循心理学原理，根据学生音乐能力的发展过程，结合音乐学科结构的心理学特征，将音乐教育建立在科学基础之上。

1) 音乐教育需要懂得心理学知识

人们进行音乐活动，无论是唱歌、器乐还是欣赏，其基本过程都是心理活动的过程。人们在音乐活动中，首先涉及的是听觉和视觉感知，接着便是发展联想、想象，并对音乐作品做出情感反应。人们由感知客观音响到音乐作品做出主观的反应，都是心理活动的结果。在音乐教学过程中，了解心理学的基本知识，并将其应用于实践，将会使音乐教学更加符合人对音乐的认知和情感过程，从而获得高质量的教育效果。

2) 音乐教育需要懂得音乐学习的心理学原理

音乐教学和其他学科教学一样，需要一定的教学理论作为实践的指导。其中，有关学习的心理学原理更为重要。在教学过程中，学习是基本的，因为教学要以学为基础，教的理论依赖于学的需要。因此，懂得音乐学习的规律，掌握音乐学习的理论，是成功进行音乐教育的必要条件。一些心理学家认为，学习是行为的改变。面对这种改变，心理学家提出了许多理论。懂得当代有关学习的理论并将之与音乐教育实际相联系，对于提高音乐教育质量具有重要意义。

3) 音乐教育需要运用符合学生心理发展的教学组织形式和方法

在音乐教育中，教师需要懂得学生心理发展的规律，根据学生认识发展的阶段，采取适合学生学习的教学组织形式和方法。这样的音乐教育才能为学生所接受，教育的效果也会更有效。另外，在教育过程中，教师还要了解每个学生的音乐才能水平，根据他们各自的不同情况进行恰当的指导，因材施教，以便使每个学生的音乐才能水平得到提高。

4.2.3　音乐教育心理学的对象、任务、内容和研究方法

1. 音乐教育心理学的对象

音乐教育心理学是研究学校音乐教育过程中的心理现象及其规律的科学。学校音乐教育过程中的心理现象，首先是指学生在音乐教育情境中所发生的种种心理现象。例如，学生在学习音乐的活动中，总是产生一定的学习需要、学习态度和情感，引发某种特定的学习动机，并在它的驱使下，通过自身的感知、思维、想象、记忆和行为反应，接受教育者施加的种种影响，从而掌握音乐知识技能、形成和发展自己的思想品德和能力以及个性品质。所有这些，都是学生在音乐教育过程中种种心理活动的表现。对于其中的规律，音乐教育心理学就应该加以探讨。

其次，学校音乐教育过程中的心理现象也包括教育者的心理活动。在进行教育或教学活动时，教育者必然会在气质、性格、能力以及个性倾向性等方面表现出各自不同的心理特征，它们对于学生的心理发展具有重要的意义和作用。因此，音乐教育心理学必须对教育者的心理活动及其与学生心理发展的关系加以研究。此外，音乐教育活动中的心理现象还包括学校、班级、课内或课外音乐活动中的有关群体的心理现象。诸如师生关系、教风、学风、学生之间的竞争与合作以及教师的施教方式等。所有这些都是影响学生心理发

展的社会心理现象。对于其中的心理规律和影响的心理机制，音乐教育心理学也必须加以探讨。

总之，音乐教育心理学是以音乐教育情境中的学生与教师的个体现象以及学校、班级和课堂内外的有关群体心理现象为研究对象的。它的主要目标是研究学生在音乐教育的影响下形成道德品质、掌握音乐知识技能、发展音乐才能和个性的心理规律。

2. 音乐教育心理学的任务

本内容从理论和实践出发，深入剖析音乐教育心理学的任务，从而培养学生的心理建设能力。

1) 音乐教育心理学的理论任务

音乐教育心理学的理论任务是要促进整个心理学理论的发展。音乐教育实践是心理学应该密切联系的重要实际领域。音乐教育心理学在解决音乐教育实践中的心理学问题的过程中，不仅能在自己的领域内为辩证唯物主义心理学的建立和发展提供科学的事实材料，而且还能从这些事实材料中发现某些一般的心理学规律，总结出有关的心理学理论。此外，音乐教育心理学还要与表现在音乐教育工作中的形形色色的唯心主义心理学观点进行斗争，批驳某些反科学的论点。这样，音乐教育心理学的研究就能为促进整个心理科学理论的发展做出有益的贡献。

2) 音乐教育心理学的实践任务

音乐教育心理学的实践任务是通过对音乐教育过程中心理活动规律的揭示，提高音乐学科教育教学的质量。音乐教育心理学需要分析音乐教育过程中心理现象的各个方面和各个环节，它要揭示学生的心理活动和心理发展对教育条件的依存关系，阐明各种教育内容和方法对学生的不同心理要求；阐明有利于学生的心理发展对教师的心理品质的依存关系；阐明有利于学生心理发展的教师的各种心理品质和各种群体的心理因素。总之，音乐教育心理学要为学校音乐教育工作提供心理学的理论观点和依据，还要为教育工作者提供了解学生各种心理活动的技术和方法，提供进行个性修养的目标和任务。因此，它对于指导学校音乐教育工作者把自己的工作建立在心理学的科学基础上，不断地提高和完善自身的职业技能，努力提高工作成效是十分必要的。

3) 音乐教育心理学两大任务之间的关系

音乐教育心理学的理论任务和实践任务是彼此联系、相互促进的。只有深入教育实践，认真分析、解决其中的心理学问题，才能真正深入理解教育活动过程中的心理活动规律，从而总结出有关的心理学科学理论。反之，也只有在辩证唯物主义心理学基本理论的指导之下，才有可能比较正确、顺利地发现和解决教育实践所要求解决的心理学问题。因此，在音乐教育心理学的研究中，一定要把实践和理论这两方面的任务很好地统一起来。这就是说，音乐教育心理学的研究应该以音乐教育实践对心理学的要求为着眼点，以解决音乐教育实践中的心理学问题为目的。音乐教育心理学的研究主要不是为了探讨一般的心理学理论，而是在音乐教育过程中搜集事实材料，根据音乐教育实践中的现实情况确定自己的研究课题，从而直接满足教育实践的需要，以便推动音乐教育事业的发展。

3. 音乐教育心理学的内容

音乐教育心理学所研究的是音乐教育实践中的心理学问题。一般来讲，可以把音乐教

育心理学研究内容的范围概括为以下六个方面。

1) 音乐教育与学生的音乐审美心理

音乐学科教学内容与组织形式具有自己的特点。它决定了音乐教学过程中学生审美心理的形成与发展。

2) 音乐教学中认知的发展

音乐教育中认知的发展包括听觉和视觉的感知、音响表象和听觉想象的培养及发展等。

3) 音乐教学中的情感、意志的发展

音乐教学中情感和意志的发展包括情感、意志与音乐教育的关系以及在音乐教学中如何实施情感教育和意志培养。

4) 音乐教学中音乐才能的形成与发展

音乐教学中音乐才能的结构、才能的测验以及如何培养与发展学生的音乐才能是音乐教育心理学研究的一个重要内容。

5) 音乐教育中学生个性的发展

音乐教育对学生个性和谐健康发展具有重要作用，如何在音乐教育中发展学生的个性，是一个极为重要的课题。

6) 音乐教师心理品质特征

音乐教师除了具有教育者共同的心理品质以外，还应该具备音乐教师特有的心理品质，研究这些心理品质特征，能促使音乐教师更好地胜任音乐学科的教育工作。

音乐教育心理学研究的内容涉及心理学、教育学、音乐学等学科领域，具有多学科综合性的特点。因此，教师必须根据音乐学科的特点，结合教育学的理论，运用心理学的基本规律进行整体的分析研究，才能促进音乐教育理论科学化。

4. 音乐教育心理学的研究方法

音乐教育心理学的研究必须以辩证唯物主义为指导，遵循科学的原则和运用具体的研究方法来进行，才能取得有价值的成果，否则将是徒劳的。

1) 音乐教育心理学研究的基本原则

(1) 客观性原则

客观性原则要求我们在研究中一切从实际出发，实事求是地分析和处理问题，绝不能凭主观臆测、感情好恶来歪曲事实，乱下结论。遵循这个基本原则，音乐教育心理学的研究才能具有严肃性、严格性和严密性。

(2) 理论联系实际原则

理论联系实际原则对于音乐教育心理学研究具有特殊的意义。音乐教育心理学研究的首要任务是为音乐教育实践服务。因此，它的研究课题必须来源于音乐教育实践，它的研究成果也必须能够付诸教育实践。总之，音乐教育心理学的研究工作必须与音乐教育实践密切结合，以便充分保证其实际效应。

(3) 教育性原则

教育性原则的含义是，音乐教育心理学研究的方法及其实际研究工作都必须符合我国的教育方针，能够在音乐教育工作中发挥积极的教育作用，绝不允许给作为被试者的学生

在身心上造成任何不利的消极影响。也就是说，这条原则要求音乐教育心理的研究必须从有利于提高学生身心素质出发，并自始至终地促进学生德、智、体、美、劳等方面的全面发展。

(4)　不平衡性原则

不平衡性原则要求我们在研究中必须承认中小学生存在着知识、能力、兴趣、需要、思想品德等方面的个性差异，存在着巨大的发展潜力。因此，在音乐教育心理学的研究中切忌方法上的"一刀切"，应该根据学生个人的具体情况做具体分析，不可生搬硬套他人的研究成果或方法，更不能凭经验办事，注重因人而异，因材施教。既鼓励一些学生冒尖，又允许一些学生暂时落后，并要防止个别学生"滑坡"或掉队。

2)　音乐教育心理学的基本方法

音乐教育心理学的方法是多种多样的。通常，它将根据不同的研究课题而采用不同的具体方法，并且有时也会随着研究工作的进展而改变。概括起来，音乐教育心理学最常用的方法有以下几种。

(1)　观察法。

观察法是指研究者在学校音乐教育过程中直接观察被试者的外部行为表现，从而对其心理活动进行了解研究的方法。这种方法的主要特点是研究者在不进行干预的情况下观察并记录所研究的客观事件，因此一般称为自然观察法。

观察法的主要优点在于它的现实性和方便易行。但观察法不是一种很严密精确的方法，其主要缺点是比较被动。它只能观察到被试者的心理活动的某些自然的外部表现，而不能根据研究的需要对被试者的心理活动进行主动的控制，以便更加深入了解它的过程、特点和规律。同时，观察者的观察活动也往往容易被发现，从而影响被试者的行为表现。此外，观察者的主观意愿容易影响观察过程和观察结果，使观察所获得的资料难免不带有主观性。

为此，应用观察法必须注意以下几点。

①　研究者必须了解所研究的生活情境或教育过程以及其中的心理现象。

②　研究者要经过专门的训练，掌握观察的技能技巧，善于从复杂的现象中选择所需观察的事实，并能迅速地发现各种现象之间的内在联系。

③　研究者必须制订周密的观察计划，如实记录观察结果，尽可能客观地分析所得到的材料。同时，对于在观察过程中可能遇到的情况和可能参与进来的外来因素，事先要有一定的预见和估计，并准备好应急措施。

(2)　调查法。

调查法是指研究者到学校音乐教育实际工作中做社会性调查，收集被试者的有关资料，并进行心理分析，从而间接地了解被试者的心理特点的方法。

常用的调查法有两种，即访谈法和问卷法。访谈法是研究者亲自访问被试者或有关人员，并向他们直接提问，记录回答。访谈法又可以分为有组织的访谈和无组织的访谈两种形式。问卷法是以书面形式提出问题，获得书面形式回答的方法。

调查法的优点是直截了当，针对性强，也比较简便易行。它有利于从多方面发现问题，能够了解被试者在不同场合中的行为表现，从而对研究的结果加以分析、比较和验证。但是调查法的缺点是调查结果的准确性和科学性往往不能保证。这是因为调查活动很

难排除外来因素的参与和干扰，例如被试者对于调查的意义障碍和感情障碍以及研究者的主观偏见等就是一些难以控制的干扰因素。为此，应用调查法时必须注意以下几点。

① 研究者应该清楚地了解所研究的课题，明确调查所需要的材料。

② 研究者对于调查时可能遇到的情况和可能参与的外来因素，应该有一定的预见和估计，并准备好一定的防范措施和补救措施。

③ 研究者不仅要注意将运用各种调查方式所获得的结果进行对照，而且还要注意将调查结果与运用其他研究方法所得到的结果加以比较、验证，从而确保研究结果的可靠性。

(3) 教育经验总结法。

教育经验总结法是指研究者对学校音乐教育工作中的经验教训加以分析、比较、评价和概括的方法。通过这种研究方法，不仅可以积累宝贵的工作经验，吸取教训，纠正错误，而且还可以总结出一些教育、教学工作的规律，从中提炼它所包含的心理学内容。这种方法的优点就在于它能够有目的地从教育经验教训中总结出心理学规律，其研究结果具有比较好的实践性。它的缺点是严密性不够，研究结果的科学性往往受到一定的影响。为此，应用教育经验总结法应该注意以下两点。

① 研究者要有严谨、深入、细致的作风，要在全面占有资料的基础上，实事求是地整理和总结学校音乐教育工作经验。

② 研究者在整理教育经验时，要从心理学的角度进行科学的分析、比较和概括。

(4) 实验法。

实验法是通过人为地控制和改变条件，以便使所要研究的某种心理现象得以产生，然后进行分析研究，从而找出这种心理现象产生的原因及其变化发展的规律。在音乐教育心理学的研究中，一般采用实验室实验法和自然实验法。

实验室实验法是指在心理实验室里进行研究的方法。它的优点在于实验条件控制得比较严密和完善，所获得的结果比较精确。它的缺点是实验室的情境与教育情境相差甚远，实验结果的实用性较差。

自然实验法通常是在教育过程中，按照研究的目的，控制某些条件和变更某些条件，以便观察被试者的心理活动的外部表现的研究方法。由于它是结合学校教育、教学进行的，被试者又处在自己熟悉的环境中从事正常的活动，研究者通过改变有关条件，使教育结果发生所预期的变化，然后进行分析，以便找出教育过程中的心理活动发展变化的特点和规律，因此有利于获得所希望的材料。但是，这种方法仍然有一定的缺点，由于控制不严，所以难免有其他因素介入。同时，研究工作要跟着事件发展的自然顺序进行，需要较长的时间。

实验法的应用必须注意的是妥善地控制实验条件。对此，研究者要分析各种有关的客观条件，控制哪些条件，保留哪些条件，都要有明确的规定。只有这样，才能精准地确定自变量的改变对因变量的影响。

可以用于音乐教育心理学的方法还有很多，上述几种只是最常用的研究方法。它们是各有特点、各有利弊的，但可以互相补充。在一项具体研究中，重要的是研究者应该综合考虑课题的性质和不同的研究对象，选择适当的研究方法，可以采用其中的一种或几种来进行研究。

4.2.4　音乐教育现代化中的心理学问题

现代科学技术的迅速发展，为教育改革提供了物质条件。各种现代化科技成果被运用到教学中，不仅推动着教学手段的更新，而且促进教学方法的改革。音乐教学中音乐电化设备被越来越多的学校所使用。现代化电化教学突破了传统教学在时间、空间和地域上的限制，较好地解决了音乐教学中"视听结合"的问题，大大开阔了学生的音乐视野，使学生耳闻目睹古今中外的风土人情和历史画面，犹如身临其境，激发了学生强烈的学习兴趣，引起了感情上的共鸣，增强了音乐的感受力和表现力，提高了教学效率和信息传递的速度，提高了学生的审美能力。

现代教育技术作为教学中的媒体，由硬件和软件两部分构成。硬件指用来传递教学信息的各种机器设备，软件指存储教学信息的各种程序系统。目前，用于音乐电化教学的硬件主要有五线谱黑板、展示板、立体展示壁、磁性黑板、幻灯机、实物投影机、幻灯录音联动机、自动幻灯投影机、电影放映机、书写投影机、电视机、录像机、激光放映机、留声机、激光留声机、录音机、音响组合等。软件主要有图片、表格、挂图、幻灯片、胶卷、透明胶片、电影片、录像带、激光视盘、录音带、激光唱片等。

目前，在音乐教学中，电化教育的运用主要有以下三种方式。

1. 单机演示教学

在教学过程中，使用一种现代化教学设备，配合教师的讲课进行演示的方式，称为单机演示教学，采用较多的是幻灯机、投影机、录音机、录像机等。在这种方式中，机器主要是起一种演示作用，例如唱歌教学中的范唱、器乐教学中的演奏等都可以用此方式。

2. 多机联网教学

在教学过程中，运用多种现代化教学设备，按照教师精心组织的程序，互相配合进行教学的方式称为多机联网教学。在这种方式中，机器不再仅仅起演示作用，而是与教师的讲课互相结合，成为贯穿教学全过程的主体。音乐教学中比较多地将幻灯机、投影机、录音机、录像机互相联网，例如在教学中通过给学生录音或录像，帮助学生发现问题、解决问题。又如，在欣赏教学中使用投影仪，上课时每人发一小块胶片，让学生把自己欣赏后的感觉用彩笔画在胶片上，然后逐个在投影仪上边放边讲述自己对作品的理解。最后教师总结，肯定学生正确的音乐感受，提高学生的审美能力。在整个教学过程中，多种教学手段必须和教师的讲课紧密配合，按照预定的程序，在教学的不同环节中发挥不同的作用。

3. 程序教学及计算机辅助教学

程序教学是根据教学内容的逻辑联系，循序渐进地设计教学程序，编制成软件输入电子计算机，并由计算机呈现给学生学习。其具体做法是，将一个教学内容按逻辑次序分成一系列密切相连的小步或问题，学生对每个问题用填充是非或选择的方式做出答案，及时反馈，指出答案的正误并指示下一步应该如何学习．继续向前，还是后退一两步；重学一遍，还是学习一些补充材料。程序教学产生于 20 世纪 50 年代，其依据是行为主义心理学家斯金纳的操作条件反射原理。程序教学的特征主要是：教学顺序经过精心安排；材料的学习分步骤进行，学生积极反应获得及时反馈；学生自定学习进度。

从 20 世纪 50 年代起，程序教学开始应用于音乐，并逐渐发展到音乐教学内容的许多

方面，例如乐理、视唱、练耳、作品分析及表演技术的训练。

1) 直线式程序和分支式程序

编制教材程序的基本要求是程序的开端必须与学生现有水平相适应。程序的进程，尤其是在开始时，以小步进展进行安排。

直线式程序为斯金纳首创，其特点为直线程序—构答反应。它把教学材料分为一系列连续的细小步骤展示给学生，学生对每一步做出填空类的回答，得到及时反馈再进行下一步学习，所有学生都必须严格遵循规定的顺序，其模式是①→②→③→④。它无法照顾个体差异对教学的要求，但在新材料的学习中较为合适。

分支式程序对个体差异在教学上的要求有较灵活的考虑。比较典型的做法是把教学进程安排成以信息区为单位的序列，学生对各区的多种选择题做出回答，如果回答正确就进入下一区，回答错误则进入另一分支寻找相应的辅助教学材料，以便再次通过程序。

如图 4-1 所示是分支式程序用于指挥学习中总谱阅读的一段示意图，由艾伯利斯制定。

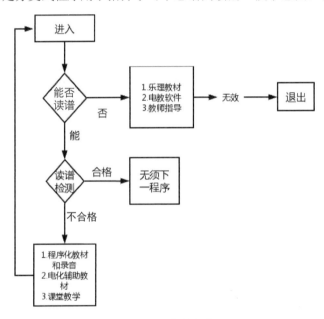

图 4-1　分支式程序

分支式程序主题——总谱阅读目标：给一份总谱和相应的演奏音像资料。在音乐停止的任意一个点上，学生能够 100%正确地指明其总谱上的位置。

2) 计算机辅助教学

计算机应用于音乐教学，除了硬件以外，主要是依赖软件实现的。音乐软件将音乐教学程序储存在软件上，通过硬件的操作展示给学生。目前，音乐软件主要包括以下五种类型。

(1) 练习型。

在教师讲授某种音乐概念后，练习型软件可以为学生提供乐理、练耳、音乐历史知识和器乐演奏技术方面的练习项目，供学生进行实验练习。它有助于维持学习兴趣，为学生提供反复练习的机会并及时反馈。

(2) 辅导型。

辅导型软件是教科书和教师的替身，多用于讲授乐理和器乐演奏技术的基本知识及概

念。在辅导过程中，学生可以试答软件提供的问题，对概念的理解做出自我测验和评价。

（3）游戏型。

游戏型软件是利用学生的游戏兴趣，寓学习于游戏之中，从而达到教学目标的软件。例如，它可以展示出各种音符或音程，让学生在规定的时间内用键盘输入相应的名称，当正确答案输入后相应的音符和音程即"爆炸"以示奖赏，同时显示器显示学生的累积成绩，以便展开游戏竞赛。

（4）编辑型。

编辑型软件展示谱表和各种时值及音高的音符，供学生从事作曲和记谱练习。学生输入由他们所选择的音符组成的片段后，计算机即自行演奏。一些软件还包括拍号和小节线，以便控制错误的时值组合。学生输入的乐曲还可以由打印机印成乐谱。

（5）情境型。

情境型软件提供音乐实践活动的某种模拟情境，使学生在这种接近实际音乐活动而又非学校所能提供的情境中参与学习。例如，学生可以使用输入设备，以指挥的身份操纵显示器上乐队的演奏速度和表情。

运用计算机进行教学，是一种自动教学方式。其核心思想是利用计算机的智能判断和推理功能实现人机交流。其关键环节是将教师的思维过程用计算机的画面和文字体现出来并制成教学软件。它的优点是能根据学生的智力差异、学习速度差异等进行个别教学，使不同水平的学生都能通过不同时间的学习达到规定的教学目标。但它也存在一些缺点，主要表现在教学过程刻板，不利于发挥学生的创造性；人机交互，不能充分体现音乐教学的情感性。

4.2.5　电化教学对音乐教学中学生心理发展的作用

从心理学角度分析，电化教学的运用对完成音乐教学任务、发展学生心理起了很大的促进作用。

1. 多样化地变换教学手段，有利于激发学生学习音乐的兴趣

学习兴趣、学习动机是学习的内在动因。教学手段的新颖、多样是吸引学生注意、激发学习兴趣、形成学习动机的条件。在教学过程中，如果教学手段单调，学生的注意力便不能持久，兴趣也会减弱。运用电化教学，则可以使教学手段多样化，根据教学内容需要加以变换，使学生的注意和兴趣不断激发。

2. 较好地解决了教学中的"视听结合"，大大开阔了学生的音乐视野

近代教育心理学的有关研究认为，如果学习者能同时开放多个感知通道(例如听、视、动或唱、念等)就可以比开放一个感知通道(例如仅是听)能更全面、更准确、更有效地把握学习对象。

电化教学突破了传统教学在时间、空间和地域上的限制，大大地开阔了学生的音乐视野。例如，一个音乐教师，要求他样样乐器都能演奏、都能教学是不可能的，但通过电化教学可以让学生认识英国管、法国号、非洲鼓、意大利小提琴等西洋乐器，也可以认识三弦、琵琶、二胡、笛子等各种乐器，可以使学生耳闻目睹古今中外的音乐文化，扩大了学生的音乐视野，丰富了音乐知识。

3. 形象生动地再现音乐艺术情景，有利于强化学生的情感，提高审美能力

运用电化教学，可以形象、生动地再现音乐艺术，使学生通过形象受到感染，强化情感。例如，在音乐欣赏教学过程中，可以利用生动鲜明的画面(录像、幻灯片等)理解音乐形象。有一位音乐教师在让学生欣赏无伴奏合唱《牧歌》(见图 4-2)时，歌词"翠绿的草地上，跑着那白羊，羊群像珍珠洒在绿绒上，……白云和青天是我们的篷帐。"在欣赏时配上了意境的"天苍苍，野茫茫，风吹草低见牛羊"的影像，并在角上附一幅马头琴演奏图像，使学生犹如身临其境。教师在运用电化教学时辅以简洁形象生动的语言提示，音乐欣赏能收到更好的教学效果。例如，二胡独奏曲《江河水》，可在音乐中加上几句解说(初听时)好似倾诉旧社会的苦难，又似再现一幕生离死别的场面……凄楚的心声，随着江河的流水，呜咽、哭泣。再如，民族管弦乐曲《瑶族舞曲》，可以用几句朗诵词代替对乐曲基本情绪的介绍：长鼓咚咚敲、木叶声声叫、瑶寨喜庆丰收年，人人乐陶陶。话音一落，音乐立即开始。总之，电化教学使音乐作品形象、生动地展现在学生面前，激发了学生的音乐听觉、记忆力和想象力，提高了学生感受音乐、表现音乐、鉴赏音乐的能力，陶冶了学生高尚的情操，提高了学生的审美能力。

图 4-2　《牧歌》简谱

4.3　音乐教育与音乐教育哲学

审美音乐教育有着非常古老的历史。我国古代春秋末期的伟大思想家、教育家孔子提出了"兴于诗，立于礼，成于乐"的思想，奠定了中国古代教育"礼乐相济"的理论基

础，强调一个人的全面修养不能缺少音乐。古希腊的斯巴达教育体系，要求儿童学唱赞美诗与军歌，把音乐作为鼓励儿童勇气和培养儿童纪律的工具。

古希腊哲学家柏拉图也强调用音乐陶冶心灵，"任何仔细地训练身体的人一定都要使其心灵的活动与之相和谐。如果他想获得作为一个心灵慷慨而善良的人的真正声誉，那么他将利用'音乐'和更广范围的哲学活动"。中世纪的欧洲则承袭了古希腊、古罗马的文化和教育，音乐在其中长期拥有重要的教育地位，被保留在所谓的"自由七艺"之中。这些音乐教育历史证明，任何艺术都是表现人类情感的，而音乐教育作为最具有情感的艺术，在培养人的高尚情感、审美趣味等方面，起到了举足轻重的作用，美育理论体系的正式建立是到近代才开始的。而"美育"这个概念，是由18世纪德国美学家席勒正式提出来的，并且在《审美教育书简》中系统阐述了他的美学思想。作为18世纪德国杰出的思想家之一，席勒认识到，"大工业社会造成的社会矛盾与人性分裂，资本主义生产关系带来的劳动异化使近代人丧失了人性的和谐"。因此，席勒主张通过美育来培养理想的人、完美的人、全面和谐发展的人。席勒认为，"理想的人是全面得到和谐自由发展的'完整的人'"。他将美育提到培养全面发展的人的高度，突破了古希腊时期单纯把美育作为道德教育的特殊方式或补充手段的狭隘观点，可以说，对后来世界各国的美育理论产生了很大的影响。

4.3.1 当代艺术观念以及学科理论的发展

追溯历史，我们清晰地看到20世纪中国学校音乐教育历经百年，自清末至今，其发展过程，大致可以分为六个时期。

第一个时期(1901—1918年)，20世纪初学堂乐歌的兴起和发展是我国近现代学校音乐教育起源与发展的主要标志。学堂乐歌的开展，引进了欧洲、美国、日本近现代学校的音乐教育体系，使中国学校音乐教育走上了系统化、规范化的道路。学堂乐歌也开启了学校音乐教育中学习西乐的先河。1912年，民国政府将蔡元培提出的"德、智、体、美"四育并举的教育方针作为政府的教育宗旨，并将审美教育即美育列入学校教育宗旨之中。教育宗旨颁布后，教育部根据这个法令，颁布了一系列有关学校教育的章程，其中对音乐教育作了明确的规定，从此音乐教育作为学校教育的一个重要组成部分的地位得以确立。

第二个时期(1919—1949年)，"五四"新文化运动开始至新中国成立之前是中国学校音乐教育的初创期。在"五四"新文化运动的推动下，学校音乐教育有了较大发展，中小学普遍开设音乐课，中等师范学校设立音乐必修课，新创建了一批高等师范学校音乐系科，使培养音乐教师有了专门的学校。教育部颁布了一系列学校音乐教育法规，成为我国现代学校音乐教育法规建设的基础。1932年，教育部颁布的中小学音乐课程标准，最突出的贡献就是将音乐欣赏列入中小学音乐教学内容，从而形成了由唱歌、乐理、欣赏、乐器四部分构成的中小学音乐课教学内容。这个时期中小学音乐教材建设有了较大发展，教材质量也较之前有了很大提高，教材内容体现了音乐教学中所渗透的审美教育和思想品德教育，主要表现的是爱国主义思想。

第三个时期(1950—1956年)，是新中国音乐教育的建设期。新中国成立初期，教育部确立了美育在学校全面发展中的地位，音乐教育在学校开始得到重视。1950—1956年教育

部颁布的一系列中小学规程及教学计划、音乐教学大纲等法规文件，也对我国中小学音乐教育走上正规化、科学化发展的道路起到了重要的作用。这个时期，在教育学习苏联的社会大背景下，我国音乐教育界开始学习苏联音乐教育理论，借鉴苏联学校音乐教育的理论和实践的经验，这对我国学校音乐教育的发展具有积极的促进作用。例如，1956年教育部颁布的《初级中学音乐教学大纲(草案)》和《小学唱歌教学大纲(草案)》，是新中国成立之后颁布的第一套完整的中小学音乐教学大纲，它们正是在总结新中国成立初期我国中小学音乐教育实践的经验并借鉴苏联音乐教育经验的基础上制定的，具有较高的科学性和时代性，基本适应我国社会主义全面建设时期的需要。这个时期，为了配合教学需要，人民教育出版社、音乐出版社等出版单位组织翻译出版了一批苏联学校音乐教材。虽然音乐教育理论研究借鉴苏联的经验，在这个时期有了一定的进展，但是与此同时，由于全盘照搬苏联的办学经验，也产生了忽略我国当时的国情，在教学大纲、教学内容、教学方法等方面脱离教学实际的现象。

第四个时期(1957—1965年)可以说是我国学校音乐教育的曲折发展期。由于在新教育方针中没有提及"美育"，再加上20世纪50年代后期开始"以阶级斗争为纲"的"左"的思想影响，学校美育不被重视，学校音乐教育在学校教育中的地位被逐渐削弱。特别是1958—1960年，师范学校音乐教育被削弱，中小学音乐课时被缩减，音乐课的教学目的被局限在狭隘的为政治服务的范围。

第五个时期(1966—1976年)"文化大革命"期间是我国学校音乐教育的停滞期，作为美育主要内容的学校音乐教育与我国整个教育事业一样，遭到了破坏。

第六个时期(20世纪70年代末至今)是我国学校音乐教育的繁荣期。1978年，党的十一届三中全会之后，学校音乐教育逐步得到重视和恢复。1986年，国务院在国家第七个五年计划有关文件中规定，美育是学校全面发展方针的一个重要组成部分。至此，美育在国家教育方针中消逝了近30年之后，又重新写入国家的纲领性文件之中。美育和音乐教育在学校教育全面发展中的重要地位重新得到确立。国家教委(教育部)相继颁布的一系列学校音乐教育法规和有关文件以及采取的一系列举措，使我国学校音乐教育逐步走上正轨。教育部成立的体育卫生与艺术教育司和艺术教育委员会对指导全国学校音乐教育改革的深入发展起了良好的推动作用。

1989年11月，国家教委颁布的《全国学校艺术教育总体规划(1989—2000年)》是我国第一个全国学校艺术教育的纲领性文件，它提出了从1989—2000年我国学校艺术教育的纲领性文件，它的颁布说明我国学校艺术教育已经进入了"依法治教"的新阶段。这个时期我国学校音乐教育呈现蓬勃发展的新局面。

伴随教育改革的步伐不断深化，尤其是随着《全日制义务教育音乐课程标准》《普通高中音乐课程标准(实验)》《全国学校艺术教育发展规划(2001—2010年)》等文件的颁布，我国的学校音乐教育的改革实践也由此开启了新的时代篇章。

综观这个脉络，我们看到在中国学校音乐教育发展过程中，作为审美教育的美育，贯穿学校音乐教育宗旨之中，而且在随后的音乐教育中，审美成为学校音乐教育的主要内容，以审美为核心的音乐教育成为当代学校音乐教育的主流理念。与此同时，在吸收欧洲、美国、日本等近现代学校的音乐教育体系以及苏联的音乐教育经验的基础上，中国学校音乐教育不断发展成熟，由学校音乐课程标准的不断完善、音乐教育法规的系统化，到

音乐教材、内容、方法的逐步规范化，中国学校音乐教育的体系性日渐分明，音乐知识体系与体系音乐学亦成为学校音乐教育的主体。可以说，审美音乐教育与体系音乐学成为当代学校音乐教育的两个重要支点，对现代学校音乐教育学起着重要的导向作用。那么，二者的具体发展状况与哲学根基是什么？它们的历史价值与问题、弊端又分别是什么？

4.3.2　美国音乐教育哲学的发展

音乐教育审美哲学的理论建构始于 1958 年出版的《音乐教育的基本概念》。贝内特·雷默所著的《音乐教育的哲学》三个版本(1970 年、1989 年、2003 年)分别代表了审美音乐教育哲学的三个阶段。对美国音乐教育哲学的发展进行概括性的梳理有助于研究音乐教育哲学的思想变化。

1. 美国音乐教育哲学的发展

美国音乐教育略早于中国。美国音乐教育以"审美"为核心，其教育哲学经历了动荡期，并受到了部分学者的挑战，但现在发展良好，值得我们学习和借鉴。

1)　以"审美"为核心的音乐教育哲学初期

发展了半个世纪。在 20 世纪 50 年代初，以"审美"为核心的音乐教育哲学就已经被提出。在美国音乐教育历史上，一直到 20 世纪 50 年代，音乐教育都没有一个作为自己本学科的建设的哲学基础，这种状况一直持续到"作为审美教育的音乐教育哲学"的出现。贝内特·雷默于 1970 年出版了《音乐教育的哲学》第一版并在 1989 年增添了第二版，审美音乐教育的哲学正式进入全盛时期。书中对于绝对表现主义理论的肯定奠定了艺术教育的基础，成为音乐审美教育中深厚而坚实的理论支撑。

审美教育哲学认为音乐教育的前提是审美教育，而审美教育是一种训练对事物美感或敏感的教育，强调对艺术作品美的直接感觉。由此，审美教育成为当时一种较为权威的教育方法。

2)　以"审美"为核心的音乐教育哲学动荡期

自从贝内特·雷默提出了审美音乐教育哲学之后，越来越多的音乐教育者投入到对音乐研究的领域中。例如，1990 年，即贝内特·雷默完成第二版著作的编写之后一年，美国音乐教育者全国大会为大量的研究者设立了一个哲学特别研究兴趣小组，接下来又成立了《音乐教育哲学评论》专刊。与此同时，随着各类文化思潮的涌入和新型学科的迅速崛起，审美教育哲学开始进入动荡的局面。对其产生较大影响的是来自实践派的反对。实践派汲取了人类学的观念，强调在音乐教育中人类行为的重要性。例如，音乐这一个本是名词的词汇，在实践理论学派中亦可以作为动词解释。由此，美国的音乐教育哲学从一开始以审美教育为主的一统天下发展到"审美—实践"争霸天下的又一个新局面。

2. 戴维·艾略特的质疑与挑战

1)　存在质疑——困惑的形成

在贝内特·雷默《音乐教育的哲学》第二版出版以后，以戴维·艾略特为代表的实践派对审美音乐教育哲学提出了极大质疑与反对。实践观念的提出并不是偶然，这跟戴维·艾略特学习音乐的过程密切相关。他出生在一个十分热爱音乐的家庭，跟随父亲学习

音乐。在平时，他喜欢和朋友们创作许多风格独特的音乐，因此，他对音乐的创作非常重视。后来，戴维·艾略特又有机会接触到了其他地区和风格的音乐，比如非洲、印第安音乐，还有 20 世纪的电子音乐等。

贝内特·雷默曾经是戴维·艾略特的博士生导师，但是在他指导期间，戴维·艾略特就对贝内特·雷默教授有关以审美为核心的观念感到困惑。随着他对音乐的不断探索，终于在 1995 年出版了《关注音乐实践——新音乐教育哲学》一书。在该著作中，反对音乐审美教育理念的论述大量被提及。例如，在前言中戴维·艾略特写出了关于该书写作的四个方面的动机。其中之一是他对陈旧哲学思想的不满，在研究和教授审美的音乐教育传统哲学许多年之后，变得越来越肯定作为审美的音乐教育在逻辑和实践方面的缺陷。

由此可以看出，戴维·艾略特对贝内特·雷默的音乐审美教育思想存在一定的质疑，且处处显露出坚决反对的态度。

2) 提出挑战——新观念的出现

戴维·艾略特提倡音乐教育应该重视音乐的实践，以音乐的"行"为主要关注的对象。在《关注音乐实践——新音乐教育哲学》一书中，他提出"与其寻找教师们所需的音乐教育哲学的基础，不如写作属于自己的音乐教育哲学"。简单理解这句话就是戴维·艾略特已经找到了一种新的观念可以替代他认为不合理的思想，即围绕实践展开的音乐教育哲学。

实践音乐教育哲学认为，音乐基于人类多样性的实践，离不开社会文化语境。由于实践哲学的出现是在审美哲学之后，而且受到其他文化思潮的影响，所以可以从实践哲学的理论基础中挖掘出大量音乐人类学的思想。音乐人类学是以人为研究对象的，注重人的行为以及和社会、文化之间的关系。音乐创作、欣赏皆离不开人的存在。在音乐教育过程中，实践音乐哲学时刻强调音乐应该是和学生平时的生活体验密切相关的，因此通过表演音乐才能更直接、迅速地向学生传递音乐体验。由此可以看出，戴维·艾略特提出的以"实践"为核心的音乐教育哲学是将音乐创造的过程放在首要位置，而对贝内特·雷默所提出的以"审美"为核心的音乐教育哲学观念表示反对。

4.3.3 当代音乐教育哲学的理论基础

世界无时无刻不在发生着巨大的变化，随着一些新观念的出现以及对原有观念的重新审视，对立足的理论基础进行了进一步修改。当代音乐教育哲学的理论基础大致分为两类。

1. 融合的理论基础

本小节从贝内特·雷默的著作中得出融合理论，大致分为作为形式的音乐教育哲学和基于体验的音乐教育哲学。

1) 作为形式的音乐

贝内特·雷默称之为作为形式的音乐，是指一种形式主义的音乐观。形式主义意味着音乐的本质和价值可以在自成体系的音乐作品中找到。在历史上，形式主义者一直强调艺术形式的重要性，他们为了更好地认识艺术作品而审视艺术的形式，从这样的一个审视过

程中探寻艺术的美何在，进而加深对艺术作品的理解。贝内特·雷默在书中很清醒地意识到形式的重要性，一旦撇开艺术的形式，作品的意义也就随之消失。但是他不主张过分强调形式，过分强调形式同样会有巨大的风险。这样的风险源于音乐本身是一种复杂的艺术，包含多个方面的尺度，而形式只是众多组成部分中的一个，严格来说属于必要不充分条件。因此，过分关注形式，必然导致忽略音乐中其他重要的部分。如果只关注形式，就难免会走入贝内特·雷默所说的"为音乐而音乐"乃至扩展到"为艺术而艺术"的领域中。音乐并不是为少数人而生，所以绝大多数欣赏者是抱有无比单纯的心态去接受音乐并聆听每一个音符的。他们并不在乎那些所谓的艺术形式，而是拼命想要抓住音乐从脑海中掠过的一丝痕迹。可能这样的想法在人们最初聆听音乐的时候就已经产生了，但却在音乐艺术中特别是音乐体验这个环节中显得尤为突出。贝内特·雷默极其反对这种"为音乐而音乐"的观念。

必须承认，音乐的形式是能够给欣赏者带来音乐特殊体验的基础。一旦音乐中有了组合而成的声音元素，它的目的就十分明确，旨在通过引起人类躯体上的感觉而带给欣赏者美好的艺术体验。这里的"躯体"在杜夫海纳的《审美经验现象学》一书中也有所提到：审美对象首先是感官的顶点，其意义全部拜感官所赐。感官必须顺从于躯体。音乐中的组合的声音作为一种真实的存在，虽然人们看不到也无法触摸，但是由于声音本身的特质而能够被欣赏者的躯体感受到。正因为音乐形式的存在，才能让人们同样也用实际存在的躯体去感觉从而达到内心的高度体验。到此为止，贝内特·雷默承认了音乐形式的必要性。

从以上贝内特·雷默谈及有关音乐形式的观点中不难发现，他一方面承认前人的某些观念，但另一方面又结合自己所处时代的特征提出了新的看法。即使是不同时代的论述，它们之间也存在着千丝万缕的关系。没有一种理论的出现是不需要借鉴其他与之相关的论述的。贝内特·雷默也正是站在前人的肩膀之上，才能够看得更广，走得更远。

2)　基于体验的音乐教育哲学

贝内特·雷默认为音乐教育哲学的核心在于审美体验，他认为在音乐教育中体验的重要性是毋庸置疑的。因此，一种基于体验的音乐教育哲学搭建成功，其独特性质以及人们体验它们的特殊途径出自音乐体验的三个特点。

(1)　完整性。

音乐体验是完整的。音乐本身是一个完整的系统。音乐作为艺术的一个门类，有其独特的性质。音乐既是时间的艺术，也是声音的艺术。音乐中的音响组织材料——声音，需要在一定的时间过程中体现出来。音乐中的声音是自成一派的，是人们在大自然中无法找到的。即使有的作品引入了自然之声，也是需要创作者精心加工、巧妙安排，并且有组织地穿插在音乐之中。纯自然的声音在音乐中是会被艺术加工的。这些声音构成了整齐规律的音阶，有其固定的调式与和声。这些音乐要素也是在大自然中找不到的，属于音乐特有的。因此，音乐中的体验也是它独有的，是其他艺术所无法替代的。

此外，无论是欣赏者还是创作者或者表演者，音乐体验一定是伴随在音乐进行的整个过程中。在音乐播放时，一般情况下不会出现欣赏者对于音乐的体验是断断续续、不连贯的。通常，当第一个音符响起时，体验就伴随着人们一直到最后一个音符消失。人们能够体验到的感觉是从音乐这样一个自成的、特有的完整系统里产生的，因此如果用描述其他领域体验的术语来描绘音乐的体验则是徒劳的，也无法达到一定的效果。

(2) 直接性。

音乐体验是直接的。在欣赏音乐作品时，人们需要将音乐作品当成一个客观的世界来体验。在完整性里已经说过，音乐本身就是独特的，自成一体的系统。那么音乐的产物——作品，由作曲家经过各种艺术手段创造出来的成品自然也是独特的。对音乐作品的体验与一般艺术的体验是不同的，这种感觉不仅独特，而且较其他的体验更加直接、更加彻底。音乐体验与其他艺术的体验不同，它没有可以实际参照的客观物体，也没有能够具体描绘的内容。比如，现实生活中的人物和风景都不可能用确切的音乐来一一对应，正是这样的特点使音乐体验显得尤为质朴。

(3) 内在性。

音乐体验是内在的。虽然音乐是客观外在的，本身并不存在于人们主观内心，但是这样的一个外界声音总要通过一定的方式(音乐中的声音通过声波的振动传入欣赏者的双耳)到达人们的内心，最后在听者体内被听到。因此，无论音乐如何存在，人们对它的体验最后总要在内心被感知。即使某个人简单地拿起乐谱触摸到纸张，他的触觉也并不能赋予这个人本身感知声音的能力，可见除了在听者的内心，其他地方都是不能轻易体验到音乐的。即便对音乐再不敏感的人，他也有着自己内心倾听声音的能力，只不过有的人表现得比较明显，而有的人可能比较隐晦，如同生物遗传学中的显性基因和隐性基因一样。无论是乐曲的创作者，还是演奏乐曲的音乐家，或者是欣赏作品的听者，他们都会从不同的角度倾听音乐。这种聆听一定是源自内心的，是一种内在的体验音乐的方式。每个人对音乐体验的方式可能各不相同，但是他们拥有内心聆听的能力都是一样的。只有内在深刻地对音乐进行感受，才能完整、细致地对音乐体验进行表述。

2. 新兴的理论观念

在哲学多变的时代，各种艺术观念如同百花齐放，争先恐后地进入人们的视野。面对正在发展的艺术观念或者初见端倪的理论思想，贝内特·雷默更多的是将焦点放在如何合理地吸收它们并为自己的理论服务。

1) 实践主义音乐理论

"音乐，追根溯源，就是一种人的活动……音乐从根本上就是人们做的事。"，这句话是戴维·艾略特在其著作《关注音乐实践——新音乐教育哲学》中的一个导语。从这句话中可以明显看出他将音乐与"制作"音乐的人紧密联系在一起，揭露出音乐过程的重要性。戴维·艾略特是实践主义观念学派的代表人物之一。他对于贝内特·雷默的音乐教育审美核心概念提出了强烈的怀疑。他曾经在书中明确声明："这种实践哲学与音乐教育的官方哲学——审美哲学在根本上是不同的、互不相容的。"但是从音乐的创作者出发，谁可以回到过去观察音乐家写作时的状态并毫无偏差地效仿出来呢？且不说音乐家需要在特定的环境中谱写作品，一般人无法得知他创作时的动作神情。就算有幸在他身边观察，也难以捕捉到他心里所酝酿的思绪。人们唯一可以直接了解到的就是音乐家创作之后的音乐成品，这是客观存在的一个客体，能够供人们欣赏和聆听。"证明他们产品的，是他们生产了什么，而不是他们在制作产品时经过了哪些思考。"可见，贝内特·雷默在这里对于戴维·艾略特认为只关注音乐的"行"的过程是不赞同的。

贝内特·雷默在吸收和分析了实践主义的观念后提出了一种新的理论——"基于实践

的音乐哲学"，需要注意的是，这并不是简单全盘借用戴维·艾略特的观念，也不是意味着音乐教育的核心就是实践，而是在综合了实践主义流派的基础上新建的一种融合理论基础。但是，贝内特·雷默也不得不承认音乐实践在音乐中的重要地位。为了更好地采用融合理论，他将形式主义的观念也加入其中。因为实践主义坚持的是音乐的过程，而形式主义最后的落脚点放在音乐作品，也就是音乐的结果。二者在某种程度上来说是相悖的。而贝内特·雷默新理论的提出是对形式主义音乐教育理论和实践主义音乐教育理论的必要矫正。一方面避免了绝对的形式主义，另一方面也不至于让人们一味地沉迷于实践主义。试想，如果非要在音乐的结果和过程中做一个选择，岂不是要从一个极端又跳到另一个极端了吗？那么反过来说，无论再从哪一个极端跳回来，也都是在重复着同一件事情——非此即彼。在上文中，贝内特·雷默已经排除了这种可能性，并且持有批判的态度。不难看出，贝内特·雷默真正的意图不仅仅是在融合，更多的是找出两者之间的联系。他试图向人们证明：实践离不开最后的形式结果，而形式也离不开实践的创造过程。在戴维·艾略特有关音乐实践论的观点陈述中，也提到了音乐作品这个内容。从此可以看出，戴维·艾略特认识到结果与过程之间相互依赖这样的一个微妙关系。他虽然将音乐作品单独列出来论述，但是却始终紧紧围绕着表演过程展开。

总之，对戴维·艾略特针锋相对的观点，贝内特·雷默没有持完全批判和全盘否定的态度。相反地，他认为如果可以将音乐实践的论点融合到音乐教育的哲学中去是最好不过的。相比起实践主义，融合后的观点更加忠实并细致地描述了音乐，原因在于它能够更好地解释音乐的多维性。这便是基于实践的音乐教育哲学理论的建立。

2)　后现代主义音乐理论

随着后现代主义思想的不断到来，音乐教育是否会一如既往地按照原来的轨迹发展，或者是受到后现代主义的影响，音乐教育本身是否会产生变化？后现代主义的一个很明显的特点就是反中心论。无论是在美国还是其他国家，音乐教育长期以来遵循"欧洲古典音乐中心论"。在中国的音乐课堂教学中，多数教师将学习西方古典音乐作为主要授课内容，在很大程度上来说也是因为大多数音乐教育者盲目地认为西方古典音乐就是好的音乐。但是人们也或多或少地意识到，在不断向外吸收文化的同时，他们容易产生一种错觉，那就是认为学习现代的文化就是应该向西方看齐，西方意味着现代。贝内特·雷默作为一个美国人也切切实实地感受到了这样的一种状态，在他的书中也有所提及。虽然他置身于整个西方的环境之中，但是却没有以高傲的姿态去排斥其他音乐文化。不仅如此，他甚至还觉得其他国家的音乐文化有着自己本土的特色，有着与众不同的价值，是应该被高度重视和学习的。毋庸置疑，吸收多元文化确实是后现代主义理论中的一个重要体现，也是反中心论的一个手段，在音乐教育中更是如此。

艺术世界中的后现代主义并不是一种观念，而是不同观点与运动的松散联合，是对许多现代主义传统中为其依旧的假设所做出的一种反应，一种批评或一种异议。后现代主义强调"无本质""不确定性"和"模糊性"等，它对于一些传统的、既定的音乐义化持批判的态度。没有一种固定的音乐能够被人们永久称为好的音乐，因为在后现代主义理论者的眼中，音乐根本没有好坏之分。自然，无论是音乐欣赏还是音乐实践都不应该以一种固定的模式运行。打破常规、鼓励创造性教学是后现代主义背景下音乐教育的重要体现。

"创造"一词，不仅在音乐教育中，甚至在其他文化领域中也一直享有很高的地位。

甚至有人说，没有创造，就没有音乐。的确，音乐最初也是由人类创造出来的，只不过对于得来不易的音乐产物，人类鉴于它的宝贵而不会轻易地推翻或者重新构造它。但是，事物发展的规律决定了当某一个事物发展到一定的时候就必然会走向另一个新的阶段。世上没有恒定不变的事物，万事万物总是在不断变化着的。可能这样的变化很微小，小到一般人都不易察觉。但也可能很大，大到如同在人体内一瞬间就有无数的细胞分裂、再生。对于音乐也是如此。

就像上面所提到的那样，没有一成不变的音乐。而后现代主义极力反对的也是那种固定特有的，总是以高傲态度悬置于高空中的那种音乐。艺术的一个重要议程，就是抹掉"高雅"和"通俗"表达之间虚假而有害的区别。后现代主义理论的出现，帮助音乐可以有效地融合起来，而将曾经排斥在所谓"正统"音乐之外的音乐也都被人们所觉察和接受。因此，一旦音乐处于不断被创造的状态之中，阳春白雪与下里巴人之间的隔阂也会越来越小了。

但是，值得人们注意的是，后现代主义理论下的音乐教育仍然离不开音乐的存在。音乐教育的本质和价值就在于音乐的本质和价值，这也是贝内特·雷默一直强调的。具有后现代主义色彩的音乐一旦出现，音乐教育就会受到后现代主义思潮的影响，朝着突破性的轨迹前进。归根结底，音乐教育无论如何发展，也都会紧紧围绕着音乐的本质和意义，不会也无法背离它而走向另外一条不可预知的道路。

3) 多元文化的音乐观念

(1) 多元文化的由来。

首先，多元文化原本建立在民族文化的基础之上，并不是自成一体的。"多元"是指文化主体呈多样性和异质性。不同的文化主体处于某一个时代的社会中，并列存在且有可能相互交融，这样就构成了一个灵活、可变的文化体系，即多元文化。音乐属于文化的一个部分，在文化体系内部各个主体相互变换的同时，音乐也在不断改变而最终趋向于多元发展。

其次，美国的多元音乐文化教育自 20 世纪初起源，到目前为止经历了三个阶段，分别是初创期、发展期和成熟期。这三个时期的过渡代表了美国音乐教育多元化发展的轨迹。从最初只单纯引入欧洲音乐到后来强调多民族音乐融合的文化主体构成，意味着文化在改变，音乐在改变，音乐教育也在改变。

除此之外，还需要清楚地意识到音乐多元文化的出现是建立在音乐人类学的基础之上的。而且，音乐教育全球化意味着音乐教育的多面性开始出现。随着全世界音乐的交流和交融，音乐教育工作者们开始动摇，他们现在所接触到的这些音乐似乎开始改变，并不像原来那样单调、片面，而是越来越丰富，越来越变幻莫测。而各国文化的沟通也使音乐开始从最初的一元化走向多元化发展的道路。人们开始听到不一样的音乐，听出器乐音乐中有着不一样的调式，发现声乐音乐中有着不一样的语言。他们开始好奇，这样与众不同的音乐是被如何创作出来的，又该如何演绎出来。这一切的一切都源于世界文化的开放和发展，让人们的视野也豁然开朗，看到了不一样的音乐新天地。

(2) 多元文化背景下音乐教育所面临的挑战。

环顾当代，各国音乐教育事业在多元文化背景之下如火如荼地进行着。为了证明自己的国家能够很好地顺应全球化发展的潮流，越来越多的异质文化被引入本土文化之中，并

在不断迂回上升中企图走向多元音乐发展的殿堂中。但就在这样的一个过程中，引领音乐教育的人们不断地追求一种向国际化靠拢的趋势，使音乐教育在多元文化的背景下进入了进退两难的局面，这无疑是对音乐教育发展道路上的一次巨大挑战。

4.4 音乐教育与音乐美学

随着社会的进步和经济的发展，我国人民的生活水平迅速提升，人们越来越关注物质之外的精神世界，对艺术的追求越来越强烈。音乐则是人们追求艺术的一个重要途径。现如今，很多家长在孩子婴幼儿时期就让孩子接触音乐，接受早期教育。孩子长大后，希望孩子能演奏一些乐器，有一技之长。

在九年义务教育中，音乐课程更是实施素质教育的重要途径。在音乐教育广泛普及的大背景下，音乐教育变得极为重要。在此阶段，仅从音乐自身的角度出发对孩子进行音乐教育是远远不够的，现代音乐教育应该更加注重对孩子进行音乐美学的教育。

4.4.1 音乐美学对音乐教育的重要意义

音乐美学是美学与音乐学中的一个重要分支，是美学与音乐学的纽带。音乐起源于人类对自然中声音的感受与模仿，逐渐演化为对善和美的追求。

音乐教育的基本理念则是以审美教育为核心，乐器、歌声是传达美和情感的媒介。音乐美学涉及心理学、哲学、美学、社会学、音乐史等，而非一门独立的学科。将音乐美学融入音乐教育中，可以提升音乐教育的多元性与丰富性。一个作品如果仅从音调和构架等音乐的基础知识来讲解，学生会很难理解与接受，而且这种单一的作品呈现会让学生感到乏味，降低对作品的兴趣。音乐美学的融合则会使作品变得丰满，变得有血有肉。作品可以从不同的角度呈现给学生。从创作背景出发，以故事的形式将作品呈现给学生，或者从哲学、心理学的角度出发，利用作品引发学生的思考，这些方法都可以提升作品的内涵，让学生更好地体会作品所要表达的情感，进而产生审美体验。音乐美学的融入拓宽了音乐的教育方式和教育内容，学生对作品的学习与认知变成了对音乐美的探索与感知。学生仿佛可以通过对作品的聆听、演奏和歌唱，在脑海中浮现出作品所描绘的场景而体验到自然的美，或者理解作者想要抒发的情感，与作者产生共鸣而体验到人性的美。音乐美学使音乐教育不再局限于作品本身，不再让学生仅仅着眼于乐理知识等，拓宽了音乐对学生的教育意义。如今流行的音乐治疗也是建立在融合了音乐美学的音乐教育基础之上的。只有通过音乐美学去感染学生，才能达到一种思想的共识、灵魂的对接，从而起到治疗的效果。

4.4.2 音乐美学与音乐教育的融合方法

音乐美学与音乐教育的融合方法体现在将美学融于作品(演奏和作品背景)教育、歌曲演唱教育、视觉体验教育和音乐创作改编教育中。将音乐美学融于作品本身，不同的节奏、不同的旋律，音符的高低、长短、强弱规律的排列所体现的轻重缓急正是艺术美的本

源。同一首作品用不同的乐器演奏也会带给人不同的感受。弦乐器(如大提琴、小提琴)的声音往往有很强的穿透力，管乐器则音色坚硬，有金属质地。不同的乐器使音乐蕴含着五彩缤纷的美。将音乐美学融于作者情感，每一个音乐作品可以很直观地反映作者的情感。跳跃轻快的旋律对应着欢愉喜悦的情绪，悠长舒缓的乐章则如同一个故事娓娓道来。了解作品的创作时期和背景可以更好地结合音乐美学对作品进行学习。通过对社会背景、文化背景等更深层次的挖掘从而延伸到哲学、社会学、心理学等诸多美学所涉及的方面。

每一个时代都具有赋予时代特色的创作手法和曲式结构，同一类型的感情往往会采用同一类型的音乐来抒发表达。不同的时代，随着科技的进步，音乐的创作方式也在进步，其中又充满着富有时代感的古代美、现代美及更迭替换美。

当我们的学生进行歌曲演唱时，也要根据自己的音色、音域来选择作品。每个人的音色都不同，有时我们只是听一听，便能分辨出是哪个歌星在演唱就是这个道理。好的音乐作品搭配了适合的音色，演唱者唱着舒服，听众也能听出音乐的美。这种美的感受、美的搭配则需要通过接受长期的美学和音乐的融合教育而建立起正确的音乐美学观。

1. 将音乐美学融于视觉体验中

现如今很多耳熟能详的歌曲都源自于影视作品，影视作品的插曲、片头曲和片尾曲很多都是量身定做的，与影视作品相呼应，对这些作品的学习就可以通过视觉和听觉的双重冲击来完成。结合影视作品的情节、画面能对音乐表现有一个更好的感受。歌唱家的音乐会上，可以通过对歌唱家动作和表情的捕捉来感受演唱的美。指挥家的统筹全局和庞大壮观的乐队给听众带来的震撼美是无法仅仅通过听音乐而感受到的。

2. 将音乐美学融于改编创造中

通过对音乐作品的大量学习，学生会逐渐掌握乐理知识并积累一定的创作灵感。对美的学习和追求不仅仅局限于对美的感受、对美的欣赏，在对音乐作品的改编和创造过程中也能收获美的体验。从改编起步对创造美进行实践，逐步实现原创，在改编的过程中，可以逐步体会原作者在音乐创作时赋予的情感，并逐步融合自身的理解和情感，最终实现在音乐中寄托自己的情感和对美的理解。在这个过程中，可以逐步提升自身对美的理解和审美的能力。创造过程可以给学生完整的体验和对音乐、艺术完整的理解，这是欣赏过程所不能给予的。

4.4.3　音乐美学在音乐教育中的重要地位

素质教育是以全面提升学生的个人基础素质为主要目的的教育形式，不同于传统教育，素质教育更加注重学生的主观能动性，注重激发学生个人的潜能，以培养学生的创造能力、自学能力、世界观、人生观以及审美观念和能力作为主要的培养目标。如何实施好素质教育是目前基础教育的研究重点，而音乐教育则是素质教育中不可或缺的部分，这也对我们的音乐教育提出了更高的要求。音乐美学的培养可以提高学生的审美能力，并能在培养的过程中为学生树立正确的世界观、人生观，提高学生的整体素质，这一点与素质教育的培养目标高度一致，是素质教育背景下音乐教育中的重要一环。

将音乐美学融于音乐教育中就实现了通过音乐对学生进行审美教育。审美教育是提升学生素质的有效方法，审美教育是学生素质教育中不可或缺的一部分。通过对音乐作品的

学习，学生的情操可以被陶冶，心灵可以被净化。审美教育也是对学生的一种情感教育，对音乐作品进行深度体会，发现美，感受美。学生与创作者通过作品产生共鸣的同时，自身的情感得到了丰富，道德得到了升华。钢琴中左右手的旋律配合，或者是四手联弹的配合都体现了一种搭配的美，一个错音就会导致整个曲目表达的不和谐。在演奏过程中，学生能够很好地体会音乐所带来的和谐合作的美感。合唱中合作美也有非常好的体现，每个声部都有各自的音域曲调，合在一起又可以相互衬托、搭配，在节奏和音准上稍有失误都会严重影响到整个合唱演出的效果。独唱演员和钢琴伴奏之间的配合也是如此。集体的演奏过程可以让学生在兼顾和谐美的同时提升自身的集体荣誉感。尝试对音乐作品进行创作，创造美会带给学生自信和巨大的成就感，这种内心感受对学生的学习生活等很多方面都有积极作用。如今对学生的教育更注重素质教育，更注重学生的综合能力。传统的音乐教育早已无法满足如今的教育需求，音乐知识的传授仅仅是基础层面的教学，素质教育则需要音乐知识之外的审美教育和情感教育。

4.5　音乐教育与音乐社会学

　　音乐教育的方向不仅具有个体定向特质，同时与中国社会的发展息息相关，不同的历史社会环境对音乐的特征、音乐的结构、教育培养对象以及培养方向都有着举足轻重的影响。从音乐社会学视角来厘清中国音乐教育在不同时期的特征与变化，从而论述音乐教育与社会的关系。为创作更多属于中国艺术特色的作品提供理论依据和创作思路，能够更好地把握中国时代精神脉搏，更完整、更精准地将中国音乐内核传承下去。

4.5.1　社会学视角下的古代音乐教育：统治为主，享乐为辅

　　音乐与社会的关系，在古代就被人们所关注，不论是在西方还是中国。原始社会时期，人们就已经开始讨论音乐本质的问题，而后经过证实，音乐起源于劳动。

　　这个时期的音乐属于诗、歌、舞三者密切结合，多作用于劳动生产，治理水旱，描写战争景象以及宣传宗教。这个时期先民的音乐社会观念是模糊的，生活中他们的观念多与"巫术"相关联，例如祭祖先、求风调雨顺等，从而寄托对生活的美好愿望。

1. 封建早期——统治阶级利用音乐统治民众

　　夏商时期，人们思想观念上的进步在于开始思考音乐在社会中的作用。

　　周王朝时期，我国出现了世界上最早的音乐学校，授课内容包含音乐行政、音乐教育和音乐表演三个模块。这个时期的音乐教育培养对象为王公子孙、贵族子弟，有时也从民间、自由地选拔人才培养提升到贵族等级中间。统治阶级以此来扩大统治范围，明确指出音乐统治是为了使人民保持和平。

　　春秋战国时期，各学派学术论点不一。受儒家学派影响，承认音乐有着极大的社会功能和深刻的政治意义。孔子热爱音乐，且具有实践，例如鼓瑟、吹笙、击磬。他的学生曾经得到过他的指点，在《论语》中就曾经有过这样的描述：子路、曾皙、冉有、公西华侍坐——"点，尔何如？"鼓瑟希，铿尔，舍瑟而作。孔子对音乐的认知很专业，《论

语·八佾》就有这样的记载：孔子和鲁国的乐官谈演奏音乐"奏乐的道理是可以知道的，开始合奏和谐协调，乐曲展开以后，很美好，节奏分明，又连绵不断，直到乐曲演奏终了"。

西汉年间，设立音乐机构——乐府，以便创作歌曲，采集民间音乐。到唐朝时期，出现教坊，管理教习音乐，领导艺人，其间以教习"法曲"为主的梨园受到唐玄宗重视。

由此可见，音乐在古代社会中虽然广泛存在，但是社会功能却很狭窄，音乐主要被统治者加以利用，与诗词歌赋相结合来控制民众思想及娱乐，从而达到巩固统治的目的。

2. 经济发展——音乐的"享乐"属性显现

随着经济的发展，"享乐"也成为音乐的重要作用之一，所以导致我国古代音乐特征大多"曲高和寡"，过于清高，鲜有挖掘出音乐的教育功能及其教育意义并加以传播。以墨子为代表的"非乐"观也体现出了一定的片面性，原因是过于片面地看待人，把人当成了机器，但是人类不仅仅需要劳动，也需要休息，这就离不开综合看待音乐在人类生活中的作用。相比之下，以孔子为代表的儒家学派提倡"移风易俗，莫善于乐"的音乐社会观更受欢迎。

到了唐代，对音乐的社会观认知呈现出矛盾，代表者为诗人白居易。他认为天下太平不是由音乐决定的，音乐不能制约社会，白居易《骠国乐》中"贞元之民若未安，骠乐虽闻君不欢。贞元之民苟无病，骠乐不来君亦圣"阐述了这个观点，但是他又持有"音乐亡国"的结论，所以略显矛盾。

到了明代，戏曲家李开先认为音乐来自民间，是社会产物，受社会发展的制约。由此可见，从社会观角度看音乐的社会功能开始多元化。

4.5.2 社会学视角下的近代音乐教育：由庙堂之乐走向国民之乐

清朝末年，清政府仍然不重视音乐教育与传播的重要性。1840 年，中国沦为半殖民地半封建社会，中国社会的知识分子痛心疾首，愤慨之余也开始反思中国的制度改革。中国民间的文人志士也开始把目光转向西方，试图学习西方先进的理论和制度，戊戌变法、新文化运动、五四运动等蓬勃发展。制度改革的同时，我国的音乐教育方向也因此发生转变。

1. 西学为用——音乐教育走向民间

在戊戌变法中，康有为等提倡"新学"，即"西学"，向西方借鉴自然科学技术，包括哲学、政治、社会、教育、艺术多方面，提出废科举，兴办新式学校，也由此推动了新式音乐教育的孕育。1898 年，康有为在《请开学校折》中提出广开学校最重要。"令乡皆立小学，限举国之民自七岁以上必入之，教以文史、算数、舆地、物理、歌乐等"，这是我国音乐教育史上第一次提出关于设立"歌乐"课程的主张。

同时，还涌现出大批留学日本的浪潮，并培养出中国近代第一代新型音乐家，例如沈心工、曾志忞、李叔同为学堂乐歌三大代表人物。他们的贡献主要在于乐歌的创作活动、乐歌的教育实践，新式音乐教育风气广泛传播，打破旧常规"改头换面"。曾志忞曾经在他的著作《音乐教育论》中强调了音乐的重要性，在学校教授唱歌，可以使学生得到"发

音之正确，涵养之习练，思想之优美，团结之一致"的收获。学堂乐歌是我国人民主动要求引入西学，被广泛流传与接纳，由此可见其社会作用极大。陈世宜曾经说"古乐是朝乐，而非国乐"，即古乐不能发挥国民之精神，仅代表朝廷、庙堂音乐的社会状态。由此可见，社会环境对音乐的影响之大。

2. 国民之乐——大众音乐凝聚精神

1927 年，上海国立音乐学院成立，为中华民国培养了大批音乐人才。在当时已经开设了理论作曲、键盘、声乐、小提琴、大提琴、国乐等科系。同时，在西方美学影响下，以教育家蔡元培、文学家王国维等为首的文化名人发扬下，这种唯心主义美学思想在我国得到了广泛的传播。

抗日救亡运动开始后，开始出现各种抗日救亡服务的音乐。20 世纪 30 年代出现的歌咏活动，为后来全民抗日救亡歌咏活动奠定了基础。在抗战时期，需要用音乐动员民众，故此时期音乐需要朴实、接地气，创作素材从民众生活中摘取，起到教育、警醒、鼓舞和提高民众音乐水平的作用，从而转化为抗击外敌侵略的精神动力。除此之外，还出现了革命根据地红歌，大多数利用群众熟悉的民歌或城市小调、学堂乐歌等填词而成。

这一时期音乐具有一定的局限性，例如，吕骥、周钢鸣提出"新音乐运动"，要求走进工农群众生活中去。张静蔚在《搜索历史——中国近现代音乐文论选编》中关于新音乐搜索出李绿永有关新音乐的略论写道"音乐的享受不能是少数人，应该是大众的"。

4.5.3　社会学视角下的现代音乐教育：从流行审美到精神需求

音乐与社会生活息息相关，中央音乐学院王文卓博士在评蒂娅·德诺拉《日常生活中的音乐》中写道"转向生活是西方音乐社会学理论研究的一种趋势"，并且提出"音乐是一种自我技术，调整情绪、解除压力、进行自我关爱等，是音乐的基本功能"。现代社会中，我国的音乐教育也已经随着社会变革发生了巨大的转变。

1. 音乐流行——义务教育的审美需求

大学扩招以来，我国音乐学院、各级师范院校等大面积设立，学生接受相关训练，例如集体课、讲座、小班制、大众传播媒体等方式接受高等教育。除此之外，在幼儿园、小学、初高中义务教育中铺垫、普及、渗透音乐课程，旨在培养从儿童时期建立起一定的审美观念和能力，增添对艺术的兴趣，陶冶性情。

在理论研究方面，音乐社会学作为一门独立研究音乐和社会关系的学科，在我国 20 世纪 80 年代中期也开始独立。中国音乐学萌芽于教育家蔡元培先生，从一种学科阶段逐渐内化，并向多元化发展。结合西方音乐理论及科学理论，逐渐解决了"音乐本土化"问题。曾遂今指出"音乐要实现其社会功能，音乐必须从作曲家的写字台上，从作曲家的钢琴键盘上进入社会"。可以说，社会经济的发展状况决定了从音乐生产到音乐传播，再到音乐听众的审美角度，决定了流行趋势，以及随之衍生出的音乐商品等。

在此意义上，为了与社会需求相匹配，音乐教育方向的发展趋势与速度提升不可缺少。音乐创作的作品也需要符合时代发展，满足民众需求，并且在一定程度上起到维护社会秩序稳定的作用。

2. 文化自信——国家强盛的精神内核

"新音乐运动"时期，无产阶级音乐艺术开始形成，马列主义思想以及党的文艺路线在我国现代音乐中开始萌芽。抗战时期，我们有抗日救亡运动歌曲等。伴随着社会发展的改变，音乐风格、素材、创作方向乃至教育方向随之变迁。而当 2020 年新冠病毒感染疫情肆虐，导致我们的国家乃至世界人民都饱受病痛的折磨，除了接受物理治疗以外，我们的心灵也需要"治疗"。为了帮助大家调整新冠病毒感染疫情带来的不良情绪，又开始征集《方舱之声》《抗"疫"战歌》等公益歌曲。"隔离病毒，不隔离爱"成为我们的精神口号，"停课不停学"亦是教育工作者对学生的牵挂和担忧，为了解决学生面对面上课难的问题，我们推行了线上教学、云课堂等方式，让课堂搬回了家。除此之外，针对音乐专业学生，举办公益"云音乐会""云讲座"等，使学生和广大音乐爱好者在家就可以上"大师课"。通过网络技术传播知识和文化的新型方式在疫情防控期间猛然发芽并迅速生长。

在信息化时代，音乐对社会的意义尤为重要，音乐的功能也日益丰富，甚至可以说影响着社会的发展。虽然不及古代统治者利用"礼乐"进行控制与统治民众，但是终究不可与社会稳步发展相脱离。尤其在音乐教育方面，创作的作品、教材内容中曲目的选定，需要结合本国国情，并扩展、吸收学习世界先进文化，选取健康、积极向上并且具备研究和教育意义的音乐作品进行教育传承。音乐教育的兴起，也正是我国国民文化自信、国家强盛的精神内核。

回顾历史，曾经的音乐也走过弯路，20 世纪六七十年代批判"反动"成为当时社会的主题字眼儿，人们已经无暇顾及音乐与社会的关系，一味专注于清除"反革命音乐"等。而到了 20 世纪 80 年代，稳定的经济发展和开放的社会环境造就了轻松的艺术创作氛围。这个时期，音响、录音磁带走入千家万户。曾经的农耕歌曲、劳动号子、革命歌曲逐渐被轻松愉快、有娱乐性的音乐作品所代替，这就是音乐功能的变迁。故而，我们的教育方向也随之改变。优秀的影视音乐、儿歌、流行音乐接踵而来，丰富了民众的日常生活，学生的音乐审美得到提高。优秀的音乐作品还具有音乐理疗作用，起到了一定的医学上的效果，可见音乐的社会功能的广泛和重要。随着流行音乐的盛行，除了朗朗上口、方便快捷以外，也出现了一些粗鄙、低俗的音乐，从而导致盲目追星等社会现象的出现，具有一定的副作用。

当然，这部分属于文化产业发展趋势，但作为教育者和音乐创作者仍然需要具备一定的专业素养和音乐审美能力，有选择性地选择音乐教育作品和健康积极的创作方向，并且应该与"商业社会"划清界限。这就要求我们创作与我国国情、经济、文化和广大民众喜好相呼应的音乐作品，传承中国音乐文化，去粗取精，与时俱进，在教育过程中渗透优秀的作品作为传承素材，启用全方位环绕式、浸透型、时代性的健康、积极向上的音乐教育模式，使音乐真正"活"在每个人的生活里。与此同时，使中国音乐走向世界，与文化自信相结合。

音乐教育与音乐创作的方向和中国社会发展息息相关，不同的历史社会环境对音乐的特征、音乐的结构、教育培养对象以及培养方向都有着举足轻重的影响。我们不能孤立地看待音乐创作、音乐教育甚至其他音乐延伸出来的学科，而应该多方位结合社会科学，用联系、发展的眼光看问题，挖掘隐性"联系"，构建新型关系，这是作为一个音乐学者需要引起重视的问题。

　　贺绿汀先生曾说："艺术是人类思想感情的一种具体表现，因为政治、经济、社会和环境的变迁，所以各时代的人们思想感情亦各不相同，因此产生了各时代不同的艺术。时代提出的问题、矛盾给人们以很深刻的影响。"当西洋乐传入中国时，有些人持有恶意态度，有些人鄙夷中国音乐，都属于没有彻底地、客观地理解中国当时的处境。

　　当今时代，更需要有勇气的音乐人埋头苦干，采取积极主动的态度借鉴西方音乐，汲取中国音乐的精华，勇于创新，走出"刻板模式"和"仿古拟古"，真正创作出具有中国艺术特色的作品，并有效地传承下去，把握中国时代精神脉搏，是我们今后的发展目标之一。

案例与课后思考

【案例】

豫剧《朝阳沟》

　　豫剧《朝阳沟》(见图 4-3)在中国现代戏的历史上所具有的独特的品位和所拥有的特殊地位是无可争辩与替代的。该剧由河南豫剧院三团在 1958 年 5 月 19 日于郑州首演，编剧和导演都是杨兰春。

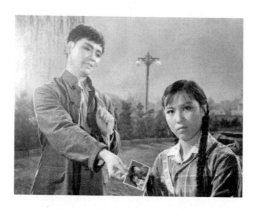

图 4-3　豫剧《朝阳沟》剧照

　　1958 年 3 月 20 日，《朝阳沟》在郑州的一个剧院试演，观众是全省各地、市、县的文化局局长。开演前，冯纪汉向台下简单介绍了剧情和编排经过。戏要开演了，杨兰春说："等等，还有四句唱词没想好呢。"冯纪汉立即到大幕前说："同志们，稍等一会儿，还有四句合唱的词没想好呢。"观众顿时哄堂大笑。杨兰春赶紧编了四句词后，又说："戏还没有名字哩。"冯纪汉只得又到幕前对大家说："再等一等，戏还没有名字哩！"又引起全场一阵大笑。这时杨兰春想起曹村的山坡上有朝阳寺，那一带的地理环境是丘陵山沟，所以取名朝阳沟。

　　《朝阳沟》是豫剧现代戏的杰出作品。全剧共八场，写城市姑娘银环和未婚夫栓宝相约，在高中毕业后同赴栓宝家乡朝阳沟参加农业生产劳动。栓宝先行，银环因为母亲反对，左右为难。后来经过栓宝鼓励来到了农村，但因为不适应体力劳动，思想又产生了动摇。收到母亲病重、催她返城的信后，便不顾栓宝母子的挽留，离开朝阳沟。途中与党支部书记相遇，受到了教育，归家以后，又发现她母亲竟然是装病催她回城，当即对母亲提

出批评，毅然重返朝阳沟。她母亲也随后来会亲家，并决定在朝阳沟落户。全剧表现出新旧观念的尖锐冲突，展示了社会主义时代农民的精神风貌，反映了知识青年的特定历史足迹。不仅语言富有个性特点，而且充满了浓郁的生活气息和地方色彩。

《朝阳沟》在运用传统戏曲形式表现现代生活上做出了一定的成绩。剧作除了主人公银环以外，还刻画了栓宝、栓宝娘、栓宝爹、二大娘、老支书等朴实、忠厚的农民形象。在这些人物身上洋溢着崭新的思想感情，表现出社会主义时代农民的精神风貌。全剧语言富有个性特点，有浓郁的生活气息和地方色彩；唱词生动、风趣，节奏明快。剧本故事完整，人物集中，在运用传统的结构方法方面取得了成就。1963 年，《朝阳沟》摄制成戏曲艺术片。京剧、评剧、吕剧、眉户、滑稽戏等都移植、演出过本剧。

《朝阳沟》的问世，无疑是现代戏的一个里程碑式的作品，优美的旋律，生动的情节，再加上河南豫剧院三团各位艺术家精湛的表演，使这部作品一经问世便闻名全国。即使到了 21 世纪的今天，《朝阳沟》中的大部分唱腔在中原地区仍然广为传唱，这一切都证明了《朝阳沟》所具有的顽强的艺术生命力。

思考题

1. 如何理解哲理融入故事之中，是故事化的哲理，艺术化、诗化的哲理。例如，苏轼的《和子由渑池怀旧》一诗写道："人生到处知何似，应似飞鸿踏雪泥。泥上偶然留指爪，鸿飞那复计东西。老僧已死成新塔，坏壁无由见旧题。往日崎岖还记否，路长人困蹇驴嘶。"全诗深沉意蕴在于抒写一种人生经验和态度：人生就是一种克服艰难困苦的历程。这是典型的诗化的哲理，或哲理的诗化。

2. 如何理解下面这句话的意思？"艺术与哲学渗透融合，也有另一种情形，即艺术成为表达哲学观念的手段、形式，而把哲学作为艺术的主题思想，或者把艺术作为某种哲学观点的印证。"

第 5 章

高校音乐教育

音乐作品能给我们带来某种情绪的感受和体验。作曲家可以通过音乐的模拟、隐喻、暗示或其他艺术手段，表达自己的创作意图，同时也给欣赏者以引导，激发欣赏过程中的联想和想象。这种联想和想象是以音乐的音响和个人经验为中介的，是不确定的，并且因人而异。这说明乐曲本身不可能明确告诉我们音乐表现的是什么，但从音乐的情绪上你可能会感受到优美、华丽、温柔、激动、果敢、伤心、悲愤，这些都是由联想和想象唤起的东西。

5.1 音 乐 简 述

本小节将从音乐的起源和发展、音乐的表现形式、特性和表现要素进行分析介绍，阅读本书时建议听取书中列出的谱例歌曲，感受音乐的魅力。

5.1.1 音乐的起源和发展

研究音乐的起源和发展，可以让我们更加了解音乐的形成的重要意义，音乐无时无刻不存在于我们生活的每一个环节。

1. 音乐的起源

关于人类社会音乐的起源可以追溯到非常古老的洪荒时代。人类在没有产生语言时，就已经利用声音的高低、强弱等来表达自己的意思和情感。随着人类劳动的发展，逐渐产生了统一劳动节奏的号子和相互之间传递信息的呼喊，这便是最原始的音乐雏形。当人们庆贺收获和分享劳动成果时，往往敲打石器、木器以便表达喜悦、欢乐之情，石器和木器便是原始乐器的雏形。

时至今日，对音乐的起源存在着诸多观点，综合起来有劳动说、祭祀说、模仿说、情感说、信号说和多元说。

1) 劳动说

音乐是人类在日常的劳作中，为了达成一致的效率而产生，例如我们民间的"号子"。

2) 祭祀说

古时人们生产力低下，认为大自然非常神秘，由此产生了"巫术"，在进行"巫术"活动时，音乐诞生了。

3) 模仿说

古时候，人类在日常劳作中，模仿动物或大自然的声音以便获得食物，由此诞生了音乐。

4) 情感说

人们在表达自己的情感时产生了音乐，例如我们民间的"山歌"。

5) 信号说

古人与远处的同伴联系时，需要发出保持一定时间的声音，如果多个人同时发出声音，为了辨别彼此，就产生了音高、协和与不协和音程，由此产生了音乐。

6) 多元说

音乐的起源是复杂的、多样的，不能单一地定论，主张从多个方面来探讨这个问题。

2. 音乐的发展

中国音乐的发展经历了形成期、新生期、整理期、动荡期和新时代。而西方音乐经历了文艺复兴时期和巴洛克时期，每一次文化和艺术的碰撞，都推动了音乐的发展。

1) 中国音乐的发展

在五千年漫长的历史进程中，中国的文明史展现了辉煌灿烂的一页。我国是世界上最早的文明古国之一，音乐也同样源远流长。中国音乐的发展大致可以分为以下五个时期。

(1) 中国音乐的形成期(公元前 21 世纪至公元 3 世纪)，包括夏、商、西周、东周(包括春秋和战国)、秦汉。这个时期为中国音乐的发展奠定了基础，最有代表意义的音乐艺术形式是钟鼓乐队。在周朝时，政府部门设立了由"大司乐"总管的音乐机构，教学的课程主要有乐德、乐语、乐舞。

(2) 中国音乐的新生期(4—10 世纪)，包括三国、两晋、南北朝、隋、唐。中国音乐在这个时期发生显著变化，开创了国际化的新乐风。一方面，世界音乐为中国音乐的发展做出了贡献；另一方面，中国音乐也开始走向了世界。两晋、南北朝时期，战乱频繁，政权更迭，随着社会的动荡变迁，各民族之间的交往扩大，外族、外域的音乐文化与中原音乐文化进行了广泛交流，在音乐史上成为一个承前启后的重要时期。

(3) 中国音乐的整理期(10—19 世纪)，包括宋、辽、金、元、明、清。这个时期的音乐文化与普通的平民阶层保持着密切的联系，呈现出世俗性和社会性的特点。其代表性音乐艺术形式是戏曲艺术及音乐。宋代，都市经济逐渐繁荣，市民阶层日益扩大，社会音乐活动的重心由宫廷走向民间。北宋已经出现了市民音乐活动场所"勾栏""游棚"。明清时期，京剧曲艺的发展也呈现了辉煌的历史阶段。

(4) 中国音乐的动荡期(19 世纪末—20 世纪 40 年代)，始自清代末叶的鸦片战争。鸦片战争爆发以来，中国本土固有的音乐——"传统音乐"已经无法适应社会变革的需要，更不能满足民族振兴的要求。经过一系列痛苦的思考、激烈的批判和冷静的分析，一种在"五四"文化运动影响下所形成的"新"的音乐文化思潮，使人们不得不把目光投向西方。

(5) 中国音乐的新时代(新中国成立至今)近百年来，我国引进了以多声部音乐和简谱、五线谱记谱法为代表的作曲与理论的技术体系；引进了以交响乐为代表的器乐表演形式与器乐演奏技术体系；引进了以歌剧为代表的声乐表演与技术理论体系；引进了以钢琴和小提琴为代表的西方乐器体系与音乐价值评估体系。人们把从西方引进的音乐称为"新音乐"，也正是自那时起，"中国音乐"成了一个两种不同音乐体制的集合概念——音乐文化的发展交织着传统音乐和欧洲传入的西洋音乐。

2) 西方音乐的发展

西方音乐实际上是从 16 世纪末开始，尤其是 17—18 世纪，这个时期在音乐史上称为巴洛克时期。

在巴洛克时期以前，西方音乐的发展大致经过以下几个时期。

805 年为早期的中世纪，开始了复调音乐。

1000 年为罗马式艺术，发明了谱表。

1150 年为后期中世纪，是早期哥特式风格。

1300 年为晚期哥特式风格，是新音乐的变革时期。

1450 年为文艺复兴时期，兴起了另一次新音乐的变革。

从 17 世纪初的巴洛克音乐起至今，西方音乐的发展大致经历了巴洛克音乐时期(17 世纪至 18 世纪上半叶)、古典音乐时期(18 世纪下半叶)、浪漫主义音乐时期(19 世纪上半叶)、现代主义音乐时期(19 世纪下半叶)、印象主义音乐时期(19 世纪末 20 世纪初)、新音乐时期和现代音乐时期等几个阶段。而每一个时期都有其各自的风格特点，每一个时期的音乐都是当时所风行的一种音乐门户。西方传统音乐时期有"复调音乐之父"巴赫、"交响乐之父"海顿、"音乐神童"莫扎特和贝多芬等音乐家。圆号、小号、萨克斯等西方乐器多以金属为材质。西方古典音乐是和声的、多声部的，所以乐器大多数很庞大，机构精致繁复，多能演奏和声，音色醇厚，音域宽阔，表现力强。

5.1.2 音乐的表现形式

音乐的表现形式主要可以分为两大类：一类是用人声歌唱的声乐；另一类是用乐器演奏的器乐。

1. 声乐

声乐是人们用自己的声音来表达心中情感的音乐，所以感情的表达最直接，表现自由，最容易感染人。因此，很多人都喜欢听歌、唱歌。声乐是一种歌唱的表演艺术，靠人的嗓子唱出悦耳动听的歌声，可以使用乐器伴奏，人声是音乐作品的重点。

欣赏体验：《我和你》(见图 5-1)。

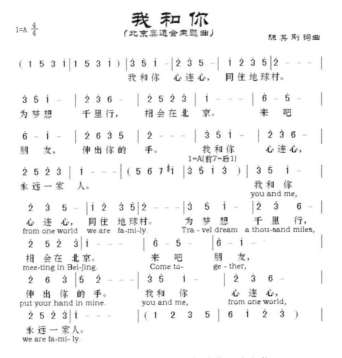

图 5-1 2008 年北京奥运会歌曲《我和你》

《我和你》选择了中国民族五声调式进行创作，大气、明亮的旋律，毫不张扬的风

格，将中国对和平与和谐的诉求通过温暖的音乐传向世界。

作曲家陈其钢表示，这首歌的创作是他对中国音乐感觉的追求，表现的主题和表现的方式是属于全人类的。

2. 器乐

器乐比人声的音域更宽广，人们可以用乐器来实现更加丰富、更加广泛的音乐表现。

由于各种乐器的音色不同，乐器演奏方法的技巧丰富，所以乐曲风格、意境上的差异以及多种多样的乐器表现形式等因素，构成了令人心驰神往的器乐艺术。人们在演奏和欣赏过程中表达、体验内心情感，感悟人生，得到了愉悦的精神享受。

欣赏体验：《蓝色多瑙河圆舞曲》(见图 5-2)。

图 5-2　《蓝色多瑙河圆舞曲》片段

"前奏"开始，当圆舞曲节奏一出现，一股清新的微风就迎面扑来。小提琴奏出徐缓的颤音，仿佛多瑙河的水波轻柔地荡漾。在小提琴颤音的背景上，圆号吹奏出整首乐曲，象征着黎明到来的音乐主题。木管乐器与之相呼应，一幅多瑙河晨曦的美丽风景画立刻展现在人们眼前。

前奏之后引出了第一圆舞曲，它是用整首音乐的主题加以发展的，描绘了一幅生活在多瑙河两岸和泛舟河上的人们的欢歌画面。

5.1.3 音乐的特性

音乐的特性是指音乐作为一门独立的艺术形态不同于其他艺术形式的典型特质，包括以下几个方面。

1. 时间特性

音乐是时间艺术，它具有不可颠倒、不可中断、不可停滞的时间特性，任何一部音乐作品的艺术表现都是在时间中展开的。时间是声音的载体。

如果说声音是绘画的色块，那么时间就是这些色块必须投向的画布。音乐家以艺术方式制定出的乐音，只能在时间的维度上逐渐展开、变化、发展和完成。旋律线，包括和声复调的空间感，也只能在一条直线的时间维度上呈现，按规定展开，且转瞬即逝，既不能压缩，又不能拉长。从这个意义上来讲，音乐只有在时间流动时才具有生命，这是音乐的真实意义所在。

2. 听觉特性

以听觉的方式审美是音乐活动的基本特征。

音乐使用的材料是截然不同于其他任何艺术形式的极为特殊的东西——声音，看不见，摸不着，只能为人们的听觉所感知。任凭音乐表演的外在因素怎样丰富多彩，对音乐真实的欣赏最终还是只能以听觉的方式完成。因此，音乐家要呈现最有价值的乐音诉诸欣赏者的听觉，而欣赏者的听觉则受制于其自身受教育的程度以及倾听时的生理状况与心理状况。

3. 情感特性

音乐美学领域对"音乐具有情感特性"这个命题的争执至今尚无提供最终答案的迹象。

在这样一种遥遥无期的状态下，作为最一般的看法，"音乐是表现情感的艺术"的观点会得到广泛的赞同。不争的事实是，但凡是个作曲家在创作音乐时都会重视它，几乎所有的演奏家、演唱家在表现音乐时都会突出它，更有无数的欣赏者在自己的欣赏过程中都有意无意地注意到了它。

4. 表演特性

通常，作曲家的作品——乐谱只是一度创作，它不像作家、画家那样一次创作就可以产生效果，而是要经过音乐表演艺术家的再创造，即二度创作，以具体的音响来表现，使之具有生命。有时，即兴的音乐表演会显示出音乐一度创作的暂时消失，而音乐的二度创作——表演，定然会成为音乐主体的内容。当音乐表演艺术家的艺术水准达到了一个相当的程度，受到欣赏者的关注，即所谓的三度创作时，才有可能达到音乐艺术的完整功能。

5. 非语义性

尽管长期以来有各种书籍主张用"音乐语言"来疏通音乐与欣赏者之间理解的管道，然而音乐就是音乐，不同于一般意义上的语言，不能翻译，不用翻译，也翻译不了。20 世

纪初，美国音乐大师艾伦·科普兰在他的《怎样欣赏音乐》一书中谈到对音乐的理解时，曾经无可奈何地表示："让我们假设你现在很幸运，你能用许多话把自己选择的主题的确切含义描述得使自己满意，但是这并不能保证使别人满意，别人也没必要满意。"

5.1.4　音乐的情感

音乐的情绪是音乐所特有的、艺术化了的人类情感，它蕴含于音乐之中，通常人们都能够体会到音乐中情绪的存在，但不同的人对于同一种音乐，会产生不同的、微妙的感受，这与个人的人生经历和人生态度有着很大程度的联系。音乐的情绪是在人们的内心产生了共鸣，从而被人们所感受与描绘的。

下面我们从《春节序曲》(见图 5-3)进行展开。

图 5-3　《春节序曲》片段

《春节序曲》选自管弦乐曲《春节组曲》，《春节组曲》的创作灵感来自作者早年在延安过春节时的生活体验和感受，李焕之先生通过乐曲向人们展现了革命根据地人民在春节时热烈欢腾的场面以及团结友爱、互庆互贺的动人图景。这部作品在管弦乐民族文化方面获得了成功，是我国管弦乐作品中的珍品之一。

乐曲欢快而热烈的前奏概括了全曲的情绪、音调与节奏特点，在热烈欢快的管弦齐鸣及锣鼓乐声中，人们进入春节的喜庆氛围中。

前奏后是第一部分的第一个主题，素材是陕北的唢呐曲牌，节奏鲜明、粗犷有力，形象地描绘了闹秧歌的人们跳起秧歌舞的生动场面，从中既能听到唢呐高亢的吹奏声，又能

听到一唱百和的歌声。

第一部分的第二个主题，由长笛和单簧管主奏，单簧管奏出的柔和曲调如同姑娘们扭的秧歌，喜气洋洋，引人入胜。这个主题经过一次反复之后，与前两个主题素材综合在一起，把欢乐的气氛推向一个小高潮。

当小高潮结束时，速度慢了下来，引出了对比的中间部分。陕北秧歌调的旋律甜美、抒情，富有田园风味儿，亲切动人，表达了人们对幸福生活的赞美和对美好前程的憧憬。这个主题经过双簧管、大提琴分别主奏一遍之后，第三遍由弦乐组合奏，将乐曲推向全曲的高潮。

继而是第三部分，它是第一部分的简单再现，音乐以极强的力度和更快的速度来表现鼓乐齐鸣、歌声四起，闹秧歌的人们沉浸在欢腾的氛围中，乐曲在欢乐沸腾的情绪中结束。

5.1.5 音乐的基本表现要素

音乐是依靠听觉来感受的音响艺术和时间艺术，与其他艺术一样，音乐也有自己的基本构成要素。作曲家通过运用音乐要素创作音乐作品，欣赏者在聆听他们的音乐作品时，听到的是这些基本要素使用的综合效果。如果对这些基本要素缺乏具体的了解，那么势必影响我们从音乐中得到的审美情趣。正如马克思所说："对于非音乐的耳朵，最美的音乐也没有意义。"因此，只有掌握了音乐的这些基本要素，才能全身心地投入艺术的审美体验中去，并从中获得更多、更深的艺术享受。

1. 旋律

旋律也叫曲调，是表现音乐艺术形象的最主要的手段，是音乐的灵魂。在任何一部音乐作品中，旋律体现了音乐的全部思想或主要思想。它以其鲜明的主题、思想内容、民族特征，成为欣赏者所能感受到的最为明显的要素，最能唤起人们的心理共鸣。一首脍炙人口的乐曲，首先是在旋律上有动人心弦的艺术魅力，旋律是由各种音程的连续进行构成的，它的进行是多种多样的。按旋律进行的音程关系，可以分为级进和跳进两种。按旋律进行的方向，可以产生上行、下行、横向进行的运动。旋律依靠自己的内部逻辑，将不同的进行方式综合在一部作品中。一般来说，级进音程往往表现自然松弛的感受和安谧平稳的情绪，跳进音程大多数具有明显的力度感，一般多用来表现起伏较大的情绪。同样，上行的旋律，尤其是时间较长、音域较宽的上行，常用于表现情绪的高涨或亢奋；下行的旋律，常用于表现情绪的松弛或低落。

2. 节奏

音乐的节奏就是组织起来的音的长短关系，是一种撇开音高关系的各种时值音的有序的运动。节奏是音乐的骨骼，是旋律发展的内在动力，并赋予音乐鲜明的性格特征，使音乐形象的塑造更加生动。例如，新疆维吾尔族的歌舞通常用切分节奏型，而圆舞曲则常用三拍子的强、弱、弱的节奏型。

节奏包含了音的强弱和长短两层含义。强弱表现了音乐的力度，长短表现了音乐的速度。不同的节奏，例如强弱快慢、急促舒缓，表达的情绪和内容也不同。同样一首乐曲，

节奏的变化会直接影响到音乐形象的改变。例如，一首欢快活泼的乐曲如果改用慢速度来演奏，它就不再具有欢快活泼的情绪了。如果一首葬礼进行曲用比原速快两倍的速度来演奏，它也就不再具有沉痛哀悼的情绪了。有的音乐具有稳定或比较稳定的性质，有的音乐具有活跃、不稳定的性质。从稳定到不稳定，又从不稳定到稳定，这种运动便构成了调式在音乐表现中的基础。音乐的时代性、地区性、民族性以及音乐的性格、气质在很大的程度上都与调式有关。

调性是指音乐中所体现的调式特性，即调式的高度。不同的调性对比能够造成各种声音的色彩的对比和变化，为音乐的运动增加活力。

3. 和声

和声是指两个以上的音，按一定的规律同时发声。它是在调式的基础上产生的一种重要的表现要素。它使音乐更富有色彩，极大地丰富了音乐的表现力。它能够根据需要表现出各种不同的音响，对音乐具有强烈的渲染和烘托作用，其功能是任何表现要素都无法替代的。

4. 速度

速度泛指音乐进行的快慢，是音乐运动的时间因素。它直接影响音乐情感的变化和音乐形象的刻画。音乐作品的表现内容丰富多彩，要求有多种不同的演奏速度。一般而言，快的速度通常是和激情、兴奋、活跃、欢快、紧张等情绪联系在一起的，慢的速度则与宁静、安详、平和、沉思、忧郁等情绪相关。在音乐的陈述中，尤其是在一些篇幅较长的作品中，音乐不会自始至终都采用一种速度，而是随着作品思想、情感的变化，要求速度也随之变化。适当的速度有助于增强音乐的艺术表现力和感染力。但是，如果采用不恰当的速度，那么往往会破坏音乐的艺术形象。

5. 力度

力度是指音乐中音响的强弱程度。它与乐曲形象的塑造、内容的表达有着密切的关系。在一般情况下，力度越大，越会增加人的紧张度；力度减弱，则会降低人的紧张度。另外，力度的增大，往往伴随着音响的增强。在通常情况下，旋律上行时多伴随力度的增强，旋律下行时则多伴随力度的减弱。因此，音乐的高潮往往是在旋律不断上行的过程中，伴随力度的增强，使音乐的紧张度增加而形成的。

6. 音区

音区通常是指音域中的某一部分。就人声或乐器而言，音区一般可以划分出高音区、中音区和低音区。在不同的音区间，声音的色彩会给人不同的感受。高音区的音色明亮悦耳，常用于表现明媚的阳光、喜悦的心情；低音区的音色深厚暗淡，常用于表现满天的乌云、惆怅的情绪；中音区的音色坚实稳定，适宜表现平和的心绪、甜美的意境等。

7. 音色

音色是指声音的色彩和特性。它主要取决于发音体的物质材料及其形状。因为音色的不同，所以各种人声和乐器的表现能呈现出丰富的色彩和巨大的感染力。此外，音色的表现作用还体现在各民族歌唱者和器乐特有的民族色彩上，使音乐的民族特色更为鲜明。

8. 织体

织体是指音乐中陈述音乐组织的具体方式。织体可以分为单声部织体和多声部织体两类。

1) 单声部织体

所有单声部的曲调、单声部的歌曲和无伴奏的器乐独奏等，都是以单声部织体作为陈述形式的。

2) 多声部织体

多声部织体可以分为主调和复调两类。

(1) 主调

主调即在织体中占主要地位的旋律。它既可以在织体的上层、中层或下层声部中出现，也可以从一个声部换到另一个声部，而其他的声部则都处于一种从属或伴随的地位，起着烘托和陪衬主旋律的作用。

(2) 复调

复调是指两支以上的旋律，在不同的层次中同时进行，且既相互配合又独立发展。

主调和复调织体在有些音乐作品中往往是混合运用的。这种织体的运用，为多声部音乐形式带来了丰富多彩的陈述途径，使音乐思维更开阔，内涵更深刻。

以上音乐的八种基本要素，无论是在单声部还是在多声部音乐作品中，都不是孤立地起作用的。尽管在一些特定的表现内容上，这些要素的运用有主次之分，而且往往会有某种或某些要素起主导作用，但是就音乐形象的完整性而言，各种音乐要素的运用，构成了一个不可分割的整体。它们不是简单地把各部分机械相加，而是一个具有艺术生命力的有机组合。

5.1.6 音乐的三种声音

音乐不能直接传达视觉形象，也无法直接传达思想观念。那么，听懂音乐岂非有"筚路蓝缕，以启山林"之艰？其实不然。因为，音乐何须听懂！平心而论，音乐欣赏带给人们的往往只是一种感受。在彼，或许是强些——使人潸然泪下；在此，或许就弱些——令人无动于衷。听者易于抱怨听不懂，这通常都是类似"高山流水"这样的故事闹的。在这个故事的背后，蕴藏着一种审美观念，这个观念告诉人们：在音乐当中包含着各种各样的表现内容，如果说没听懂，就是不懂音乐。在这里，我们必须加以旗帜鲜明地指出：这是一种谬论。它在主观上给每个听音乐的人都施加了一种压力，一种类似安徒生童话《皇帝的新装》中"愚"与"智"的压力。倘若如此，那就真的没有人能够听懂音乐了——音乐家听不懂，爱乐者听不懂，现代人听不懂，古人(包括钟子期)同样也听不懂，因为谁也没有能力贸然说出音乐表现的是什么。简单的事实是：任何视觉性和概念性的内容，没有人能够从音乐中准确地听出来。中国有一句古话"唯乐不可以为伪"，如是说，无中生有的荒诞在这里并不好玩儿。那么，在音乐欣赏中爱乐者终究该去聆听什么呢？

其实，所有的音乐无外乎就是一些好听的声音、有趣的声音、有意味的声音。

1. 好听的声音

好听的声音是音乐表现的主要方向。大量的音乐作品在满足人们听音乐的基本审美需求方面，是把旋律的优美、和声的和谐、音色的纯粹、结构的匀称，即最一般意义上的好听，放在首要地位的。好听是建立在主观认同基础上的，一般来讲其有三个成因：个人感官的瞬间响应、熟而生情、文化趋同。远离了这三点关联性，这些好听的声音可能不是为你准备的，也可能根本就不是好听的声音。可以尝试的音乐欣赏实践是聆听曼托瓦尼乐团的看家作品《绿袖子》(见图 5-4)。

图 5-4　《绿袖子》钢琴谱片段

《绿袖子》是根据爱尔兰民歌改编的轻音乐作品。作品结构为二段式。

A 段以温暖的小提琴音色开始，在平静上升与下降中委婉前行的旋律、密集而谐和的和声音程以及舒缓的三拍子节奏，使音乐带有温馨的感受，其中的两个乐句为并行结构。

B 段旋律以"曲首冠音"样式出现，抒情的歌唱性在此衍变为一种激情的表达，其中的两个乐句也是并行结构。

大反复时的 A 段引入了长笛独奏，音色纯净柔美，体现为个性化的优美。就文化趋同性而言，一般人听过几遍就会对这个音乐作品留下"好听"的印象，更何况有过无数听众坦言"一听就很喜欢，因为好听"。对这个作品的音乐欣赏，到这里应该就可以了。

需要指出的是，以好听见长的音乐作品浩如烟海，在精神状态方面，它们的表现通常

是优美而又抒情的。

2. 有趣的声音

有趣的声音是音乐表现的技巧性特征，而非指常态下的所谓"滑稽"。

在很多情况下，爱乐者会因为对音乐欣赏中"技巧感知的快乐"而将其与"好听"混为一谈，这也未尝不可。然而，音乐技巧趣味的构成毕竟是多方面的，单独加以注意会有助于鉴赏水平的提高。比如，状物性的模仿，虽然也有明显的技巧成分，但在作曲理论上被看作初级水平，是对欣赏者能力的低估、戏弄，因此不可滥用。

19 世纪法国浪漫乐派作曲家圣桑曾经为两部钢琴和一个双管制的管弦乐团创作了管弦乐套曲《动物狂欢节》，而有趣的是，他暗自规定这个作品在他活着的时候不能公开发表或演出。除了这个套曲中有些作品包含了作曲家本人的傲慢与玩笑以外，套曲中的几首音乐拟象、模仿的技巧，在当时社会认同方面有低级流俗之嫌，它们是《骡子——跑得飞快的动物》《母鸡与公鸡》《驴》《象》。如今的音乐传播领域，这几曲却出人意料地受到了重视，实则音乐欣赏普及之需要使然，绝非因其高尚的艺术品质。不少爱乐者最初接触到这几个曲子也会觉得"有趣"，但将这几个不宜反反复复倾听的作品表述为优美、好听，就未免太滑稽了。

其实，音乐的有趣在更高的层面上是多种多样的作曲技巧(此处不可忽略的还包括演绎技巧)对音乐欣赏者的一种积极吸引，其间"清晰流畅""快速敏捷""华丽繁复""新奇少见""符合逻辑"等，都是爱乐者应该主动关注的典型特征，同时还要注意这些音乐的趣味往往是片段地或者零星地散落在一首完整的音乐作品中间，需要爱乐者自行甄别并加以欣赏。

3. 有意味的声音

有意味的声音是音乐表现较为深入的部分。音乐的价值往往并不只相当于它诉诸美感的程度，因为无数优秀的音乐作品从一度创作那里就已经被赋予了某种象征性的意味。有时它确实是一种指向情感反应"好极"的单纯的美感——抒情、优雅、安详、恬静、柔媚、快乐、激动、欣欣然，可是更多的情况下它完全可能在情感反应的"恶极"方向上有更为多样性的显现——单调、怪异、恐惧、挣扎、晦涩、阴暗、狂躁、悲戚戚。而倾听者又依据音乐的标题、相关背景资料以及自我的理解能力，或多或少地接受并认同了作曲家的音乐表现意图，从而支持了音乐表达的权力。

图 5-5　苏联著名作曲家肖斯塔科维奇

苏联著名作曲家肖斯塔科维奇(见图 5-5)在他的《C 大调第七交响曲》第一乐章中，写进了一个脍炙人口的"(法西斯)侵犯的主题"。这个主题的旋律与节奏单调而乏味，弦乐器干燥的拨弦音色和小军鼓弱而顽固的细碎鼓点(唯一的伴奏)，展示出怪诞不经和森冷可怕的表情。

接下来，这个主题的旋律不折不扣地持续演奏了 11 遍，而其余部分(这里可以将其笼

统地看成是和声部分，即所谓伴奏)则经历了一个从单薄邈远到粗野狂暴的层层递进的交响性变奏过程，使人联想到德国法西斯军队拉开整齐的方阵由远而近践踏过来的恐怖情景。

变奏 1：长笛用低音区漫不经心地主奏，低音乐器以长时值切分节奏，淡漠地拉出主、属两音交替的音型，造成摇摇晃晃的效果。

变奏 2：短笛主奏，长笛则依附其下衬以一个不和谐声部，低音声部继以单调的不和谐音型。

变奏 3：英国管与巴松管分别用重复前乐句的方式懒懒散散地轮奏改为拨奏的低声部弦乐器明显地浓厚起来。

变奏 4：一直持续着的小军鼓气氛进一步加强，以小号为首的铜管乐器以密集的不和谐音群强奏主题，低音声部呆板的伴奏音型得到突出表现。

变奏 5：在强劲的低声部陪衬下，主题由单簧管以尖利的高音区，与音色暗淡的英国管用卡农(亦即轮奏)方式奏出。

变奏 6：整体和声的厚度已经大大增强，主题由音程密集的弦乐以生硬的音色演奏，伴奏中开始加进管乐器。

变奏 7：打击乐器得到了很大的发展，在前一个变奏的基础上管乐器进一步以不和谐和声音程充实到主题的强奏中来。

变奏 8：主题正式交由全体低音乐器粗野地奏出，伴奏状态下的高音声部在原低声部音型基础上，增加了一个轻佻的倚音，并加进干燥的木琴音色以便突出其表现。

变奏 9：伴奏声部在隆隆的鼓声中，突出了短暂的半音阶效果，并以小提琴声部不和谐地配合铜管，在紧张度极强的高音区表达出来，主题则由小号等乐器干涩地强奏，打击乐声部的吊镲开始跟入。

变奏 10：进入高潮，小军鼓、大鼓、定音鼓异常强烈，铜管声嘶力竭地用半音上下行模拟警报器的啸鸣，吊镲火辣辣地敲击，强大的和声音响几欲掩盖由木管弦乐承担的主题声部。

变奏 11：最高潮，和声极大的不和谐气氛已经到达顶点。这部交响乐作品公演后，熟知了这个片段的人内心都明白，作曲家在这里是要竭力赋予音乐一种意味：以此象征德国法西斯对苏联的大举入侵。

现在的问题是，并不是没有理由对这样一种"音乐的解释"进行果断的否定，而是没有必要。很多作曲家已经做了而且还有无数的作曲家正在继续这样做：以某种意味的方式为音乐注入内涵。作为欣赏者，在接触这一类音乐作品时，只需要接受这个简单的事实，这也是音乐欣赏的乐趣所在。

5.2　音乐教学的目标与原则

声乐课程编制的目标与原则需要在教学实践中不断总结、不断修正，本节从目前声乐教学的共性出发，在把握声乐课程内容结构和声乐学科特点的基础上来探析声乐课程编制的目标与原则。

一直以来，声乐都是作为高等师范学校音乐教育的主干课程和学科课程，在高等师范学校音乐教育中受到了充分的重视。但是，我们也看到很多高等师范学校还沿用专业院校

的声乐课程模式，强调声乐课程的技能性，忽视声乐理论课程；强调声乐技能的训练，忽视声乐活动与声乐教学能力的提高。随着基础音乐教育课程标准的实施，高等师范学校声乐课程的改革也迫在眉睫。但是怎么改革，朝哪个方向改革，这些都是高等师范学校声乐课程改革中的重要问题。引起的困惑主要是因为我们对高等师范学校声乐课程这个领域没有深入探讨，对高等师范学校声乐课程的编制与目标认识不清。

5.2.1 音乐教育专业声乐课程暂时性目标的形成

高等师范学校音乐教育专业声乐课程编制的目标应该分为暂时性目标和具体的声乐课程目标，暂时性目标是在分析了声乐学科教学、学生学习情况以及社会就业市场需要三方面具体问题的基础上总结出来的。

1. 音乐教育专业声乐教学中发现的问题

一是声乐技能课中强调技能，轻视理论；强调美声，轻视民族。二是声乐审美类课程缺失比较严重。三是声乐教学实践课程不够完善，尤其是缺乏中小学变声期嗓音保护课程和中小学课外音乐活动课程。

2. 音乐教育专业声乐课程的特点

声乐课程必须考虑这个时期大学生的个性特点，包括兴趣、爱好、心理等多种因素。大学生正处于青春期和生理发育成熟的时期，有其独特的心理特点。一是这个时期的大学生在情绪上非常兴奋，体现在学习工作中非常热情，但是如果引导不当也容易产生较强的逆反心理。二是这个时期的大学生在心理上是向成熟、稳定过渡的时期，大学生从内心体验上出现了成熟感，自尊心增强，强烈要求独立自主，并有强烈的表现欲，面对着外面多姿多彩的世界，他们有着丰富的想象力、创造力和强烈的占有欲。但是，也有一些看似成熟的正常心理表现。当他们面对社会上一些成年人的行为，例如抽烟、喝酒、大声喧哗等不良的生活习惯时，他们就会错误地把它作为成熟的标志来模仿和学习。

3. 高等师范学校音乐教育专业的就业问题

就业问题是现在高等师范院校比较头疼的问题。一是由于扩招引发的就业压力增大，二是社会就业市场的需要也发生了很大转变，教师职业能力越来越受到用人单位的重视。

通过以上三方面的分析，形成高等师范学校音乐教育专业声乐课程的暂时性目标。一是以双基教育(基本技能、基础理论)为基础，在基本技能课中改革声乐演唱曲目，将中外优秀的声乐作品和本土声乐作品融入其中，淡化唱法教学，提升声乐课程的民族性；二是注重大学生的个性特点，开设活动课程和嗓音保健课程，培养学生的创造力；三是加大职业教育进程和职业技能、职场面试的培训，为学生毕业后的就业打好基础。

暂时性目标为高等师范学校音乐教育专业声乐课程编制具体目标做了实践上的探索，但是要想清晰地制定高等师范学校音乐教育专业声乐课程的目标，我们还应该弄清楚两个问题。一是高等师范学校音乐教育专业的价值取向；二是高等师范学校音乐教育专业的培养目标。

5.2.2 声乐课程的价值取向

声乐课程的价值取向可以分为四个方面。一是主体性，要以学生为主体，以人格完善和人的发展为目的的课程价值观。二是师范性，以培养中小学音乐教学需要为宗旨的课程价值观。三是学科性，符合声乐学科特点，以达到声乐理论和技能并举、声乐演唱和实践并举、声乐学习和声乐教学能力并举、歌曲曲式分析和歌曲创作并举为目标的课程价值观。四是职业性，以人才发展符合就业市场需要为目标的课程价值观。

1. 主体性

所谓主体性的价值取向，主要是说在编制课程时应该以学生为主体，从学生的年龄、心理特点、兴趣、爱好出发，充分了解和反映学生的实际情况，给学生尽可能多的选择机会。

2. 师范性

师范性是声乐课程价值取向与目标选择的独特之处，从另一个角度来说，也是高等师范学校声乐课程的职能所在。高等师范学校的教育职能就是为中小学培养优秀的师资人才，所以我们的声乐课程不仅要包含必要的声乐理论、技能课程，还应该包含声乐实践、教学、活动课程。

3. 学科性

赵震民在《声乐理论与教学》一书中对声乐含义的表述为：声乐是以人体歌唱器官为乐器，用科学的发声方法发出优美歌声的音乐艺术。从声乐的含义中，我们看到声乐是一门独特的艺术，人在其中不仅是表演者，还是自己乐器的铸造者，它有着不同于其他学科的独有的特点，所以在高等师范学校声乐课程的目标选择中，我们必须重视这个学科性。

4. 职业性

教育部曾经发布通知，要求从 2008 年起，在普通高校必须开设职业发展和就业指导课程，作为必修课或选修课列入教学计划，建议课时不得低于 38 学时。高等师范学校音乐教育专业未来从事的是音乐教育工作，教学工作本身对教师的职业性要求很强，所以在高等师范学校音乐教育专业编制声乐课程的过程中必须强调职业性。这既是教育部职业教育的需要，也是音乐教育工作本身的要求。

5.2.3 音乐教育专业声乐课程编制目标及原则

音乐教育专业声乐课程编制目标在《全国普通高等学校音乐学(教师教育)本科专业课程指导方案》中也有详细叙述：本专业培养德智体美全面发展，掌握音乐教育基础理论、基本知识、基本技能，具有创新精神、实践能力和教育科研基础的高素质的音乐教育工作者。在把握高等师范学校音乐教育专业声乐课程的暂时性目标，高等师范学校音乐教育价值取向和高等师范学校音乐教育专业培养目标文件的基础上，编制高等师范学校音乐教育专业声乐课程的目标和原则就变得有理可依，有章可循。

1. 音乐教育专业声乐课程编制目标

声乐课程编制要让学生掌握基础的声乐理论知识和技能，培养学生良好的艺术修养和艺术表现能力，掌握正确的咬字吐字方法，加强学生的声乐文化内涵，提高学生的声乐审美和声乐创作能力，养成科学用嗓的习惯，推进学生声乐学科的科研能力，使其更好地适应中小学歌唱教学工作。

2. 音乐教育专业声乐课程的编制原则

声乐课程编制原则需要执行可行性原则、理论联系实际原则、融合性原则、综合性原则、创新性原则和整体性原则，从实际出发编制声乐教程。

1) 可行性原则

可行性是声乐课程编制原则中的一项重要内容，任何一门课程的开发和编制首先应该考虑是否可行，如果不可行就没有任何实际意义。在高等师范学校音乐教育专业声乐课程编制过程中，要考虑到自己学校的教学条件、教学环境、师资队伍、地域特色等一些具体情况。正因为这一点，我们才特别重视发展声乐教材中的本土声乐课程、校本课程和师本课程。从另一个角度来说，这些教材的出现本身也是对声乐课程编制可行性原则的一种肯定。

2) 理论联系实际原则

实践必须以理论为指导，理论也必须在实践中才能得到验证和提高，这是认识论的规律，也是声乐课程必须遵循的原则。声乐课程不仅仅是一门表演课程，也是一门理论课程，声乐教学本身并不仅仅是一门技术，更是一门科学、一种文化。所以，高等师范学校在编制音乐教育专业声乐课程的过程中应该更多地加入与声乐艺术发展史、声乐心理学、声乐美学、声乐生理学、声乐文化相关的内容。

3) 融合性原则

随着基础教育改革的推行，中小学歌唱教学较以前也发生了很大改变，歌与舞、歌与文化、歌与多种艺术形式的结合，使中小学歌唱教学形式更加丰富，这也要求在编制高等师范学校音乐教育专业声乐课程的过程中必须强调声乐课程与相关音乐课程之间的融合，提高学生对声乐与相关艺术门类知识的整合能力和创作、编排的实践能力。

4) 综合性原则

声乐课程只是高等师范学校音乐教育专业课程中的一个学科，学校对声乐课时的安排有严格的规划和时间上的限制，要想在有限的时间内完成高等师范学校音乐教育专业声乐课程的编制目标，实现声乐课程的价值，那就必须对声乐课程内容进行有效的综合，在声乐课程课时有限的情况下发挥事半功倍的作用。

5) 创新性原则

在课程编制过程中，创新非常重要，它是课程发展的原动力，只有创新才能使课程焕发勃勃生机、推陈出新。在编制高等师范学校音乐教育专业声乐课程的过程中也必须有创新意识，创设新的、符合声乐艺术本质和声乐教学特点的声乐课程内容，推进声乐学科的深入研究。但是，声乐课程的创新必须在认识声乐艺术、课程编制规律的基础上进行，而不是无序地、胡乱地求新、求变。

6) 整体性原则

因为声乐教学本身就是一个整体，所以高等师范学校音乐教育专业声乐课程编制也必须在一个整体的原则下进行，讲究声乐课程内容之间相互联系、相互补充。

5.3 音乐教学的模式与方法

本节针对传统音乐课教学存在的不足，提出了适合新形式的大学音乐教学模式及教学方法，以提高教学质量。

5.3.1 基本乐理

大学音乐教育课不是专业的音乐教学，因为学生在中小学里音乐大多数是空白的。因此，在基本乐理方面的教学过程中，我们不能干讲，应该用复习、多举例、多用音响、师生互动等手段来讲述一些简单的、常见的基本乐理知识。这个内容除了导入教学以外，也要用上模仿与基本训练的模式。

5.3.2 视唱歌曲

视唱内容一般用导入和训练(模仿、识谱)的教学模式。视唱包括简谱和五线谱单声部与简单的二声部视唱。视唱可以先从简谱入手，从没有升降记号、各种音符节奏到结合各种简单拍子的指挥图示，由浅到深，由简单到复杂，循序渐进地练习。可以采用传统的单独抽谱或结合二人、小组、集体的方式去完成一首视唱。不必理会学生的音色，音高准确就可以得到充分肯定，多鼓励学生离开钢琴清唱，确保音高的准确性。

大学生面对一首歌曲，首先要会唱谱，然后结合歌词慢慢去体会歌曲的意境。因此我们把它放在视唱这里来讲。歌唱内容要用上整个基本的教学模式进行。

在唱歌前，教师可以让学生站起来进行发声练习，再适当插入一些歌唱知识，例如发声技巧、呼吸、共鸣，等等。每首歌曲我们都要求学生过视谱关，再结合音响、歌词感受歌曲的意境，用不同的形式让学生来演唱歌曲，例如全班同学齐唱、分声部合唱、小组唱、重唱、独唱，等等。不要刻意去追求学生歌唱的技能、音色、唱法，要注重学生感情投入的表现力，让学生学会通过歌唱来表达自己的感情。最大限度地发挥不同层次学生的唱歌潜能，使他们能积极地展示自我表演的欲望。

5.3.3 音乐欣赏

音乐欣赏这个内容在大学阶段的音乐教育课中应该被列为较重要的一个环节。因为学生用自己的感知去直接接触音乐作品，用心灵去体验音乐作品，从而获得感情的共鸣，使感情素养达到提升的效果。这是一个导入—欣赏—模仿—创作—表演—评议的教学模式。

由于音乐欣赏课的教学内容较多，所以在教学过程中我们可以先从欣赏音乐所要具备的基本知识着手，例如音乐的表现手段、种类、曲式、体裁以及作品的作者和时代背景、

民族特征和创作个性。

有了应该具备的知识后我们进入欣赏环节。欣赏环节可以用导入欣赏—整体性初步欣赏—分段性欣赏—综合性深入欣赏的方法。在整个音乐欣赏的教学过程中需要注意以下几方面的问题。

1. 欣赏环节

切忌忽视学生的直接体验，也就是要给学生充分的时间和自由去欣赏作品，对所欣赏的作品所表达的感情(它是快乐的还是悲哀的，或是慷慨激昂的，等等)，凭借自己的感性经验，自然地产生一种伴随音乐感知而产生的感情体验。这种直接体验是学生各自不同的知识结构和生活经历对音乐作品所体会的不同感受，是一种真实的感受，我们应该予以尊重。

2. 音乐欣赏教学

在学生欣赏音乐作品时，教师过多的讲解不但不利于学生对音乐直接性的把握，反而会阻碍学生直觉思维能力的发展。艺术不能容忍说教，审美不能依靠灌输，音乐欣赏学习是满足和丰富学生的精神生活的需要，师生之间必须建立在平等、谦恭和爱的基础上，才能唤起学生对音乐的激情，走进音乐世界。在音乐欣赏教学过程中，尽管音乐教师具备的音乐知识、欣赏经验等比学生丰富，但是教师不能担任"独奏者"的角色，而要以平等的合作者的身份进入学生的内心世界。教师应该乐于接受学生对音乐作品的不同见解，乐于与学生交流思想，交流看法。

3. 音乐是一种表现生活的艺术

为了避免音响材料的局限性，更好地进行艺术表现，音乐往往需要和其他艺术相结合。音乐中的感情内涵也常常可以在音乐以外的因素中找到理解的依据。欣赏者在对音乐进行感情体验时就需要对这个艺术整体加以研究，从而加深对音乐的感情内涵的体验。

欣赏完一部作品后，对于同一部音乐作品的感悟和理解，既可以用各自的语言展开讨论或辩论，也可以按兴趣或特长分成小组，根据大家对欣赏作品的理解，共同创编某种艺术形式，通过小组成员的共同合作表演，表达对音乐作品的感悟和理解。

总之，大学需要开展音乐教育。尽管音乐教育不像专业艺术教育那样，培养专门的音乐家或音乐方面的专门人才，但是要培养大学生的完美人格，而不是用模子铸造出来的整齐划一的产品，要让音乐成为他们的朋友，发泄他们的激情，解放他们的心灵。在开展素质教育的今天，希望音乐教育能够跟随改革创新的潮流，让大学生发展个性、完善人格，成为感性解放、理性陶冶的学科，让大学生跟随音乐的旋律弹奏出五彩缤纷的未来。

5.4 音乐教学过程设计

为了达到音乐学习培养人的创新思维、创造性能力的目的，在音乐教学活动中，不论采取的是阶段式音乐教学过程设计还是环节式音乐教学过程设计乃至步骤式音乐教学过程设计，都应该注意贯穿以学生为主体的自主学习原则，注意听(听音乐)、想(想象力)、议(议论感受)、创(创造、编创)的过程转换和升华，培养学生的创新意识和创造能力。这是由

音乐作为人文的一个重要门类，在人文精神培养中所占的地位决定的。不可否认的是，虽然在音乐教学中确实存在技能、技巧训练的内容，并且在某些学习阶段，技能技巧的练习占有非常重要的地位，但是从其根本上来说，技能与技巧只是表现音乐思想的手段，而绝非音乐表现的目的。更为重要的是，音乐学习是要用这些技能、技巧来表现音乐作品的艺术内涵，体现民族精神和时代特征。因此，在音乐教学活动安排上，需要把音乐教学放置在一定的文化背景中，凸显音乐教学的人文精神和文化内涵。通过乐音构成的音乐作品，对学生进行情感、情操和审美教育。教师必须在音乐教学的不同阶段，乃至全过程中始终贯穿以音乐审美为核心的思想，在潜移默化中培养学生的美好情操、健康人格，培养学生感受音乐、表现音乐、创造音乐的能力。

5.4.1 音乐教学内容的设计

音乐教学内容，是音乐课堂上师生双方共同所需的相关音乐材料，包括文本、乐谱、音响等。通常情况下，它以教材的方式承载，包括学生使用的音乐教科书、教师使用的音乐教学参考书以及相匹配的音乐教学多媒体光盘和录音带、录像带等。其中，学生使用的音乐教科书是音乐教材的核心内容，在多数情况下，各学段、各学期、各学时的音乐教材内容就是相应学段、学期和学时的音乐教学内容。但有时根据音乐教学的特殊需要，教学内容就会脱离教材而由音乐教师自行选择和组合。因此，掌握音乐教学内容的设计艺术，正确地选择、合理地组合、恰当地分析音乐教学内容，是音乐教师的一项重要基本功和音乐教学的必要前提。

1. 音乐教学内容的选择

音乐教学内容的选择主要应该遵循以下两项原则：一是以音乐审美为核心，二是以学生发展为中心。基础音乐教育的本质是审美教育，音乐教学是师生共同体验、发现、创造、表现和享受音乐美的过程。音乐审美教育应该鲜明地体现和贯穿在整个音乐教学的内容中。音乐教学内容是音乐教学的依据，是学生获得音乐审美感受和体验的客观条件。选择具有欣赏价值且能够唤起美感的歌曲和乐曲是极其重要的，它是实现以审美为核心的音乐教学的基础和前提。新的课程观认为，学习者是课程的中心。音乐教学内容的选择要打破以学科为中心、以教师为中心等传统观念，紧密围绕学生的兴趣和需要，结合学生的生活经验，遵循学生的生理、心理及审美认知规律来进行，使音乐教学内容真正成为学生所接受和喜欢的内容。以往的音乐教材，往往较多从教师的"教"考虑，无论是教材内容的构建还是教学方法等都强调以教师为主，很少考虑学生，因此学生基本处于被动的学习状态。新的课程观要求从学生发展的视角考虑问题，强调学生的"学"，这不仅有利于培养学生的音乐兴趣，而且有益于学生在音乐上的持续发展。因此，教师在选择音乐教学内容时，一定要从学生的生活经验出发，从学生的心理需要出发，密切结合学生的音乐兴趣和音乐需求，增强音乐教学内容的亲和力与人文性。

2. 音乐教学内容的组合

音乐教学内容的组合方式有很多，常见的有同类题材、同类体裁和不同人文主题组合等几种形式。同类题材的音乐教学内容组合，是将相同题材的音乐作品根据音乐教学的需

要有机组合在一起。如果要概括介绍世界各洲的音乐，那么围绕着亚洲、欧洲、美洲、非洲、大洋洲这些题材，就可以设计出如下一些音乐教学内容组合。

(1) 非洲风情：①《达姆，达姆》(阿尔及利亚)；②《尼罗河畔的歌声》(埃及)；③《咿呀呀欧雷欧》(扎伊尔)；④《笛皮杜》(乌干达)。

(2) 美洲印象：①《蓝色狂想曲》(美国)；②《小星星》(墨西哥)；③《红河谷》(加拿大)；④《飞驰的雄鹰》(秘鲁)。在组合的过程中，要注意各种内容要素的构成和搭配，例如上面的组合，不仅要考虑国家、地区的因素，还要考虑所选作品的代表性，以及声乐与器乐作品的比例等。

同类体裁的音乐教学内容组合，是根据音乐教学需要将相同体裁的音乐作品有机结合在一起，例如中国民歌、艺术歌曲等的组合。中国民歌：①《澧水船夫号子》(湖南)；②《上去高山望平川》(青海)；③《月牙五更》(东北)；④《茉莉花》(江苏)。艺术歌曲：①《铁蹄下的歌女》(聂耳)；②《教我如何不想她》(赵元任)；③《嘉陵江上》(贺绿汀)；④《渔阳鼙鼓动地来》(黄自)。在以体裁为主线的组合中，同样要注意各种要素的构成和搭配，例如上面的组合，不仅要考虑地区、作者的因素，还要考虑所选作品的长度、风格和代表性等。在具体的教学中，教师要兼顾设计内容组合及教学过程与方法。不同人文主题的音乐教学内容组合，是突出以人为本、以文化为主线、以情感态度与价值观为出发点的组合，它在结构和形式上更为灵活，诸如从音乐与人、音乐与社会、音乐与自然、音乐与民族、音乐与世界等各个方面进行组合。中华情：①《1997·天地人》(交响乐)；②《鼓浪屿之波》(独唱)；③《七子之歌——澳门》(合唱)；④《东方之珠》(对唱)。内蒙古草原：①《美丽的草原我的家》(独唱)；②《赛马》(二胡独奏)；③《牧歌》(合唱)；④《嘎达梅林》(管弦乐)。

3. 音乐教学内容的分析

音乐教学内容的分析是音乐教学内容设计的基础，是上好一堂音乐课的必要前提。通常，音乐教学内容的分析往往局限于介绍音乐作品内容、形式、表现手法、创作背景以及作曲家等方面，分析的方法也多为阅读和选择有关音乐资料。在音乐新课程中，由于对音乐课程"人文学科"的性质定位和突出"情感态度与价值观"的目标要求，因此在音乐教学内容的分析中更要注重对作品的人文内涵、情感意蕴、艺术特色和社会价值的探究；在方法上，更应该注重对作品的聆听，以便获得直接体验。

凡能够选入教学内容、作为教材的优秀音乐作品，都具有一定的社会价值和较高的艺术价值。因此，对作品这些方面的分析既有着重要的教育价值，又有着良好的教学意义。例如，分析十几年前诞生的、曾经打动了无数青少年学生的名歌《我多想唱》，如果仅仅着眼于表现手法和作品结构，就不会对当今的高中学生产生那样大的吸引力和震撼力。然而，将该作品与他们的学习背景联系起来分析，那就完全是另外一种情况。正是花季年龄的少年儿童，在应试教育的重压之下，披星戴月，埋头苦学，不见笑脸，没有歌声。是谁无情地剥夺了孩子们的快乐年华？这些被抹去童年色彩、失去生活情趣、泯灭了创造活力的孩子，美好的明天难道会向他们走来吗？伟大的思想家卢梭告诫我们："大自然希望儿童在成人以前，就要像儿童的样子，如果我们打乱了这个顺序，就会造成一些果实早熟，它们长得既不丰满也不甜美，而且很快就会腐烂，就是说，我们将造就一些年纪轻轻的博

士和老态龙钟的儿童。"教育的首要目标是提高人们现实生活的价值，是让孩子们拥有一个幸福、快乐和健康成长的美好年华。这个哲理，正是这首歌的意义所在。"生活需要七色阳光，年轻人就爱放声歌唱""该学就学，该唱就唱，年轻人就要开朗奔放"。——"我多想唱"这四个字包含了太多的内容，那份企盼，那份渴望，那份发自内心的呼唤！透过这四个字，我们犹如望见那天真的目光，犹如看见那张可爱的笑脸。除去感动，更多的是震撼！

　　一个没有走进音乐的教师，怎能企望学生理解音乐？在音乐课堂上，最为脱离音乐教育本质的教学现象就是教师照本宣科地讲解音乐，学生不假思索地听讲，因为双方均无对音乐的直接体验，都没有真正地走进音乐。良好的音乐教学效果来自师生之间和谐的音乐审美交流，而形成这种和谐交流的前提则是教师自身对音乐的切身感受。音乐教师上课之前如果缺乏对音乐的感受、感动、感悟，就不可能运用音乐的情感力量来感动学生。所以，对音乐教学内容的分析，教师自身的反复聆听与多次体验相当重要。应该像下面这位教师聆听《大地飞歌》那样：第一次听《大地飞歌》是坐在电视机前，伴随着荧屏上多姿多彩的画面，首唱者宋祖英的优美歌声深深印入我的心中，感觉特别美好。心境的美好使人感到生活的美好，生活的美好使人感到人生的美好，就像歌中唱到的一样——"好日子天天都放在歌里过"。第二次听《大地飞歌》是坐在组合音响前，这是另一个版本的演绎，歌唱者"零点乐队"与宋祖英的演唱风格迥然不同，歌声充满着一种民族沧桑的味道，令人回味，引人沉思。但对民间生活的热爱却是两种演唱所共同体现的文化内涵和审美追求。第三次听《大地飞歌》是坐在体育场的看台上，在南宁国际民歌艺术节开幕式上，我国台湾歌手周华健演唱的主题曲《大地飞歌》煽起全场数万歌迷的热情。观众在把鲜花与欢呼献给这位实力派歌星的同时，也把掌声由衷地献给了这首连续三次充当民歌艺术节主题曲的歌曲。一次又一次倾听这首歌，一次又一次感受这首歌，印象一次比一次深刻，体验一次比一次精彩。有一年秋季在南宁开会，有幸与广西艺术学院师生联欢，当《大地飞歌》响起熟悉的旋律时，便再也按捺不住奔放的激情，跃上舞台，汇入载歌载舞的人流，把整个身心全部融入了《大地飞歌》……如果我们每一个音乐教师都能认识到自身音乐体验对于音乐教学至关重要的意义，并习惯于这样一种正确的分析方式，那么音乐教学将会进入一个十分美好的境界。

5.4.2　音乐教学目标的设计

　　音乐教学目标是学校音乐课程价值的具体体现，是学生在学校和教师的指导下，其音乐学习活动具体的行为变化表现和阶段性、特殊性的学习结果。音乐教学目标对音乐教学过程具有重要的引领作用。新课程对学生的全面发展给予新的阐述和定位，突出的特点是教学目标由单向走向多元、综合与均衡。具体来说，每一门课程目标都体现了情感态度与价值观、过程与方法、知识与技能等三个维度的有机整合。

1. 音乐教学目标的分类

　　情感态度与价值观在人的成长历程中具有十分重要的意义，是引导人健康向上、乐观积极的精神基石。新课程观将情意因素提高到一个新的层面和高度来理解，赋予其在课程

目标中重要的价值取向。情感不仅仅体现为学习兴趣、学习爱好和学习热情，更是情感本身的体验与内心世界的丰富。态度在表现为学习追求、学习责任的同时，更表现为对生活的乐趣、进取、向上。价值观既反映个人价值，又反映个人价值与社会价值、自然价值的统一等。这三个具有独立意义的要素已经成为课程目标的重要组成部分。不同学科，其情感态度与价值观的取向和内涵是不同的。音乐课程的性质和价值决定它必须突出情感态度与价值观方面的目标，以便体现音乐教育的本质是审美，是实施美育的重要途径这个特点。对于音乐课程来说，其特质是情感审美；其教育方式是以情感人、以美育人；其教育效应主要不在于知识和技能的掌握，而是体现在熏陶、感染、净化、震惊、顿悟等情感层面上。

学习过程和方法论具有重要的教育价值。重视过程、强调方法，其实质是尊重学生的学习经历、体验和方式，这是一个学习者必须经历的过程，是一个人生存、生长与发展的内在需要。从教学的角度来说，只重视结果而轻视过程与方法的教学获得的只是形式上的捷径。这种排斥个性思考、否定智慧参与、只关注知识掌握的教学方式，完全不利于人的发展，它使一个个鲜活的人成了一台台机械呆板、只会接受却不会思考与分析的学习机器。而音乐课程尚具有不同于其他学科的特征。过程与方法之所以对音乐学习非常重要，是由于音乐教育多体现一种"润物细无声"的潜在效应，其教学目标往往蕴含在教学过程中，过程即目的。从教学方法上说，授人以"鱼"，不如授人以"渔"，学会音乐，不如会学音乐，这样才有利于学生的终身学习和在音乐上的可持续发展。

在音乐新课程中，"过程与方法"目标可以细化为五项：体验、比较、探究、合作、综合。基础教育中的任何课程，只要是一门学科，就必然会有系统的知识技能体系。因此，对于音乐课程来说，知识与技能的教学是必要的，这既是人的整体素质中音乐文化素质的需要，同时也为学生进一步学习音乐奠定了基础，为学生在音乐上的持续发展提供了平台。但是，由于以往对音乐知识与技能的认识存在误区，单纯地以乐理知识和识谱技能作为主体，并过分强化了知识的理性色彩和技能的技术作用，所以导致了音乐知识与技能的片面化倾向，造成了学生对音乐知识与技能学习的恐惧和厌倦心理。基础教育中新的音乐知识与技能教学观认为，音乐知识不仅仅体现为乐理知识，它还包括音乐基本表现要素和音乐常见结构以及音乐体裁、形式等知识，特别包括音乐创作、音乐历史以及与音乐相关的文化方面的知识。音乐技能不是仅仅体现为视唱、练耳、识谱等，也不只是发声、共鸣、咬字、吐字等唱歌技术，更重要的是把乐谱的学习与运用或歌唱技能的训练与培养放在整体音乐实践中进行，将其视为音乐表现活动的一个环节和组成部分，这样才有利于构建基础音乐教育知识与技能的完整体系。

2. 音乐教学目标的表述

第一，目标要明确、具体、简洁、指向清晰。音乐教学目标在具体表述上不同于音乐课程目标，更有别于传统音乐教学大纲中的"教学目的"。音乐课程目标是从宏观的角度，规定某个教育阶段音乐教育所要达到的最终结果，而音乐教学目标则是从微观的角度，预计某个时段、某个环节音乐教学所要获得的结果，是学生在音乐教师指导下，其音乐学习活动具体的行为变化表现。目标虽然含有目的、里程的意义，但是不同于目的的总体性、终极性和普遍性价值，它更体现为具体性、阶段性和特殊性价值。例如"培养学生

的创新精神与实践能力""培养学生成为德智体美全面发展的人""培养学生的爱国主义情操""增强音乐文化素养""提高学生的欣赏水平""开拓学生的艺术视野，发展学生的创造力"等宽泛、笼统、又虚又空的目标对音乐课堂教学没有具体的指导意义，因此也就没有评价的价值。正确的音乐教学目标表述应该明确、具体、简洁，主要涵盖本课时学习的具体内容、方法、过程及要达到的程度和水平。例如，《又见茉莉花》的教学目标：①聆听不同体裁、形式、风格的《茉莉花》，体验音乐作品的情感与形态，进而喜爱祖国的民歌艺术。②了解民歌曲式结构、演唱形式等知识，能够随着音乐有感情地轻声歌唱。

第二，目标要涵盖三个维度。教学目标由单向变成多维是音乐新课程与传统音乐课程在目标上的另一个重要区别。以往音乐教学目标重点关注知识与技能方面，例如"学习 Sol、mi 两音，能够唱准它们的音高。用 Sol、mi 两音及四分音符、八分音符和四分休止符创造简单的旋律""指导学生准确和谐地唱好这首歌曲。通过欣赏及讲解使学生掌握大合唱的有关知识，了解作曲家冼星海的生平"等。上述目标缺乏"情感态度与价值观"维度，"过程与方法"维度不清晰，主要突出了"知识与技能"维度。正确的目标确立方式应该是三个维度的表述，例如《动物说话》的教学目标：①对描写小动物的音乐感到有趣，知道动物是人类的朋友，人与动物应该和睦相处。②在浓郁的音乐情境中，聆听和演唱《动物说话》，探索并运用不同声源创编简单节奏，表现小动物形象。③能准确地朗读歌谣，读出二拍子的强弱，认识木鱼、碰钟，并能用其为歌曲伴奏。上述目标涵盖了情感态度与价值观、过程与方法、知识与技能等三个方面的目标。在具体的设计思路和写法上，教师可以灵活处理、不拘一格，既可以如上例分条撰写，也可以把三个目标维度融在一起，例如《爵士乐》的教学目标能够自主收集整理有关爵士音乐文化的资料(文字、音响)，在课堂上进行展示与交流，共同探讨爵士音乐的风格特点，并了解其相关文化及艺术价值。以开放的心态，正确审视美国黑人爵士音乐文化，增强对多元文化的接纳与包容意识。上面的"教学目标"虽然只有一段，但是却包括了三个目标维度，即"以开放的心态，正确审视美国黑人爵士音乐文化，增强学生对多元文化的接纳与包容的意识。"(情感态度与价值观目标)；"能够自主收集整理有关爵士音乐文化的资料(文字、音响)，在课堂上进行展示与交流"(过程与方法目标)；"探讨爵士音乐的风格特点，并了解其相关文化及艺术价值"(知识与技能目标)。

第三，正确使用目标的行为动词。新课程的一个重要理念是"以学生的发展为中心"，在这个理念的指导下，教师角色、教学方式和学生的学习方式均发生了质的变化，也就是说，课堂教学行为主体是学生而不是教师。过去在"教师中心"和"学科中心"的传统观念里，音乐教学目标通常表述为"通过……使学生……""通过……培养学生……"这样的句式，目标的行为主体是教师而不是学生。这种方式体现了从教师角度来表述教学目标的特点。实际上，判断教学效果的根本依据是学生在课堂上获得了哪些音乐方面的进步，而这恰恰不是教师单方面的主观愿望能实现的。如此看来，像"通过……使学生……""通过……培养学生……"这类在传统音乐课程"教学目的"中经常使用的行为动词，已经不符合音乐新课程"教学目标"的表述要求。相反，由于音乐新课程是从学生、学习者的角度来表述目标的，因此其行为动词多为"对……""在……""用……""能够……""感受……""体验……""了解……""掌握……"等。例如，《音乐与戏剧》的教学目标：①了解歌剧序曲和诗剧配乐，其演出形式虽然属于纯音乐题材，但是作

品表现的内容都与剧情相关，戏剧的人物、情节和主题思想是以音乐为载体表现出来的。②能够认识、了解剧情以及与剧情相关的背景材料。③能用体态律动的原位动作感受和表现音乐主题，能用色彩表现乐曲，能为乐曲创作图谱。需要说明的是，音乐教学目标的确立和表述是每一个音乐教师进行教学设计的自主行为，不必追求统一。从另一个角度说，音乐教学本身就是艺术，而艺术是需要个性的，没有个性就无法形成独特的教学风格，更谈不上创新与发展。传统音乐教学对教师的备课要求比较统一，强调共性，过于追求标准化与规范化，许多教师都是一个模子、一个套路，这种缺乏实效的表面文章不可能获得良好的教学效果。而音乐新课程则首先关注一个"新"字，在新的课程理念指导下，音乐教学目标的设计与表述必然会精彩纷呈。

5.4.3　音乐教学过程的设计

音乐教学过程是指达到音乐教学目标所必须经历的各项活动程序，设计音乐教学过程则是音乐教师在分析研究了教学对象、教学内容、教学方法和手段的基础上，为实现音乐教学目标而准备在音乐教学中进行的一系列活动程序安排。传统音乐教学由于重视教学结果轻视教学过程，造成教学过程的机械、封闭和僵化。这种状况又导致了音乐教学过程设计的程式化、模式化，环节固定、步骤一致、千篇一律。在音乐教学过程的实际操作中，教师往往又固守着"教案"不放，一经进入教学便不可调整，担心离开设计好的教学过程会影响教师期待的结果。其实，重结果、轻过程的音乐教学，实际上只是一种形式上的捷径，而在本质上却付出了音乐教育价值不能得到良好体现的巨大代价。音乐新课程的教学过程观首先体现在音乐教学过程价值观方面。也就是说，音乐教学过程本身具有重要的教育价值，应该给予高度的重视。因为音乐学科具有审美教育的特征与属性，其教育效应更多体现在潜在效应上。对于音乐教学来说，其目标和过程应该是统一的。也就是说，目标即在过程中，或者说过程就是目标之一。有了一个良好的音乐教学过程，也就实现了音乐教学目标。因此，音乐新课程倡导的音乐教学过程，应该具有可变性、生成性、开放性的特点。在音乐新课程中，常见的教学过程设计有阶段式、环节式和步骤式三种。

1. 阶段式音乐教学过程设计

阶段式音乐教学过程设计是将构成音乐教学过程的各种因素，根据其不同特点划分成若干个固定段落，例如起始阶段、展开阶段、结束阶段等。起始阶段的主要任务是组织教学、诱发兴趣、导入新课。常见的导入方式有谈话式导入、图像式导入、音乐式导入等。导入方式最重要的是具有新意，例如《行进中的歌》导入设计音乐课开始，大屏幕呈现中华人民共和国成立 50 周年天安门广场隆重、威武的阅兵式镜头，但没有音乐(引发问题，并引导学生向教师提出疑问)。教师适时反问："根据你们的观察，什么样的音乐在此时播放最合适？"(引导学生各抒己见，最后肯定对"进行曲"的选择。)教师板书：进行曲(导入新课)。由于导入是一节课的初始阶段，所以它的成功与否和效果如何，将直接影响着后面的教学内容。好的导课设计犹如一座桥梁，不仅连接着教学的各个阶段，而且还连接着旧识和新知，不仅能将学生的注意力迅速集中到教学内容上来，还可以激发学生的学习欲望，促进学生思维的运转，使后面的教学内容顺理成章。展开阶段是音乐教学的主体和中

心阶段，是展现音乐教学内容和达到音乐教学目标的阶段，因此这个过程尤为重要。一般展开阶段由若干个教学活动组成，其特点是环环相扣、逐渐铺展或者由浅入深、逐步递进。例如，《行进中的歌》主体设计，教师：战争时期最让军人激动的是什么？(师生交流：打仗、胜利、凯旋……)教师：和平时期什么事情最让军人激动呢？(师生交流：军事演习、阅兵式……)教师：好，今天我们就在教室里举行一次军事演习、实战大阅兵，以便展示当代军人的风采。我担任本次军事演习的总指挥，我任命……(被教师委以重任的几名学生分别带领着步兵、骑兵、坦克兵、装甲兵等若干小组，进行节奏探索，并利用人声、人体各部位、学习用具、桌椅、地面、报纸、水瓶、塑料桶等各种自然声源，将本组的探究结果在音乐的进行中展示出来。教师与学生一起参与讨论、一起操练，并提出建设性意见。师生集体探究后，经过讨论，统一意见，简单操练，形成集体的探究成果，各小组召集人带领本组同学将创编练习的活动成果展示给全体同学。在进行曲中，以小组为单位进行汇报交流：有的模仿仪仗队的脚步声和口号声，有的模仿各种枪炮子弹声，有的模仿飞机、坦克、装甲车声，有的模仿现代化武器发射声。每一个小组汇报后，教师组织学生进行点评，鼓励创造，分析亮点，集体参与修正意见，使每一组、每个人除了获得表现机会以外，还要学习评价、判断与分析。最后，"总指挥"带领全体"指战员"，在音乐声中完整地进行一次大规模的"军事演习"，将本课推向高潮。)结束阶段是音乐教学的总结阶段，是音乐课堂教学中的点睛之笔，关系到整个音乐教学过程的完整性。通常，音乐教师以概括一节课的教学内容、总结学生音乐学习情况等方式来结束教学。这种方式的特点是对教学过程的总结和概括清晰、明确、逻辑性强，缺点是内容重复、缺少迁移，特别是由于教师一人担当，缺乏情感的互通，显得单调。其实经过一节课的音乐学习实践，学生会有许多有益、精彩的感受和体会需要表达，如果音乐教师把总结的机会交给学生，或者采取师生共同总结的方式，就会收到意想不到的教学效果。比如，由教师采访、学生谈感受的访谈式结课；由教师引导、学生回顾学习过程的回味式结课；由教师设问、引发学生思考与联想，增强探究欲望的外延性结课等。

2. 环节式音乐教学过程设计

环节式音乐教学过程设计是指把构成音乐教学过程相互关联的若干因素进行并列式的组合，包括以内容为环节和以方法为环节两类。《中秋》教学过程设计：话中秋(背景音乐《水调歌头·中秋》)；颂中秋(写出歌名中有月亮的歌曲：《十五的月亮》《月亮船》《月之故乡》《月亮代表我的心》《月亮惹的祸》《明月千里寄相思》……)(配乐诗朗诵《水调歌头·中秋》，背景音乐《春江花月夜》)；唱中秋(齐唱《但愿人长久》《欢乐的边寨》)。教学过程设计探索与交流：学生在网上查阅瑶族、侗族、彝族的有关资料；教师播放相关民族的音乐片段；师生交流。感受与体验：欣赏民族管弦乐曲《瑶族舞曲》，演唱主题。表现与创造：学生用打击乐器为《瑶族舞曲》的主旋律即兴伴奏，会乐器的学生演奏主旋律，其他学生即兴表演舞蹈。归纳与总结：播放歌曲《爱我中华》；师生畅谈本课收获。从以上两个课例中可以看出，连接整个音乐教学过程的主线分别是以内容或方法构建的各个环节。《中秋》一课的音乐教学内容主题是"中秋"，围绕着这个内容主线的几个环节分别是"话中秋""颂中秋""唱中秋"。而《欢乐的边寨》一课则以方法作为教学过程的环节，例如"探索与交流""感受与体验""表现与创造""归纳与总结"等。

这几个环节既体现了教师的音乐教学方法，又体现了学生的音乐学习方法。通过"探索与交流"的环节，让学生上网查阅瑶族、侗族、彝族的有关资料，了解不同民族的相关文化与风土人情，辨析不同民族音乐作品的风格特征。通过"感受与体验"的环节，使学生获得对表现瑶族风情的音乐《瑶族舞曲》的直接体验，加深对少数民族音乐的印象。通过"表现与创造"的环节，进行《瑶族舞曲》演奏和舞蹈方面的实践，学习以音乐的方式来表达自己的情感。让学生这堂课不仅在教学内容方面体现了浓郁的民族音乐特点，而且在音乐教学和学习方式上也有所突破，体现出探究性学习的特点。它赋予学生、教师、教学内容和教学方法新的含义，即音乐教学过程的设计并不是孤立的教学行为，而是以建构主义理论为基础，通过意义建构方式而完成的。

3. 步骤式音乐教学过程设计

步骤式音乐教学过程的设计是将构成音乐教学的各种因素进行递进式的安排。《红旗飘飘》的教学过程设计：情感的苏醒(观看抗日战争录像，听《红旗颂》的引子部分，引导学生回顾历史，欣赏油画《开国大典》)。情感的积累(聆听《红旗颂》第一部分主题，师生哼唱主题片段，完整欣赏乐曲，学生分组交流听后的感受和对乐曲的理解)。情感的共鸣(由《红旗颂》引子部分导入国歌，介绍聂耳和《国歌的故事》，欣赏《中华人民共和国国歌》，学生谈感受，教师指挥随录音演唱国歌后，学生找出自我不足之处，注意唱好起句，要求有感情地演唱)。情感的升华(播放各种图片引导学生想象，例如天安门广场升国旗、奥运会上升国旗等。播放周一升旗仪式时学生演唱国歌的录音并请学生自评。最后现场进行一次升旗仪式——唱国歌)。上述课例体现了步骤式音乐教学过程设计的特点，它以"情感"作为主线来设计、展开和推进教学，由情感唤醒开始，经过情感积累和情感共鸣，最后达到情感升华，完成情感表现的教学任务。这节课的设计特点很突出，鲜明地体现了音乐新课程"要把情感态度与价值观放在音乐教学的首位"的基本理念。通过对《红旗颂》的欣赏和国歌的演唱，使学生理解国旗所蕴含的深刻意义，从而唤醒学生心底深处对祖国的热爱。国歌的演唱，是爱国主义教育的一个永恒主题，从入学开始学生就学习演唱国歌，但正因为太熟悉，学生往往未能真正地理解国歌的内涵。加之时代的间隔造成情绪激发的困难，导致许多时候学生演唱国歌时毫无感情，特别是每周一的学校升旗仪式上，学生的演唱几乎是应付了事，成了一种缺乏情感表现的单调形式。所以，本课教学主题具有明显的现实意义。

4. 音乐教学过程的表述

音乐教学过程的表述应该是整体过程和局部阶段、环节与步骤均清晰、有序并富有逻辑性的表达安排。由于音乐教学过程由多种因素构成，学生、教师、教学、学习内容和方法是其中的四种要素，因此音乐教学过程的表述必须涵盖这些方面，而不仅是单纯地表述教师的教学语言和行为，或仅仅表述教学内容。"以学生发展为中心"的教学理念应该首先体现在音乐教学过程的设计之中。此外，还应该加强音乐教学与学习方法在音乐教学过程设计中的表述，并努力将以上四个方面的因素整合起来，形成一个整体。

表述音乐教学过程的形式主要有文本式和表格式两种。文本式是只通过文字呈现的形式，通常表述教学语言使用冒号，表述教学与学习行为使用括号。表格式是运用表格和文字呈现的形式，通常划分为教学内容、教师活动、学生活动等栏目。无论采用哪种形式，

都应该避免问答式的表述。因为在教学设计过程中，学生的学习语言和行为只是教师的一种预期，不可能、也没必要对号入座，这样既限制了学生，也束缚了教师。此外，还应该避免文学式的描写，因为这对音乐教学过程的实际操作并无意义，无助于音乐教学的客观实践。

案例与课后思考

《惊鸿舞》

《惊鸿舞》是唐代宫廷舞蹈，是唐玄宗早期宠妃梅妃的成名舞蹈，现已失传。《惊鸿舞》着重于用写意手法，通过舞蹈动作表现鸿雁在空中翔翔的优美形象，极富优美韵味的舞蹈，舞姿轻盈、飘逸、柔美。唐玄宗曾经当着诸王面称赞梅妃"吹白玉笛，作《惊鸿舞》，一座光辉"。

唐玄宗李隆基的宠妃江采萍淡妆雅服，姿态明秀，风韵神采，无可描画，她精通诗文，自比东晋才女谢道韫，尤擅长舞蹈，表演《惊鸿舞》颇负盛名，得到唐玄宗李隆基的赞赏和推崇。

据王克芬《梅妃与〈惊鸿舞〉》一文考证，《惊鸿舞》可能有描绘鸿雁飞翔的动作和姿态，这种模拟飞禽的舞蹈，在我国有深远的历史。相传原始社会时期的"百兽率舞，凤凰来仪"中的"凤凰来仪"，是人模拟鸟类动作的舞蹈；战国青铜器上有人扮鸟形的舞蹈图像；汉代百戏中有扮大雀而舞的记载；汉画像石中也有人扮鸟形舞蹈的画面，这些舞蹈大都穿着笨重的鸟形服饰道具，舞蹈起来很不方便。唐代诗人刘禹锡《泰娘歌》诗中，描写歌舞伎泰娘云："长鬟如云衣似雾，锦茵罗荐承轻步。"

唐代人常以"惊鸿"来形容舞态优美轻盈，作为舞蹈美的审美特征。唐代诗人李群玉《长沙九日登东楼观舞》诗云："南国有佳人，轻盈绿腰舞。华筵九秋暮，飞袂拂云雨。翩如兰苕翠，宛如游龙举。越艳罢前溪，吴姬停白纻。慢态不能穷，繁姿曲向终。低回莲破浪，凌乱雪萦风。坠珥时流眄，修裾欲溯空。唯愁捉不住，飞去逐惊鸿。"

由此观之，《惊鸿舞》一定是极富优美韵味的舞蹈，舞姿的轻盈、飘逸、柔美、自如，可想而知。明代裘昌今《太真全史》卷首有一幅木刻插图，题为《惊鸿舞》，描绘梅妃身穿长袖舞衣，长裙曳地，肩披长巾，正在做纵身飞舞动作，犹如惊飞的鸿雁，这就是明代画家想象中的《惊鸿舞》。

梅妃的境遇也十分不幸。唐玄宗夺儿媳杨玉环入宫封贵妃，梅妃成了杨贵妃的情敌，柔和善良的梅妃远非杨贵妃的对手，渐渐失宠，又被杨贵妃设法贬入冷宫上阳东宫，曾作《楼东赋》以抒心中哀怨。

有关梅妃事迹还见于宋代莆田人李俊甫的《莆阳比事》，宋代诗人刘克庄亦有咏《梅妃》诗，明代乌程人吴世美根据《梅妃传》创作有《惊鸿记》传奇，因为剧中写梅妃的作《惊鸿舞》，故名《惊鸿记》，明清两代关于隋唐的一些历史小说例如《隋唐演义》等均有梅妃故事，清代戏曲家洪昇《长生殿》也写到梅妃，蔡东藩《唐史演义》写梅妃故事时依据《梅妃传》，今日京剧舞台上有《梅妃》一剧，《中国名人名胜大辞典》收梅妃作为历史名人载入。

《惊鸿舞》曾经在《甄嬛传》的第 13 集(见图 5-6)出现。后来在安嫔做冰嬉一舞时，也略有提到。当时剧中说，《惊鸿舞》相传为梅妃所作，后经纯元皇后编排，纯元皇后曾经凭借《惊鸿舞》一舞动天下，现为莞贵人甄嬛所舞。

图 5-6　《甄嬛传》孙俪《惊鸿舞》剧照

思考题

1. 节奏是音乐要素之一，试着找出生活中的各种有节奏的细节，再谈谈在音乐艺术中节奏与旋律的关系。

2. 了解中国民族音乐的文化内涵，比较中国和西方音乐在表达方式、审美价值上的区别。

3. 小提琴协奏曲《梁山伯与祝英台》在国际音乐舞台上享有盛名，请分别谈谈你对这首乐曲的理解和感受。

4. 你认为我国民族音乐要获得进一步发展的关键在哪里？

5. 任选其一：结合影片《生命因你而动听》或《与狼共舞》电影音乐，谈谈你对电影原声音乐的认识。

第 6 章

音乐教育与形象思维

本章以思维和形象思维的特点为主要理论依据，结合实践教学阐述了如何开发学生形象思维能力，以便促进学生创造性思维能力的发展。艺术创造与科学创造是有联系的，科学是人们认识自然界的活动，而艺术创造活动也有巨大的洞察现实的力量。

6.1　音乐教育与形象思维简述

中国古代的"六艺"和古希腊的"七艺"，都含有音乐。中国古代的音乐偏向于宫中的乐；古希腊的音乐并非技术性的，它与语法、辩证法、几何、天文等相结合。音乐与教育的联系自古以来就存在了。在现代教育中，音乐课从幼儿园到小学，从小学到中学延续着，大学里还有音乐欣赏之类的通识课，有专门的音乐学院，也有设在综合大学里的音乐学院，为其二级学院之一。

6.1.1　思维和形象思维

思维和形象思维相关，形象思维是根据思维演变而成，而想象是思维的高级形态，在学习音乐时要具备形象思维，更要拥有充足的想象。

1. 思维的含义

思维是人脑对客观事物的一般特性和规律性的一种概括的、间接的反映过程。间接性、概括性正是思维过程的重要特点。思维过程是我们认识活动的高级阶段。正如感觉、知觉、表象一样，思想也是人对客观事物的反映，它的源泉同样是客观世界。个体思维的发展是在个体实践活动中通过掌握知识的过程实现的。掌握知识这个过程本身就要求相应地促进为掌握这些知识所必需的思维能力的发展，从而为以后掌握知识创造新的内部条件。

2. 形象思维的含义及分类

爱因斯坦于 1921 年在《几何学与经验》的学术报告中，明确提出"形象思维"。1984 年，我国著名科学家钱学森从思维科学的高度提出，"把形象思维作为人类思维的基本方式之一，尽管从思维发展的历史以及个体智力发展的阶段来看，形象思维的发展与形成先于抽象思维，然而由于形象思维的非语言性的缘故，人类对形象思维的研究远远落后于抽象思维"。在人类进入 21 世纪之际，我国素质教育的实施，创新精神的培养与研究，不仅孕育着中华民族屹立于世界强国之林的希望，而且是中华民族日益强盛的根本。

由于创造力与形象思维之间相辅相成的关系，形象思维成为我国 21 世纪教育研究的一个热点。在 20 世纪 80 至 90 年代，我国的一些教育专家、学者已经在这个领域做过卓有成效的研究工作。在出版的有关教育、心理学书籍或者核心期刊中，近 80%论述形象思维的概念是一致的，即形象思维主要是用直观形象和表象解决问题的思维。

形象思维的特点是具体形象性、完整性和跳跃性。形象思维的基本单位是表象，它是用表象来进行分析、综合、抽象、概括的过程。当人利用他已有的表象解决问题时，或借

助于表象进行联想、想象，通过抽象概括构成一个新形象时，这种思维过程就是形象思维过程。

所以，利用表象进行思维活动、解决问题的方法，就是形象思维法。例如，一个人要外出，他要考虑环境、气候、交通工具等情况，分析比较走什么路线最佳，带什么衣物合适，这种利用表象进行的思维就是形象思维。在文学作品中，典型形象的创造、画家绘画、建筑师设计规划建筑蓝图、音乐家作曲等都是形象思维的结果。在学习中，不管哪个学科或者多么抽象的内容，得不到形象的支持，没有形象思维的参与，就很难顺利进行。所以，教师在各门课程的教学过程中，都应该既运用抽象思维法，也运用形象思维法。

形象思维不仅以具体表象为材料，而且也离不开鲜明生动的语言的参与。形象思维分为初级形式和高级形式两种。初级形式称为具体形象思维，就是主要凭借事物的具体形象或表象的联想来进行的思维。高级形式的形象思维就是言语形象思维，它是借助鲜明生动的语言表征，以形成具体的形象或表象来解决问题的思维过程，往往带有强烈的情绪色彩。言语形象思维主要的心理成分是联想、表象、想象和情感，但它具有思维抽象性和概括性的特点。言语形象思维的典型表现是艺术思维，它是在大量表象的基础上，进行高度地分析、综合、抽象、概括，形成新形象的创造，所以形象思维也是人类思维的一种高级、复杂的形式。

3. 想象是形象思维的高级形式

想象是在头脑中对已有表象进行加工、改造、重新组合形成新形象的心理过程。想象与形象思维的过程是一致的。林崇德教授说："想象就是形象思维。"北京师范大学公共课教材《心理学》中也写道："想象是一种特殊形式的思维。"想象是形象思维的高级形式，具有形象性、新颖性、创造性和高度概括性等特点。

想象不是凭空产生的，它是在社会实践活动中产生和发展的，以实践经验和知识为基础。想象的内容和水平受社会历史条件和生活条件的制约与影响。例如，"齐天大圣"有七十二般变化，但每一种变化都没有超越当时的科学发展和时代水平。正如苏联大文豪高尔基说的那样，"想象在其本质上也是对于世界的思维，但它主要是用形象来思想，是一种'艺术的思维'。"想象在认识活动、学习过程和社会实践中有很重要的作用，想象是认识的高级阶段，想象力是智力活动的翅膀。爱因斯坦说："想象力比知识更重要，因为知识是有限的，而想象力概括着世界上的一切，推动着进步，并且是知识进化的源泉。严格地说，想象力是科学研究的实在因素。"爱因斯坦 16 岁时曾经问自己"如果有人追上光速，将会看到什么现象？"以后他又设想"一个人在自由下落的升降机中，会看到什么现象？"就是这些想象推动他去探索科学知识的奥妙，紧张地开展研究工作，终于创立了相对论学说，获得诺贝尔奖，成为世界上最伟大的科学家。这段事例充分说明了想象在认识和学习中的重要作用。贝弗里奇说："事实和设想本身是死的东西，是想象力赋予它们生命。"所以，有人认为客观事实和知识好比空气，想象力就是翅膀。只有两方面结合，智力才能如矫健的雄鹰，翱翔万里，以便探索广袤无垠的宇宙，搜索一切知识宝库。

想象力是智力活动富于创造性的重要条件。作家的人物构思、艺术创作，工程师的蓝图设计，科学家的发明创造、技术革新，音乐家构思乐曲，教师对学生的培养目标，学生对未来的理想等都是离不开想象的心理过程，也是想象力激励着他们获得成功。科学家廷

德尔说："根据化学的实际，道尔顿特别富有想象力，而对于法拉第来说，他在全部实验之前及实验中，想象力都不断作用和指导着他的全部实验。作为一个发明家，他的力量和多产，在很大的程度上应该归功于想象力给他的激励。"学生在学习过程中，也伴随着想象活动。学生学习语文、美术、地理、历史、音乐等社会学科要有许多情景，例如政治、经济状况和风土人情，生活习惯和音响，容貌等形象；学习自然科学，例如数学、生物、物理等也离不开表格、构造图等。因此，无论是社会科学还是自然科学都需要调动丰富的想象力。所以，想象是学生搞好学习的重要心理因素。每个想腾飞的人都应该重视培养发展想象力这个翅膀。

根据想象有无目的性和自觉性，可以把想象分为无意想象和有意想象，而有意想象又分为再造想象、创造想象和幻想三种。

1) 无意想象

事先没有明确目的，不由自主地想起某事物形象的过程，叫无意想象，也称为不随意想象。它通常发生于注意力不集中或半睡眠状态。例如，看天上的云，远处的山，想象它像某种事物或动植物。无意想象中最典型的是梦。梦也有离奇性和逼真性两个特点。无意想象是最简单、最初级的想象。有意想象是高级想象，是依据一定的目的自觉地进行的想象。这两种想象常常互相交叉、互相促进和转化，它们在人的创造活动中都起着重要作用。有调查报告显示，在数学家和科学家中，有70%的人承认，自己有些问题的解决是在梦中得到启示和帮助的。

2) 有意想象

有意想象是有明确的目的或任务，是自觉的，有时还要作出一定努力的想象。想象不是已有表象的简单再现，而是经过加工改造后的新形象的出现。按照想象的创造性程度不同，或依据想象在新颖性和独创性上的差异，可以把有意想象分为再造想象、创造想象和幻想。

(1) 再造想象

再造想象就是根据语言文字的描述或根据图样、图形、符号记录等的示意，而在头脑中构造出来的相应的新形象的过程。例如，当欣赏有标题的音乐的时候，会根据标题的提示在头脑中形成一幅幅图画。又如，在欣赏无标题的音乐的时候，就会根据音乐旋律在脑海里产生各种人物形象及其活动的情景。这些就是再造想象所产生的结果。虽然再造想象的事物形象不是本人独立创造出来的，但是再造想象仍然带有本人的创造性成分。

为了有效地、正确地进行再造想象，必须注意三点：①要善于正确地理解语言文字所表达的内容；②要善于精细、准确地观察有关图片、标本、模型等；③要善于在头脑中积累丰富的表象材料或感性知识。

再造想象是学生接受知识、理解教材不可缺少的条件。学生在学校学习的许多科学知识，主要是前人的间接经验，这些知识经验多半又是通过教师、书本以语言或标志实物的图形表格、模型等介绍给学生的。学生要通过再造想象去接受或理解教师的讲授和课文的描述，在头脑中再造出没有感知过的、与教材内容相适应的具体鲜明的新形象。如果教师语言不生动或学生缺乏想象力，就会影响教学效果。

(2) 创造想象

不依据现成的描述，而是根据一定的目的，在头脑里独立地创造新形象的过程，就是创造想象。创造想象的形象特点是新颖、独创、奇特，例如文学艺术创作、科学发明、技术革新等。

创造想象与再造想象都是在感知的基础上，根据自己的表象重新加工改造进行结合的新形象。虽然两者都含有创造性，但是创造想象的创造水平高得多，因此创造想象在创造性活动中的作用比较大。创造想象和再造想象也是相互交错、相互促进的。创造想象虽然以再造想象为基础，但是它要比再造想象更富有创造性，更为复杂，更为新颖，更为困难。例如，在《阿 Q 正传》中的阿 Q 是一个独特的典型的新形象，鲁迅先生经过千锤百炼，综合了许许多多的人物形象，创造性地构思了这个独特形象，要比读者根据作品的描述，再造出阿 Q 形象复杂得多和困难得多。

创造想象是人类创造性活动必不可少的重要因素之一，在学习活动中的作用也是很重要的。没有创造想象就没有发明创造，没有新型的建筑，也没有艺术创作。学生在学习过程中，如果创造想象薄弱，就很难有独到的见解，对事物表象分析加工能力低，恐怕连作文也很难写好。他很可能缺乏激励人们奋发向前的革命理想和丰富的想象力。

有效的创造想象必须具备两个条件：一要储备丰富的表象；二要善于分析和综合。

据研究指出，创造性活动一般分为四个阶段：①准备阶段，主要是搜集资料，详细、全面地占有材料；②孕育阶段，主要是对资料进行分析和综合，开展积极的思维和想象活动；有时也借助于原型启发，不断地酝酿新概念和新形象；③灵感阶段，即人的全部精神力量，处于高度积极性和集中的状态，突然产生创造性的新形象。④整理阶段，是指整理研究结果，例如写出论文或获取新成果。

(3) 幻想

幻想是一种与人的愿望相结合，并指向未来的想象。幻想是创造想象的一种特殊形式。它的特点在于：一是幻想中的形象体现着个人的愿望；二是指向未来，不能立即实现。幻想有积极和消极之分。凡违背客观发展规律，不能实现的幻想，叫作空想。空想是一种有害的幻想。凡在科学理论指导下，符合客观发展规律，能够实现的幻想，就是积极的幻想，叫作理想。一切理想都是有益的，是激励和鼓舞人们学习、工作和创造发明的巨大动力。

6.1.2 基础音乐教育中形象思维的培养

教育部颁布的《基础教育课程改革纲要》明确了音乐课程标准，强调了音乐学科要以审美教育为核心，通过音乐课程培养学生的创造意识，让学生感悟音乐、理解音乐、喜爱音乐，为学生一生爱好音乐、陶冶情操打下良好的基础。在音乐教学过程中如何培养能够独立思考与解决问题、敢于创新并有创造能力的一代新人，是摆在我们每一个音乐教育工作者面前的首要任务。在音乐教学过程中发展形象思维，用直观的、形象的事物启发和诱导儿童，是促进青少年智力开发的有效途径。所以，我们要利用发展形象思维来开发大脑潜能，以创造性的教育活动来培养更加聪明的富有创造力的优秀人才。

1. 通过积累丰富的音乐表象培养形象思维

人们对各种事物的感知能力是形象思维的基础，只有丰富的表象积累才能为形象思维提供广阔的天地。音乐的表象积累大致可以分为两类，一是对各种音乐要素的表象积累；二是对各种音乐作品的表象积累。音乐语言是由音乐的各种要素组成的，例如旋律、节奏、音色、和声等。把音乐课简单地认为是教歌的过程是片面的，加强形象思维的训练就要注意各种音乐要素的表象积累。比如，我们在教授每一首歌曲的时候不仅要让学生会唱，还要让学生通过唱这首歌感到旋律的优美、节奏的舒展、力度的变化以及伴奏的效果等。

熟悉更多的音乐作品是积累丰富的音乐表象的另一种重要方式。作曲家之所以会创作出风格各异的作品，和他们有着丰富的音乐作品表象积累有很重要的关系。他们随时随地注意搜集各种音乐素材运用到自己的作品之中，例如德沃夏克《自新大陆》交响曲的慢板乐章取自一首黑人民歌，柴可夫斯基的《第四交响曲》第四乐章以俄罗斯民歌《田野里有一棵小白桦》为主题，我国作曲家刘炽的《我的祖国》的旋律则是从几十首中国民歌的旋律中诞生的。大量的音乐作品表象积累丰富了人的形象思维，对发展创造力也有着很重要的意义。因此，在音乐教学过程中，我们要让学生掌握大量音乐作品，加强学生音乐表象积累，为发展形象思维打下良好的基础。

表象材料不光要积累还要改造加工为新表象。音乐具有概括性和不确定性，不同的音区能造成不同的音响效果，从而形成不同的音乐表象，它是用组织起来的乐音构成声音形象来表达人的情感。音乐是声音艺术，它通过旋律、节奏、节拍、和声、音色、音量等要素，以一定的规律组合，造成富有感染力的音乐形象，而这些音乐形象凝聚着作曲家丰富的情感。学生接受了音高、时值、强弱、音色等诸方面音乐要素的学习，虽然能认识音符时值的长短、音量的大小、音的高低以及音色的不同，但是不知道产生这些差异的原因，而这些要素是音乐表象最基本的材料，这些基本材料对塑造音乐形象起到重要作用。教师要不断地让学生积累音乐表象材料，并巩固这些表象材料，将这些材料再加工形成新的表象，从而培养学生的形象思维能力。例如，同样的音高因为旋律的结构不同以及和声的织体不同也会产生不同的音响效果，形成不同的音乐表象。在教学过程中，教师在钢琴的高音区弹奏一段轻快的旋律，然后在低音区弹奏缓慢的和弦连接，对高音区的旋律，学生表述为"欢乐的""活泼的""舞蹈般的"以及"小鸟在飞翔""小溪流水"等具有明亮色彩的音乐形象，而对低音区的和弦连接学生表述为"沉闷的""沉重的""忧伤的""笨重的"等暗淡的音乐形象。在这个基础上，教师将两者进行调换，在低音区弹奏旋律，在高音区弹奏和弦，这样一来刚才的感觉发生了鲜明的变化。通过这样的比较，学生清楚地了解到不同的音高、旋律以及和声结构能塑造不同的音乐形象，这样就强化了学生音乐表象材料的积累，丰富了音乐语言，为他们欣赏音乐打下了一定的基础。另外，经常训练可以逐步提高学生的形象思维能力。

2. 培养联想和想象力发展形象思维

联想和想象是形象思维的主要思维方式。作曲家创作音乐的过程首先是一个形象思维的过程，无论是从生活中提取的题材还是从文艺作品中提取的题材，无论是触景生情有感而发，还是从某种艺术中萌发灵感而成，都是在他头脑中最先出现他感兴趣的形象，然后

运用音乐语言和音乐表现技巧创作而成。当我们欣赏一首音乐作品时也必然要沿着作曲家为我们创作的音乐形象出发去探寻作曲家创作时的形象原型。

尽管很遗憾，由于音乐的不确定性，我们往往不能，有时甚至是不可能再回到作曲家创作时的形象原型，但对音乐的情感感受却可能会是十分强烈而相似的。从同一种情感感受出发产生各种各样的想象，这正是培养联想力和想象力的好机会。比如，当我们听到一段欢快的音乐时，产生的想象会是多种多样的：朋友的聚会，节日的狂欢，丰收的舞蹈，郊游的喜悦，等等。

在音乐教学过程中，培养学生的联想力和想象力可以从以下几方面进行。

1)　掌握音乐的表现手法

掌握音乐的表现手法是引起联想和想象的必要条件。音乐形象从联想产生，这个联想是通过音乐对事物运动的形态以及运动时所发出的音响所做的一种模拟而来。比如，海浪有起伏，音乐也就有起伏；海浪大了，音乐的音量也大了，海浪小了，音量也就小了。

掌握音乐的表现手法可以从以下几点进行：①旋律是音乐的灵魂，是塑造音乐形象的最主要的手段。旋律线最基本的形式可以分为两类，即上行的旋律线和下行的旋律线。一般来说，旋律线上行时，常伴随着力度和紧张度的不断增强，体现情绪的高涨。相反，旋律线下行时，常伴随着力度的递减和紧张度的松弛。下行的音阶进行，特别是下行的半音阶，在高音区快速进行时，很像狂风的呼啸声。②从节奏节拍上分析是什么样的音乐。例如，听到切分和三连音节奏就想到是新疆民歌；圆舞曲都是三拍子的节奏，所以听到三拍子的音乐就会联想起华尔兹；进行曲多是二拍子的节奏；抒情歌曲多是四拍子的节奏，等等。③乐器方面，钢琴的快速琶音好像流水；长笛三度音好像鸟鸣；定音鼓的轮击好像雷声；快速半音阶下行的旋律好像下雨的形象，等等。④调式上，大调式具有明亮辉煌的色彩，常用于表现人们心情舒畅，或者英雄气概、军人风度等；小调式色彩暗淡、优柔，常表现痛苦忧愁、儿女情长等。利用这些表现手法能够加强学生对音乐的理解，培养学生的音乐想象能力。

2)　积累具有代表性的曲调

积累具有代表性的曲调可以使人产生对某个特定地区风土人情或特定历史背景或情景的联想。例如，《太阳出来喜洋洋》声调高亢、嘹亮，往往表现热烈、爽快、坦率、真诚的情绪与性格；《摇篮曲》曲调安详，听到这样的曲子，就会很自然联想到晴朗的夜空、静谧的场景；听到《信天游》就联想起黄土高原的景象；听到军歌当然就会联想起军人的风范、部队的作风；听到革命歌曲就会联想到革命先烈抛头颅、洒热血的革命情境，等等。再比如"早晨"，早晨只是一个时间概念，它本身是没有任何声音的。但是，早晨常听到鸟鸣，音乐中就可以利用鸟叫声使人联想到早晨，例如拉威尔《达夫妮斯与克罗埃》第二组曲的第一段《黎明》。再如，贝多芬的《田园》，田园中经常有牧童吹笛，人们听到牧笛声就会立即联想到田园。

3)　鼓励学生创造想象

在正确感受音乐情感基础上鼓励学生展开想象的翅膀，对发展形象思维有很大的好处。音乐欣赏其实就是让学生展开想象。想象可以分为创造想象和再造想象。在没有具体文字语言提示的前提下，音乐欣赏往往是创造想象，学生将原来大脑里存在的音乐表象材料加工改造成新的表象，这个过程实际上是一种创造性形象思维。俄国作曲家穆索尔斯基

的《图画展览会》中的《两个犹太人》是一部标题音乐，根据标题，学生已经通过文字了解了音乐要描述的音乐形象，而这段音乐中主要在低音区和高音区塑造了两个不同的音乐形象。首先，能让学生听辨高音和低音后再欣赏作品，然后讨论各音区所塑造的音乐形象。在这个活动中学生充分发挥想象力，根据音乐的发展对富人和穷人的形态举止进行了详尽的描述，各抒己见，调动了学生的积极性，充分发挥了学生的创造性想象力，使他们能够对已有的表象材料加以改造整合，构成他们所想象中的新的音乐表象，通过这个活动达到了培养学生创造性形象思维能力的目的。其次，要鼓励学生多想，幻想是培养形象思维的良好心态，美好幻想会孕育美好的未来，没有幻想就没有对未来探索的求知欲，幻想触发灵感，灵感在自由幻想中得以实现。教师可以给学生听一段曲子，然后要求学生根据一定的理解，想象曲子所描述的意境，这对培养学生的形象思维能力是很有帮助的。在音乐教学过程中，教师要充分调动学生的主动性，要留有一定的时间和空间让学生独自去感受乐曲，去想象、去判断，同时鼓励学生去表达。在想象力的推动下，学生根据自己的理解诠释了乐曲，尽管他们的理解还存在一定的偏差，认识也较为肤浅，但却真实地发挥了学生的主体作用，培养了学生的想象能力，发展了学生的形象思维。

4) 经常进行选择性想象训练

教师首先提供一个想象的范围，让学生选择可以联想到这个情境的适合的音乐。比如，教师提出一个田园的景象，学生可以选择《森吉德玛》《田园》等音乐。教师也可以布置成作业的形式，让学生在课后查找欣赏。另外，教师还可以采用听配音故事的方法，启发学生有目的地、有方向地想象音乐的意境，从而体会音乐的内涵。在低年级音乐教学中还可以充分利用律动，让学生在"动"中活跃思维，产生想象。

5) 丰富学生各方面的感受，增加想象的深度和广度

随着音乐教学的不断深入发展，音乐欣赏已经不再是简单的老师讲学生听，而是学生真正欣赏、理解音乐，学生对课堂教学也提出了更高的要求，甚至会提出质疑。通过多种感觉器官接收外界信息和学习内容，能加深对事物的认识。在欣赏音乐的过程中，如果能将听觉表象和视觉表象结合起来将有助于学生形象思维能力的发展。视觉是人的主动行为，它不同于听觉。欣赏音乐时，你打开音响设备，学生不管主动还是被动都得接受。而你打开电视，他可看可不看，只有将两者有机地结合在一起才能达到效果，从而达到强化学生形象思维的能力。

音乐教材中要有"交响诗"这个音乐体裁。交响诗往往采用主题变形的手法塑造特定的音乐形象。就理论上讲，让学生理解"主题变形"这个音乐专用术语，可能要花很长时间，在学生不了解"主题变形"的前提下，让他们去欣赏一部交响诗，并让他们产生形象思维是很困难的。在教学过程中，教师可以采用视听结合的方法，以便取得较好的课堂效果。

例如，法国作曲家杜卡创作的《小巫师》，教师采用了配有动画录像的音乐，《小巫师》的画面形象为米老鼠。当《小巫师》音乐主题出现时，具体的生动、活泼、可爱的米老鼠随即出现在学生的面前，随着音乐的发展，情节的变化，每当米老鼠出现时，《小巫师》的音乐主题就在不同的音区、不同的乐器、不同的调性、不同的节奏出现。通过这样的教学，学生对"交响诗"这个体裁中的"主题变形"有了初步的了解，同时加深了对音乐形象的认识，强化了学生的形象思维。在这个基础上，可以让学生欣赏交响诗《在中亚

细亚草原上》，这部作品有详细的文字描述，学生通过文字语言在头脑里形成了艺术形象，通过欣赏音乐作品又用音乐语言再次塑造了音乐形象，由文字构成的表象与音乐构成的表象结合在一起，在头脑里加工改造形成新的形象，学生通过自己的想象，具体地描述军队和商队两个音乐形象，通过这样的教学活动，学生在音乐方面的形象思维能力得到了进一步加强。

6) 在唱歌教学过程中培养学生的想象力

处于小学阶段的儿童，接受语言能力差，感受音乐能力不强，给唱歌教学带来一定的困难。教师必须在逐步扩大学生音乐视野的基础上，帮助他们建立歌曲中词与曲的联系，做好抽象感受与形象感受之间的过渡，让学生展开想象的翅膀。如何在唱歌课教学过程中，让学生展开想象的翅膀，培养音乐想象力呢？

介绍歌曲创作背景是先导。小学音乐教材中的一些歌曲通常有特殊的创作背景，有些歌曲还具有创作的故事或创作花絮。如果在学唱歌曲前把它们简要地介绍给学生，就能激发学生学习的兴趣，引起学生情感上的共鸣，一步一步把学生的思维引向音乐想象的空间。例如，在人民教育出版社义务教育五、六年制小学音乐教科书(以下所举歌曲均出于此)第三册《卖报歌》时，可以把音乐家聂耳当年在上海认识了一个叫"小毛头"的报童，了解到他的生活十分艰难后，写下这首歌的这一段经历讲给学生听。通过介绍，让学生体会到报童无依无靠、吃不饱、穿不暖的滋味，想象一下报童忍着饥饿和内心的痛苦，在凄风苦雨中奔跑叫卖的情景。从而在学生心里埋下对报童无比同情之感，为接下来学唱时展开音乐想象做好先导与准备。又如，学习第八册《闪亮的水晶心》时，可以讲讲赖宁的故事，再现赖宁为拯救国家财产而壮烈牺牲的场面，塑造一个英雄少年的光辉形象，然后在乐声中予以体现、升华，开展丰富的音乐想象，使学生受到思想品德教育。

歌词教学是音乐想象的基础。歌词是经过艺术加工的文学语言，是构成音乐形象的物质基石。小学音乐课本里所选歌曲的歌词大都鲜明生动，是内容美、声韵美、节奏美和意境美的统一。有表情地朗诵歌词，细致地分析、体会歌词，吟诵歌词，可以使学生在文字的引导下，进入想象的空间。在此基础之上再来学唱歌曲，学生就会把文字描写的形象与音乐描写的形象结合起来理解，展开音乐想象。例如，第三册音乐教材中的《歌唱二小放牛郎》，歌词内容丰富，形象生动，既叙事又抒情，具有很强的感染力。教学时，通过对歌词有感情地朗读，让学生了解到王二小把敌人引入我军埋伏圈的生动故事，再现王二小悲壮牺牲的情景，从而引起学生情感上的共鸣，做到"未成曲调先有情"。然后引导学生对歌词进行分析，理解每段歌词演唱时不同的感情处理。教学实践证明，由于重视了歌词教学，打开了学生"音乐想象"的大门，所以当学生每每唱到"可怜牺牲在山间"时，都热泪盈眶，仿佛看到小英雄王二小惨死在敌人的屠刀下、鲜血染红了大地的情景。

课本插图是音乐想象的依据。小学音乐课本中的插图是最直观的教具，它把歌曲的主要内容通过视觉形象地表现出来，符合儿童对形象事物乐于接受、容易理解的认识特点。在儿童音乐思维形象化中，插图起到了催化作用，直接推动学生进一步展开丰富的音乐想象。因此，在教学过程中应该充分发挥课本插图的作用，尤其是在小学低年级一定要很好地运用插图。例如，第二册中的《小小的船》这一课，彩色插图上画着一个小女孩儿坐在月亮船上遨游星空，全图充满了幻想的童话色彩，富有儿童情趣。在教学过程中，教师要让学生边唱边看彩色插图。在彩图的视觉作用下，随着美妙的旋律，学生的思维就会很快

进入神秘的夜空。又如，学习第八册《草原上》这一课时，重视观看彩色插图，可以起到推波助澜的作用，促进学生发展音乐形象思维，帮助学生感受优美、广阔的草原音调，从而把学生带入那美丽的边疆草原上。

舞蹈表演是音乐想象的拓展。自古以来，舞蹈与音乐就是一对有机的结合体，是形体美与音乐美的交融。《礼记·乐记》记载道："故歌之为言也，……嗟叹之不足，故不知手之舞之，足之蹈之也。"说的是唱歌唱到激动时，不知不觉手也舞起来了，脚也跳起来了。由此可见，舞蹈是唱歌时感情的升华。如果在音乐教学过程中，教师能根据歌曲的内容，创作一些舞蹈动作，让学生边唱边表演，就能加深学生对歌曲的内心体验与理解，拓展学生的音乐想象。例如，学习第五册《鹰》这首歌曲时，教师可以根据歌曲的"律动"，编一些雄鹰飞翔的舞蹈动作让学生模仿。演唱时，随着歌曲的节奏与旋律，学生挥动手臂，如同一只只雄鹰上下翻飞，展翅翱翔。又如，学完了第八册《蓝蓝的天》这首歌后，在教师的指导下，让学生把歌曲中描写的藏族孩子接阿妈回家园的故事，编成舞蹈，自唱自跳，不仅激发了学生的兴趣，活跃了课堂气氛，而且舞和曲结合紧密、妥帖，展现了一群活泼可爱的孩子助人为乐的生动画面，有助于学生音乐想象的进一步展开。

唱歌是小学音乐教学的重要内容之一，它能充分发挥形象思维的作用，培养学生音乐想象力。

3. 加强音乐记忆促进形象思维发展

记忆是形象思维过程中重要的心理活动，提高记忆力可以促进形象思维的发展。心理学把记忆分成形象记忆、情感记忆和逻辑记忆。形象记忆是右脑的功能之一，加强记忆力的培养可以促进形象思维发展。思维是非常依赖于记忆的，由于音乐具有流动性的特点，因此追踪和理解音乐就必须依靠记忆去完成。也就是说，当音乐的实际音响消失之后，在心里仍然要保留这个"音响"，这就是"内心音乐感"。这种能力的形成对提高记忆力有很大的帮助。音乐记忆主要是听觉记忆，在头脑中积累无数的声音表象，一旦需要就会突然闪现出来。著名音乐家施特劳斯说："乐思像新酒，要存在储藏室里，等到发酵、成熟之后才能取出来，我时常草率地记下一个动机或一支旋律有一年的工夫不去管它。然后，当我重新拿起来的时候，我发现内心一些无意识的想象力已经对它做了工作。"这段话说明了音乐形象记忆是多么重要，许多作曲家在心中储藏着无数动机和旋律，在灵感到来时就会演变成为一部伟大的作品。音乐家为什么会有如此强的记忆力呢？除了他们自身的因素以外，音乐也促进了记忆力的发展。因为音乐是时间的艺术，只有记忆才能抓住音乐，才能感知音乐，所以经常欣赏音乐就可以养成记忆的好习惯。在音乐教学过程中，教师要尽可能地发挥音乐的这种特殊作用，促进学生提高记忆力，发展形象思维。那么，在音乐教学过程中如何加强对学生记忆力的培养呢？

1) 创设有趣情景进行兴趣记忆

著名心理学家皮亚杰认为，一切有效的工作必须以某种兴趣为先决条件。著名音乐家卡巴列夫斯基也说："激发孩子对音乐的兴趣，是把音乐家美的魅力传递给他们的先决条件，培养和激发学生学习音乐的兴趣，必然成为他们热爱生活、陶冶情操的助长剂。"所以在课堂上，首先给学生创设一个有趣的环境，例如讲故事、做游戏、看动画片，还可以利用多媒体课件，让学生在一种宽松、自由的氛围中自然获取知识，培养学生自主参与各

项活动，抓住学生喜欢游戏这个特点，使他们在活动中获取知识。例如，在《火车开了》这节课的教学过程中，可以把歌曲旋律作为背景音乐贯穿于整个教学过程，再让学生通过"开火车"游戏掌握歌曲节奏，学生会在这种有趣的情景当中掌握知识，并对音乐产生浓厚的兴趣，从而达到自觉记忆。

2) 利用联想形式记忆

心理学家威廉·詹姆斯说："一件在脑子里的事实与其他事物发生联系容易记忆。"联想就是展开自己的想象，由此联想到一些情景的方法去记忆。在音乐欣赏教学过程中很适用这种方法，我们要鼓励学生善于联想，把联想的场景与音乐结合起来，这样便于记忆。例如，圣-桑的大提琴独奏曲《天鹅》有这样一个联想的场景：平静的湖面—天鹅浮游—多种姿态—嬉戏舞蹈—渐渐游去……；贺绿汀的管弦乐曲《森吉德玛》的情景可以联想为：草原—蒙古包—蒙古人—成群牛羊—骏马奔腾—牧民摔跤、挤奶、歌舞，按照这条联想的路线记忆音乐，既有情趣，又不容易忘记。

3) 运用对比的方法进行记忆

对比是音乐教学中最常见的一种方法，也是联想的一种形式。对比记忆就是通过两种相反性质的音乐进行记忆，对比性越强记忆就越深刻，这就如同反义词记忆一样，高与低、大与小、黑与白、长与短等，不仅记忆深刻，而且理解深刻。例如，在欣赏圣-桑的《天鹅》一曲时，可以运用柴可夫斯基的《四小天鹅舞曲》做对比，使学生从两首不同情绪、节奏、速度、音色的音乐当中去分析、去联想、去创设一个自己脑海中的情景，从中认识和了解两首乐曲的不同表现手法和音乐意境，这种对比手法对于学生来说易学、易分辨，也易于记忆。当然，音乐的内在结构也有利于对比记忆。例如，《瑶族舞曲》是一首三部曲式 ABA 结构的音乐，A 与 B 是两种不同情绪成对比的两个乐段，第一乐段主题音乐粗犷、热烈，两段旋律的起、承、转、合有着鲜明的对比，便于记忆学习。音乐的体裁形式多样，在教学过程中可以利用多种形式对学生进行音乐的对比欣赏，例如摇篮曲的安静优美旋律可以和雄壮的进行曲做比较，圆舞曲的节奏与波尔卡舞曲相比较，弦乐与管乐的对比，高音与低音的对比，还有音乐情绪的对比等，这样能够使学生清晰地掌握不同的音乐风格特点及表现手法，通过这些音乐手段的对比来增强学生的记忆，对学生的学习是非常有利的。

4) 通过表演、游戏进行记忆

表演记忆就是通过演唱、演奏及表演进行的记忆。有一位教育家曾经说过："告诉我的，我会忘记；做给我看，我会记住；让我参加，我就完全理解了。"短短的几句话体现了现代教育思想的精华。音乐活动是提高记忆的最好方法，例如歌曲《小红帽》《劳动最光荣》《大鹿》等歌曲，可以让学生根据歌曲的情景进行律动表演；欣赏课《龟兔赛跑》《三个和尚》可以让学生根据音乐的内容创编动作，并扮演其中的角色。让学生在音乐中进行表演，这样会使学生获得较为深刻的记忆。在音乐教学过程中，自始至终都存在着思维活动，只是我们缺少发现。因为无论是欣赏、唱歌，还是创作，思维的有效训练是一个关键的问题。学会思维的有效运作就能学会创新，就会运用已有的知识和经验不断去探索问题和解决问题，创造出新的知识和经验；学会音乐思维，就可以从音乐中获得更深的审美体验和对音乐的理解。思维是依赖于记忆的，没有记忆的表象就不可能进行形象思维。音乐教学中记忆的方法很多，各种记忆过程都是在听觉思维的基础上进行的，同时辅以视

觉的画面、动觉的律动，并采用联想及情感体验的方式加深记忆，这样就会更好地通过各种思维训练实现学生记忆力的提高，使学生更具有丰富的想象力。

4. 把培养创造性思维与发展形象思维结合起来

音乐形象是声音在运动中形成的，是活跃的、发展的、流动的形象，它是时间艺术，是表现感情的艺术。音乐虽然具有模拟现实声音的功能，但它还是具有不确切的含义。音乐不可能表现出绘画中的视觉形象，也不可能表达语言上的现实观点，音乐更多的是表现人的情绪、感情，使欣赏者在欣赏过程中被音乐感染，从而使人激动、使人振奋。音乐为人们的形象思维展开了广阔的空间，使人产生各种联想、想象。不同的人，受其阅历、文化、背景、年龄等诸方面因素的不同影响，会产生各不相同的想象，同一段音乐，会使人塑造出不同的音乐形象。因此，在教学过程中，不能扼杀学生的想象力，应该让学生展开想象的翅膀，塑造出自己想象中的音乐形象并加以正确的引导。在高中音乐欣赏课中，专门有一个课题"欣赏者也是再创造"，教材配备了一首名为"无题"的音乐，在教师不加任何语言提示的前提下，学生用文字进行描述，在许多学生的描述中，出现了截然不同的音乐形象，这说明学生在欣赏音乐时也在创造音乐形象，也就是说他们在进行创造性形象思维。

培养学生创造性思维是对传统教育的改革，长期以来我们习惯了教师讲学生听的教学方法，即使是经过改革后的启发式教学也存在着不足，过去我们认为学生会演唱、演奏就是好学生了，现在看就不够了，不仅要会演唱、演奏，还要会创作，更应该注重培养学生的音乐综合能力，同时引导他们创造性地表现音乐。在教学过程中，教师应该为学生创设展示自我的机会，为他们搭建创造的舞台。例如，为短小的歌曲编写新歌词；旋律填空，由学生把空缺的小节填上；出示几个音符，请学生自由组合等。教师在培养学生音乐创造能力时还要多鼓励，学生的创作毕竟是幼稚的，教师应该很好地保护这些创造的最初火花。在音乐教学过程中，教师应该积极培养学生的形象思维能力，而音乐教学与创造性思维有着极其密切的关系。因此，教师应该努力学习现代教学理念，掌握先进的教育方法，改革陈旧的教学观念，认真仔细分析教材，这样才能培养学生的形象思维，发展学生的创造性形象思维能力。

6.2　声　乐　教　学

在音乐教育领域中，声乐教育一直扮演着举足轻重的角色。声乐艺术因其表演特质决定了教与学的过程主要来源于实践，但却因为与人的相关器官组织、思维控制等有密切联系而凸显出对其理论研究的客观必要性。声乐教育这门既有历史厚重积淀又充斥着科学前沿与时代特征的学科，能否在 21 世纪继续承载着培养声乐艺术人才的历史重托，是值得每一个声乐教育研究者思考并为之奋斗的。

6.2.1　声乐艺术的基本要素

歌唱是一种特殊的语言表达方式，它是以声音和语言相结合来传达思想感情、表现艺

术形象的一种综合艺术形式,除了无词的声乐作品以外,其他各种体裁的声乐作品本身都是诗的语言与音乐的有机结合。

声乐是指用人声唱出的带语言的音乐,音乐与文学相结合是声乐艺术的具体表现形式。在国外,声乐专指歌唱;在我国则是歌唱、戏曲演唱和曲艺演唱的统称。声乐演唱在长期的实践中已经产生其自身的规律,形成了一套行之有效的方法和技巧。

声乐艺术是语言与音乐的高度结合,具有艺术与科学的双重属性,是受心理与生理协调作用的一种艺术活动。声乐艺术具有以下基本要素。

1. 语言

在歌唱的技术部分中,咬字、吐字和发声是分不开的。没有正确的咬字、吐字,很难说有正确的歌唱的发声。因此,正确处理"字"和"声"之间的关系,是传"情"的重要保证。在歌唱表演中,应该把"字"作为起主导作用的方面,只有从咬字、吐字正确清晰出发,要求发声的圆润、优美,才能在演唱中做到字声结合,也就是我国民族唱法中所说的"字正腔圆"。

只看到"字"和"声"之间的对立,忽略其中的任何一方面,"重声轻字"或"重字轻声"都是错误的。例如,演唱者在歌唱时片面追求发声的优美,而忽略咬清字音,就会使听众听不清词义,妨碍歌曲内容的表达。反之,歌唱者一味追求咬字、吐字的清晰,而不注意发声的圆润、优美,同样会减弱歌唱的艺术感染力,妨碍歌曲内容的表达。

2. 发声

歌唱练习应该遵守循序渐进的原则。练习发声技术,应该从简易的基本练习开始,然后逐步进行复杂的技巧的练习。音域方面,应该先练中声区的音,等到中声区的音打好基础之后,再半音半音地向上向下扩大音域。开始练习时,不要急于扩大音量,应该用自然、自如的声音来唱,并注意音质的优美和声音的圆润、连贯、统一。总之,练习发声技术不应该急于求成,而要多进行基本的练习来巩固发声技术的基础。在练习基本发声的同时,应该选择一些简单易唱的歌曲作为练习,练唱歌曲时要注意表达歌曲的思想内容。随着歌唱表现能力和歌唱技术的发展,所练习的歌曲也应该逐步复杂。

实践告诉我们,对歌唱学习者来说,急于求成往往导致失败。相反,声音本质条件虽然不是很好,但是对歌唱学习能够持之以恒,并有步骤地不断提高自己的歌唱表现能力和歌唱技术水平的人,却能得到良好的成果。

歌唱者的声带病变(例如声带充血、声带肥厚、声带小结和声带闭合不全等)大都是由于歌唱者没有遵守循序渐进的原则,大声喊叫、滥唱高音、练唱时间过长,并经常唱不能胜任的歌曲所造成的。有步骤地进行学习,是歌唱学习获得不断进步的重要保证。

3. 情感

歌唱艺术离不开情感的宣泄,有情才会有意,才能使声乐作品有生机和活力,才能使观众在喜怒哀乐中享受音乐带来的乐趣。因此,在学习歌唱的过程中,正确理解"情"和"声"的关系是非常重要的。歌唱中的"情",特指歌唱者在演唱时用正确的情感提示歌曲的思想内容。"声音"的定义为:歌唱中正确地应用气、发声、咬字和行腔,即歌唱技巧。其实,技巧只是歌唱的一种科学手段,它并非歌唱的唯一。在歌唱艺术表演中,"感

情的表露"才是最为重要的,是在歌唱中起主导作用的,声音的好坏只是在为传"情"服务,是为"情感"做铺垫,所有歌唱时的歌唱技巧、发声、语言和气息等都要服从于作品中的人物刻画和真情表现。

在歌唱中,"声"绝不是无关紧要的,我们把"情"摆在主导地位,并不是不重视歌唱技术。相反,歌唱技术是表达歌曲思想内容不可缺少的重要手段,"情"只有通过"声"才得以表达。所以,我们也不可忽视对歌唱技术的学习。

在歌唱表演中,"情"和"声"的统一,也是深刻的思想内容和尽可能完美的艺术形式的统一,其统一的程度越高,歌唱的思想性和艺术感染力就越强。我们学习歌唱的目标,就是使"情"和"声"相统一,在演唱时做到"声情并茂"。声乐艺术表现主要是用"情"来打动观众,因此说情感的真情表露是声乐艺术中的灵魂和生命。声乐作品的原始是曲谱,它是没有生命的,词曲家们赋予作品的形式和内涵是要靠歌唱者对作品的深刻了解赋予它新的创造,经过歌唱者的演唱使声乐作品形象化,赋予它更加鲜活的艺术形象,使观众理解了作品,获得了相同的感受,受到启发和美的享受,这是我们歌唱家在声乐表演中的最终目的,也是词曲家们想要的结果。乐感也是每一个歌者所必备的条件。音乐感觉好的人,他们会很好地驾驭和控制声音,表现其中的音乐,例如帕瓦罗蒂和邓丽君的音乐感觉。大部分人的音乐感觉虽然不如他们的好,但也都能很好地分辨音高,驾驭自己的声音,只是后天训练的差异。但也有一部分人,他们的耳朵不能正确地分辨音的高低、旋律的细微变化,这种现象在音乐上被叫作音盲。这类音乐听觉缺失的人不太适合学习音乐,他们可能付出了比常人多得多的努力,却很难有收获。他们可以去学习其他的表达情感的方式。

4. 器官

歌唱器官是一个有机整体,它的运动受人体高级神经的支配,是一个整体的运动,这是我们学习歌唱时应该建立的一个基本观念。歌唱器官这个有机整体由呼吸、喉头声带、共鸣和咬字等器官所组成,这些器官之间相互联系、相互影响、相互制约,只有当它们之间的动作配合得当、协调一致时,才能形成正确的歌唱发声。如果某个局部的动作不正确,那么整体运动和声音效果便会受到影响。所以,要练好歌唱发声,必须正确处理整体和局部之间的关系,既要注意在整体发声的基础上对各个局部器官的运动进行认真的分析和调整,又要注意各个局部器官之间的联系和它们相互之间的影响。例如,某个歌唱者发声中有"喉音"的缺点,在纠正软腭、舌根紧张这个局部毛病的同时,必须注意呼吸的深度和上部共鸣器官的调节,因为"喉音"往往与浅呼吸和缺乏上部共鸣有关。反过来,在纠正浅呼吸的局部毛病时,又必须同时检查软腭、舌根的动作,因为软腭、舌根紧张,又往往使呼吸上提。从这个例子可以看出,只有在整体运动中调整局部,在调整局部的过程中协调整体,才能在歌唱实践中,逐步掌握正确的歌唱发声。

歌唱器官的各个组成部分之所以能够互相配合、协调动作,是和神经系统的调节分不开的。现代生理学把神经和肌肉的活动联系起来,认为肌肉的活动受神经的支配。而神经、肌肉的作用又和高级神经的活动分不开,高级神经是人的心理活动的生理基础。因此,人的一切发声现象,都是人的心理器官,即人脑的活动的结果。因此,我们无论在练习发声还是练习歌曲表现时,都必须情绪饱满,精神集中,充满创作热情。全神贯注和有激情地歌唱,不仅能唱得激动人心,而且能够充分发挥歌唱器官的能动作用,使声音饱满

并富于色彩变化。

5. 音准

我们经常听到好的嗓音在歌唱，但在我们欣赏美的同时也常常会出现令人不愉快的事件，那就是声音的不准确性即音的精确度问题。这是在校学生经常碰到的事。当学生在歌唱过程中出现这样的问题时，他是非常懊恼和沮丧的。我们都知道，一个演唱者即使有再好的声音，如果歌唱时的音不准，那么他也无法成为优秀的歌者。音不准就是我们常常提到的"五音不全"现象。那么，什么是歌唱中的五音不全呢？

歌唱中通常所指的"五音不全"，不是音高概念，唱的音高不准确、旋律不正确，不是通常意义上的"五音不全"，这五音不是指宫、商、角、徵、羽，而是指唇、齿、牙、舌、喉这五音，是歌唱中的状态、状况，发音器官的协调作用，共鸣腔体的运用，吐字咬字的配合，旋律节奏的准确流畅，即所谓的"字正腔圆"，例如唇音在爆破音中的应用，舌音在"拉"和"来"中的应用等。这和我们上一节的健康状况类似。各类声母的发音主要是靠声带和唇、齿、舌、腭等器官的配合，运用不同的方法控制口腔气流的形成。在我国的民族唱法中，曾经把各类声母按发音时不同的着力点，分成五个部分，以这五个部分为主发出的声音叫"五音"(即唇、齿、舌、牙、喉)。

6. 嗓音

嗓音一词来源于 vocare，即呼唤的意思，就歌唱教学法来说具有多种不同含义，最通常的是由韦伯斯特提出的：嗓音是说话或歌唱、哭泣、喊叫的时候由人的口腔发出的音响。

嗓音作为音响。歌唱的嗓音是歌手声音的发出，是喉震动行为最终的声学或听觉效果，由共鸣、音高、力度、节奏和其他美学效应而加强。嗓音作为声学乐器。人的嗓音是在大气中产生连续悸动的手段。嗓音与气息是连在一起的，嗓音是声化的气息，气尽而声止。嗓音等同共鸣。嗓音仅是共鸣。嗓音作为意义的联系手段。可以把嗓音说成是以生活中实用和美学的需要为目的而获得的发声。

7. 健康

歌唱虽然可以随时随地、不受外部条件的制约、完全凭借自己的感觉和与生俱来的歌喉来表达自己的情感，但是歌唱并不是没有任何条件要求，它需要具备健康的身体。

学生在学习声乐前，有必要对个人的歌唱器官做一个仔细的检查。要通过专业人员对各器官的健康情况及其功能是否处于良好的状态进行检查，使学生对自己的健康有一个较为客观的了解。

首先，检查各器官的健康状态，例如局部的炎症，喉炎、咽炎、鼻炎、鼻窦炎、支气管炎症、声带状况等，包括肺部疾病。有些是可以通过治疗痊愈的。只有在各器官处于良好状态和健康状况的情况下，才能保证在声乐学习方面获得预期的良好效果。

其次，检查各器官的功能状况，例如肺活量如何、舌的灵活性、说话的清晰状态和流畅程度，如果发现某些器官功能不佳，那么可以尽早进行一些相应的功能性训练，增强其功能。

最后，喉科大夫的检查结果也是学生今后学习声乐的物质基础，对声带的长度、厚

薄、弹性、颜色以及边缘的厚薄、整齐程度、闭合功能做一些基本的观察和分析，对于今后声音类别、性质的鉴定是极有参考价值的。

声乐器官的健康及功能状态是学习声乐的最根本条件。在这个问题上来不得半点儿疏忽大意，否则，轻的一无所获，重则加重病情引起声乐器官功能紊乱和衰竭，其损害有时是不可逆转的。

6.2.2 声乐艺术的体裁形式

声乐艺术的体裁是根据声乐作品不同的历史环境、节奏以及所表现的内容和情感来决定的，声乐艺术的形式是根据声乐作品的内容来决定的，两者是随着社会的发展而发展的，构成了声乐艺术的重要组成部分。了解声乐艺术的体裁形式，有利于我们更好地理解作品的内涵。

1. 声乐艺术的体裁类型

体裁是文艺形式范畴的一个重要因素，是文艺作品的表现形式之一，任何文艺作品的思想内容都必须通过一定的体裁形式来表现。声乐体裁是指声乐作品的不同种类或样式，是作品根据表现内容、情绪、特定环境、人物、事件及旋律和节奏等因素所形成的不同种类或特有的样式。各种声乐体裁的产生、形成、变化、发展都是各个时代、各个民族、各个阶层的社会文化生活需要的产物。声乐体裁与一定的社会生活相联系，反映出一定的内容和风格情绪等特征，它是在人类长期的社会实践和音乐的历史长河中发展变化所形成的。各种声乐体裁的划分依据各不相同，主要根据作品的结构内容的基本特征、音乐形象的构成要素和表演形式等划分。了解声乐艺术的体裁，对于认识音乐形象、理解音乐内容和时代风貌有很大帮助。

1) 民歌

民歌是指在民间流传的富于地方色彩的歌曲，是一种重要的歌曲体裁，世界上各个民族都有自己丰富的民歌，反映着各自的历史、文化、风俗、生活和自然环境，形成不同风格和形式的民歌。在社会发展过程中，民歌分为传统民歌和新式民歌。

(1) 传统民歌

传统民歌是劳动人民生活和思想感情最直接、最真切的反映，是劳动人民在生活和劳动中自己创作、自己演唱的歌曲，也被称为原生态民歌。它在民间土生土长，以口头创作、口头传承的方式生存于民间，并在流传过程中不断经过加工、改造而日臻完美。此类民歌具有集体创作、口头传承的多功能特点，包括汉族传统民歌和少数民族传统民歌。汉族传统民歌从体裁上分为劳动号子、山歌和小调。少数民族传统民歌根据自身特点有不同的分类，例如酒歌、宴席曲、婚礼歌、箭歌、长调、短调等。传统民歌在广泛流传和集体加工的漫长过程中，成为劳动人民社会生活的亲密伴侣，它生动、形象地表达了人民群众的喜怒哀乐等思想感情和愿望，是劳动人民智慧的结晶，是劳动人民生活中喜闻乐见的一种艺术形式，是文艺百花园中的一朵奇葩。

传统民歌具有以下特征。

传统性，即都有其固有的或长或短的历史。

地域性，即都有其或大或小特定的生存流传范围。

口头性，即传承方式主要是口传心授。

即兴性，即是人民群众在即兴编作过程中形成和发展的。

集体性，即在传唱过程中经过民间不断加工、改造而日臻完美。

民众性，即一经形成便在人们生活中广为传唱。

匿名性，即通过不断的传唱，谁是第一个演唱者已经无人知晓。

变异性，因为每位歌唱者可以根据自己的意愿增补或删改歌词旋律，所以产生了许多变化。

由于各民族的生活环境、生活习惯、语言、风俗和人们性格的不同，所以传统民歌千姿百态，且丰富多彩。

(2) 新式民歌

随着社会的不断发展，因为生存环境的改变、思想观念的改变、开放交流的深入等，所以传统民歌发生了改变。特别是近代以来在传统民歌基础上借鉴西方作曲技法改编创作的具有中华民族特色的新民歌，在旋律上和演唱方法上更具有技巧性和科学性，在审美心理上更具有普遍性，在传承和传播上更具有民众性。例如，《打起手鼓唱起歌》《十五的月亮》《父老乡亲》《黄土高坡》《嫂子颂》《青藏高原》《山路十八弯》《走进新时代》《辣妹子》《好心情》《断桥遗梦》等新式民歌，体现了民族风貌，继承了民族传统，展现了时代风尚，唱出了新时期的民风、民俗和民韵。新式民歌与传统民歌相比较，具有文本性、个体创作特性，更具有艺术性和开放性。

2) 颂歌

颂歌包括的内容也较为丰富，例如歌颂祖国、歌颂英雄、歌颂革命事业、歌颂大自然的歌曲都称为颂歌，它是用来表达、抒发热爱与赞颂之情的歌曲。颂歌的特点是庄严雄伟、宽广壮丽、热情洋溢、激情豪迈、气势宏伟，演唱风格多姿多彩，例如中国的《东方红》《祖国颂》《英雄赞歌》等。

3) 组歌

组歌自 19 世纪起就已经是欧洲浪漫主义音乐和文学结合的重要声乐体裁了。它融声乐套曲、交响乐曲、大合唱、独唱、重唱、诗朗诵等为一体，用以表现某个重大的历史或现实主题，一般为多个乐章，并且各章都有独立的意义。其特点是标题统一、故事完整，各章节表现共同的题材内容。组歌中的各首歌曲可以独立成曲，之间的内容互有联系，但彼此的表演形式往往有些不同，在音乐方面既统一，又有变化，共同组成了一个和谐的整体。组歌一般分为两种类型，一种是由一系列独唱歌曲组成，例如舒伯特的《冬之旅》，就是由 24 首男声独唱曲组成的；另一种是由独唱、重唱、对唱、合唱等不同演唱形式的歌曲组成的，例如《黄河大合唱》、长征组歌《红军不怕远征难》等。

4) 牧歌

14 世纪的牧歌由田园风格的独唱歌曲演变而成，仅有一两个声部作为伴奏。而 16 世纪的牧歌盛行于意大利，它是根据意大利家喻户晓的两种民谣"弗罗托拉"和"维兰奈拉"为基础发展而成的，已经构成了五六个声部的合唱曲，其和声丰满而清新，节奏多样，主调突出，各种音程运用自如，表现了细腻而深刻的思想内涵，形成了意大利牧歌的风格。

在我国，牧歌是民歌的一个类别，流行于蒙古族、藏族、哈萨克族、柯尔克孜族等少

数民族，内容多表现放牧生活、爱情生活、赞美家乡、歌唱牛羊等，音调开阔悠长，节奏自由。

5) 歌剧

歌剧是以歌唱为主的一种戏剧形式，是一门综合性艺术。歌剧通常由咏叹调、宣叙调、重唱、合唱、序曲、间奏曲、舞蹈场面等组成，有时也有说白和朗诵，歌词就是剧中人物的台词。歌剧的音乐是由独立的音乐片段或者连续不断发展的统一结构。

歌剧又可以根据其内容与规模大小划分为大歌剧、正歌剧和轻歌剧等类型。歌剧选曲的独唱体裁一般分为两种，即咏叹调和宣叙调。咏叹调又叫"咏唱"，原意是抒情独唱曲，在意大利歌剧、清唱剧中常以歌谣体裁出现的独唱段落，它是歌剧中最有魅力的部分，也是美声唱法最好的表现形式。宣叙调是西洋歌剧中的一种独唱歌曲体裁，是歌剧中附有旋律的对白，用来叙述剧情的独唱段落，它的节奏比较自由，更接近于戏剧朗诵、说白，因此也可以称作"朗诵调"，很像京剧里的韵白。

6) 清唱剧

清唱剧又称为神剧、圣剧，是一种有鲜明故事情节与戏剧结构，但仅仅是清唱而没有舞台动作表演的剧。其音乐表现形式类似于歌剧，是一种大型的声乐套曲，采取独唱、重唱、合唱及管弦乐等综合表演。

清唱剧16世纪末起源于罗马，最初以《圣经》故事为题材，是一种在舞台上演出的宗教题材的歌剧。到了17世纪中叶，才采用只唱不演的"清唱"。演员演唱时无须像歌剧那样进行不同角色的装扮，塑造形象，只是以演唱为主，基本上没有表演动作，但内容还是有一定的戏剧性，并且有剧中人物。后来，清唱剧的内容已经不限于宗教题材，也可以采用世俗题材。清唱剧发展到了17世纪中叶，成为音乐会演出的声乐作品。

18世纪，清唱剧传入德国后，所表现的内容便包含了《圣经》中的故事与世俗题材两个类别。以宗教故事为题材的清唱剧又叫神剧。神剧的题材富有更强的史诗性，例如作曲家亨德尔的著名的《弥赛亚》《所罗门》等作品，海顿的《四季》《创世纪》与门德尔松的《以利亚》等作品。其中，《弥赛亚》《创世纪》与《以利亚》被后人喻为清唱剧三大巨作。

7) 音乐剧

音乐剧早期译为歌舞剧，是一种舞台艺术形式，结合了歌唱、对白、表演、舞蹈，通过歌曲、台词、音乐、肢体动作等的紧密结合，把故事情节以及其中所蕴含的情感表现出来。

音乐剧根据不同的分类标准，有不同的分类结果。目前，音乐理论界对其的分类主要有以下几种。

(1) 按表演形式分类，音乐剧可以分为以剧情为主的叙事音乐剧、音乐喜剧，例如《音乐之声》《天上人间》《美女与野兽》《巴黎圣母院》等，以及以秀场表演、视听享受为主的综艺秀与时事秀两种，例如《猫》《弗斯》等。

(2) 按表现手段分类，音乐剧可分为戏剧导向的音乐剧、舞蹈导向的音乐剧和音乐导向的音乐剧三种。

第一种，多为小说或戏剧改编，剧中常以道白交代情节，在人物内心感情激荡、戏剧矛盾尖锐时即以歌曲或音乐及轻快优美的舞蹈代替语言，如《音乐之声》《卖花女》等。

第二种，以舞蹈居多，将舞蹈作为阐释主题、展示情节、塑造人物的主要手段，例如《爱的接触》《西区故事》《猫》等。

第三种，对声乐要求较高，歌唱是全剧的重点，有的甚至没有对白，例如《悲惨世界》《歌剧魅影》等。

(3) 按流派划分，音乐剧可以分为科恩、罗杰斯和小哈姆斯坦的古典音乐剧流派，勒纳和洛维的小歌剧流派，桑德海姆和普林斯的"概念音乐剧"流派，勋伯格和鲍伯利的史诗流派，韦伯和莱斯的现代流派，吕克·普拉蒙登和理查德·科钱特的浪漫主义流派以及后现代流派这七种。

(4) 按类型分类，音乐剧可以分为喜剧，例如《设计生活》；讽刺性音乐剧，例如《百老汇大扫把》《搞笑百老汇》等；恐怖音乐剧，例如《完美罪行》；悬念音乐剧，例如《捕鼠器》；以及另类音乐剧，例如《蓝人小组：彩绘管子》《大家一起飞》等。

8) 进行曲

进行曲原是军队中的队列音乐，后来声乐进行曲也发展了起来。进行曲的旋律刚健果断、威武雄壮；歌词铿锵有力，振奋人心；结构规整，节奏鲜明，曲中多带附点音符，多为偶数拍子，能起到鼓舞人心、增强气势的作用，例如中国的《义勇军进行曲》《运动员进行曲》、法国的《马赛曲》《国际歌》等。

9) 诙谐曲

诙谐曲是一种以幽默风趣、逗人发笑为特点的歌曲体裁。其音乐特点是旋律活泼自由，节奏多用夸张手法，具有极强的艺术表现力。它主要通过诙谐、幽默的手段，嘲笑、揭露丑恶的事物，从而表现、歌颂劳动人民机智、乐观的精神。

10) 卡农曲

卡农曲的音乐特点是先后进入的各个声部自始至终在相同或不同的高度上演唱或演奏同一个旋律。它是一种用卡农手法写成的复调乐曲，即用同一曲调在不同声部作持续模仿的写作手法，既可以同向模仿，也可以反向模仿。它原是一种古老的声乐形式，分为声乐卡农曲与器乐卡农曲两种类型。我们平时听到的轮唱曲就是卡农曲的一种。代表曲目有拉索的合唱曲《回声》、冼星海作曲的《黄河大合唱》中的《保卫黄河》等。

11) 弥撒曲

弥撒为拉丁文 missa 的中译音。它是天主教在做弥撒时所演唱的复调性风格的声乐套曲，可以分为普通弥撒曲、安魂弥撒曲、婚礼弥撒曲与主教弥撒曲等。其中，普通弥撒曲包含《羔羊颂》《荣福经》《信经》《三呼圣哉》，有的还包括《祝福经》等五到六个乐章。作曲家均用拉丁文歌词谱曲。弥撒曲在 16 世纪仅仅是无伴奏合唱与重唱，到 17 世纪起采用管弦乐器伴奏，演唱不仅有合唱、重唱，还有独唱，例如巴赫的《B 小调弥撒曲》与贝多芬的《庄严弥撒曲》等。

12) 艺术歌曲

艺术歌曲是声乐艺术宝库中最重要的一部分。它原是 18 世纪末 19 世纪初欧洲浪漫主义时期盛行的一种古典传统抒情歌曲的通称，并不是泛指一般具有艺术性的歌曲，而是一种具有鲜明特点的歌曲体裁。

艺术歌曲有特定的创作方式和表现手段，以及严谨的结构形式和重诗情表现的音乐风格。其结构短小，并以抒情性见长，演唱一般在室内居多，以钢琴作为伴奏乐器，因此具

有室内乐的特点。

13) 通俗歌曲

通俗歌曲也称为流行歌曲,是一种与结构严谨的"艺术歌曲"相对的歌曲体裁形式,它的特点是创作手法较简单,曲调顺口,结构短小,语言直白,易于传唱。通俗歌曲在 20 世纪初的北美夜总会、舞厅形成并流行起来,20 世纪 30 年代传入我国。这种歌曲在一定的时期、一定的范围内比较流行,为大家熟知的中国歌曲有《天涯歌女》《四季歌》《毛毛雨》等。

当代通俗歌曲在吸收我国某些民族音调、地方音调与现代创作手法后,出现了众多为人称道的经典之作,例如《绿叶对根的情意》《亚洲雄风》《好汉歌》等。

14) 群众歌曲

群众歌曲是一种老百姓易于接受的歌唱艺术体裁。群众歌曲最早诞生于抗日战争年代。为了将更多的人民群众凝聚在一起,团结一切可以团结的力量,这种集体参与的音乐歌唱体裁就应运而生。它不仅在战争中有效地团结了一切可以团结的力量,而且也为中国歌曲创作的发展提供了最有价值的历史经验和纪录。音乐是人类行为过程的结果,它形成于某种特定文化环境中,受人们的价值观、人生观和信仰的影响。因此,群众歌曲作为一种新的音乐表现形式于民族危难之际诞生,也是迎合当时政治需要的结果。群众歌曲大多数都是以大合唱、重唱和小组唱的形式来表演的。这些集体演唱形式使群众歌曲具有明显的群众性的特点,使大量的群众加入到了音乐的表演和音乐的活动中。在群众歌曲的创作过程中,一些民间的俗语和生活用语被艺术化、诗歌化了。老百姓用他们最朴实、最真挚、最熟悉的语言表达着真实的革命主义情感。群众歌曲里被通俗化、简单化的歌词成为这种新的音乐形式的一个典型特点。群众歌曲的代表作品有麦新的《大刀进行曲》、聂耳的《毕业歌》、冼星海的《到敌人后方去》和贺绿汀的《游击队歌》等。

15) 抒情歌曲

抒情歌曲是一种优美的、感情丰富的歌曲体裁,多指艺术歌曲的演唱风格,它通过作曲家对现实生活以及大自然的感受来抒发真挚、美好的感情。其音乐特点是曲调抒情缠绵、委婉流畅,旋律性强且娓娓动听,节奏平稳宽广。抒情歌曲的代表曲目有《我爱你》《阿玛丽莉》等意大利歌曲和《我爱你,中国》《小河淌水》等中国歌曲。

6.2.3 声乐演唱的基础知识

初学歌唱时,简要地从生理解剖的角度来了解歌唱器官的构造和发声原理,能科学地帮助我们学习、掌握歌唱发声器官的运动规律,从而更容易达到唱好歌的目的。

1. 歌唱发声器官的构造

歌唱发声器官是一个综合有机体,根据人体的生理解剖及其主要作用,可以分为两个部分。

1) 呼吸器官

呼吸器官包括口、鼻、咽、喉、气管和支气管、肺以及胸腔、膈等,如图 6-1 所示。

呼吸器官的呼吸活动是依靠整个呼吸器官的联合运动来进行的。气管上接喉腔,下连

肺，是气息的通道。肺在胸腔内，有左右两叶，是储存气体以及吸入和呼出气体的总机关。膈位于胸腹之间，顶部中心向上隆起，呈圆顶形，它是随着呼、吸肌肉群的紧张和松弛，两肺的扩张和收缩而升降的。吸气时，膈的圆顶下降，胸腔扩大；呼气时，膈的圆顶上升，胸腔缩小。从肺脏呼出的气体，如果能较好地控制和调节呼吸压力的大小、呼吸气势的强弱等，就会成为我们歌唱发声的动力。

图 6-1　呼吸器官

2)　激发器官

声音是由发声体的振动而激发出来的。位于人体喉部的两片对称的带状纤维质薄膜叫做声带，它就是歌唱的发音体。两片声带之间的空隙，可以通过气流，叫声门。不发声时，声门呈 V 形；发声时声门闭拢，即两声带张紧，使通过气流的空隙变小。

当气流通过声门时，喉头的软骨、韧带、横纹肌等相互配合动作，声带便分开、并拢，并调整长度、厚度和张力，发出高、低、强、弱不同的声音来。声带的长短厚薄因人而异，一般妇女及变声期前的儿童声带较短而薄，成年男子声带则较长而厚。

2. 歌唱时的姿态

歌唱正如书写、绘画和拉小提琴一样，首先要有一个正确而良好的姿态，才能准确地掌握歌唱的呼吸、发声和表现。否则，事与愿违。因此，歌唱时务必养成正确而良好的歌唱姿态。

歌唱开始，注意力集中，精神振奋，感情充沛。站时，身体自然挺立，双肩略向后展，双手自然下垂，双脚稍分开，可以一前一后，重心要站稳。坐时，上身姿势与站时的要求一样，注意腰部挺直，不能靠在椅背上，两脚稍分开。

歌唱时，眼睛平视，颈部肌肉放松，下颌不要向前突出，口形应该根据字音要求自然开合。脸部要自然、生动，根据歌曲内容而富于表情。

3. 歌唱时的呼吸

我国民族传统唱法中说："善歌者必先调其气。"外国的歌唱家说："歌唱艺术就是呼吸的艺术。"可见，正确的歌唱呼吸，不仅是歌唱发声的动力，而且是歌唱表演艺术的

生命。我们平时看到唱歌时出现的许多毛病，例如长句唱不完，短促的顿音短不了；唱高音上不去，低音又下不来；声音要强强不了，要弱又不能。至于歌曲的分句、音质的优美和唱歌的表情等，更无从谈起。这些都是歌者不善于"调气"造成的，只有"气巧"方能做到"声优"。

现在国内外有关歌唱的呼吸，大致有三种不同的调气法。

1) 胸式呼吸

胸式呼吸是一种主要依靠胸腔控制气息的呼吸方法，气息吸得浅，因此又称为浅式呼吸或锁骨呼吸。这种呼吸方法在现代的艺术歌唱中已经极少采用，被认为是错误的呼吸法，容易产生以下缺点：①由于吸气浅，故气息容量小。②由于吸气不深，失去膈与腹部肌肉控制气息的能力。③由于气息自上胸吐出，所以容易迫使喉头、颈肌、软腭和舌根僵硬，影响音域的扩大和声区的统一，缺乏应有的色彩变化。用这种呼吸法歌唱，声音是从喉咙里挤出来的，声紧音硬，其音质很难具有歌唱的艺术价值。

2) 腹式呼吸

主要依靠下降膈，用腹部肌肉控制气息的呼吸法，叫腹式呼吸。用此法的人，往往误认为气要吸到小腹，故竭力下降膈(实际气到不了小腹，只是肺部往下扩展)，因此气息吸得太深。腹式呼吸容易产生以下缺点：①由于吸气时竭力下降膈，腹部隆起，胸腔肋骨受到压迫，所以气息容量不多。②由于只用腹部与膈控制气息，缺少胸腔肋间肌肉控制呼吸的能力，因此支点也乏力。③由于吸气过深，使气息不能有效地对声带形成应有的压力，因此发出的声音空洞、无力，缺乏圆润、明朗的色彩，发高音时，甚感困难。

3) 胸腹式联合呼吸

胸腹式联合呼吸法在当今是举世公认的一种最科学、最适宜、最有效的歌唱呼吸方法，它是从最初的单纯胸式呼吸演变而来的一种歌唱呼吸法。

胸腹式联合呼吸法是充分利用胸腔、膈和腰腹部呼吸肌肉群的力量进行统一联合调节，使呼和吸的生理功能得到充分发挥，从而使呼吸便于保持和控制，并具有足够的弹性和力量。这种呼吸法在我国传统优秀的戏曲唱法中早就有所论及，例如"气沉底，声贯顶"的"丹田艺术"。这种呼吸法在近代意大利美声学派创始人之一小加尔西亚 1847 年出版的论著《歌唱艺术论文大全》中就已被指出和肯定。著名的歌唱家卡鲁索就有高超的呼吸控制技术，他是意大利美声学派的代表人物。

胸腹式联合呼吸的方法如下。

(1) 吸气。吸气时膈下降，使胸腔底部向下伸展，同时胸腔两肋张开，胸腔全面扩大，外界空气即吸入肺内。

吸气时应该注意：①气息应该吸在胸腔下部，同时两肋张开，不可像胸式呼吸那样过浅，也不可像腹式呼吸那样过深。②要用鼻和口同时吸气。③吸气要柔和、平稳，做到全胸部自然地扩张(长、宽、高三方面)。④吸气要适度，过分饱满会引起歌唱器官的紧张，使声音失去弹性。⑤要学会无声吸气。

吸气的动作，可以通过下述方法找到吸气的感觉：①模拟"闻花香"来寻找吸气的感觉。平常闻花时，往往吸气自然，柔和而深入，合乎唱歌呼吸的要求。②模拟 100 米赛跑后的呼吸动作，急促而深入，寻找歌唱吸气的部位，体会胸腹联合呼吸的要领。

(2) 呼气。歌唱发声时，运用胸腹式联合呼吸，就会自然地产生呼吸"支点"的

感觉。发出的声音不但响亮、悦耳，而且具有伸缩性和色彩变化，而颈部肌肉、软腭、舌根等不会感到紧张。

呼气时应该注意：①必须学会持续、平稳、有节制地控制呼气的能力。②呼气时，应始终保持吸气状态。③控制呼气的力量要适度。

歌唱呼吸控制能力的提高，主要应该通过歌唱和发声练习来实现。纯呼吸练习，可以作为锻炼呼吸肌肉、增强呼吸控制能力的辅助手段。纯呼吸练习，宜在清晨空气新鲜的地方进行。歌唱时常用的呼吸主要有两种。①缓吸缓呼法：慢慢地吸气，略停，再慢慢地呼气。②急吸缓呼法：急速吸气，略停，再缓缓呼出。

4. 歌唱时的喉头与声带

1) 歌唱时的喉头

歌唱发声中喉头(又叫喉结，学名叫甲状软骨)位置的正确、稳定以及喉咙(喉头、咽腔)的打开是极为重要的，它们直接影响歌唱的音色、共鸣的调节等。

歌唱时喉头的位置要适中，既不能过高，也不能过低，同时注意不要上下乱动，这样才能使咽喉壁形成坚固的管道，获得较好的气息支持，使声带正常工作。

发声时还应该注意打开喉咙，软腭积极向上，舌根放松，下巴松弛下放。平时可以用半打哈欠的办法寻找打开喉咙的感觉。

2) 歌唱时的声带

歌唱时由于要唱出高低、长短、强弱等许多不同的声音，所以声带就需要具备应付各种复杂变化的能力。声音的高低是由于声带变化的张力、长度和厚度而形成的。声带变短、变薄，张力越大，发出的声音就越高；相反则越低。因此，歌唱时声带的变化一般是这样的：唱低音区时，声带闭合不紧，拉长、较厚、张力小，气息通过声门时引起声带的全振动；唱中音区时，声带靠拢，变薄、缩短，张力加大，气息通过声门时引起声带的局部振动；唱高音区时，声带闭紧，变薄、变短，张力更大，气息通过声门时只引起声带的边沿振动。歌唱时音量的大小由呼气气流的大小和声带振幅的大小所决定。

5. 歌唱时的共鸣

呼出的气流冲击声带而产生基音，基音音波通过人体各共鸣腔体的反射，产生泛音，美化了音色，扩大了音量，从而使声音达到丰满、悦耳、动听的效果。

人的声音在共鸣腔体内之所以引起共鸣作用，是因为当某物体发生振动影响其他物体时，如果其他物体的振动频率与某物体的振动频率相同，那么其他物体即同时产生振动，从而发生共鸣作用。其中可以调整共鸣腔，经过适当的调整，也能与所发的音高相配合而引起共鸣，使声带发出的基音得到加强。所以，正确的歌唱发声，除了形成呼吸支点以外，还必须恰当地运用和调节各共鸣腔体，获得理想的共鸣，从而加强发声的效能。

1) 共鸣腔体的运用与调节

(1) 口腔共鸣。发声时口腔自然上下张开，微提笑肌，软腭自然下放，硬腭有上提的感觉，这样声带发出的声波就能随气息的推送离开咽喉部畅流向前，在口腔的前上部引起振动，即在硬腭前部集中反射。其共鸣效果明亮、集中靠前。发声时一定要注意将口腔、咽腔适当打开，并保持一定的张力，使其腔壁肌肉处于积极状态，从而获得良好的共鸣。

(2) 头腔共鸣。在上述口腔共鸣的基础上，将声波在硬腭上的集中反射点稍向后移，

放下软腭。同时，软腭和小舌上抬，像打哈欠那样，让口、鼻、咽腔之间的通道和空间更宽一些，声波便沿着硬腭传送到鼻咽腔、鼻腔和各窦处引起振动。这种共鸣效果清脆、丰满。

(3) 胸腔共鸣。咽喉部做半打哈欠状，发声时，软腭自然下垂，把声波的反射点从硬腭移向下齿背，使声波在喉头和气管附近引起更多的振动，并继续传送到胸腔引起共鸣。这种共鸣效果宽厚、结实。

2) 共鸣的运用和声区的关系

共鸣的运用与调节，与各声区有着密切的联系。在歌唱的全过程中，不可能单纯运用某个共鸣腔体而不顾其他共鸣腔体，而应该使三个共鸣腔体同时参与活动。为了获得歌唱中各声区音色的统一，科学合理地调节共鸣器官，使之保持一定程度的平衡，协调是非常必要的。我们应该在混合运用三个共鸣腔体的同时，根据不同声区的特点，对某个共鸣腔的运用有所侧重。根据人们低、中、高三个高低不同的音区，将声音划分为三个声区：即低音部的胸声区、中音部的中声区(也称为混声区)和高音部的头声区。这三个声区的形成和它们之间的区分，主要在于运用共鸣腔体的不同。

(1) 胸声区(唱低音时)。胸声区又叫低声区，音色较浑厚，以胸腔为主要共鸣腔器官，口腔、咽腔次之，头腔更次之。

(2) 混声区(唱中音时)。混声区又叫中声区，音色较柔和，以口腔、咽腔为主要共鸣器官，头腔次之，胸腔更次之。

(3) 头声区(唱高音时)。头声区又叫高音区，音色较明亮，以头腔为主要共鸣器官，口腔、咽腔次之，胸腔更次之。

运用多种共鸣的技能，在歌唱发声中称为混合共鸣，又叫整体共鸣。

声区结构是根据音的高低和共鸣腔不同的运用与调节而形成的。如果共鸣腔的运用和调节在特定的声区范围内主次颠倒，即比例失调，那么不仅声音效果差，声区也不能获得和谐统一。

6. 歌唱时的咬字吐字

声乐艺术是一种音乐和语言的结晶体。感人的歌声，除了必然洋溢着某种特定的真情实感和甜美圆润的嗓音以外，其歌词的发音也应该是准确而清晰的。否则，歌曲中所塑造的音乐形象也将由于歌词字音的含糊混浊而削弱其思想感情的表达，甚至严重地损害音乐形象。我国在传统唱法上就非常考究咬字吐字，常说"字是骨头、韵是肉""字领腔行""依字行腔"和"千斤白，四两唱"等，可见对语言因素何等强调与重视。因此，对于学习唱歌的人来说，了解一些汉语音韵的特点和规律，有助于发挥歌唱艺术的感染力和完美地塑造音乐形象。

汉语是一字、一义、一音节的表意文字，每个音节大多数由声母(即字头，又叫子音)、韵母(字腹和字尾)组成。

歌唱中的咬字，是指字头(声母)而言，就是要把字头的声母，按一定的发音部位和发音方法咬准。吐字是指字腹(韵头、韵腹)和字尾(韵尾)而言，就是把字腹的韵母，按照不同的口形要求，引长吐准，并收清字尾。这就是我国民族民间传统唱法中常说的出声——咬清字头，引长——引长字腹，归韵——收准字尾的方法。

咬字吐字要与歌曲的思想、感情、内容和风格紧密结合。

咬字吐字的训练，一般应该从单韵母和唱名开始。因为单韵母的发音以及唱名中声母、韵母发音的正确与否，会直接影响到歌唱技能的培养，所以对单韵母、唱名的发音部位和口形都要训练，力争做到"字正腔圆"，而只有"字正腔圆"，将来方能达到"声情并茂"的理想境地。因此，这种训练，不仅在发声训练的开始便进行，而且要贯穿在整个视唱教学的始终，这样便可收到事半功倍的效果。

6.3　器乐教学

器乐和声乐是音乐的两大门类，器乐是音乐艺术的重要组成部分，因此器乐教学也应该成为学校音乐教育的领域之一。由于条件的制约，所以器乐教学进入普通学校音乐课堂比歌唱教学要晚很多。

20 世纪以来，普通学校的器乐教学引起了世界各国特别是发达国家的高度重视，器乐教学成了培养少儿音乐素质的重要手段。欧美多数国家将器乐教学引入中小学课堂已经有百年历史，亚洲的日本等发达国家也从 20 世纪 50 年代开始，在普通学校积极推广器乐教学，并取得了令人瞩目的成绩。

我国普通学校的器乐教学虽然起步较晚，但是近年来发展迅速，经过十多年的实践，已经由实验走向推广和普及。1992 年，国家教育委员会制定的《九年义务教育全日制初级中学音乐教学大纲》第二项——教学内容和基本要求中规定"初中音乐教学内容包括唱歌、欣赏、器乐识谱等"，并根据器乐教学的内容制定了一系列的教学要求。

跨入 21 世纪，我国普通学校教育正由应试教育向素质教育转轨，器乐教学在当今音乐教学领域中具有不可替代的地位。

一是器乐教学能激发学生参与音乐的积极性，充分发挥学习的主观能动性。乐器能以独特的造型、丰富的音色引起学生的好奇，教师的示范更能激发他们跃跃欲试的激情，参与演奏的过程，能使他们产生成就感，客观上调动了学生学习的主观能动性。同时，器乐进课堂，也丰富了教学内容，改变了以唱歌为主的单一课型。

二是器乐教学能够激发学生参与音乐的积极性，促进学生感受音乐、表现音乐及全面提高音乐素质。学生通过认谱、视唱、演奏及合奏的全过程训练，获得对音高、节奏、强弱、音色、和声、旋律等音乐要素的全面认识与表现，通过对作品风格、结构的分析与理解，使学生的音乐综合感觉与表现力得到更好的发展，因此器乐教学能使学生获得全面的音乐素养。

三是器乐教学使音乐基础知识与基本技能的教学效果得到巩固和提高。普通学校的音乐基础知识与基本技能教学，一般穿插在其他的教学内容中进行。器乐教学有利于学生对音乐知识的理解与掌握，特别在培养识谱能力方面，作用更为显著。

四是器乐教学能促进学生智力的发展。在器乐教学过程中，学生通过眼、耳、口、手、脚等器官的协调并用，锻炼了注意力的分配，使大脑与手指等各种感觉和运动器官更灵敏，促进了学生观察力、记忆力、想象力的综合发展。学生在乐器上的即兴演奏将激发他们的好奇心，并使其创造思维得到充分的发展。

五是器乐教学有利于学生优良品质的培养。完成器乐教学的过程也是锻炼学生情感、

意志等非智力因素的过程。器乐合奏教学有利于培养学生遵守纪律、团结协作的优秀品质。

六是器乐教学丰富了学生的课余生活,有利于青少年健康地成长。当前,"减负"措施使中小学生有一定的课余时间,器乐排练是非常有益的课外活动,能使学生在紧张的学习之余获得健康的娱乐,同时,也有效地抵制了社会上不良文化对他们的侵蚀。

近年来,我国普通学校的器乐教学取得了一定的成就,并逐步在城乡学校中得到普及。实践证明,器乐教学在素质教育中正发挥着重大的作用。

人声和乐器在音响上的色彩特性叫音色,即物体振动的成分特性。音色因为发音体的材料、大小和形状构造,发音的方法、泛音的多少,以及不同的音区等有所不同。例如,手风琴采用钢簧,音色清脆、明亮;风琴采用铜簧,音色圆润、柔和。因此,在音高、音量、时值完全相同的情况下,各自的音色也不相同。在同一个发音体中,例如小提琴本身的四根弦,由于琴弦的材料与粗细不一,它们的音色也有区别。即使音高、音量、时值完全相同,例如 A 弦与 E 弦上的子音,在音色上也存在差异。人声也一样,同样是女高音,抒情女高音与花腔女高音的音色也都不尽相同。由此可见,由于每种乐器的材料、大小、形状、构造等的不同,因此产生了各种不同的音色。

"音色"是构成"乐音"的要素之一,而"乐音"又是构成音乐的基本材料。所以,当我们进一步了解中、西乐队中各种不同乐器的声音色彩及其性能之后,将大大有助于我们理解与把握古今中外不同体裁形式的音乐作品,从而能达到扩大音乐视野和进一步提高我们的音乐审美能力的目的。

6.3.1 民族管弦乐队

民族管弦乐队是指用民族器乐组成的乐队。我国的民族器乐有着悠久、深厚的历史。我们的先人经过长期的创造,为我们留下了多种多样富有特色的民族器乐和器乐演奏形式、大量优秀的乐曲以及丰富的艺术经验。自古以来,民族器乐一直伴随着人民的生活,例如歌唱和舞蹈,常需要器乐来配合;器乐在说唱和戏曲表演中是一个不可分割的组成部分;每逢婚丧喜庆、风俗节日,器乐也都扮演着重要的"角色"。过去如此,现在如此,它与人民同歌共舞、同悲共欢,各种乐曲真实地反映着人民的思想感情和审美趣味,为广大人民所喜爱。

在原始公社时期,我们的祖先就创造了多种乐器。现在出土的文物中有新石器时代的陶埙,它已经是能奏简单音列的吹奏乐器。在有关远古传说的记载中,除了埙之外,还有磬、鼓、柷等打击乐器,以及苇箫等吹管乐器。歌颂大禹治水功绩的乐舞叫《大夏》,或叫《夏籥》,这就是用箫作为主要伴奏乐器的。

奴隶制时代,生产技术的进步和音乐艺术走向专业化,极大地促进了民族器乐的发展。据古书记载,周代的民族乐器达七十多种,具有固定音高的打击乐器有编钟、编磬,吹管乐器有箫、笙等,弹拨乐器有琴、瑟等。依据制作材料的不同,将这些乐器分为八类,称为"八音",即金(以青铜制成,例如钟、铃、镜等)、石(以石头制成,例如磬、编磬等)、土(以陶土制成,例如埙、缶等)、革(以兽皮制成,例如鼓等)、丝(以丝制成,例如琴、瑟等)、木(以木制成,例如柷、敔等)、匏(以葫芦壳和竹管加簧片制成,例如笙等)、

竹(以竹制成，例如箫、管等)。

自周朝经过春秋战国到秦朝，乐器获得进一步发展。1978 年，在湖北省随州市随县发掘了一座葬于战国初期(公元前 433 年)的曾侯乙大墓，出土了 124 件乐器，其中有编钟 64件，音域可以跨越五个八度，每个钟可以奏出互为小三度或大三度的两个音，基本音列为七声音阶，中部音区十二律齐备，可以旋宫转调。

我们的祖先经历了渔猎时代、畜牧时代到农业定居，由石器时代经过铜器时代、铁器时代到养蚕缫丝。乐器的产生和一定的劳动生产方式相适应，经历了由不定型到定型、由不定音高到固定音高、由单音乐器到旋律乐器、由品种较少到种类多样、由打击乐器到吹管乐器再到丝弦乐器的长期发展过程。

从战国初期到进入封建社会，在这漫长的历史长河中，随着社会的变迁、时代的发展，民族乐器经过人们不断创造、改革，有的淘汰了，有的发展了，变化很大。在近 100多年来，特别在鸦片战争使我国沦为半殖民地半封建社会以来，民族乐器受到时代的束缚发展很慢。

新中国成立以来，在党的文艺方针指导下，民族乐器摆脱了旧时代的束缚，和整个民族音乐文化一起，沿着为社会主义事业服务的道路，大踏步地向前发展。由于对乐器进行了一系列的改革，所以新型的改良乐器不断涌现，例如半音笛子、转调筝、加键唢呐、键盘排笙等。

乐器的制作质量不断提高，表现性能不断完善，花色品种不断增加，使民族乐器进入一个新的阶段。

目前，我国流传使用的民族乐器有 200 余种，色彩丰富，表现力强，具有浓厚的民族特色。

按其演奏方式及音响效果，人们常将民族乐器分为"吹、拉、弹、打"四大类。

1. 吹管乐器

我国吹管乐器发音体大部分为竹制或木制，色彩比较鲜明，声音比较响亮，大多数能演奏流畅的旋律，在乐队中占重要地位。

吹管乐器的演奏技巧极其丰富，在长期的发展过程中形成了独特的演奏风格和流派。

1)　笛子

笛子属于吹管乐器。笛子有 2000 多年历史，汉代称为"横吹"，后又称为"横笛"，俗称笛子。笛子用竹管制成，体积较小，有一个吹孔、一个膜孔、六个音孔。其高音区明亮、清脆；中音区甜美、圆润；低音区厚实、饱满，具有丰富的表现力。除了独奏以外，在合奏中通常担任领奏、主奏。笛子有多样的吹奏技巧，例如快速跳跃的吐音、顿音，富有色彩的滑音、历音、花舌等，既可以演奏悠长宽广的旋律，表现辽阔无际的意境，给人以清新开阔之感，也可以演奏快速跳荡的旋律，表现热烈奔放的情绪，给人以欢快激动之情。

常用的笛子大致分为两类：一是梆笛，也称为短膜笛，形体较短小，发音较高，音色明亮、辽阔，气质刚健、明朗，多用于北方梆子戏曲的伴奏中，常见的是 G 调第三孔作do(G)。二是曲笛，也称为长膜笛，形体较长，发音较低，音色浑厚，气质柔婉、深情，多用于南方昆曲和江南丝竹的伴奏中，常见的是 D 调第三孔作 do(D)。

笛子演奏的著名乐曲有《鹧鸪飞》《小放牛》《欢乐歌》《中花六板》《云庆》《三五七》《姑苏行》《牧民新歌》《扬鞭催马运粮忙》等。

2) 唢呐

唢呐属于吹奏乐器。唢呐又称为喇叭，在明代就有关于唢呐的记载，是我国民间流传最广的一种乐器。唢呐由四个部分组成。一是双簧哨片，用芦苇或麦秆制成。二是芯子(铜制)。三是杆子，杆身由木管制成，开有八个音孔，七孔朝外，一孔朝里。四是铜碗，即下端锥形的喇叭。

唢呐的表现力很强，低音刚健、雄厚、气势磅礴；中音明亮、开朗；高音尖锐、紧张。运用气息和手指的各种技巧，通过滑音、吐音、花舌、弹音、箫音等，既可像弦乐那样连贯抒情，也可像三弦那样富有弹性，又可像箫那样细腻柔美，还能惟妙惟肖地模仿人声唱腔和各种鸟鸣。唢呐音量很大，音色粗犷高亢，强奏时能表现欢快热烈的气氛和雄伟壮阔的场面，弱奏时又可以表现轻柔幽静的情景。

唢呐一般有大、中、小三种形制。大唢呐又叫低音唢呐、大喇叭，多为 bB 调、C 调、D 调。中音唢呐又称为大笛、喇叭，多为 D 调、E 调。小唢呐即海笛，属于高音唢呐，多为 F 调、G 调、A 调。唢呐的音域为两个八度。唢呐常用的演奏技巧有滑音、气拱音、气控音、苦音、泛音、花舌音、齿音、吐音、垫音、箫音等。著名的唢呐曲有《百鸟朝凤》《得胜令》《小开门》《大合套》《一枝花》《海青歌》《将军令》《云里摸》等。

3) 笙

笙属于簧管乐器。公元前 15 世纪殷代的甲骨文中的"酥"或"和"就是指笙。笙由铜制的斗子、竹制的簧管、铜制的吹管三部分组成。簧管内装有管片，上端有音窗，下端有按指孔，通过呼气和吸气使簧片振动发音。

由于笙是利用簧片振动和竹管联合发音的，因此兼有管乐器和簧乐器双重音色。其音色甜美、明静、柔润，能使管乐与弦乐融为一体。笙能吹单音旋律，还能吹双音、和弦，可以逐步增加或减少和弦音，使音量大幅度变化，可以吹奏单吐、双吐、三吐，吹奏连音、顿音效果较好。

笙的种类繁多，民间流传的有十四簧 D 调方笙和十三簧 D 调圆笙。目前，在乐队中常用的大多数是经过改革已经基本半音化的十七簧笙，分为高音笙和中音笙两种，前者比后者高八度，均能吹半音、和音，转调方便。高音笙的音域为 a^1—d^3，中音笙的音域为 a—d^2。传统笙主要用于民间器乐合奏和戏曲音乐伴奏，新中国成立后独奏艺术获得了新的发展。

笙具有代表性的曲目有《凤凰展翅》(董洪德、胡天泉曲)、《草原巡逻兵》(原野、吴瑞、胡天泉曲)、《水库引来金凤凰》(高扬、庆琛曲)、《林海新歌》(高扬、唐富曲)，还有阎海登创作的《晋调》《孔雀开屏》和张之良创作的《欢乐的草原》等。

2. 拉弦乐器

拉弦乐器主要用弓子摩擦琴弦而发音，弓子大多夹在琴弦之间，少数在弦之外。依据其发音体的构造可以分为两类。一是皮膜类，琴筒前端蒙以皮膜，一般都蒙蛇皮，音色优雅柔和，例如二胡、中胡、革胡、坠胡、四胡、马头琴、擂琴、马骨胡等。二是板面类，琴筒前端蒙以木板，一般用桐木，音色高亢明亮，例如板胡、椰胡等。

拉弦乐器的出现历史比其他民族乐器晚，其发音优美，适合演奏歌唱性的旋律。拉弦

乐器表现力相当丰富，适应性较强，有较高的演奏技巧，使用范围广泛，在民族乐队中的地位极其重要。

1) 二胡

二胡属于拉弦乐器。二胡又称为胡琴、南胡，是拉弦乐器中最有代表性的乐器，有1200余年的历史。

二胡由琴筒、琴皮、琴杆、琴头、琴轴、千斤、琴马、弓子及琴弦等组成。琴筒、琴杆、琴轴均为木制。琴筒有圆形、六角形、八角形，前端蒙蛇皮或蟒皮，后端置雕花音窗。琴弦为丝弦或金属弦，内外共两根。

二胡的低音区饱满、厚实；中音区柔和、圆润；高音区清晰、稍紧张，内弦丰满，外弦明亮。最佳的是中低音区(d^1—a^2)，这段音区音色优美，强弱幅度大，风格突出。

二胡的演奏技巧复杂，表现力很丰富，可以自如地演奏音阶、音程的跳动，也可以轻松地演奏各种装饰音。由于把位较多，又无固定品位，所以能转任何调，常用的调是 D调、G 调、F 调、C 调、bB 调等。二胡不但用于声乐、戏曲、曲艺的伴奏和器乐的合奏，而且广泛用于独奏。二胡独奏常用来表达抒情柔婉、绵延不断的细腻情感。其演奏技巧有揉弦、滑音、泛音、颤音、连弓、断弓、顿弓、抖弓、跳弓、分弓等。

二胡普遍采用五度定弦，一般外弦定为 a，内弦定为 d^1，音域为 d^1—e^3 或 e^4。二胡的独奏艺术，在五四运动新文化思潮的影响和推动下，卓越的民间音乐家华彦钧(即阿炳，1893—1950)和杰出的民族音乐革新家刘天华(1895—1932)对二胡演奏艺术的发展做出了创造性的贡献。

新中国成立后，二胡独奏艺术的发展又进入一个新的阶段，无论在乐器制作方面的改进、创作手法的更新还是作品题材的广泛、演奏技巧的丰富发展等方面，都有了飞跃的发展。二胡已经成为家喻户晓、深受群众喜爱的民族乐器。

新中国成立前，二胡的代表曲目主要是华彦钧的《二泉映月》《听松》《寒春风曲》以及刘天华的十首二胡曲《病中吟》(1918)、《月夜》(1918)、《苦闷之讴》(1926)、《悲歌》(1927)、《良宵》(1928)、《闲居吟》(1928)、《空山鸟语》(1928)、《光明行》(1931)、《独弦操》(1932)、《烛影摇红》(1932)，民间乐曲有《汉宫秋月》《中花六板》《三宝佛》等。

新中国成立后，著名的编创乐曲有《江河水》(黄海怀改编)、《子弟兵和老百姓》(晨耕、唐河编曲)、《山村变了样》(曾加庆曲)、《赛马》(黄海怀曲，沈利群改编)，二胡协奏曲《长城随想》(刘文金曲)，等等。

2) 高胡

高胡属于拉弦乐器，又称为高音二胡、粤胡，原来流行于广东地区，现在已经在民族乐队中普遍使用。

高胡的外形、弓法、指法、演奏符号、把位等与二胡相同，演奏时两腿夹持琴筒，以便控制音量和保持音色。高胡的音区差别不大，音色明亮清澈、华美飘逸，声音穿透力强，适于表现抒情、华丽的音调，也可以演奏活泼、轻快的旋律。高胡在广东音乐中经常用作独奏或主奏乐器，在民族乐队中用作高音弦乐器。

在一般的乐队中，高胡的定弦是内弦为 a^1，外弦为 e^2。

高胡的代表性曲目有《平湖秋月》(吕文成曲)、《鸟投林》(易剑泉曲)，高胡、筝三重

奏曲《春天来了》(雷雨声曲)、《对花》(雷雨声改编),等等。

3) 板胡

板胡属于拉弦乐器,又称为秦胡、梆子胡,在我国华北、西北、东北广为流行。

板胡琴筒用半个椰壳制成,以桐木为面板,琴杆较粗,多用红木、乌木制作,弓毛较多,拉得较紧,夹于两弦之间。板胡的音色高亢明亮、刚健豪放,富有浓厚的特色,最宜于表现热烈欢腾、泼辣奔放的气氛。板胡除了有一般拉弦乐器常用的演奏技巧以外,还有其独特的技巧,例如抛弓、击弓、双音(将弓毛、弓杆各擦一根弦)。

板胡分为高音、中音两种。高音板胡多在民族乐队中使用,发音沙哑、尖细,内弦为 d^2,外弦为 a^2,音域为 $d^2—g^4$。中音板胡音色较柔和,主要用来独奏,内弦为 a^1,外弦为 e^2,音域为 $a^1—e^4$,记谱均为低八度。

新中国成立前板胡多用于戏曲伴奏。新中国成立后板胡独奏艺术得到很大的发展,具有代表性的曲目有《大姑娘美》《大起板》《山东小曲》《秦腔牌子曲》《红军哥哥回来了》《秧歌》《灯节》和《花梆子》等。

4) 京胡

京胡属于拉弦乐器。京胡是京剧、汉剧的主要伴奏乐器,琴杆、琴筒用竹制成,琴筒蒙以蛇皮,琴弓夹于两根弦之间。

京胡的音色刚劲高亢,清脆、嘹亮,穿透力很强。常用的弓法有分弓、抖弓、一字一弓等。指法基本上与二胡相似,左手指法主要有打、滑、抹、揉、泛等。

通常用的京胡有 D 调、E 调、G 调。京胡按纯五度关系定音,根据唱腔调式、内容及演员嗓音条件来决定定弦,传统有 6-3 西皮定弦法、5-2 二黄定弦法、1-5 反二黄定弦法三种。京胡的音域约有两个八度,一般只用一把位或二把位,伴奏时常将旋律提高八度或降低八度来高拉低唱或低拉高唱,形成独特的京胡托腔特色,著名的京胡曲有《夜深沉》《五字开门》《柳摇金》等。

3. 弹拨乐器

用手或弹片拨弦及用琴竹击弦而发音的乐器称为弹拨乐器。我国的弹拨乐器分为两类:①横式:例如筝、古琴、扬琴、独弦琴等;②竖式:例如琵琶、柳琴、三弦、阮、月琴、冬不拉等。弹拨乐器的音色清脆、明亮,擅长演奏跳跃、活泼的旋律和明快的节奏,其声音穿透力强,富有特色,表现力丰富,是民族乐队中不可缺少的乐器。

1) 琵琶

琵琶属于弹拨乐器,约在东晋时(公元 350 年前后)由新疆、甘肃一带传入内地。

古代琵琶的颈部弯度较大,称为“曲项琵琶”。现代琵琶是木质梨形音箱,颈部朝后稍弯,装有四根弦,六相二十四品。琵琶的一弦、二弦、三弦、四弦又分别称为子弦、中弦、老弦、缠弦。

中国的琵琶是世界弹拨乐器之王。琵琶具有超群的弹奏技巧和丰富无比的表现力,左手有吟、打、带、滑、推、拉、煞、绞等技法,右手有弹、拨、轮、滚、扫、拂、分、撇、提、勾、抹、摘等技法。演奏时以左手各指按弦,右手戴假指甲弹拨各弦。其高音区清晰,中音区明亮,低音区浓厚,既能表现活泼流畅、明快喜悦、抒情、婉转的情绪,也能表现铿锵有力、激昂雄壮的气氛。传统琵琶曲有文曲、武曲之分。文曲以表现意境为

主，例如《阳春白雪》《浔阳夜月》《塞上曲》等；武曲则表现威武悲壮的场面，例如《十面埋伏》《霸王卸甲》等。

琵琶可以用于独奏、重奏、合奏、伴奏。在我国民族乐队、戏曲乐队及曲艺、杂技、歌唱伴奏中，琵琶被广泛使用，是主要的民族乐器之一。其四根弦定为 A、d、e、a，即 D 调的 5、1、2、5 音域有三个八度以上($A—a^2$ 或 g)，十二个半音齐全，转调自如，常用的是 D 调、C 调、G 调、F 调、E 调、A 调、bB 调等调，传统的琵琶曲以 D 调居多。著名的传统琵琶十三首套曲有《海青拿天鹅》《阳春白雪》《十面埋伏》《霸王卸甲》《夕阳箫鼓》《汉将军令》《满将军令》《平沙落雁》《月儿高》《陈隋》《普庵咒》《塞上曲》《青莲乐府》；创作乐曲有华彦钧的《大浪淘沙》《昭君出塞》，刘天华的《歌舞引》《改进操》《虚籁》，王惠然的《彝族舞曲》，杨洁明的《新翻羽调绿腰》以及吴祖强、王燕樵、刘德海的琵琶协奏曲《草原小姐妹》等。

2) 扬琴

扬琴属于击弦乐器。扬琴又称为洋琴、打琴、蝴蝶琴，源于波斯、阿拉伯一带，约在明代末年(公元 1600 年左右)传入我国。

扬琴的音箱是木质的，呈梯形，两侧安有弦轴、弦钉，上张钢丝弦，用两支琴竹(又称为琴箭)击弦发音。各地扬琴形制不一，分为传统扬琴与改革扬琴两类。传统扬琴大多数只有两条码子，三排音，音位较少，音域较窄。改革扬琴加大了音箱，两侧装有滚轴板、变音槽，可以使琴弦降低或升高半音，用于临时转调。

目前，乐队使用较多的是三条码子和四条码子的变音扬琴(也称为快速转调扬琴)，三条码变音扬琴音域为 $B—e^3$；四条码变音扬琴音域为 $C—g^3$。既保持了传统扬琴清脆、悠扬的音色，又使半音齐全，具有转调快、音域宽、调音方便的特点。

扬琴表现力丰富，低音区的音色浑厚、饱满；中音区的音色清脆、纯净；高音区的音色嘹亮。扬琴有单打、双打、轮音、琶音、顿音、拨奏、刮奏、闷击、抓弦、反竹(用琴竹背面击弦)、轮竹、滚竹、滑竹、闷竹、浪竹以及演奏复调(用两支琴竹分别演奏不同的旋律)等技法。它既能独奏，又可以参加伴奏、合奏，被广泛用于江南丝竹、山东琴书、四川扬琴、广东音乐、内蒙古二人台、沪剧等民间合奏、曲艺音乐、戏曲音乐之中，是民族乐队中的重要乐器之一。

扬琴乐曲有四川李德才改编的《将军令》《闹台》；广东严老烈改编的《旱天雷》《倒垂帘》《到春来》《连环扣》；项祖华改编的《弹词三六》《欢乐歌》；胡运籍的《塔什瓦依》以及郑宝恒改编的《五哥放羊》、王沂甫的《苏武牧羊》、宿英的《秧歌》；等等。

3) 三弦

三弦属于弹拨乐器，俗称弦子。在 2000 多年前的秦朝就出现了此乐器。

三弦的鼓头(共鸣箱)为木质，扁平似椭圆形，两面蒙以蟒皮，琴杆(指板)无品位，三根琴弦依次称为外弦或子弦(第一弦)、中弦(第二弦)、老弦(第三弦)，一般按四、五度关系定弦。

演奏时主要用戴有假指甲的右手大指及食指弹拨，有时也加用其他几个手指。演奏技巧多样，与琵琶有许多相似之处。左手有泛音、带、吟、煞、滑等；右手有弹、挑、滚、双弹、双挑、分等。三弦音量富有个性，穿透力强。音色独特，适于表现幽默、活泼、凶

恶的性情。三根弦同时滚奏可以表现战鼓齐鸣的强烈音响，而弱奏时则使人感到抒情、柔美。在我国说唱音乐、戏曲音乐中三弦占有重要位置，它也可以用于独奏、重奏和合奏。因为无品位，所以三弦转调很方便。

4) 阮

阮属于弹拨乐器。阮古称秦琵琶，在汉武帝时(公元前 140—前 87 年)出现了一种圆形音箱、直柄、十二品位、四弦的弹拨乐器，当时称为琵琶，唐代武则天时发展为十三品位，称为阮咸，现在简称阮。

现在的阮经过改良有二十四品位，按十二平均律装置，分为低阮、大阮、中阮、小阮四种。由于低阮的定弦、音高与低音革胡相同，而性能却不及低音革胡能拉可拨；小阮的音域、音高与琵琶相似，而音色、演奏技巧却不及琵琶丰富，所以目前乐队中常用的大多数是大阮与中阮。

大阮音色柔和、饱满，多用于伴奏和合奏，也可以独奏。由于大阮发音低沉，所以既不宜演奏快速的华彩性旋律，也不宜演奏一些过于频繁变化的双音。中阮的音色丰厚、柔美，颇有特色，在乐队中起重要作用。

大阮、中阮用拨子(弹片)或戴假指甲演奏，演奏技巧比较简单，演奏手法及符号与琵琶相同。阮在乐队中常被用来担任和声伴奏，演奏中间声部的和弦、节奏音型。

阮的四根弦分别称为子弦、中弦、老弦、缠弦，大阮定弦为 a、d、G、C，中阮定弦比大阮高纯五度，为 e^1、a、d、G。

5) 筝

筝属于弹拨乐器。筝也称为古筝、秦筝，是一种很古老的乐器，2000 多年前的战国时期(公元前 475 年—前 221 年)，已经在秦国(今陕西省)流行。

筝的共鸣箱为长方形，用桐木制成，面板呈弧形，上面张弦，每弦一个琴码(音柱)，用来调节弦长和固定音高，每弦只发一音。历代的筝有十二弦、十三弦、十四弦、十五弦、十六弦。

筝的音色优美高雅、华丽流畅、清脆动听，特别注重左手按、颤的音韵色彩，常用来表现碧波荡漾、仙境幻想、古雅抒情、潺潺流水的情景。筝主要用右手的大拇指、中指、食指弹奏。筝的演奏技巧丰富，传统方式以左手按弦、右手弹弦为主，现代右手的主要演奏技巧有劈、托、抹、挑、勾、剔、提、拇指摇、食指摇。左手的主要演奏技巧有按(重按弦后立即松开)、吟(手指上下颤动)、扣、煞、泛音等。两手均用的主要演奏技巧有扫、刮、撮等。筝可以演奏单音旋律、双音、和弦、复调及不同的节奏型。

目前，多用的是十六弦传统筝与二十一弦改良筝。筝按五声音阶定弦，最低弦常作为宫音或徵音，用大谱表按实际音高记谱。

十六弦筝一般将最低弦定为 A 音(宫音或徵音)，二十一弦筝一般将最低弦定为 D 音(宫音或徵音)。

筝多用于独奏、声乐伴奏及地方乐种的合奏。在声乐伴奏和地方乐种演奏的基础上，筝逐步发展成为具有不同地方和不同演奏风格特点的各路筝曲。①近代山东筝曲的形成，主要以演奏山东琴书起家，后来发展为独立的筝曲，曲目有《高山流水》《汉宫秋月》《昭君怨》《凤翔歌》等。②近代河南筝曲是从河南大调板头曲及在地方戏曲音调基础上发展而来的，曲目有《河南八板》《闹元宵》《闺怨》等。③江浙筝曲以演奏传统套曲和

民间器乐曲为其特点，曲目有《三十三板》《高山流水》《海青拿天鹅》等。④客家筝曲是流传于广东、福建、江西客家话地区的民间器乐曲，曲目有《出水莲》《崖山哀》《蕉窗夜雨》等。

在筝曲的创编方面，代表性的乐曲有《渔舟唱晚》(金灼南编创并传谱)、《闹元宵》(曹东扶编曲)、《庆丰年》(赵玉斋曲)、《幸福渠》(任清芝曲)等。

4. 打击乐器

打击乐器由敲击而发出声音。我国的打击乐器具有鲜明的民族特色，按其发音体可以分为三类。一是金属类，例如大锣、小锣、云锣、包锣、十面锣、大钹、小钹、碰铃、编钟等。二是竹木类，例如拍板、梆子、木鱼等。三是皮革类，例如大鼓、小鼓、排鼓、腰鼓、板鼓、手鼓、长鼓、象脚鼓等。按其音高可以分为定音和不定音两种。定音的有云锣、排鼓、定音鼓、编钟等；不定音的有锣、钹、鼓等。

打击乐器发音响亮，声音富有个性，在一些戏曲音乐、说唱音乐中对衬托内容、渲染气氛、刻画人物具有重要作用。在我国民间的节日、游艺活动中，例如赛龙舟、扭秧歌、腰鼓、舞龙、舞狮等，都离不开打击乐器。打击乐器的演奏技巧丰富，各民族各地区都有自己的演奏方法与记谱方式。

1) 大锣

大锣是铜制打击乐器，圆形面平，大小不一，用一根缠布的木槌敲击。左手提锣，右手执槌。大锣的发音洪大响亮、粗犷、威武，用以加强节奏或表现紧张等气氛。大锣分为高音(小光)、中音(中光)、低音(大光)三种。小光高亢刚劲，中光稳健悠长，大光坚实有力。

锣面的部位分为脐、中圈、外圈、锣边等，由于敲击的部位不同，所以发音也各不相同。奏法有放音、边音、闷音、煞锣、震音等。大锣常用于戏曲伴奏及民间吹打。欧洲的大锣就是由东方传过去的，偶尔也用于管弦乐队中。

2) 小锣

小锣又称为手锣，是铜制打击乐器，锣面较小，中部稍突起，还分为高、中、低三种音。

小锣不系绳，用左手食指关节外提锣的内缘，右手用竹片或木片敲击发音。

小锣常与大锣配在一起。小锣的音色清朗而带诙谐色彩。在戏剧中，小锣常用来烘托演员各种动作，是一种色彩性的打击乐器。

3) 云锣

云锣在元代已经出现，民间流行的云锣多由十面小锣组成，悬在小木架上，演奏者一手持锣架，一手持锣槌敲击。目前，在乐队中的云锣，由若干面有固定音高的小锣编组而成。经过改革的云锣，增加了锣数，扩大了音域。

锣槌有软、硬两种。硬槌发音明亮、洪大，软槌敲击发音清澈、柔美。

云锣的奏法与扬琴相同，有单击、双击、滚击、轻击、重击等。云锣可以自如地演奏琶音、双音及和弦。两手各执一根锣槌分击，可以奏出三音或四音和弦。云锣既可以演奏旋律，也可以演奏各种节奏型。

4) 大钹

大钹又称为大镲，北魏孝明帝时(515—528 年)已经流行。

大钹铜制圆形，直径在 30 cm 以上，两面一副。演奏技巧有撞击、磨击、扑击、滚击、闷击、单击等。它能发出非常强烈的爆裂声，也能发出轻轻的萧萧声。根据效果的需要，各种不同的钹，用于戏曲、秧歌或各种乐队中。

5) 大鼓

大鼓又称为大堂鼓，木制桶形，上下两端蒙以牛皮，鼓面直径约为 50 cm。

大鼓用双槌击打，敲击鼓面不同部位，通常击法有中心击、外圈击、鼓边击、由外至内击等。鼓中心是主要敲击部位，发音低沉、厚实，越靠鼓边声音越高、越单薄。单槌击法通常有单击、双击、滚击、闷击、摇击(手握鼓槌正中，摇动手腕敲击)、顿音击(一手击后，另一手随即按住鼓面止住余音)等。

大鼓的表现力较强，既可以表现威武雄壮的场面，也可以表达紧张不安的情绪，还可以作为效果乐器使用，例如模仿炮声、雷声。大鼓是节奏性乐器，在打击乐队、吹打乐队中通常处于指挥或领奏地位。

6) 小鼓

小鼓又称为小堂鼓、战鼓，形制与大鼓相同，鼓面直径为 20～23 cm。

小鼓的奏法与大鼓基本相似，音色变化不及大鼓明显。小鼓鼓面小，发音比大鼓高，声音结实富有弹性，余音比大鼓短促，滚奏更能渲染激烈紧张的气氛。小鼓通常在合奏及伴奏中与小锣、小钹一起来表现兴奋、活泼的情绪。

7) 排鼓

排鼓由体积不同的一套(一般为五个)可以定音的小鼓组成。

排鼓的鼓身为木制，两面直径不一，均蒙皮，都能定音和演奏。排鼓鼓点的花样及音色效果丰富多彩。在大型的器乐合奏中，排鼓通常用来独奏，表现热闹欢快的华彩乐段，是一种色彩性的打击乐器。

排鼓由大到小按顺序编为 1、2、3、4、5 号，总音域为 f—d。根据演奏需要及内容，演奏者也可以将各鼓调成其他各种音列。

8) 定音鼓

定音鼓又称为音缸鼓，似缸形，由木制或玻璃钢制成，鼓槌前端是柔软的球形。定音鼓的主要演奏技巧有单击、滚奏、双击、顿音击等。定音鼓的音色浑厚、圆润，余音较长，力度变化可以从 ppp 到 ff，幅度很大，在乐队中起加强低音的作用。

乐队中用两个定音鼓，大多数定主音、属音；用三个定音鼓，则加下属音或上主音、下中音等，三个鼓总音域为 F—f。

6.3.2　西洋管弦乐队

大约从 16 世纪起，器乐曲作为一种独立的音乐类型在欧洲开始出现。

巴洛克时期(1600—1750 年)，现代的歌剧在意大利兴起，弦乐与歌剧相结合，音乐的表现形式逐渐丰富，各种器乐独奏、重奏、合奏形式得到发展，乐器制作业(尤其是小提琴)的发达，奏鸣曲、协奏曲等大型乐曲体裁的出现，都为管弦乐队与乐曲的发展创造了条件。弦乐在巴洛克后期成为管弦乐队的基础，长笛、双簧管、大管、法国号、小号、定音鼓随后也加进了管弦乐队。

古典乐派时期(1750—1825 年)，音乐在维也纳得以兴盛，特别是奏鸣曲和交响曲形式的出现，使音乐风格和内容有了变化，促进了器乐的演奏形式、演奏技巧及乐器改革的发展。管弦乐队以弦乐为主体，木管、铜管成双结对地使用也进一步丰富了乐队的表现力。

浪漫派时期(1825—1900 年)，音乐作品富于色彩和感情。音乐演奏会以民众为对象，作品题材扩大了，内容丰富了，乐队编制也庞大了、多样化了。乐器不断得到发明、改良，乐队中出现了短笛、低音单簧管、长号、大号及各种打击乐器。演奏技巧有了提高，使近代乐器法与配器法有了进一步的发展。

西洋乐器按不同的构造、性能，一般分为四类，分别是弓弦乐器、木管乐器、铜管乐器和打击乐器。

1. 弓弦乐器

弓弦乐器是用弓子摩擦琴弦而发出的声音而得名。在管弦乐队中的弓弦乐器有小提琴、中提琴、大提琴和低音提琴四种。

弓弦乐器在演奏时，由左手按弦掌握音高，右手运弓把握力度，左手的指法技巧和右手的弓法技巧均很丰富。

1)　小提琴

小提琴属于弓弦乐器，起源于阿拉伯地区，11 世纪传入意大利，到 15 世纪末才成为现在的形状。琴长约 60 cm，由木质材料制成，分为琴身、琴颈、琴头三部分。琴身为共鸣箱，腰部雕有音孔一对，内有音柱一根，撑于面板与背板之间。琴颈贴有指板。琴头连着琴颈上端，似蜗牛状，用以固定四个弦轴来拧紧琴弦。

小提琴用高音谱表按实音记谱，其四根弦由粗至细依次为 g、d、a^1、e^2，音域为 g—c 或 e^4。

小提琴的音色第一弦清脆、明亮，第二弦优雅、柔和，第三弦如歌、圆润，第四弦厚实、深沉。

小提琴可以自如地演奏全音阶、半音阶，跳动较大的音程、分解和弦，还能奏双音、三音、四音。左手技巧有揉音、滑音、换把、泛音、颤音、波音、回旋音等。右手技巧有分弓、连弓、顿弓、跳弓、碎弓、击弦(弓杆击法)、打弓(弓尖击弦)、换弦等。

小提琴音域宽广，转调方便，音色柔美，发音圆润，色彩变化多样，表现能力极强，在乐队中占有极其重要的地位，不仅能参与重奏、合奏、伴奏，而且是一件最理想的独奏乐器，故有"乐器皇后"的美称。

2)　中提琴

中提琴属于弓弦乐器。形状、构造与小提琴相同，琴身稍大于小提琴。

中提琴用中音谱表按实际音高记谱，定弦依次为 c、g、d、a，音域为 c—c^3 或 P。中提琴的音色柔软、浑厚，发音较粗糙，带有鼻音，主要担任内声部、复调及节奏型部分。中提琴的演奏方法基本上与小提琴相同，由于琴身大于小提琴，所以在快速乐段方面，演奏时显得较迟钝，不及小提琴灵活。

3)　大提琴

大提琴属于弓弦乐器，形状、构造与小提琴、中提琴相同，琴身比中提琴长一倍，下端有一根支柱。其奏法不同于小提琴，演奏者需要坐着，将琴置于两腿之间进行演奏，右

手持弓，左手按弦，演奏技巧与小提琴大同小异。

大提琴音色浑厚、优美、饱满，用于独奏、重奏、合奏，是管弦乐队中的重要乐器。

4）低音提琴

低音提琴又称为倍大提琴，是最低音的弦乐器，形状、构造与其他提琴相似，琴身比大提琴还大，两肩呈三角形，下端有一根支柱，直立于地，需要站着演奏。

低音提琴用低音谱表记谱，实际音高比记谱低八度，按四度关系定弦，依次为 E、A、D、C，音域为 $E—g^3$。

低音提琴的音色低沉、雄厚、坚实，是乐队中低音的基础，一般演奏长音、拨弦及简单乐句，极少用来独奏。

2. 木管乐器

木管乐器因为用木料制成管状而得名(新式长笛改用金属制成)。从发音方式上，木管乐器可以分为三类。①无簧哨的，例如长笛、短笛。②双簧哨的，例如双簧管、英国管、大管、低音大管。③单簧哨的，例如单簧管、低音单簧管、萨克斯管。

木管乐器的音孔分为三种。①基本音孔，可以吹出基本的自然音阶。②闭口式键孔，键孔封闭着音孔，按键时音孔则开。③开口式键孔，按键时则封闭住音孔。

木管乐器均具备半音键，可以吹奏全音阶、半音阶，其音区、音色对比明显。

1）长笛

长笛又称为横笛，现代长笛用金属制成，装有杠杆式音键，属于没有簧片用唇吹奏的木管乐器。

长笛是 C 调乐器，用高音谱表按实际音高记谱，音域为(b)$c^1—c^4$ 或 $^b e^4$。长笛的音色清澈、优雅，吹奏光辉、华丽、欢快、自由的旋律时最有效果。故有人称它为乐队中的"花腔女高音"。长笛的演奏技巧有单吐、双吐、三吐、弹吐、波音等。长笛可以独奏、重奏，主要用于管弦乐队。

2）短笛

短笛是长笛的变形乐器，笛身比长笛短一半，发音比长笛高八度，声音更尖锐，很有特色，是乐队中最高音吹奏乐器。

3）双簧管

双簧管由哨子、管身、喇叭口组成。哨子为两片薄芦苇制成，故称为双簧管。双簧管演奏时竖吹，是 C 调乐器，用 G 谱表按实际音高记谱。

双簧管可以吹奏全音阶、半音阶、跳动较大的音程、分解和弦，其音色甘美，是乐队中的抒情女高音。双簧管富有田园风格，近似我国的唢呐音色，易于演奏抒情、优美如歌的旋律，也能演奏愉快活泼、富有弹性的舞蹈性旋律，可以独奏、重奏，常用于管弦乐队。

英国管(中音双簧管)是双簧管的变种乐器，形状稍大于双簧管，喇叭口呈梨状，是 F 调乐器，发音比双簧管低五度，鼻音较重，富有个性，多用来独奏某个片段。

4）单簧管

单簧管又称为黑管，由四部分组成笛头(单片的簧哨固定在此)、小筒、管身和喇叭口。单簧管用硬木或塑料制成。

单簧管演奏时竖吹，是移调乐器，有 bB 调、A 调、bE 调等，常用的为 bB 调，用高音谱表记谱，比实际音高高一个大二度记谱，音域为 d—f³ 或 b³(实音)。

单簧管的低音区低沉、神秘，中音区优美、明亮，高音区尖锐、狂野。其音域宽广，可以自如地演奏全音阶、半音阶、跳动较大的音程、分解和弦。因为哨片较厚，所以单簧管的单吐速度不及双簧管，不便演奏双吐、三吐。单簧管的音色光辉华丽、饱满圆润。各音区的音色区别明显，力度变化幅度大，表现力丰富，演奏宽阔、抒情、华丽的旋律尤为适宜，用以独奏，参加重奏、合奏、伴奏均可。单簧管在木管乐器中最富于表情，是乐队中不可缺少的重要乐器之一。

5) 大簧管

大簧管是低音木管乐器，又称为巴松管，由哨子(芦苇制成，为双片，装在弯曲的长管上)、底节(呈 U 形)、短节、长节和喇叭口五部分组成。大簧管为木制乐器，管体很长，可以折叠为二，演奏时用皮带将大管挂在颈部。

大簧管是 C 调乐器，一般用低音谱表按实际音高记谱，也可以用次中音谱表记谱，音域为 bB—g²。

大簧管低音苍劲、阴沉，中音柔和、厚实，高音明亮、纤细。大簧管能奏单吐、全音阶、半音阶、琶音、分解和弦、波音，演奏快速，断音效果较佳。大簧管音色幽默、泛音丰富、音域宽广，是乐队中重要的低音乐器，独奏时通常表现庄严、滑稽、神秘的情绪。

3. 铜管乐器

铜管乐器是用金属制成管形吹奏的乐器，依据发音体构造可以分为两类：一类是无键的，例如长号；另一类是有键的，例如圆号、小号、大号、萨克斯管。

无键铜管利用套管的伸缩来决定音的高低。有键铜管一般有三个键(即活塞)，用食指、中指、无名指操纵，可以奏出其音域内的全部半音。

铜管乐器以嘴唇代替簧哨，可以自由掌握嘴唇的松紧及送气量、送气速度，较方便地吹奏出一系列泛音。

1) 圆号

圆号也称为法国号，号身旋成圆形，吹嘴呈漏斗形，是移调乐器，通常用的为 F 调，用高音谱表比实际音高高纯五度记谱。演奏低音时，可以采用低音谱表比实际音高低纯四度记谱，音域为 B¹—a²(实音)。

演奏圆号时用左手按键，吹奏弱音可以将右拳伸入喇叭口内，产生阻塞音，给人一种朦胧、宁静感；吹奏强音可以将喇叭口朝上，发音雄壮、强烈。圆号能吹断音、单吐、双吐、三吐连音，其音色柔和、高雅、丰满、刚毅、富有神秘感。圆号在乐队中经常成双使用，以便于吹奏和声及长音、连音，是乐队中重要的一种乐器。

2) 小号

小号在演奏时右手按键，左手扶持号体。乐队中最常用 bB 调小号，小号属于移调乐器，用高音谱表比实际音高高　个大二度记谱，音域为 g—f³(实音)。

小号的吹奏技法有单吐、双吐、三吐。小号可以灵活地演奏全音阶、半音阶、较大跳动的音程及分解和弦。小号吹奏同音反复的断奏的效果很好，强奏时声音猛烈、辉煌、富有号召性，善于表现激烈战斗、胜利而归的场面，吹奏进行曲式的曲调效果更佳。弱奏时声音柔和、富有歌唱性，可以表现宽广、抒情的情景。小号若加用弱音器，则可以改变音

色。它是乐队中的"男高音"。

3) 长号

长号属于铜管乐器，也称为拉管号，靠伸缩管身吹出全音阶、半音阶、分解和弦，常用的是次中音 bB 调长号，用低音谱表或次中音谱表按实际音高记谱，音域为 $G—^bb^2$。

长号没有音键，演奏快速乐曲不如小号，但能演奏半音阶和连级进的滑音。小号的强奏辉煌，弱奏柔和，宜奏庄严豪放、气势雄浑的旋律。

4. 打击乐器

打击乐器又叫节奏乐器，它由敲打物体发声。这组乐器在乐队中主要起强调节奏和加强音响效果的作用，有时可以调剂乐队色彩，造成某种特定的气氛。

管弦乐队中一般有以下打击乐器。

一是有固定音高的打击乐器：定音鼓。

二是没有固定音高的打击乐器：大军鼓、小军鼓、钹、锣、三角铁、铃鼓、响板等。

除了以上四类乐器以外，尚有乐队不常用(根据乐曲内容需要时才选用)但在音乐的色彩上较有个性的乐器，例如竖琴、钢琴、木琴、钢片琴、钟琴，等等。

6.3.3　键盘乐器与吉他

1. 钢琴

钢琴属于键盘乐器。由于它发音洪亮，音域宽广，音色力度变化丰富，演奏技巧比较复杂多样，所以历来享有"乐器之王"的美称。钢琴本身犹如一个乐队，除了能演奏钢琴曲以外，还能演奏包括改编成钢琴曲的所有各种多声部管弦乐曲的乐谱，是现代乐器中最重要的独奏与伴奏乐器，也适用于合奏、重奏或管弦乐队。

在欧洲，钢琴大约是从 19 世纪起，由古钢琴和羽管键琴直接发展而成的。18 世纪初，意大利人克里斯托弗利在羽管键琴上采用带小槌的键盘机械，这样可以随意变更小槌的敲击力度，从而可以改变音量，当时称为"clavicembalo col piano e forte"，即有强弱音的羽管键琴。其中，piano 是弱，forte 是强。直到现在，键琴的全名还叫"piano forte"，简称"piano"，它源于意大利语，自 18 世纪初沿用至今。从 15 世纪至 19 世纪中叶，经过无数乐器制造家长期不懈地改进，到 1855 年，流亡到美国的著名德国乐器制造家斯坦威采用了新法制作，才使钢琴的性能日趋完善。

19 世纪上半期，钢琴有三种形式：翼形卧式、桌形卧式和金字塔形竖式。到 19 世纪末，翼形卧式发展为三角大钢琴(即平台钢琴)，又叫音乐会演奏钢琴；金字塔形竖式钢琴发展为立式钢琴，也叫小钢琴；桌形卧式钢琴被淘汰。

钢琴由木制琴廓、钢板、钢丝、击弦机件、键盘以及踏板等组成。竖式钢琴有三个踏板。右踏板叫延音踏板，用以延长音响，渲染和增强音量。左踏板叫弱音踏板，用以减弱音量。中间踏板能使槌与弦之间加一层弱音，大大减弱了音响，改变了其音色。中间踏板一般在防止音响扩散影响他人工作时才用，故叫练习踏板。三角钢琴中间的踏板叫持续音踏板，它能使某一个音或某一个和弦的几个音持续、延长，而对其他各音不起作用。其他两个踏板的作用与竖式钢琴相同。新式大钢琴、小钢琴都有 88 个黑白键与三个踏板，音

域自 A^2 至 c^5。钢琴曲用大谱表实音记谱。黑白键按十二平均律的 C 大调音阶模式排列。钢琴弹奏时可以快速重复击弦发音，音乐的强弱靠手指击键的力度演奏出来，因此它的演奏难度是较大的。钢琴的表现力极其丰富，既能表现气势磅礴的大海，雄伟壮丽的山川，又能表现细腻温柔的情感，刻画人们内心世界矛盾的情绪，所以是很受人们喜爱的乐器。

中外作曲家专为钢琴而作的作品不少，有钢琴独奏曲、钢琴重奏曲、钢琴协奏曲、钢琴与弦乐的四重奏、钢琴与管乐的重奏等形式的作品。有的是有标题的，有的是无标题的。钢琴曲的体裁有夜曲、即兴曲、叙事曲、幻想曲、奏鸣曲等。

2. 手风琴

手风琴属于键盘乐器，约在 1829 年由奥地利人德米安发明。手风琴由高音键盘、低音键钮与风箱三部分组成，根据低音键钮(也称为贝斯)的多少分为48 个贝斯、60 个贝斯、80 个贝斯、96 个贝斯、120 个贝斯手风琴。常用的 120 个贝斯大型手风琴，高音键盘的音域从 f 至 a。手风琴用大谱表记谱，右手演奏高音谱表，左手演奏低音谱表，均为实音记谱。

手风琴高音键盘配有若干个变音器，可以变换各种音色。低音键钮有四排、五排、六排之分，一至六排(由内至外)按固定规律排列，依次发单辅助低音(单音)、低音(单音)、大三和弦、小三和弦、属七和弦、减七和弦的音响效果。

手风琴靠拉、推风箱来掌握音的长短、强弱、音质。手风琴音色优美，音域宽广，音量幅度变化大，节奏鲜明，携带方便，能独奏、重奏，尤其是伴奏使用得更广泛，深受群众欢迎。

3. 电子琴

电子琴属于键盘乐器。电子琴是当今世界先进科技发展的产物，形制不一，键盘有一排、二排、三排几种，形体有大型、中型、小型、台式、便携式之分，类型有单音、复音之别。

便携式电子琴只有一排键盘，一般为 49 个键，音域从 C 到 C^3，用大谱表按实际音高记谱。

乐队中常用的台式电子琴外形似风琴，多为上面两排手按键盘，下面一排脚踏键盘。一般一、二排手按键各 49 个，脚踏键为 13 个，黑白键盘均按十二平均律的 C 大调音阶模式排列。电子琴用三行谱表记谱。第一行，高音谱表记旋律声部，主要用右手在第一排键盘上演奏。第二行，低音谱表记伴奏声部，主要用左手在第二排键盘上演奏。第三行，低音谱表记最低音声部，用左右脚在脚踏板上演奏。

第一排键盘音域为 $C—c^4$(均为实音记谱)，第二排键盘音域为 $C—C^3$，脚踏键盘音域为 $C—c$(高八度记谱)。

电子琴拥有很多功能，一般配有自动低音和弦伴奏、自动节奏、音色变化三部分。

自动低音和弦伴奏基本上有三挡键钮。①正常位置：按此钮后，自动低音和弦伴奏停止，整个键盘音色一致。②单指和弦：按此钮后，在伴奏键范围内能弹奏出预先配置的自动低音和弦。③多指和弦：多指和弦又称为指控和弦，按此钮后能根据和弦组成的结构，弹奏出需要的自动低音和弦。

自动节奏可以按需要的速度演奏出预先设置的各种固定节奏型。

音色变化部分可以模仿出各种不同的木管乐器、弓弦乐器、铜管乐器、打击乐器、键盘乐器、弹拨乐器的音色，甚至可以模拟人声、雨声、风声、口哨声、机枪声、海浪声以及自然界已有过或未有过的奇妙声音。

电子琴还能发出持续音、颤动音(波动音)、震音、回响音及混合音响。

电子琴的演奏技巧可以分为自由式和预调式两类，两者可分可合进行。演奏时可以用表情踏板来控制音量。

电子琴音色美妙、音响奇异、音域宽广、节奏多样、功能丰富、强弱变化幅度大、演奏技巧灵活、表现范围广泛，因此一人演奏电子琴，听起来犹如小型管弦乐队。电子琴在进行羽调式演奏过程中，速度不能随意改变，也不能随时改变某个声部的音量。

4. 吉他

吉他属于弹拨乐器，有六根弦，又称为六弦琴，形似小提琴，背面平扁，指板上有相距半音的固定品位。吉他有西班牙式、夏威夷式、匹克式、四弦低音吉他和电吉他等。

六弦吉他用高音谱表比实际音高高八度记谱(见图6-2)。四弦低音吉他定弦同低音提琴。

图 6-2　六弦吉他谱例

吉他的演奏姿势可以分为两种。一种是西班牙式，即怀抱琴身，左手按弦，右手弹奏。另一种是夏威夷式，即琴身平放在两腿之上，左手持金属滚棒按音，右手套金属指甲弹奏。

用手指弹拨时基本指法为三根低音内弦(即 E 弦、A 弦、D 弦)由大拇指往下弹拨；三根高音外弦(即 G 弦、B 弦、E 弦)由食指、中指、无名指往上弹拨；弹和弦时，三个手指依次各弹一根弦，在实际弹奏过程中，也可以灵活多变。

吉他能演奏震音、颤音、顿音、泛音、滑音，有独特韵味。吉他的音色优美、节奏明快、音域宽广、和声丰富，既能表现轻快、活跃的曲调，又能演奏抒情、浪漫的旋律；既可以独奏、重奏、合奏，又可以作为多种形式的伴奏，也适宜演奏者自弹自唱。

6.3.4　器乐的表演形式

1. 独奏

由一人演奏某一种乐器，无伴奏，或由另一件乐器乃至乐队伴奏，这种演奏的形式称为独奏。

2. 重奏

两个或两个以上演奏者同时演奏同一首乐曲，各奏自己所担任的声部，达到非常和谐动听的效果，这种演奏形式称为重奏。重奏属于室内乐范畴，音量不太大，但非常复杂、

细腻、严谨。

重奏按声部或人数可以分为二重奏、三重奏、四重奏、五重奏等。

重奏可以由同类乐器组成，例如全由弦乐器组成：①弦乐三重奏——由小提琴、中提琴与大提琴组成。②弦乐四重奏——由第一小提琴、第二小提琴、中提琴与大提琴组成。③弦乐五重奏——由第一小提琴、第二小提琴，第一中提琴、第二中提琴和大提琴组成。

重奏也可以由各种乐器混合组成，例如由弦乐与钢琴组成：①钢琴三重奏——由钢琴、小提琴与大提琴组成。②钢琴四重奏——由钢琴、小提琴、中提琴与大提琴组成。③钢琴五重奏——由钢琴与弦乐四重奏组成。

最常见的重奏有弦乐四重奏、弦乐五重奏、木管四重奏(由长笛、双簧管、单簧管与大管组成)以及铜管四重奏(圆号、小号、长号与大号)等。重奏在欧洲盛行于 17—18 世纪，常在皇家贵族或府邸中举行，故称为室内乐。重奏以往主要演奏奏鸣套曲形式的音乐，如今选材与曲式较为自由。

3. 合奏

由多种乐器按一定的组合形式共同演奏同一首乐曲叫合奏。乐器的配置因为乐队条件或作品要求而有所不同，大致可以分为弦乐合奏、吹奏乐合奏和管弦乐合奏。

1) 弦乐合奏

弦乐合奏指全部由弦乐组成的合奏。由于弦乐器富有表现力，音域又很宽，因此在一起合奏时声音协调，音色优美而柔和。

2) 吹奏乐合奏

吹奏乐合奏由木管、铜管和打击乐器有时加一个低音提琴组成，通常在 50 人左右，叫铜管乐队，一般军乐队都属于这一类。此类合奏音响洪亮雄壮，富有战斗气息。

3) 管弦乐合奏

管弦乐合奏又称为交响乐合奏，是所有合奏音乐中表现能力最丰富、运用范围最广的一种形式，它以弦乐作为基础，乐队音域宽广、音色丰富。管弦乐合奏主要用以演奏交响曲、交响诗、协奏曲等，也常用以伴奏歌剧、舞剧、大合唱、独唱等。

6.3.5 小型乐队编配知识

由于人们使用的乐器种类繁多、性能各异，所以乐队可以根据各自的风格、特点，组编成民族管弦乐队、西洋管弦乐队、混合乐队的形式。根据乐器的演奏方式、表现性能，民族乐器还可以组编成丝竹乐队、弹拨乐队、吹打乐队等类型，西洋乐器还可以组编成弦乐队、管乐队(又称为铜管乐队、军乐队)、电声乐队等类型。根据乐器的数量、规模可以组编成小型、中型、大型、单管、双管、三管、四管等编制。

无论乐队的组编形式、类型如何，无论乐队的编制规模如何，都应该遵循乐器配置的原则进行编配，才能充分发挥乐队应有的艺术效果和表现作用。下面简要谈谈小型乐队的编配知识。

1. 乐器配置

一个小型乐队配备乐器应该考虑三个方面。

1) 音色对比

选用乐器应该具有不同的音色对比，例如以二胡、小提琴为主的弦乐组，以竹笛、单簧管为主的木管组，以扬琴、琵琶为主的弹拨组，以小号为主的铜管组，以鼓、钹、锣为主的打击乐组及某些色彩性乐器。

2) 音区对比

选用乐器应该具有不同音区的对比，例如以竹笛、小号为主的高音乐器，以二胡、小提琴为主的高音、中音兼备的乐器，以扬琴、琵琶、单簧管为主的高音、中音、低音兼备的乐器，以中音笙、圆号为主的中音乐器，以低音二胡、大提琴为主的低音乐器。

3) 音量平衡

选用乐器的比例、数量应该从各组乐器之间的音量平衡、各组乐器内部的音量平衡来考虑。

2. 组合方式

组合方式即演奏组合的形式，乐器不同的演奏组合方式可以产生不同的表现效果。相同的乐器同时演奏产生单一音色。几种不同的乐器同时演奏产生复合音色。许多不同的乐器同时演奏产生混合音色。

组合方式有独奏、齐奏、同组乐器组合、同音区乐器组合和全奏。

1) 独奏

由某一种乐器单独演奏某个音乐片段，可以表现某种特定的情绪。在全奏或高潮前独奏，可以形成强烈的对比，从而突出高潮。

2) 齐奏

由相同或不同乐器按同度或重叠八度音程关系，一齐演奏同一个主旋律，可以使音乐的形象得到强调与突出。

3) 同组乐器组合

同组乐器组合共同演奏，可以表现该组乐器的特色，进一步渲染某种气氛。例如用铜管组来演奏雄壮、强烈的片段，用弦乐组来演奏柔婉、如歌的片段，用木管组来演奏优美、华丽的片段，用弹拨组来演奏活泼、轻松的片段，用打击组来演奏热闹、欢腾的片段。

4) 同音区乐器组合

用同音区乐器组合共同演奏某个片段，可以突出主题、衬托某种情感。例如，担任主旋律常用高音区、中音区乐器，表现紧张、激动、兴奋的情感常用高音区乐器，表现温和、抒情、优雅的情绪常用中音区乐器，表现庄严、沉重、悲伤的气氛常用低音区乐器。

5) 全奏

全奏即由全体乐器共同合奏，全奏时有些乐器担任主旋律，有些乐器担任和声部分，产生混合音色。全奏音量洪大，和声丰满，常用来演奏序曲、高潮、尾声及气势浩荡、雄伟豪迈的旋律。

3. 伴奏织体

织体是指乐曲各个声部的组合类型，可以分为单音音乐、主音音乐和复调音乐三类。

1)　单音音乐

单音音乐是指单一旋律声部的音乐，例如无伴奏的独奏、齐奏。

2)　主音音乐

主音音乐由一个或几个声部担任主旋律，其余声部担任和声伴奏，一般分为同节奏式伴奏与和弦式伴奏

同节奏式伴奏即和声伴奏声部的节奏与旋律的节奏一致，常用于雄壮、辉煌的颂歌。

和弦式伴奏即伴奏声部用不同节奏型的和弦来衬托主旋律，以便突出主旋律和渲染气氛，例如立柱式(常用于雄壮有力的进行曲)、节奏式(常用于活泼欢快的舞曲)、分解和弦式(常用于富有诗情画意的抒情曲)、长音式(常用于宽阔平稳、柔和宁静的抒情曲)。

3)　复调音乐

复调音乐是指有两个或几个声部演奏相互协调而又各自具有独立性的旋律，一般分为对比式、模仿式和支声式。

对比式又称为对位式，即不同的旋律同时出现，相互形成对比。

模仿式又称为卡农式，即某个旋律先后出现在不同的声部，形成轮奏。

支声式即由一个声部担任主旋律，另外声部担任的旋律是由主旋律变化而来，与主旋律时分时合，分时相互对比，合时形成统一。

在为乐队编配时，要从乐曲的表现内容和艺术风格，结合乐器的特点、性能、音域、音区、音色、表现力、演奏法等方面来考虑选择运用各种乐器，并根据乐曲的内容需要、风格特色、调式调性，选配和声。

6.4　音乐创作教学

本节主要讨论教师在进行音乐创作教学设计时所需要注意的要点和策略，并辅以学生的创作过程模式、运用动机理论提升学生创作音乐的动机，以及如何回应学生在创作过程中的提问等，希望教师能成功且有效地执行创作音乐教学。

6.4.1　学生创作过程模式

对学生创作过程的研究主要集中在西方国家，包括英国、美国、加拿大和澳大利亚等。虽然这些国家的中小学音乐课及其环境均与亚洲不尽相同，但是参考它们的研究成果仍然有助于我们了解学生创作音乐的过程，并从中得到启迪。

澳大利亚学者云安尼丝发现，澳大利亚高中学生的创作过程与玛丽·肯尼迪颇有相似之处。学生首先受到一些外界刺激(例如他们喜欢的一些音乐)，继而开始通过组织声音而创作他们的作品，最后经过排练而演出。其中，云安尼丝强调学生行为与学习成效，她发现高中学生是一些颇有创作经验的创作人，因此他们颇为执着于那些创作功课的本质。如果觉得这些创作功课并不吸引他们或者有其他问题，他们就会敢于提出并与教师协商创作功课，有必要时教师可以修订功课。如果学生表现出跃跃欲试，那么这才算成功地引起动机。后来，云安尼丝观察学生在小组或个人创作活动中的行为，包括探索声音、想象各种可能性、做出音乐决策、即兴演奏、发展意念和感情、制定声响次序等，以上的创作过程

均要求学生运用其汇聚思维和扩散思维。在组织声音的过程中，学生亦能够学到不同的知识(包括音乐结构、配器和音乐元素等)、技能(例如音乐思维、设计、实现想象等)和表达意念及感情。

在正式表演其作品之前，学生需要重复演奏他们的作品，并做出自我评价和分析，有需要时还要重新组织其作品。在这个过程中，学生其实又可以运用其扩散思维和觉察力，通过反思与觉察，学习不同的知识和技能，包括对音乐作品概念和音乐结构意义的理解。最后，学生演出其作品，他们再次检阅和评价自己与同学的成果，能够巩固其表演技巧和音乐展现，并达到音乐沟通。

美国学者韦根丝主张在音乐创作活动教学中运用社会建构主义。韦根丝认为教师难以个别教授学生创作音乐，因为创作音乐毕竟是个人主动的行为。因此在学习的过程中，学生在群体或小组中的相互学习是一个颇为有效的教学模式。另外，学生并非完全不懂音乐，在他们出生后会接触无数的音乐，只要提供恰当的环境，在同学互动和教师的协助下，学生就能够创作不同的歌曲，而且效果亦佳。韦根丝通过20多年小学教学的经验中发现学生在小组创作时最能发挥互相之间教学的效果，因为在同一个班级的学生中，总有一些学生拥有较佳的音乐能力(例如正在学习乐器、能视谱等)，这些学生便可以成为每组的领袖，带领其他学生创作。

韦根丝经过多年观察，发表了一个颇为全面的"了解儿童创作音乐过程架构"。这个架构可以划分为四个层面。

第一个层面是个别学生在小组内的活动。假设教师设计了创作一首歌曲的作业，学生先在小组内从事四种活动，包括分配每名组员的角色、创造音乐材料(例如动机)、选择声音来源(例如乐器)和撰写歌词。以上四种活动均会在不同的创作阶段反复出现。随着创作活动的开展，学生让材料配合创作环境。例如，该作业是创作一首描述可爱小狗的歌曲，那么学生便会考虑节奏应该有跳跃的效果以便表现小狗的动作。然后小组再经过组织、评价、整理和修订的过程，作品定案，学生开展彩排工作。最后，作品正式演出，教师和其他学生对作品作出评价。不过这个结果可能会影响他们继续修订其作品。

第二个层面涉及意义和目的结构。根据韦根丝的观察，个别学生的创作决定，受到整个小组对作品的特质、结构和意义的集体观感所影响。换言之，个别学生倾向于尊重其他小组成员的集体决定，而且当有不同意见出现时，新意念往往在这种冲突中激发出来。最后，完成的作品可能是一个互相包容和妥协的结果，也可能有些学生的意见得不到采纳。虽然如此，但是学生的观感提供了一个集体方向，令整个小组中就算有不同意见的学生也能够完成作品。

第三个层面涉及以下三个中层的因素。

一是学生对整个创作功课的个人和集体理解。学生会受到整个创作功课的本质的影响和支配，教师的指导和有关知识技能的提供起着关键作用。因此，教师在学生的个别和小组创作之前，应该培养学生一定的独立创作能力及态度。

二是学生对音乐课程的个人和集体理解。个别学生的作品亦受到音乐课程的影响，包括学习内容、教师的教学方法和教学效果，以及学生的校内、校外学习经验。

三是学生对文化的个人和集体理解。所谓文化是指学生对本地音乐文化的理解和认同。例如，在中国香港，本地音乐文化以西洋音乐为基础。学生在创作音乐时，本地音乐

文化起着重大影响，他们倾向于创作一些容易被认同的音乐类型，例如粤语流行曲。

第四个层面牵涉到最外层，即社区结构。其中包括三项元素。

一是丰富、安全和互相支持的创作环境。对学生来说，创作音乐可能是个极大的冒险。因此，学生需要一个正面的学习环境。例如，教师对个别学生的作品应该以正面和建设性评价为主。另外，音乐教室亦应该充满各式各样的音乐材料、书籍和乐器等，才能令学生有丰富的资源去开辟他们的音乐世界。

二是足够的免干扰创作时间。前文曾经提及给予学生充分的创作时间是极为重要的原则。不过，学生在进行小组和个人的创作活动时，一个常见的现象是教师不断地提供意见、示范、建议等，令学生未能完全集中在个人对音乐意念的专注上。因此，教师给予学生充分的不受干扰的创作时间更显重要。学生需要在没有教师在身旁的时间和空间里自由发挥，这样可以减少他们的压力，提高他们的自信。

三是小组内的同学关系。一个良好的同学关系有助于每个组员分享共同目标，从而较容易获得成功。但是，建立这个良好的关系需要足够的时间，同一个小组的同学应该在较多的合作中建立良好的同学关系。

6.4.2 动机与音乐创作

本节从心理学的角度介绍现代最新的动机理论，并详细讨论如何在音乐创作教学过程中运用这些理论以便引起学生从事音乐创作的动机。

1. 期望价值理论

音乐创作需要强大的动机作为后盾。教师因此需要透彻了解学生的创作动机，并配合引导学生创作动机的策略，才能成功地令学生积极参与音乐创作活动。

期望价值理论(品垂斯和尚克，1996；韦菲尔和厄可斯，2000)在研究动机的文献中颇有影响力，其理论包含影响学习动机的五个因素。

1) 期望

期望指学生在短期内对学习或从事某项活动的自我信念。

2) 成就价值

成就价值指学生对学习或从事某项活动的成就感和价值观。

3) 内在价值

内在价值指学生是否由衷地喜爱学习或从事该项活动。

4) 外在功利价值

外在功利价值指学生认为学习或从事该项活动能否有助于将来的回报。

5) 认知代价

认知代价指学生认为学习或从事该项活动的负面因素，例如难度和所需的时间。

运用以上理论鼓励学生创作音乐，有助于提高学生创作音乐的愿望。

期望是第一个对动机有影响力的心理元素。当学生相信自己在音乐方面是有能力的时候，他们自然容易接受自己能够创作或表演，而且会努力达到他们的目标。如果学生并不相信自己能够作曲，那么他们自然不会主动地创作音乐，就算教师规定学生在课堂内必须

创作，学生也只会消极地创作，结果自然不会理想，反而更会加强和加深他们对自己"不会音乐"和"不会创作"的信念，这是一个恶性循环。因此，教师宜设计符合学生能力的创作功课，制造成功经验，才能加强学生对音乐创作的期望。

教师宜了解学生对创作音乐的成就价值。当学生欠缺创作音乐的经验时，他们大多数不会重视创作音乐的价值。但是，一旦学生的作品公开演出并获得正面评价，学生对创作音乐的成就价值便会提高，他们会有所谓的"成就感"。

因此，教师可以尝试安排由学校的合唱团或乐团演出学生的作品，或者帮助学生完善其作品。例如，为学生创作的旋律加上伴奏并打印成正式的乐谱。这些策略可以帮助学生提升其对创作音乐的成就价值。成就价值也有助于解决学生的身份认同的问题。年轻人的自我形象往往较负面，研究文献指出学习音乐和其他艺术有助于改善年轻人的自我形象，从而提升其整体自信心。

内在价值是音乐创作的重要诱因(亚玛贝尔，1996；韦士达，1990)。当学生不因为其他外在因素，而是因为喜欢音乐而创作音乐时，这就是创作音乐的内在价值。诚然，极少有音乐的门外汉会喜欢创作音乐。因此，教师应该鼓励学生学习乐器，参与合唱团和乐团的练习与演出，多聆听不同风格和类型的音乐。当学生开始喜欢聆听和演奏音乐，便是学习并参与创作音乐的适当的时候。

音乐创作的外在功利价值可能在于将来的升学和就业前景。虽然有研究文献指出，内在动机对创意活动较外在功利价值在提升和鼓励创意上更见成效，但是某些音乐事业对作曲和编曲的人才均有一定的需求，例如流行音乐和广告制作等。面对现代较功利的社会文化，教师不妨向学生(甚至家长)介绍学习音乐创作的升学及就业出路，从而令他们有信心、有目标地学习。

有些学生抗拒创作音乐的原因是认知代价太大。创作音乐需要学生投入大量时间、专注和努力，他们可能感到付出这些会影响其他活动，例如他们喜爱的体育运动等。在孩子小时候家长往往十分鼓励他们学习乐器，但当孩子长大，要面对公开考试时，便"悬崖勒马"，强制孩子停止学习音乐，认为这是浪费时间的活动。其实从事任何活动均需要热情投入才能有成果，教师宜多与学生沟通，明白学生的疑虑，并鼓励他们热情投入音乐创作。教师亦要与家长多沟通，甚至对家长做"再教育"，指出学习音乐能够提升学生的高阶思维，包括创造力、批判思考和想象力等。其实，只要成功引导学生重视音乐创作的内在价值和成就价值，学生会愿意付出努力。

2. 自我期许理论

自我期许是指学生本身认定自己的能力是否足以学习某方面知识的预期。学生如果相信自己的能力足以学习某个领域，那么他们会倾向于选择致力于该领域的技能，并较能坚持努力。不少研究文献亦强调建立自我期许有助于提升创造力。在音乐创作方面，教师应该强调所有学生均有能力创作音乐，只要学习有关知识和技巧加上个人的努力，便可产生出色的作品。当学生展示其作品时，教师应该正面欣赏学生所付出的努力。

另外，模仿有助于提升创造力，教师在教导学生创作音乐时，应该展示其个人的作品，而不应该引用著名作品作为学生模仿的对象，因为著名作曲家多被渲染为天才。如果教师过分强调其"音乐天分"，就可能令学生认定自己并非音乐天才而放弃创作。如果教

师展示其个人的作品，学生就倾向于接受并致力于创作活动。

3. 归因理论

归因理论所蕴含的意义是对成功或失败原因的信念可以影响个人的自我期望、认知和情绪反应，甚至于将来的个人成就，维纳指出归因理论的三个层面：

一是对学生而言，成功或失败的原因可能是内在的或外在的。例如，"我努力所以我成功！"或"今天的试题很难，所以我的成绩不太好"。

二是那些成功或失败的原因是否会改变。

三是个人能否控制那些成功或失败的原因。

以上三个归因理论对学生学习动机有深远的影响。学生如果倾向于将创作成败的原因内在化，就有动机做出改善。相反，学生如果倾向于将成败的原因外在化，就容易推卸责任，削弱做出改善作品的动机。另外，学生如果认为他们能够控制和改变那些成功或失败的原因，就容易产生动机做出改善。

在将归因理论运用于音乐创作教学时，教师可以通过讨论和访问，了解学生对其成败的归因。当发现学生有负面的归因倾向时，例如学生将失败归咎于自己没有音乐天分、不懂音乐理论而却拒绝学习，教师应该指出创作音乐并不一定需要音乐天分，但需要个人努力，而学习音乐理论是只需要主动学习便会成功的事(个人能控制成功的原因)。教师更应该身体力行，积极从事音乐创作活动，让学生明白并相信只要他们喜欢并投入创作音乐，他们就有机会成为作曲家。

引起学生创作音乐的动机对教师能否成功施教起着关键的作用。当学生对创作活动表现出无精打采的样子时，教师便应该反思并尝试运用以上理论。勉强学生继续创作或利用分数成绩等手段以期控制学生均为下策，结果只会令学生更加讨厌音乐创作，这是得不偿失的。

夏琳(2002)总结了以上不同的动机理论，尝试重组一个较全面的动机理论模型，展示其"个人和环境因素决定动机的互动模型"，其中"认知过程"为整个模型的核心，它包括个人对环境的演绎和对成功与失败的归因。然而，认知过程受到多个不同的因素影响，包括环境、个人认知特征、持续性个人行为特征、性格和自我形象的可塑性、个人的人生终点和目标，这些因素直接或间接影响个人从事某个活动的动机。

4. 环境因素

以上理论和模型或许可以对如何执行音乐创作教学活动有些启示。然而，环境是另外一个非常重要的因素，能够影响个人创造力的发展。环境因素指个人身处的各种不同背景，包括家庭、父母、学校和教师。

家庭是一个十分具有影响力的环境。不同的研究显示父母的鼓励和支持是学生学习音乐的一个重要因素。例如，孩子开始歌唱的年龄与父母的音乐行为有关，父母让孩子聆听音乐(例如儿歌)越早，孩子开始唱歌便越早。另外，在一个大型研究中，257 名学习乐器的8~18 岁学生接受访问，结果显示学习成效最佳的学生，在 11 岁之前普遍得到家长支持。之后他们的内在学习动机渐渐加强，而家长的影响则相对减少。学习成效最差和放弃学习乐器的学生在早年较少得到家长支持，在 11 岁以后，这些家长倾向于运用强制方式逼迫子女学习乐器。

然而，怎样的家长支持才有效呢？在一个自传式研究中，学者曼杜斯卡罗列了以下有效家庭支持的特征。

(1) 家长重视子女的音乐教育，并以孩子为中心。

(2) 有计划地为子女提供音乐活动，并安排时间以便培养其兴趣。

(3) 家庭中最少有一名成员相信并鼓励子女能够成为音乐家。

(4) 音乐在家庭中拥有真正而独特的意义。

(5) 家长鼓励子女享受音乐活动，并非为了让其成为专业音乐家。

(6) 家长奖励子女的小成就。

(7) 家长正面鼓励子女参与音乐活动。

(8) 家长小心选择导师和检查学习进度。

(9) 家庭能够在音乐活动中投入大量时间。

(10) 以上研究集中在学生学习乐器方面，而不是学习创作音乐。然而，家长也可以参考以上策略以便推动学生创作。当然，要求父母从事创作音乐活动以便协助和鼓励子女创作未免有些脱离现实，然而教师可以与家长多沟通，让他们了解创作音乐对学生的意义，希望他们能够在家庭中也支持学生的学习。一个十分有效的方法是，教师在不同的场合，例如学校音乐会、开放日、家长会等，通过表演展示学生创作的成果。教师亦可在一些学校出版的刊物上(例如校报、校刊等)刊登学生的音乐作品，并附以学生的创作感受和教师的评语。这些措施的目的在于肯定学生的音乐成就，从而肯定学生的价值。正面的学校环境积极地鼓励学生从事音乐创作，可以弥补家庭教育的不足。

在学校里，教师是一个重要的角色，也是另一个重要的环境影响因素。研究显示，音乐教师如果能够成为一个被模仿的对象(如果教师本身是一个音乐家等)，就会对学习音乐的动机有利。教师与学生商讨练习的内容、细节和学生撰写练习报告亦有助于提升学生练习乐器的动机。因此，当学生从事音乐创作时，教师应该扮演一个作曲家的角色，他们应该向学生展示其音乐作品，介绍自己创作的过程和方法，示范如何创作、表演自己的作品，并要求学生做出评价。

根据研究显示，学习乐器成绩较佳的学生认为，他们的首位乐器导师是友善、有趣的专业音乐家，而学习乐器成绩较差的学生，多能回忆他们的首位导师是严厉和音乐造诣不足的。当年纪渐长，较佳的学生认为导师的音乐水平起着关键作用，而放弃学习乐器的学生多因为导师的过分严厉所致。

值得探讨的还包括学校的传统、风气和文化。学生是否在一个鼓励创新、开明的环境下学习是另一个关键。学校似乎是比较保守的地方，教师要求学生遵守校规是天经地义的事，然而过分保守的校风可能是阻碍创造力的绊脚石。当学生发现遵守教师指导，只做到教师的基本要求(例如准时交作业)便是取得高分的不二法门时，教师又如何鼓励他们创新呢？因此，培养学生的音乐创造力或者其他范畴的创造力必须在一所鼓励创新、允许学生犯错的学校中进行。当学生因为希望表现得与众不同而做出一些违规行为时，学校应该以开明的态度处理。例如，一所学校如果完全不准许学生演唱和聆听流行音乐，只鼓励学生学习古典音乐，那么学生的音乐创造力必定被削弱。当学生希望创作音乐时，他们只可以创作严肃音乐，他们的创作动机自然减弱。

音乐室的摆设对鼓励创作也有一定的作用。现在香港一般的中小学，音乐室是一间放

置 40 张桌椅的教室，加上其他的家具，包括教师的书桌、视听器材、计算机、储物柜等，学生活动的空间所剩无几。这样的音乐室明显是为了方便教师提供被动的教学，教师集中运用聆听活动、歌唱和单向传授知识等作为音乐教学的手段。这样的音乐室亦在一定的程度上反映了香港学校每班学生人数较多的现象。这种大班教学，无疑可以节省教育的成本，然而音乐课却无可避免地以教师为本的方式生存。

要改变这个以教师为本的教学模式并不容易，然而也不是不可能。

教师首先应该鼓励学生依据自己的兴趣和能力积极参与创作。为了配合音乐创作活动，教师可能需要大胆地改变音乐室的布置和摆设。例如，教师应该考虑放弃安置学生书桌。在创作过程中，学生最重要的器材是乐器、音响设备和计算机等。因此，在教室空间不足的情况下，教师可以减少甚至撤掉学生的书桌，亦应该选用可折叠的椅子以便争取空间。或者将教室的一角放置一些桌子给学生记录乐谱等。另外，各种乐器最好能够放在教室内容易让学生拿取的地方，好让他们随时可以利用乐器以便试奏其作品。

在创作过程中，学生需要足够的空间讨论和实验，因此教师需要寻求其他的地方以便协助学生创作。据笔者观察，一般学校的礼堂是一个理想的音乐创作室，学生分组后可以到礼堂讨论和试奏，甚至安静地思考。无论如何，教师都有责任提供足够的空间以便协助学生创作。

5. 高效能音乐学生的学习动机模式

相关学者在 2011 年发表了一篇有关学生高效能学习音乐的动机的研究论文，访问了24 名小学三年级到中学五年级的学生，他们均在学习乐器或歌唱方面有优秀表现。通过深入的访谈，我们发现学生的学习动机大致可以分为三个阶段。

一是前期动机。高效能学生多在幼年时已经有接触音乐的经验，而且他们往往能记忆很多的细节，这些经验对他们有强烈的影响。例如，有学生回忆他在餐厅与父母进餐时有小提琴现场演奏的情景。这些经验能激发孩子学习音乐的兴趣。

二是短期参与和学习过程。当学生开始正式学习某种乐器时，研究发现学生对学习音乐的正面和负面认知，个人因素和环境因素等，对他们是否坚持学习而达到卓越成就有非常密切的关系。其中，正面认知包括成就价值、自我认同、成就感、学习乐器对个人的重要性、内在价值和功利价值；负面认知包括认知代价、正规学习与音乐学习的冲突、怯场和学习压力、长期练习的代价和被强迫学习等；个人因素包括学生对音乐所产生的美感，对个人学习音乐能力的信念和归因；环境因素包括家长的支持，教师(尤其是乐器教师)的教学素质，学校的支持和文化、同学的认同和其他成功者的故事(例如音乐偶像)。所有以上因素均对学生是否持续学习乐器有关键性的影响。

三是长期参与和持续投入。当学生在第二个阶段中克服所有负面因素后，他们便进入这个阶段，能够长期学习和投入音乐活动，并且发展独立的个人对音乐的价值观，不容易受到其他人的影响，而且开始计划升学和就业的方向。

6.4.3　教学策略模式

本内容再探讨执行创作活动的施教策略。下列五项策略对学生创作有正面的效果，而这五项策略反映了美国学者亚玛贝尔"创意成分架构模式"中的三个成分：有关领域技

能、创造过程和作业动机。另外，加上元认知便成为一个较完整的模式。

1. 作业协商

在培养作业动机的前提下，作业协商是颇为重要的策略。传统教学多倾向以教师为本的教学模式，教师预备了一个创作音乐活动，便要求学生完全接受，而且按部就班地完成。那些未能完成作业的学生被标记为"表现欠佳"。利用这样的以教师的思想为中心的教学模式，在 21 世纪的学校推动创作音乐教学，效果往往是令人失望的：多数学生反对这种新的要求和教学模式，就算教师以分数等功利因素驱使，也多徒劳无功。

因此，教师与学生协商创作活动便是提升学生创作动机的手段。教师应该先设计一项学生感兴趣的创作功课，并提供有关的音乐知识和技能等，令他们有充分信心去完成创作。然而，教师并不能完全明白学生的感受和疑虑，常见的现象是，学生表现得不感兴趣，其实他们是欠缺信心创作和表现自己的作品。尤其是在中学里，中学生在青春期多对自己的身份和角色感到疑虑，往往利用贬低同学来提高自己的自信心，所以一方面害怕同学批评自己的创作，另一方面又喜欢批评同学。

作业协商对这样的情况可以做出改善。教师提出创作功课后，并不着急让学生开始创作，而是与学生商讨创作功课的细节，并咨询学生对作业的观感。

当然，学生未必可以实时预见将会遇到的困难。然而，如果学生有上述疑虑，那么教师应该鼓励他们坦诚地表示出来。例如，学生如果觉得用唱歌的形式展示他们的作品很难为情，那么教师可以邀请其他对歌唱较有自信的同学代为表演，甚至由教师亲自演出，而且这样做也可以加强师生关系。另外，教师可以利用计算机软件演奏学生的作品，这个形式令学生觉得很专业。有时，学生可能对该作业的本质真的不感兴趣，这个时候教师可以让学生提出建议。例如，学生不喜欢创作一首广告歌，教师可以允许学生创作一件类似的作品，例如其他宣传歌曲等，但这需要由学生自行提出。

2. 音乐概念化

香港音乐教师在进行一些聆听和表演的活动后，往往忽略了将音乐知识概念化。例如，在教学活动中，一位教师请学生拍打身体不同部位即兴创作一些节奏，目的是让学生尝试即兴创作节奏，并配合一些日常生活中可能出现的情况。有学生扮演一个惩罚学生的教师，他以打其他学生的手掌去表现一个稳定的节奏。然而，当学生完成他们的即兴创作后，教师只讨论他们的"戏剧性"演出，并加以赞扬，但忽略了这个活动其实要让学生发现音色的变化。

以下是一个反映如何通过学生创作将音乐概念化的正面例子：教师教学生唱一首流行歌曲，分析歌曲的旋律和节奏，并请学生保留该曲的节奏，重新谱上新的旋律。这个创作活动的目的是让学生学习运用一个既定的音阶(例如五声音阶)，创作一段合乎音乐原则的旋律。当学生展示他们的作品时，教师能够指出一些音乐概念让他们明白和改进。例如，有学生用一个音(re)作为结束音，教师于是指出这个做法不是一个常见的终止式，并借这个机会教学生终止式的概念。

音乐教学的一个重要目标是让学生明白音乐的本质和原理，从而让学生理解音乐。音乐有别于其他艺术形式，例如音乐与时间有关，当聆听音乐时，聆听者必须听完整个作品，而聆听的过程不能由聆听者完全掌握。音乐有别于视觉艺术，观赏者可以花一小时或

者三十秒钟看一幅画。另外，聆听者需要有良好的记忆力以便牢记音乐主题。音乐一般会有重复，可是太多重复又会令人生厌，所以重复和对比是音乐的重要概念，这个概念可以从学习曲式中建立。这些音乐独有的本质，必须让学生有充分的理解和体验，才能让他们对音乐产生概念，音乐学习最终才能见成效。

《义务教育音乐课程标准》(2011 年版)建议要"遵循听觉艺术的感知规律，突出音乐学科的特点"，这是很创新和贴近现代音乐教育理念的说法。以下是一些值得学习的音乐原则和特质，教师可以考虑设计一些教学活动让学生明白音乐的本质。

(1) 重复与对比。

(2) 奖赏与惊讶。当聆听者听到熟悉的乐段，例如主题的再现，会感到愉悦并有获得奖赏的感觉。聆听者听到不熟悉的乐段，则会感到压力和他并不预期的音乐效果。

(3) 张力和解决。音乐中的张力指一些令人觉得需要缓和的效果，例如不和谐的和弦、强烈的音色等，聆听者多倾向于追求对这些张力的缓解。

(4) 平衡。平衡指音乐中各方面的平衡感，包括音量、声部、音乐的横向结构(曲式)、乐句、和弦等。

(5) 音乐的交响化和立体感。交响化和立体感指声音的不同声部来自不同的方向和不同时间出现所产生的立体感。

(6) 音乐元素和表达。音乐元素和表达是指各种音乐元素与音乐表情的关系。例如，较快(速度)并高亢(音区)的旋律多表达较激情的效果，较慢和充满不和谐的和声则能表现一种神秘的气氛。

3. 提供充分的创作时间

创作音乐对学生(尤其是欠缺经验的)来说，是一项既充满挑战又需要投入大量时间的活动。研究显示，无论成人还是儿童，创作一首令创作者满意的作品，需要经过不同的历程，包括资料搜集、酝酿、构思、模仿、选择、记录、表演、聆听、修订等。不少著名作品都是创作者花费漫长的时间完成的。既然如此，教师在指导学生创作音乐时，必须拍出充分的不受干扰的创作时间给予学生作为独立或小组创作。例如，教师应该在每个课时提供 10～15 分钟给予学生作为个人或小组的自发创作活动。

教师倾向于较少给予学生充分的时间创作，因为他们可能觉得每节课的时间有限，如果再安排十多分钟给予学生创作，就会欠缺充分时间讲授和教学。诚然，在传统的教学模式中，每节课之间欠缺联系，每节课的教学目标零碎而割裂，在这样的情况下，提供 10～15 分钟给予学生作为个人或小组的自发创作活动是很奢侈的。然而如果设计整个教学单元，把不同的课时联系起来，教师就会发现提供充分时间给予学生作为个人或小组的自发创作活动是不难做到的，而且好处也不少，学生可以利用较充分的时间酝酿他们的音乐意念、互相讨论、实验他们的乐思、记录作品、设计记谱法、互相学习表演技巧等。

提供充分时间给予学生创作其实也反映一个模式转移，即由以教师为中心的教学模式改变为以学生为中心的教学模式。

4. 教师应该作为学生的典范

一个常见的教学情况是教师请学生模仿某部音乐作品去创作属于自己的作品。本来这是合理的做法，可是如果教师要求学生模仿的是一些著名的古典音乐作曲家，那么必须注

意学生的反应，因为这可能是一个过高的要求。根据笔者的研究观察，学生可能对自己能否写出如莫扎特般的作品颇有怀疑。在他们的心目中，莫扎特是罕见的音乐神童，我们的学生当然不太相信他们能够创作这些音乐。其实在香港有很多中小学的音乐室里，不难发现有很多的音乐名家的画像挂在墙上：音乐家的形象似乎被神化了。巴赫是"音乐之父"，莫扎特是音乐神童，贝多芬是"乐圣"等。

这些其实对学生的创作未必有好处。一个比较接近现实的教学方法是，教师只需要在作品上集中精力，不要太强调音乐家的所谓成就，可能对学生的自我期许有些帮助。

5. 师生双向沟通

当学生完成创作并展示其成果时，常见的形式是教师先提出自己的意见和评语，并邀请其他学生提出建设性的批评，有些甚至邀请学生完成评价。表面上这已经是非常全面的评价，然而有一个重要参与者被忽略了，就是创作者本身。他们其实对整个创作过程有最充分的了解，偏偏没有人希望明白他们的创作动机、意图和困难等。

因此，教师有必要在欣赏学生作品后，访问参与创作的学生，以便达到师生双向沟通，即教师向学生提出批评，同时学生亦向教师和其他同学解释他们的创作过程。例如，学生写了一首歌曲，教师应该先访问作曲者，再提出自己的批评，可以避免对学生作品的产生误会。教师可以直接提出一些与作品有关的问题，例如，"为什么你在这个旋律中加上这个装饰音？""在创作和声的时候，你遇到了什么困难？是如何解决的？"

那些能够鼓励学生反思自己的创作过程的教师，较其他教师的教学成效高。他们的学生在表达了创作的困难后，在心理上感受到了他人的支持和理解。另外，教师在评价学生的作品时亦能做出较客观的评价。

另外一个有效的鼓励学生与他们的听众沟通的方法是邀请学生写"创作日志"，这主要是让学生用文字记录整个创作过程。

音乐创作活动教学策略模式分别是创作动机、相关领域技能、创作过程。

1) 创作动机

为了提高学生的创作动机，教师在设计功课时要考虑学生的音乐口味、作业的难度是否适合学生等。在执行时亦要与学生协商，务求令学生喜欢并有信心创作，从而提高他们的创作动机。

2) 相关领域技能

相关领域技能即音乐的知识和创作音乐的技能。在设计创作活动时，教师应该联系演奏、聆听和创作活动，以便在执行教学时，较易令学生将所接触的音乐经验概念化，从而令学生掌握知识和技能。另外，教师为了让学生明白，亦应该以自己的创作经验和作品作为范本，以便协助学生将知识概念化。

3) 创作过程

在创作过程中，充分的时间是必需的，因为音乐课的课堂时间有限，所以创作功课应该平均地分配在一连串的课堂中并产生联系，令学生在一段较长的时间中(例如两个月)持续创作。在教学的过程中，教师亦着眼于提供充分时间给予学生创作。当然，作为范本，教师亦应该示范创造性思考，例如展示如何将扩散思维运用于创作。

另外，在设计活动时，教师拟定评价准则作为学生发展他们元认知的依据。评价准则

的运用主要是提供一个创作方向，让学生知道怎样的作品才算是好的作品。因此，学生可以凭着不断回顾评价准则以便做出自我监控。当教师执行教学时，教师亦应该不断提供持续反馈以便协助学生反思其创作。最后，教师协助作为创作者的学生评价自己的作品。教师与学生做出双向沟通，一方面提出对学生作品的评语，另一方面亦请学生解释他们的创作动机、过程和困难等，让教师明白学生作品的成因，从而进一步了解学生的学习情况。这三个教学策略，正代表了元认知里面的三个元素：计划、检查和评价。教师利用评价准则协助学生计划自己的作品，在创作过程中，学生在教师的指导下检查自己的作品和进度。最后，教师鼓励学生对自己的作品和创作过程做出自我评价。

6.4.4　鼓励学生自我发展和监控音乐创作

元认知的概念是关于对思考能力和过程的自我理解。简单来说，学习者如果能够对自己理解的知识和掌控的技能有充分的了解(例如，他们知道自己是否具备有关作曲的知识)，他们便会知道如何继续改善和学习，这样对他们的整个学习过程有莫大的益处。因此，教师有责任也有必要协助学生发展他们的元认知。

元认知基本上包括两个方面，一是了解自己的认知，二是监控自己的思维。当运用在创作音乐教学时，教师可以提供一系列的思考策略，让学生逐步发展以上两个方面。在发展对自己认知的了解时，教师可以鼓励学生利用以下策略创作音乐。

一是寻找意象。从脑海中搜索符合既定目标风格的音乐意象。

二是运用既有的知识。回忆曾经学习的知识和技能，并思考如何运用在创作之中。

三是即兴。在乐器上或者利用歌声随意即兴，以便发展乐思、旋律、节奏、声音效果、力度、速度。

四是预见。在创作过程中，不断猜想和想象心目中作品的意象，并且逐步达到心中的音乐形象。

五是回顾。不断回顾已经写成的部分，利用乐器和人声重现乐谱，这样会令创作者较容易开拓新的音乐思维。

在发展学生的自我监控时，教师可以在以下三个阶段提出不同的问题，要求学生自己回答，以便协助他们完善其作品。

1. 计划阶段(开始创作之前)

我计划创作一首什么风格的作品？

对这种音乐风格有多少了解？

我创作这件作品的目标是什么？

我应该如何开始这个乐段？

我应该用什么方法发展这个动机？

在创作这件作品的过程中，有什么音乐元素是值得特别重视的？

我用多少时间来完成这个作品？

2. 监控阶段(创作进行中)

我是否正在创作一件符合我的目标风格的作品？

我现在如何找寻灵感？

教师教过我什么方法？我是否跟随教师的方法创作？

我是否应该运用其他方法？

我是否被限制了创作思维？

我是否应该暂时停止创作？

3. 评价阶段(完成创作后)

我的作品中最有趣的特点是什么？

我的作品中最与众不同的是什么？

有哪些创作方法和策略有效？哪些无效？

我为什么要创作这件作品？为什么要运用这种风格？

在下一次创作同类作品时，我可以怎样改善？

以上的策略其实是成功作曲家常用的创作方法。从学生到作曲家的历程可能就是被动地由教师带领至主动地自发行动，并利用以上的策略自发创作，这就是音乐教师的最终目标。

6.5 音乐欣赏教学

音乐是音响的艺术，音响必须通过听觉感知才能实现其存在的价值。音乐创作、演唱、演奏最终都是为了给人听的，音乐评论的对象一般来说也是有声的音乐，而不是无声的乐谱。因此，倾听音乐的活动在音乐实践中具有广泛而特殊的意义。中外音乐教育大多数以欣赏作为音乐活动的中心。例如，美国学校音乐教育在技能目标中将"培养欣赏音乐的能力"列为第一位，然后才是歌唱、演奏和读谱能力。日本中小学把欣赏课作为音乐教学中一个相对独立的学习领域，欣赏曲目的选择和编排十分讲究。德国的音乐教育几乎将所有的音乐素质训练都置于音乐欣赏中进行，这说明音乐欣赏教学在世界各国的普通音乐教育中占有极其重要的地位。

6.5.1 欣赏教学在音乐教育中的作用

音乐欣赏就是"有指向的倾听音乐"，不少文章中有时还使用"欣赏"和"鉴赏"这两个概念。两者的区别在于："欣赏"是一种比较初级的、偏重于愉悦的活动；"鉴赏"是一种较高层次的、带有评价性质的欣赏活动。

欣赏在学生基础音乐教育中的地位和作用是十分显著的，主要表现在以下五个方面。

一是培养和发展学生对音乐的兴趣，享受音乐给生活带来的乐趣。

二是培养和发展学生的音乐感受、理解和表现能力，以及丰富的艺术想象力和创造性思维能力。

三是培养学生正确的审美观念和健康的审美情趣。

四是培养学生热爱民族音乐的情感，激发民族的自信心和自豪感。

五是开阔学生视野，拓宽其知识面。

6.5.2　欣赏教学的要求和内容

一是熟悉我国民族民间音乐，注意介绍中国民歌、戏曲音乐和说唱音乐。

二是了解音乐及其表现形式，包括声乐、中国和西洋管弦乐器的音色、演奏形式和体裁等。

三是介绍中外著名音乐家，了解其生平及代表作品。

四是感受和了解音乐表现手段及其在音乐中的作用。

五是扩大音乐知识范围，发展感受和理解音乐的能力。

六是进一步学习中外民族民间音乐，了解中国和欧洲 18 世纪以来各时期的代表作品。

七是了解音乐和其他文化艺术的密切关系，理解音乐文化的社会功能和价值。

音乐欣赏的一般过程可以分为三个阶段：即初步感知阶段、情感体验阶段和理解提高阶段。

1. 初步感知阶段

初步感知阶段就是以愉悦为主的欣赏阶段。此阶段的任务是使学生对音乐作品有一个初步的感性认识。在此过程中，教师的提示、设问或情境创设是引导学生有效感知音乐的主要方法，教师富有启发的语言和生动形象的情境创设是激发学生欣赏兴趣的动力因素。

2. 情感体验阶段

情感体验阶段就是以体验音乐情感为主的欣赏阶段，此阶段的任务是在反复聆听作品的基础上，感受、分析、理解音乐的各种要素，并体验各要素在表现音乐中的作用。在这个过程中，教师应该引导学生对音乐的主题旋律、节奏、和声、配器、速度、力度、曲式结构及调式等进行探讨，围绕音乐艺术形象及其变化进行联想与想象，以便达到情感体验的目的。

3. 理解提高阶段

理解提高阶段就是以理智为主的欣赏阶段。此阶段的任务是使学生全面地理解音乐作品的内涵，从而更加深入地感受作品美的本质。在这个过程中，主要通过欣赏来理解与音乐有关的知识，作品创作的历史背景以及社会价值、艺术价值等，真正感受它的真谛。此阶段是音乐欣赏的提高、深化过程。

欣赏教学的三个阶段是很难截然分开的，初步感知和情感体验这两个阶段显然是较浅显的欣赏阶段，但却是欣赏过程的主体。情感体验阶段是十分重要的欣赏过程，此阶段教学的优劣直接影响理解提高阶段教学任务的完成，理解提高阶段是较高层次的审美过程。

6.5.3　欣赏教学的方法

1. 培养学生认真倾听音乐的习惯

音乐是音响的艺术，要求学生认真倾听音乐是培养学生文明习惯和音乐文化修养的内容之一。课堂欣赏教学，在听音乐之前，教师提出带启发性的设问，或者在欣赏过程中要

求学生注意的问题和掌握一定的欣赏方法，是学生有效欣赏的保证。

2. 参与音乐的欣赏方式

参与音乐是指在欣赏音乐过程中，欣赏者以演唱、演奏或其他活动方式贯穿于欣赏过程之中。通过这些活动引导聆听者下意识地从听觉上注意音乐。参与音乐的方式有以下几种。

1) 演唱主题

音乐的主题常常是音乐的精华，熟记音乐主题是积累音乐语汇的常用方法。在欣赏过程中只有跟随主题展开思维，才能辨认出主题的再现或注意到主题的变化发展。演唱主题的方式特别适合回旋曲式或三部曲式等主题反复出现的类型的作品。

2) 节奏参与

节奏是音乐的脉搏，是音乐的生命基础。在欣赏过程中指导学生设计符合乐曲结构及音乐情绪的节奏乐，配合音乐演奏，是使学生全身心地投入音乐的最自然的方式。

节奏参与首先应该引导学生根据音乐的情绪、意境选择适合的乐器，或者人体拍打。然后，设计固定节奏型为音乐伴奏，也可以根据音乐结构变换乐器和伴奏音型，但变化不可太频繁，尽量降低个人的伴奏难度。

3) 结合体态律动辅助欣赏

体态律动是对听到的音乐做出的即兴动作反应，这对于感受音乐的节奏、乐句、情绪等十分有利。律动方式可以是随音乐划拍、拍手、拍腿或做表现音乐的即兴动作等。

3. 运用多种手段启发学生想象和联想

多种手段是指生动的讲解，富有意境的图画、幻灯片、录像等直观手段，这些手段可以在生活经验和音乐之间架起联想、想象的桥梁。在音乐欣赏过程中引起联想和想象的方式一般有三种。

一是由描绘性音乐引起的，例如直接模仿大自然中各种音响的音乐。通过音响联想到各种事或物。

二是由情节性音乐引起的，例如用音乐来讲故事——童话交响诗《彼得与狼》，通过听音乐联想到故事中不同的人物形象以及故事的具体情节。

三是由音响感知和情感体验所引起的自由想象，这种方式比较复杂，需要学生有一定的生活经验与欣赏能力，也需要教师有丰富的教学经验，善于引导，启发学生的想象与联想。

4. 音乐基本要素听辨法

此法要求欣赏者有意注意音乐本身的各基本要素的特点，并尽快做出判断。基本要素包括旋律、节奏、节拍、和声、音色、速度、力度、曲式结构、调式等。可以用提问法、答卷法或设计表格及图示等教学方法，还可以发挥学生的创造能力，用自己的方式和符号记录所听到的音乐。

听辨法还可以运用于音乐情绪听辨、音乐风格听辨、音乐体裁听辨等类型，是欣赏过程中情感体验阶段常用的方法。

5. 分析、比较法

将同类的音乐表现手段做比较，例如节奏的密集和宽松、旋律的走向、速度的快与慢、力度的强与弱、调式的比较、调性的转换等，在分析对比当中，可以感受、理解音乐情绪的变化。

将不同情感的音乐进行对比，可以从中认识音乐表现手段在表现音乐情感中的意义。

同一首乐曲、同一种体裁的不同演奏、演唱形式的比较，可以使学生更深刻地理解音乐表现手法的无穷魅力，比较相关作品在立意、构思、风格、曲式、表演形式等方面的差异。

6.5.4 欣赏教学过程中应该注意的问题

一是"精讲多听"。讲解一定要少而精，切忌烦琐，要具有启发性，避免"满堂灌"和"说教式"讲解。欣赏之前要设问，稍加提示，引导学生讨论，然后，教师再作简要的归纳。

二是欣赏活动应该与其他音乐实践活动相结合。其他音乐实践活动包括唱、奏、律动、创作等多项活动，调动学生的多种感官参与音乐实践。

三是重视通过民族音乐的欣赏，培养学生热爱民族音乐的感情。优秀的民族民间音乐是我们民族珍贵的文化遗产，通过欣赏和学习使学生全面了解民族音乐的悠久历史、优秀的文化传统，熟悉丰富多彩的表演形式，从而激发学生的民族自豪感，培养热爱民族音乐的感情。

四是充分利用现代化教学手段，例如音响设备、录像、多媒体教学手段等。

案例与课后思考

【案例】

名曲赏析

一、二胡独奏曲：《二泉映月》

《二泉映月》是作者华彦钧(阿炳，1893—1950)，后半生创作的。此曲第一次录音是在20世纪50年代初，发表曲谱《瞎子阿炳曲集》是1952年。此乐曲曾由作曲家吴祖强改编为弦乐合奏。

江苏无锡惠山泉，号称"天下第二泉"。作者华彦钧以"二泉映月"为乐曲命名，不仅将人们引入夜阑人静、泉清月冷的意境，听毕全曲，更犹见其人——一个刚直的盲艺人在向人们倾诉他坎坷的一生。

一个短小的引子后，旋律由商音上行至角音，次第在徵、角音上稍作停留，以宫音作结，呈微波形的旋律线，恰似作者端坐泉边沉思往事。第二乐句只有两个小节，在全曲中共出现六次。它从第一乐句尾音的高八度音上开始，围绕宫音上下回旋，打破了前面的沉静，开始昂扬起来，流露出作者无限的感慨之情。进入第三乐句时，旋律在高音区流动，旋律柔中带刚，情绪更为激动。主题从开始时的平静深沉而转为激动昂扬，深刻地揭示了作者内心的生活感受和顽强自傲的生活意志。阿炳在演奏时绰注的经常运用，使音乐略带

几分悲切的情绪，这是一位饱尝人间辛酸和痛苦的盲艺人的感情流露。全曲将主题变奏五次，随着音乐的陈述、引申和展开，所表达的情感得到更加充分的抒发。其变奏的手法，主要是通过句幅的扩充和减缩，并结合旋律活动音区的上升和下降，以表现音乐的发展和迂回前进。它的多次变奏不是表现相对比的不同音乐情绪，而是为了深化主题，所以乐曲塑造的音乐形象是较单一集中的，全曲的速度变化不大，每逢演奏长于四分音符的乐音时，都轻重有变，忽强忽弱，音乐时起时伏，扣人心弦。著名指挥家小泽征尔听完这首乐曲泪流满面，并说"此音乐应该跪下听"。

二、唢呐独奏曲：《百鸟朝凤》

《百鸟朝凤》(作者不详)是传统乐曲，原是流行于山东、安徽、河南、河北等地的民间乐曲。1953年春，《百鸟朝凤》由山东省菏泽专区代表队作为唢呐独奏参加全国会演，从此搬上舞台。

原在民间流传的《百鸟朝凤》，乐曲结构松散，没有高潮，即兴发挥时，公鸡报晓，母鸡生蛋，甚至连小孩子的哭叫声等也随意加入。自此曲搬上舞台以来，经过了多次加工改编。当《百鸟朝凤》被选为参加第四届世界青年联欢节演出曲目时，民间乐手任同祥在专业音乐工作者协助下进行加工，针对原曲的缺陷，压缩了鸟叫，删去鸡叫，并设计了一个运用特殊循环换气法的长音技巧的华彩乐句，扩充了快板尾段，使全曲在热烈欢腾的气氛中结束。后在第四届世界青年联欢节上，此曲荣获民间音乐比赛银质奖。

百鸟齐鸣，山峦回响，一句悠慢的引子，将人们带入了美丽的大自然中。20世纪70年代，在任同祥演奏的基础上，又设计了一个呈现百鸟齐鸣意境的引子。接着，唢呐奏出优美的曲调，犹如一个人走进美妙的大自然，百鸟在天空中自由飞翔，在枝头跳跃，大自然充满了勃勃生机……在乐队的固定曲调伴奏下，唢呐模拟各种鸟叫，和乐队交相辉映。

最精彩的乐句，唢呐展示了花舌、快速双吐等演奏技巧，淋漓尽致地表现了百鸟齐鸣、阳光明媚的景象。尾声是唢呐热情欢快的旋律把乐曲推向高潮，乐曲在热情欢快中结束。

思考题

1. 民族管弦乐器分为哪四类？请分别举出各类的几件主要乐器及其著名乐曲。

2. 西洋管弦乐器分为哪四类？请分别举出各类的几件主要乐器。

3. 根据乐器的发音原理、音响效果、演奏方式、性能特点，找出哪些民族乐器与西洋乐器相似。请具体举出两三组乐器说明。

4. 乐队的组编形式有哪几种？

5. 乐队中乐器的配备应该考虑哪几个方面？

6. 乐器演奏的组合方式有哪几种？

7. 乐队的伴奏织体有哪三类？每类包括哪几种形式？

8. 乐器的表演(演奏)形式有哪三种类型？

9. 重奏为什么叫室内乐？最常见的有哪些重奏形式？弦乐四重奏由哪几件乐器组成？

10. 为什么把华彦钧称为我国的民间音乐家？为什么说刘天华是民间音乐家？他们的代表作有哪些？你喜欢他们的哪些乐曲？

11. 为什么有人听了琵琶独奏曲《十面埋伏》和《霸王卸甲》之后，会认为琵琶是世界弹奏乐器之王？

12. 在西洋乐曲中，有人将钢琴比作"皇帝"，将小提琴比作"皇后"，你有同感吗？为什么？

第 7 章

音乐教育功能

音乐教育属于美育的范畴，是实施美育的重要内容和途径，是艺术教育的重要组成部分。对促进学生全面发展和培养创新精神具有重要作用及独特功能，普通教育中的音乐教育是通过表达和欣赏音乐作品，给人心灵上的震撼，从而实现制定的教育教学目标。我们从幼儿园到小学再到大学开设音乐教育课程的目的基本都是能利用音乐普通教学中的积极作用，最终达到德智体美全面发展的目标。音乐教育就是通过音乐的表达和欣赏激发人的情感，一方面让人理解音乐；另一方面使人有热情投入丰富的生活中，享受生活、创造生活的积极主动的教学活动。音乐教育不同于音乐创作、音乐欣赏、音乐传播，从另一个角度来讲，音乐教育又属于创造性活动，音乐教育不是一个闭门造车的活动。音乐教育承载着社会的希望，是举社会之力全民参与的社会性活动。没有美育的教育是不完整的教育，美育在教育中非常重要。同样，没有音乐的美育也不是完整的美育，音乐教育与其他素质教育具有一定的联系。音乐教育的价值可以简单归结为将音乐作为审美和文化教育的一种手段，通过音乐教育提高学生的音乐审美素养，陶冶情操，传承音乐文化，使学生的身心得到全面和谐的发展。在如今我国不断大力提倡素质教育的时代背景下，我们应该对音乐教育的价值进行重新认识，对其发挥的社会功能进行仔细梳理并加以细致分析。

7.1　文化中的音乐教学简述

什么是文化中的音乐教学？它不等于音乐加文化，而是以音乐为本、文化为源的音乐教学；是把音乐与社会、艺术等人文内涵有机结合的音乐教学；是根据文化塑造人的观点，从文化价值的角度促进学生全面发展的音乐教学。

我们认为文化中的音乐教学不是机械的知识和技能传授，而是动态的文化生成的过程。

7.1.1　文化中的音乐教学是音乐知识技能的学习过程

文化中的音乐教学是建立在音乐基础上的教学，不论在什么情况下，掌握基本的音乐知识与技能是提高人的综合素质的必要条件。我国的《义务教育音乐课程标准》提出了音乐学习的四项基本内容。

1. 音乐基础知识

学习和了解音乐基本表现要素(例如力度、速度、音色、节奏、旋律、和声等)、音乐常见结构(曲式)以及音乐体裁形式等基础知识。

2. 音乐基本技能

培养学生自信、自然、有表情地歌唱；学习演唱、演奏的初步技能；在音乐听觉感知的基础上识读乐谱，在音乐表现活动中运用乐谱。

3. 音乐创作与历史背景

以自由、即兴的创作方式表达自己的情感，学习浅显的音乐创作常识和技能。通过认知作曲家音频及作品的题材、体裁、风格等，了解中外音乐发展的简史，初步识别不同时

代、不同民族的音乐，加深对中国民族音乐的认识和理解。

4. 音乐与相关文化

认识音乐与姊妹艺术的联系，感知不同艺术门类的主要表现手段和艺术形式特征，了解音乐与艺术之外的其他学科的联系。根据自己的生活经验和已经学过的知识，认识音乐的社会功能，理解音乐与社会生活的关系。

值得注意的是，在现代音乐教育理念中，不仅重视音乐的基本知识和技能，而且还要从文化的角度去认识音乐，体现了文化中的音乐教学理念。

7.1.2　文化中的音乐教学是用音乐认识世界的过程

美国音乐教育家贝内特·雷默认为，音乐是认识世界的一条途径，也是在世界上创作和分享意义的一个途径，而要在这个认知模式中有效地发挥作用，就必须培养人的音乐才能。广泛地欣赏音乐作品是通过音乐认识世界的主要途径之一。我们要重视音乐欣赏的重要性，不仅是音乐结构的认识，还要有音乐与相关文化的认识，中国的、世界的、传统的、现代的音乐都是我们认识世界的窗口。

1. 通过音乐认识自然的世界

我们生活的地球是一个美丽的自然世界，有山、有水、有蓝天、有田野，构成了一幅幅美丽的图画。大自然是音乐家创作的永恒主题，通过这些音乐作品不仅表现了自然的景象(外在的)，更重要的是表现了人类与自然息息相关的思想(内心的)，表现河流的如《伏尔塔瓦河》《伏尔加河船夫曲》《蓝色多瑙河》；表现月亮的如《彩云追月》《春江花月夜》；表现动物的如《动物狂欢节》；表现小鸟的如《荫中鸟》《云雀》《百鸟朝凤》；表现自然景观的如门德尔松的《芬格尔岩洞》、格罗菲的《大峡谷》、小约翰·施特劳斯的《维也纳森林的故事》等。

2. 通过音乐认识地理的世界

我们生活的地球是由七大洲四大洋组成的地理世界。全世界有近两百个国家，每个国家都有自己独特的音乐文化，通过学习这些音乐可以使学生认识广阔的地理世界，例如澳大利亚的《剪羊毛》，印度尼西亚的《梭罗河》，日本的《樱花》，俄罗斯的《雪球花》等。

3. 通过音乐认识历史的世界

每个历史时期都会产生相应的音乐作品，深刻地反映了那个时期的历史。因此，音乐是了解世界历史的一条很好的途径，如钢琴协奏曲《黄河》表现了波澜壮阔的中国人民的抗日战争；肖斯塔科维奇的《第七交响曲》表现了壮烈的苏联人民抗击德国侵略者的卫国战争；西贝柳斯的《芬兰颂》表现了芬兰人民不满沙俄统治进行的斗争；《马赛曲》表现了法国大革命时期法国人民的革命精神。这些不朽的音乐作品使我们史清晰地了解了历史的世界。

4. 通过音乐认识人文的世界

世界是由各种文化构成的，其中也包括音乐文化。音乐文化既有古代的音乐文化，也

有现代的音乐文化；既有西方的音乐文化，也有东方的音乐文化；既有传统的音乐文化，也有民间的音乐文化。丰富的音乐文化再现了五彩缤纷的世界，音乐里有欢乐、有悲伤、有忧愁、有幻想，更有对美好未来的追求。《喜洋洋》的欢乐，《雨打芭蕉》的诗情画意，《天方夜谭》的神话传说，《第六交响曲"悲怆"》，丰富多彩的音乐丰富了我们对人文世界的认识。

7.1.3　文化中的音乐教学是阐释和评价音乐的过程

阐释和评价音乐是文化中的音乐教学的重要特征之一。音乐是动态的，在不同的历史时期对音乐会有不同的理解。因此，我们必须从文化的历史长河中去阐释和评价音乐，才能够获得更加深刻的感悟。

1. 音乐的阐释与评价是一种创造性的过程

什么是音乐的阐释，就是从音乐的认知性、审美性和人文性的角度对音乐作品的理解和评价，其中既有对音乐作品感性的认识和体验，也有对音乐深层的文化思考，因此是一种创造性的过程。

例如，在欣赏古琴曲《高山流水》的过程中，通过对旋律、节奏以及结构的认知和对音乐如行云流水的情感体验，我们一般会认为音乐流畅、激越，表现了流水的各种动态美。这里虽然已经渗透着对音乐的阐释，但是为了更深刻地理解音乐还必须从更广义的文化范围去认识音乐，这时文化底蕴的厚薄就起着决定性的作用了。

诗人赵丽宏是这样阐释《高山流水》的："这是非常奇妙的声音，单纯，委婉，使人联想起在山间的泉水。这是在月光下流泻的泉水，晶莹清澈，蜿蜒曲折，跌宕起伏，时而一脉如壶滴，时而汹涌如奔马。水花撞击着岩石，发出清脆幽远的回响。沉浸在这样的琴声中，使人很自然地想起王维的诗：'声喧乱石中，色静深松里'，'明月松间照，清泉石上流'，'静言深溪里，长啸高山头'，'谷静秋泉响，岩深青霭残'……王维的诗句，简直就是琴声的绝妙写照。"

2. 音乐阐释和评价的个性文化特征

阐释和评价音乐，就是表达自己对音乐的理解或感悟。音乐的阐释与人的文化内涵有着密切的联系，有着明显的个性文化特征。大约 150 年前，亚洲一位著名音乐家参加了欧洲的一场交响音乐会，在那之前，他从来没听过西方音乐。音乐会结束之后，东道主问他对音乐会感觉如何，他回答"很好"。东道主对这个答案并不满意，又问他最喜欢其中的哪个部分。"第一部分"，他答道。"噢，你喜欢第一乐章吗？""不，在那之前。"对于这位音乐家来说，演出的最精彩部分在于各种乐器调音的阶段，而东道主所持的观点则颇为不同，孰是孰非呢？不同的文化观念对音乐就有着不同的意义，对音乐的阐释体现出个体的文化特征，因此不能以一个标准来解释音乐，应该允许多元化的阐释，这才是科学的态度。

3. 音乐的评价

在多元音乐的社会里，我们必须认识到，音乐不仅有高低之分，也有好坏之分。因此

文化中的音乐教学重要的任务就是引导学生从文化的角度分辨音乐的良莠，从只重视音乐的形式(音乐作品)的评价转向文化的评价。对音乐的评价应该从以下三个方面进行：

第一，是对音乐本体的评价。音乐是怎样表现的？这里应该包括对音乐结构较全面的认识，用恰当的语言描述和评价音乐，对同类的音乐作品做出评价等。

第二，是从音乐的文化历史背景评价音乐。既要有对传统的西方音乐文化历史的评价，也要有对世界非传统音乐文化的评价，更要注重对中国传统音乐文化的评价。

第三，是从学生的生活经验中评价音乐。这是音乐走进生活的一个重要标志，提倡音乐为生活服务，在生活的经验中评价音乐。

7.1.4　文化中的音乐教学是用音乐体验人生的过程

美国的《豪斯赖特宣言》中指出："音乐在人类生活中有着不可替代的作用。它升华人的精神，丰富生活的质量。毋庸置疑，有意义的音乐活动应该成为人在追求终身发展的过程中不可缺少的人生体验。"文化中的音乐教学认为音乐教学是用音乐体验人生的过程，是人类有目的的活动。

人生是指人生存的各种状态。有愉快的人生，也有痛苦的人生；有奋斗的人生，也有平庸的人生；有科学的人生，也有无知的人生。高尚而幸福的人生一直是人们追求的目标，在这个追求的过程中，音乐一直陪伴着我们，并发挥着它的作用。比如，当我们欣赏《长征组歌》的时候，就是对革命人生的一种体验。对现在的学生来说，长征已经成为一段不可能重现的历史。《长征组歌》用音乐的形式表现了那段历史，并使我们感受到与困难做斗争的那种革命人生的情感体验。《告别》的悲壮、《过雪山草地》的艰苦、《到吴起镇》的喜悦、《大会师》的豪情，使我们经历了一次革命情感的洗礼。面对敌人的围追堵截和恶劣的自然条件，红军为什么能经过两万五千里的长征，胜利地到达陕北，靠的就是坚定的革命信念和与困难做斗争的勇气。这与从贝多芬《第五交响曲"命运"》中获得的与命运抗争的奋斗的人生情感体验殊途同归，只是形式不同罢了。

音乐的表现力是非常丰富的，当我们欣赏欢快的彝族民间音乐《阿细跳月》，或者欣赏肖邦的钢琴小品《雨滴》时，虽然没有上面那些音乐作品的体验那样深刻，但不也是人生长河中一段欢快的情感体验吗？

7.1.5　文化中的音乐教学是通过音乐文化塑造理想人格的过程

文化是人所建构的，反过来文化也在塑造人。艺术意境与理想人格在本质上是同一生命境界的两种维度：艺术升华了人格，人格涵养了艺术；艺术意境呈现着理想人格，理想人格映射着艺术意境。

高尚的文化品位是塑造理想人格的重要途径之一。什么是高尚的文化品位？高尚的文化品位是人在社会进程中形成的精神品格。每个生活在社会中的人都是文化的人。文化内涵有高有低，不论你处在什么地位，都体现出一定的文化品位。我们追求的是高尚的文化品位，高尚的文化品位具有高尚的审美情趣、求实的科学精神和深厚的文化底蕴。

富兰克林有一句名言说得好："留心你的思想，思想可以变成言语；留心你的言语，

言语可以变成行动；留心你的行动，行动可以变成习惯；留心你的习惯，习惯可以变成性格；留心你的性格，因为性格可以决定命运。"我们培养学生高尚的文化品位，就是为了使学生成为一个有理想人格的人，由于音乐与相关的文化有着密切的联系，因此对形成理想的人格有着更重要的意义。

综上所述，文化中的音乐教学将突破以知识技能为唯一目标的教学模式，在教学过程中，更加关注学生整体文化素质的提高，在优秀音乐的熏陶下促进学生理想人格的形成。

7.2　基于多学科的音乐教学

加强多学科的综合运用是文化中的音乐教学策略之一，是进行相关文化学习的最佳途径。多学科的综合运用不仅提倡音乐与舞蹈、戏剧、影视、美术等姊妹艺术的综合，而且还提倡音乐与艺术之外的其他学科的综合，这体现了文化与音乐教学的密切关系。随着音乐课程改革的不断推进，这种新型的教学策略越来越表现出它的积极作用。

综合是现代教育发展的趋势，是基础教育的一种基本理念。课程改革提倡加强学科的综合，反映了音乐教育世界性的发展趋势。这种理念是学科体系向学习领域的延伸，是精英文化向大众文化的回归。音乐课程的综合，其根本的要义在于改变人格的片面化生成，从而促进学生人格的完整、和谐化发展。

美国心理学家和教育家加德纳教授在 1983 年提出的"多元智能理论"得到了世界各国的关注。他认为，人是具有多种智能的，例如语言智能、逻辑—数理智能、运动智能、音乐智能、自我认识智能、人际关系智能、空间智能、自然观察智能等，这八种智能是一个不可分割的统一的整体。其实质就体现了综合的教育理念。"多元智能理论"的提出是对以知识为主的传统教育理念的一个挑战，也带给我们极大的启示。

综合教育理念的诞生标志着音乐教育已经走出音乐学科狭窄的范围，把音乐教育放在文化的大背景中去学习。音乐课程中的综合并不是将各学科的知识进行拼盘式的组合，更不是摆"花架子"，只要学生蹦一下就是与体育结合，动笔画一画就是与美术结合，朗诵诗歌就是与语文结合……而是通过多学科的综合，运用多种艺术形式丰富学生对音乐的情感体验，增加对音乐的理解。

7.2.1　走出音乐学科的局限，实现学科整合

在提倡多学科综合的音乐教学中，首先注重艺术学科的综合，就是注重文学、美术与音乐的综合。通过多种艺术的综合，丰富学生对音乐的感受。

1. 音乐与美术

音乐与美术是实施美育的两条主要途径，二者的共同目标是通过教学和其他活动培养学生对自然、社会生活、艺术的审美能力和创造美的能力。舒曼曾经说过："有教养的音乐家能够从拉斐尔的圣母像得到不少启发，同样，美术家也可以从莫扎特的交响乐中受益匪浅。"这足以说明音乐与美术之间有着不可分割的联系。充分利用音乐教学中的美术作用，可以帮助学生深入地理解歌曲的内容，感受到歌曲的美，更好地展现歌曲的美。

例如，欣赏世界名曲《伏尔加船夫曲》时，生活在现代社会中的学生很难理解作品反映的时代的苦难。在教学中，我们可以展示俄国著名画家列宾的代表作《伏尔加河上的纤夫》，引导学生边听音乐边仔细观察画面，在音乐声中体会纤夫拉纤时的沉重。通过音乐与美术的融合，使学生更加深入地理解音乐作品。有的学生说从音乐中听出了声音力度的变化，了解到纤夫拉纤的沉重是通过歌曲中的衬词"哎哟呵"以及声音力度由 P(弱)—F(强)—P(弱)来体现的。有的学生说从图画中观察纤夫的动作、神态，更加感受到了纤夫拉纤时的沉重和艰辛；有的学生说看到了纤夫们痛苦的表情、沉重的步伐，由远而近的拉纤形象与自己从音乐中的联想是一样的。

又如，在欣赏冼星海的《黄河船夫曲》时，由于学生没有亲眼见过黄河，所以很难想象出黄河水急浪大的险恶景象。但是，通过多媒体设备看到了黄河的图片，再听一听乐曲，就很容易分辨歌曲的三个部分，以及他们表现的情绪了。

此外，在教学过程中，我们还可以充分利用美术中的冷暖色彩来表现不同的音乐情绪、不同的调式以及和声色彩的变幻等。不同色调给人的感觉不同，不同的音乐同样也能引起人的不同感受，将色调与音乐这两种形式有机地结合起来，形象直观，有利于开发学生的音乐思维。

2. 音乐与文学

中国的文学向来就和音乐融为一体，从《诗经》到唐诗、宋词、元曲，无不可吟唱。许多歌曲的歌词本身就是一首诗，像这样的歌曲，可以先让学生读一读，然后再演唱，诗歌与音乐的完美结合有利于激发歌唱中的情感。

3. 音乐与思想品德

音乐教学的目的不仅仅是教会学生唱歌，更重要的是使学生在真善美的音乐艺术世界里受到高尚情操的陶冶，养成对生活积极乐观的态度，良好的行为习惯和合作共处的集体主义精神。

当今严峻的环境问题和生态危机，已经向我们敲响了警钟，环境保护必须从学生抓起，利用音乐学科的特殊性，可以深入挖掘教材内涵，使学生在娱乐中思索，在思索后感悟，并真正化为行动，培养学生热爱自然、保护环境的优秀品质。

4. 音乐与现代教育技术

进入 21 世纪，现代教育技术已经成为我们生活不可缺少的一部分，在音乐教学中同样有着重要的作用。高清晰、高音质的多媒体为我们提供了优质的音响，可以使我们如在音乐厅里一样，感受音乐带给我们的各种体验。在音乐教学中，利用多媒体技术创设教学情景，可以使学生有身临其境的现场感，还可以利用多媒体技术解决音乐知识的难点，化繁为简，不仅有利于提高学生的学习兴趣，而且有助于学生对音乐的理解。

7.2.2 理解多元文化，促进学科综合

音乐文化的多元化已经越来越多地受到音乐教育者的关注。许多教材中不仅有我国传统的音乐，也有少数民族的音乐；不仅有欧洲的音乐，也有各国民间的音乐；不仅有古典的严肃音乐，也有现代流行的音乐，为我们呈现了一个色彩斑斓的音乐世界。通过这种多

元音乐文化促进学科综合，扩大学生的音乐文化视野。

7.2.3　进行多学科音乐教学要以音乐为本

多学科的综合音乐教学得到了人们的广泛赞同，积累了许多行之有效的经验，取得了很好的效果，但也出现了一些偏差。最明显的偏差就是脱离了音乐，把音乐课上成了文学课、政治课等。

例如，《留给我》是一首表现环保的歌曲，旋律优美、流畅，寓意深刻。有的教师在进行教学时，为了突出环保的内容，用了大量的时间来讲环保的意义，搜集了许多影像资料，内容非常丰富，也很感人。遗憾的是，这位教师没有通过音乐的情感作用启发学生热爱我们生活的地球，而是用了许多音乐之外的手段，使人感到失去了音乐课的特点，成了社会课了。真正的多学科综合音乐教学要以音乐为本，要在充分演唱歌曲并获得歌曲情感体验的基础上，通过当前在环保上出现的问题，提高学生的环保意识，进一步表现歌曲热爱自然、热爱我们赖以生存的地球的情感。

在教学过程中，我们不能搞形式主义，为了体现综合而综合，结果喧宾夺主，失去了音乐学科最本质的学科特点。只有正确把握多学科综合的"度"，才能达到多学科综合的最好效果。

总之，音乐是一门艺术性、综合性很强的学科。在音乐教学中我们要最大限度地发挥多学科交叉性的特点启发学生的音乐思维，促进学生综合素质的提高。多学科综合的音乐教育理念对教师提出了一个更高的要求，我们必须不断地扩大自己的音乐视野，丰富自身的文化底蕴才能更好地运用多学科的音乐教学，促进学生的全面发展。

7.3　基于情感体验的音乐教学

音乐是情感的艺术，音乐教学也必然要遵循这个规律，在获得情感体验的基础上，通过文化的渗透加深对音乐的感悟和理解。对音乐发生情绪反应的能力应该是音乐感的核心。也就是说，音乐的情感体验应该成为音乐教学的核心。

7.3.1　情感体验是音乐教学的核心

为什么说情感体验要成为音乐教学的核心呢？因为音乐是听觉的艺术，通过声音直接作用于我们的心灵，使我们获得某种情绪的感受。音乐是没有语义的，音乐表现的首先是情感。因此，音乐比其他艺术能够更直接、更有力地渗透到人的心灵深处。著名作家肖复兴在《音乐笔记》中也说："从本质上讲，音乐就是这样自然，不带有任何功利，属于情感和心灵，而不属于道德或社会学范畴，也不属于描绘和叙述方面。"在音乐的创作、表演和欣赏三部曲中，每一步都是以情感体验为核心的。

作曲家的创作就是自身情感的表达。柴可夫斯基说："创作是一种抒情的过程，是灵魂在音乐上的一种自白。"贝多芬的《第九交响曲"合唱"》表现了作曲家追求自由、平等、博爱的崇高思想；肖斯塔科维奇的《第七交响曲"列宁格勒"》表现的是抗击侵略者

的民族主义的抗争精神；斯美塔那的《沃尔塔瓦河》表现的是对祖国的热爱之情，哪一部音乐作品不是作曲家情感的表达呢？

音乐的表演同样是在感受作曲家情感体验的基础上，融进表演者情感的再创造。李斯特说："在音乐诗人和普通的音乐家之间有着巨大的差别。前者力求表达自己的感受，把这些感受再现于音乐之中，后者循着陈规，将音符排列、组合，轻巧地超越种种障碍，得到的至多是一些新奇而任意复杂的音响配合。"在欣赏音乐的过程中，欣赏者随着音乐的进行，始终伴随着情感的起伏与变化。音乐学家张前先生说："情感体验在音乐欣赏中具有特殊的意义，这是由于音乐是一种善于表现情感的艺术，音乐欣赏的过程同时也是情感体验的过程。它既是欣赏者对音乐情感内涵进行体验的过程，也是欣赏者自己的感情和音乐中表现的感情相互交融、发生共鸣的过程。"例如，大家非常熟悉的《蓝色多瑙河圆舞曲》，既不能表现蓝的色彩，也不能表现多瑙河具体的形象，从音乐流畅和跳跃的旋律中我们感受到的只是一种优美、欢快的情绪，这种情绪体验就是我们理解音乐的基础。

既然不能表现多瑙河，但为什么又要叫《蓝色多瑙河圆舞曲》呢？这就需要我们了解作曲家创作的背景。

施特劳斯应奥地利维也纳男声合唱协会指挥赫贝克的邀请，写一首表现多瑙河的歌曲。当他看到诗人格涅尔特写的赞美多瑙河的诗歌《美丽的蓝色多瑙河》后，激起了自己的乐思，很快就完成了歌曲的创作，后来又改编为管弦乐曲。由于音乐优美的旋律和它表现出的对生活热情的赞美，赢得了人们的赞赏，在奥地利甚至成了第二国歌。那在小提琴轻轻震音的背景下，由圆号奏出的优美的三个音，1 3 5 | 5— —，成了蓝色多瑙河的代名词，随着多瑙河奔腾的河水流向了全世界，带给我们无限美好的情感体验。这就是这首乐曲在情感体验基础上所具有的人文含义。如果就音乐本身来说，是多瑙河还是尼罗河，或者第聂伯河，在音乐中是不能表现的，优美、欢快的情感是乐曲表现的主要内容。许多音乐家在音乐的情感性方面做了大量的研究，我国音乐学家周海宏把音乐的情绪分成积极性与消极性两种。表现积极性情绪的词语有兴奋、明朗、快乐、轻松、向上、自然、健康、自由等。表现消极性情绪的词语有伤感、悲哀、压抑、紧张、忧郁、低落、消极、柔弱、昏暗等。

以上这些词语都与人的情感有关。可见，情感体验是感受音乐的主要途径之一，离开了情感体验就不能进一步感悟音乐。因此，在音乐教学过程中，引导学生体验音乐的丰富情感应该成为核心任务。

7.3.2　丰富的情感体验促进学生的全面发展

音乐教学的最终目的是要促进学生的全面发展，塑造学生完美的人格，情感体验只是达到这个目的的途径之一。中华民族自古以来就有重视音乐教育的优良传统。孔子有一句名言："兴于诗，立于礼，成于乐。"(《论语·泰伯》)就是说，通过音乐完成个人的修养，使人的精神境界更加完美。

作为一个具有完美人格的人来说，他要具有良好的情绪状态和自我调控能力、健康的心理和与人沟通能力等社会能力，将来才能适应社会。赵宋光先生在《音乐教育心理学概论》中指出："高情商使人具有更好的竞争能力、调节能力、控制能力和交际活动能

力。"因此，在教学过程中要通过多元化的音乐作品丰富学生的情感体验。

音乐世界是一个丰富的情感海洋。英国的海里斯认为，音乐可以在心中引起一系列的感情。一些声音在我们心中激起悲哀，另一些声音激起快乐，第三类声音激起尚武的精神，第四种声音激起温情等。所有这些情感都是通过音乐作品表达的。因此，在教学过程中我们应该用多元化的音乐作品丰富学生的情感体验。例如，表达爱国之情的《黄河》，表达热爱生活之情的《彩云追月》《凤凰展翅》，表达热爱大自然的《多瑙河之波圆舞曲》等。学生在学习这些作品的过程中获得情感体验，在潜移默化中"以美导真、以美引善"，使学生的思想品格得到进一步的升华。

7.3.3 学生情感体验的激发

上面我们论述了情感体验在音乐教学中的重要意义，那么，在音乐教学中如何激发学生的情感体验呢？一般来说，可以通过音乐的本体、创设音乐情境、丰富文化知识和教师的情感作用等途径激发学生的情感体验。

1. 通过音乐本体激发学生的情感体验

音乐是由节奏、旋律、音色、和声等基本要素构成的。通过感受不同的音乐要素才能获得情感体验。因此，从音乐的本体出发是启发学生情感体验的基础。

1) 旋律的情感作用

旋律是音乐表现情感最主要的因素，一切音乐的情感体验都是由旋律而产生的，因此在教学中，要从旋律入手，引导学生体验不同旋律所产生的不同情感。

一般来说，平稳、级进的旋律可以产生优美的情绪，例如弗利斯的《摇篮曲》用了许多级进的旋律，情绪平稳，表现了温柔的母爱。跳进的旋律可以产生欢快的情绪，例如《快乐的女战士》第一部分主题旋律跳跃、欢快，好像是女战士们俏皮的舞蹈。

2) 节奏的情感作用

节奏是指音乐在进行时的长短和强弱的关系，它是塑造音乐形象、表达音乐情感的重要手段之一。节奏的种类很多，一般来说，长时值的节奏可以表现宽广、平稳、悠长的情感，颂歌题材常使用这样的节奏，例如穆索尔斯基《图画展览会》中的《基辅大门》。短时值的节奏可以产生欢快的情绪，例如《钟表店》中欢快的主题就是由许多八分节奏构成的。在我国京剧艺术中，有一种独特的锣鼓经，完全是用节奏来表现人物的情绪和环境气氛的。例如，《急急风》就是配合人物奔跑、战斗、厮杀等激烈的动作，表现出紧张的情绪。

3) 音色的情感作用

音色是连接音乐与人情感的桥梁，是把纸上的音符转化为声响的媒介，不同的音色可以使人产生不同的情绪。清脆、优美的音色使人情绪明朗，例如长笛、小提琴的音色等；嘹亮、高亢的音色使人产生雄壮、激动的情绪，例如小号的音色等；低沉、浑厚的音色使人产生沉重的感觉，例如大提琴、长号的音色等。童声使人感到清纯、可爱；混声合唱中低、中、高音色组合可以表现丰富的情感。

民族乐器的音色在表现民族情感方面有着独特的作用，古琴、二胡、笛子、琵琶等乐

器独特的音色传达着中华民族悠久的历史文化和中华民族的情感。这是其他音色所不能代替的。

4)　和声的情感作用

音乐能表现情感，和声起了很大的作用。音乐总是以和声的形态表现的，重唱、合唱、合奏等都是多声部的表现形式。和谐的和声使人感到舒畅，不和谐的和声会使人感到紧张。

在和声中，调式和调性的转换与对比可以表现出不同情绪的变化。一般来说，小调的情感色彩暗淡，大调的情感色彩明朗。例如，舒伯特《鳟鱼》的第一乐段，用大调式的旋律表现了小鳟鱼在清清的河水中畅游嬉戏时的欢快情绪。在第二乐段，渔夫把水搅浑，用卑鄙的手段把鱼骗上了钩，这时就用了小调式的旋律，音乐的情绪显得紧张，暗淡而沉重，表现了作者对小鳟鱼的同情。

总之，对音乐本体的感知是激发学生情感体验的基础，对音乐本体感知得越深刻，音乐情感的体验就会越丰富。

2. 丰富文化知识激发学生的情感体验

对音乐的情感体验一方面是对音乐本体的认识，另一方面还要具有丰富的文化知识。如果没有丰富的文化知识，对音乐的理解就不可能深刻，就不能感悟音乐的真谛。在音乐教学过程中，我们也有一个误区，就是不敢扩大学生的文化视野。当然，也不能过度强调文化脱离了音乐，容易形成音乐与文化割裂开来的倾向。如何开阔学生的文化视野呢？

1)　了解与音乐作品相关的文化背景

关于这一点，我们在教学过程中已经有所体现，例如介绍作曲家的生平，音乐创作的时代背景等。例如，学习舒伯特的《鳟鱼》时，可以了解奥地利作曲家舒伯特的生平简介及在艺术歌曲创作上的成就和贡献。

2)　增加音乐与其他学科的知识的横向联系

我们在前面论述了音乐是与时代的发展、文化的发展紧密相关的，因此在了解音乐的同时，了解相关的文化不是多余的而是必需的，一个人的文化素质的高低是影响他对音乐的情感体验的重要因素之一。因此，必须通过音乐与其他学科的知识的横向联系来提高人对音乐的感受和理解。

中国有着悠久的文化传统，丰富中华民族文化的知识才能培养学生热爱民族音乐的情感。民族管弦曲《春江花月夜》原来是一首琵琶曲，曲名为《夕阳箫鼓》，这首作品已经成为中国传统音乐中的一颗璀璨的明珠。它宛如一幅山水画卷，把春天静谧的夜晚，月亮从东山升起，小舟在江面荡漾，花影在两岸轻轻摇曳的大自然迷人景色，一幕幕地展现在有们的眼前，乐曲生动的音乐语言，激发着人们丰富的联想与想象，升华着人们美好的情感。

3. 教师的情感是激发学生情感体验的决定因素

音乐虽然具有丰富的情感，但是没有审美能力的人对音乐的美感也是一无所知的，在学生还没有完全能独立地理解音乐的时候，教师的情感就是决定因素。在音乐教学中，学生的学习积极性、主动性、创造性的发挥，都需要教师激情的感染、热情的启迪与引导。

1)　用和蔼可亲的态度尊重学生

和蔼可亲的态度似乎与音乐没有什么关系，为什么要把它摆在第一位呢？有一位专家

对学生喜爱什么样的教师做了一个调查，按以往的观点来看大家会认为教师的专业水平是第一位的，但是调查的结果出人意料，摆在第一位的是教师对学生和蔼可亲的态度和对学生的尊重，这个结果值得我们深思。在以知识为唯一标准的时代，人们主要把教师的专业水平摆在第一位，但是在人需要被尊重的时代来看，人的尊严是第一位的，就是要把学生当成人，而不是一个容器。你尊重了学生，学生才能愿意向你学习。因此，在现代音乐教学过程中，我们要转变教师在学生心目中的形象，权威不是靠所谓的"威严"树立的，而是要在学生的信任中建立。

2）　教师首先要对音乐有情感体验

德国教育家第斯多惠说过："教学的艺术不在于传授的本领，而在于激励、呼唤和鼓舞。"就是说在教学过程中教师要善于用自己的激情感染、激励和鼓舞学生，这样才能唤起学生的情感体验。为了做到这一点，首先教师要有对音乐的情感体验。有时，我们看到教师在讲授时干巴巴的，毫无生气，这就是他本身没有对音乐的情感体验，只是照本宣科，当然不能唤起学生的情感。所以，教师要多参与音乐实践，多听音乐，反复地听，要从分析音乐结构的狭窄的范围中跳出来，丰富自己的文化修养，在文化的大背景中去感受、体验音乐，才能获得一定的情感体验。

3）　充满激情的范唱或范奏

在我们运用多媒体技术的时候，往往忽视了教师的范唱或范奏。这是激发学生情感体验的最佳手段，用教师的激情引发学生的激情。

在欣赏音乐时，如果教师能亲自演奏，那么学生所获得的情感体验要比听录音强烈得多，这就是虽然现在的录音技术可以达到和原声一样的水平，但人们还是要到音乐厅感受音乐的气氛的原因。因为任何机械都不能代替演奏者的情感。

4. 运用丰富的语调激发学生情感

语调是表达情感的重要手段，时而激动，时而平缓，时而亲切，抑扬顿挫的语调表现了不同的情感。在语文教学中，特别强调语感的作用，在音乐教学中同样有着重要的意义。

教师的情感对激发学生的情感有着重要的作用，在平时的一言一行中，要将自己热爱生活、积极向上的态度传达给学生，和学生做朋友，创造轻松、和谐的教学气氛。教师要时刻面带微笑，以婉转的声调调动学生的积极性；以优美的语言启迪学生的智慧；以高昂的情绪鼓舞学生的热情，引导学生以愉快的情绪、饱满的热情投入到音乐的学习中。

综上所述，丰富音乐的情感体验是文化音乐教学的重要策略之一。对音乐的情感体验有赖于对音乐的听觉感知，因此必须十分重视对学生音乐听觉思维的训练，在充分感知音乐的基础上，获得音乐的情感体验(也可以称为审美体验)，进一步增加对音乐的理解。

案例与课后思考

【案例】

中国国粹——京剧

京剧曾经称为平剧，中国五大戏曲剧种之一，腔调以西皮、二黄为主，用胡琴和锣鼓等伴奏，被视为中国国粹，中国戏曲三鼎甲"榜首"。徽剧是京剧的前身。清代乾隆五十

五年(1790 年)起，原在南方演出的四大徽班(三庆、四喜、春台、和春)陆续进入北京，他们与来自湖北的汉调艺人合作，同时又接受了昆曲、秦腔的部分剧目、曲调和表演方法，以及民间曲调，经过不断的交流、融合，最终形成京剧。京剧形成后在清朝宫廷内开始快速发展，直至民国得到空前的繁荣。

从中国戏剧史来说，19 世纪与 20 世纪前期是京剧艺术产生并达到巅峰的时期。中国戏曲种类的划分，是由声腔和语言即唱和念这两个方面的区别而形成的。更进一步地说，中国戏曲的发展变化也是以声腔系统在融合过程中的丰富及转换为基础的。我们可以从这个角度勾勒京剧的形成过程。

京剧的形成地是北京。京剧是由北京的多种声腔系统相互竞争、融汇而成的。弋腔在明代嘉靖初年，即 16 世纪 20 年代已经进入北京。明代万历后期，即 17 世纪初年，昆腔传入北京。昆腔进入北京后取代弋腔处于领先位置。明末昆腔衰落。弋腔转化为京腔，一度振作。入清后，京腔产生了六大名班。18 世纪末 19 世纪前半叶，为京剧的形成期。这个时期，就整体态势而言，是新崛起的梆子、皮黄两大声腔压过原先的昆腔、弋腔的过程。就新崛起的声腔而言，又是秦腔、徽调、汉调三种声腔合流的过程。从根本上说，正是因为后一个过程的实现，方才有前一个过程的完成。一方面是花、雅之间的竞争与渗透，另一方面则是被称为"乱弹"的各种戏曲之间的融合。两个方面综合，一个新的剧种便在丰富性日益充实、特色性日益鲜明的过程中形成了。

从 1840 年至 1917 年，是京剧发展的第二个时期。这个时期京剧进入了第一个发展盛期，代表性演员为孙菊仙、谭鑫培、汪桂芬。这三人在京剧史上被称为"后三鼎甲"，又被称为"老生后三杰"。随着京剧的形成，胡琴也取代了笛子，成为主要的伴奏乐器。伴奏乐器的改变促使演唱风格的变化。而这个时期有关政治与历史方面剧目的增加，则是京剧表现力上升的体现。

在京剧成熟期，除了"老生后三杰"以外，还有生行：许荫棠、贾洪林；武生：俞菊笙、杨隆寿；净行：何佳山、黄润甫、金秀山、裘桂仙、刘永春等；小生：王楞仙、德珺如、陆华云；旦行：陈德霖、田桂凤、王瑶卿、朱文英；丑行：王长林、张黑、罗百岁、萧长华、郭春山。这个时期，旦角的崛起，形成了旦角与生角并驾齐驱之势。武生俞菊笙开创了武生自立门户挑梁第一人，他被后人称为"武生鼻祖"。上述名家在继承中又创新发展，演唱技艺日臻成熟，将京剧推向新的高度。

1917 年以来，京剧优秀演员大量涌现，呈现出流派纷呈的繁盛局面，由成熟期发展到鼎盛期，这个时期的代表人物为杨派(杨小楼)、梅派(梅兰芳)、尚派(尚小云)、程派(程砚秋)。

思考题

1. 如何理解"俗话说：人生如戏。千奇百怪的人生戏剧，在舞台上都样样有所反映，中国长城西端的嘉峪关内的戏台两侧有对联云：离合悲欢演往事，愚贤忠佞认当场"？

2. 如何理解"鲁迅先生在《再论雷峰塔的倒掉》一文中曾经精辟地说明'喜剧将那无价值的撕破给人看'"？

参 考 文 献

[1] 卓菲亚·丽莎. 音乐美学译著新编[M]. 于润洋，译. 北京：中央音乐学院出版社，2003.

[2] 张德. 心理学[M]. 长春：东北师范大学出版社，1987.

[3] 路海东. 教育心理学[M]. 长春：东北师范大学出版社，2002.

[4] 尹爱青. 当代主要音乐教育体系及教学法[M]. 长春：东北师范大学出版社，1999.

[5] 尹爱青. 音乐课程与教学论[M]. 长春：东北师范大学出版社，2006.

[6] 迈克尔·L. 马克. 当代音乐教育[M]. 管建华，乔晓冬，译. 北京：文化艺术出版社，1999.

[7] 姚思源. 中国当代学校音乐教育文选：1949—1995[M]. 上海：上海教育出版社，2000.

[8] 曹理，崔学荣. 音乐教学设计[M]. 上海：上海教育出版社，2002.

[9] 郭声健. 音乐教育课题研究与论文写作[M]. 上海：上海教育出版社，2003.

[10] 刘五华. 公共艺术：美术篇[M]. 北京：高等教育出版社，2013.